全集

3

海峡出版发行集团 | 福建美术出版社
THE STRAITS PUBLISHING & DISTRIBUTING GROUP | FUJIAN FINE ARTS PUBLISHING HOUSE

新羅山人

目 录

花卉 · 虫鱼 · 禽兽（上）

花卉·虫鱼·禽兽 上

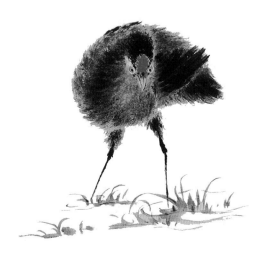

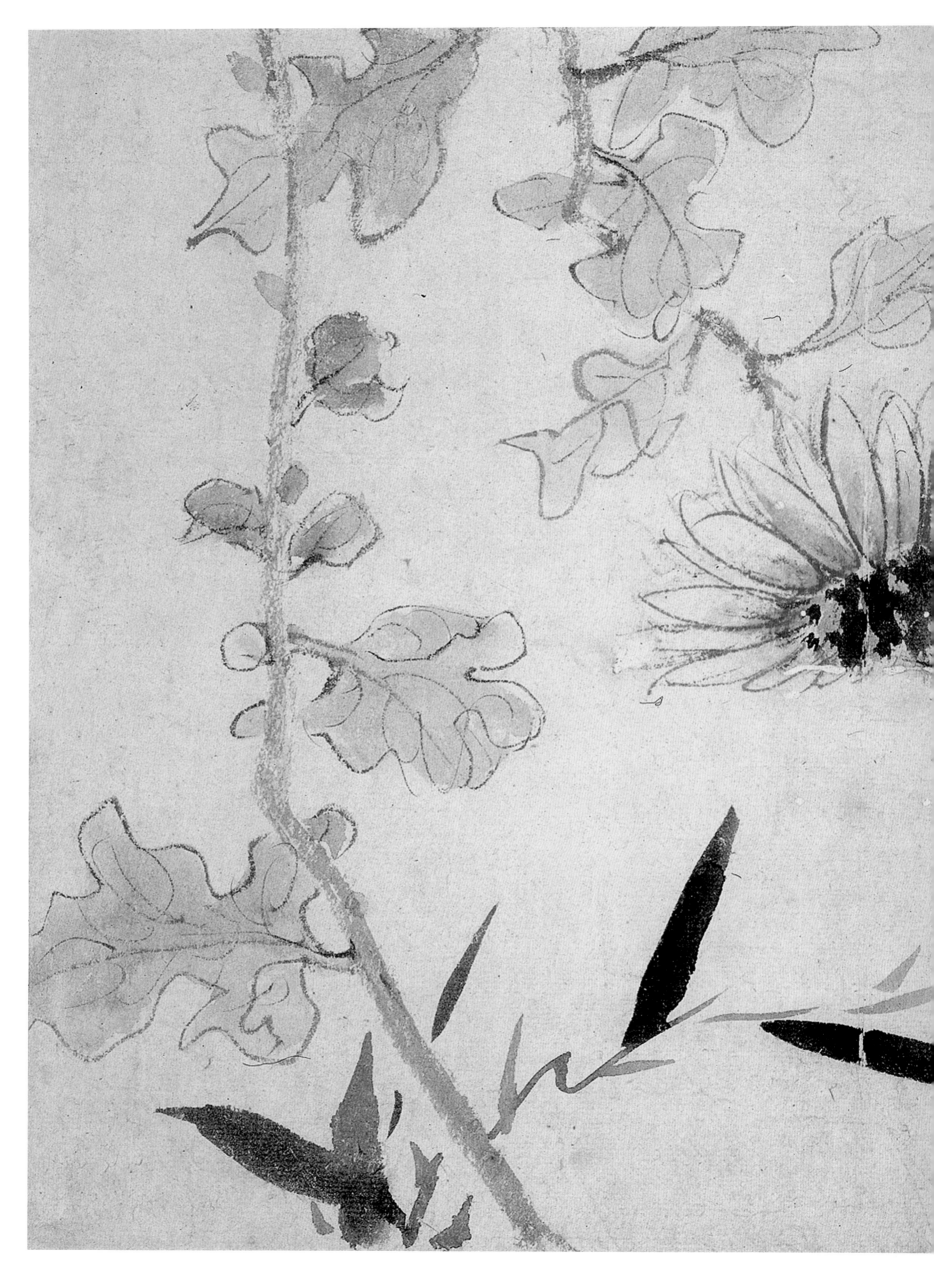

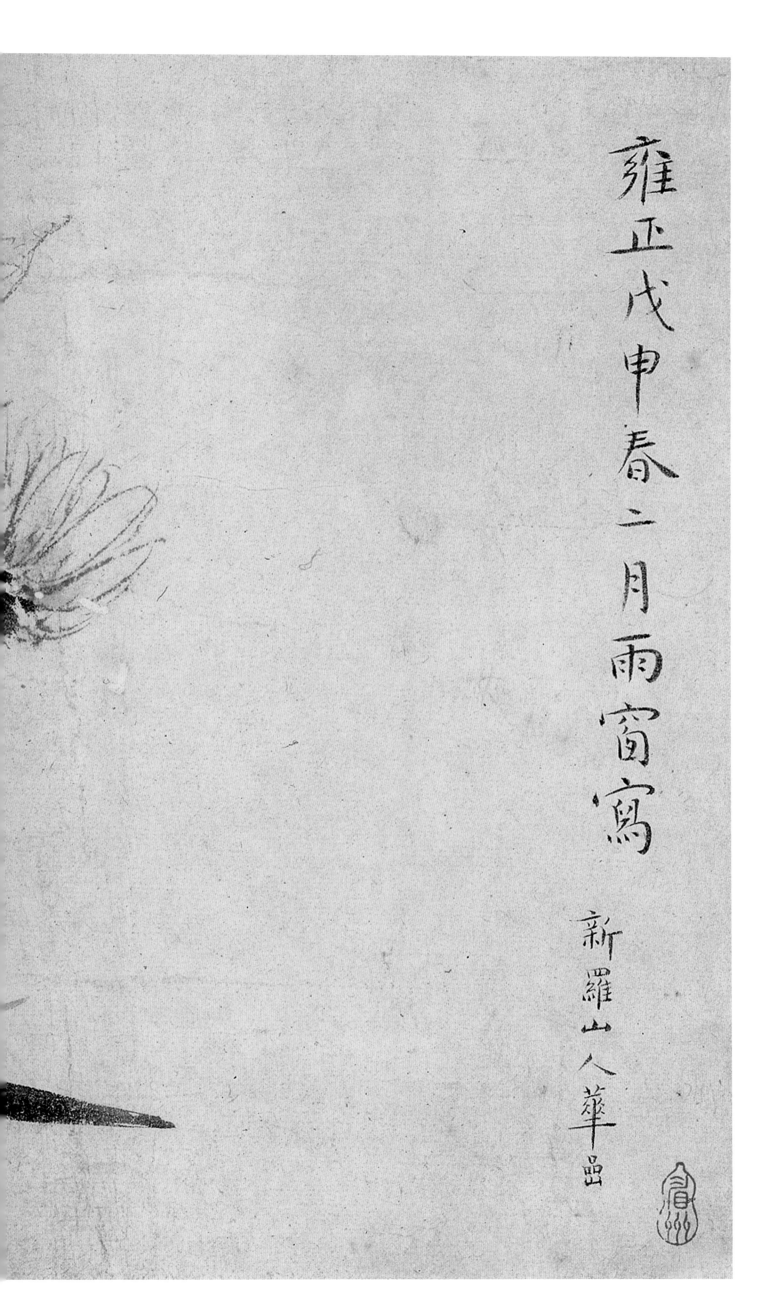

雍正戊申春二月雨窗寫

新羅山人華嵒

竹枝大理菊图（山水花卉册八开）

册　纸　设色
雍正六年戊申（一七二八年）作
22.8cm×30.4cm
上海博物馆藏

款识: 雍正戊申春二月雨窗写，
新罗山人华嵒
钤印: 眉州（朱文）

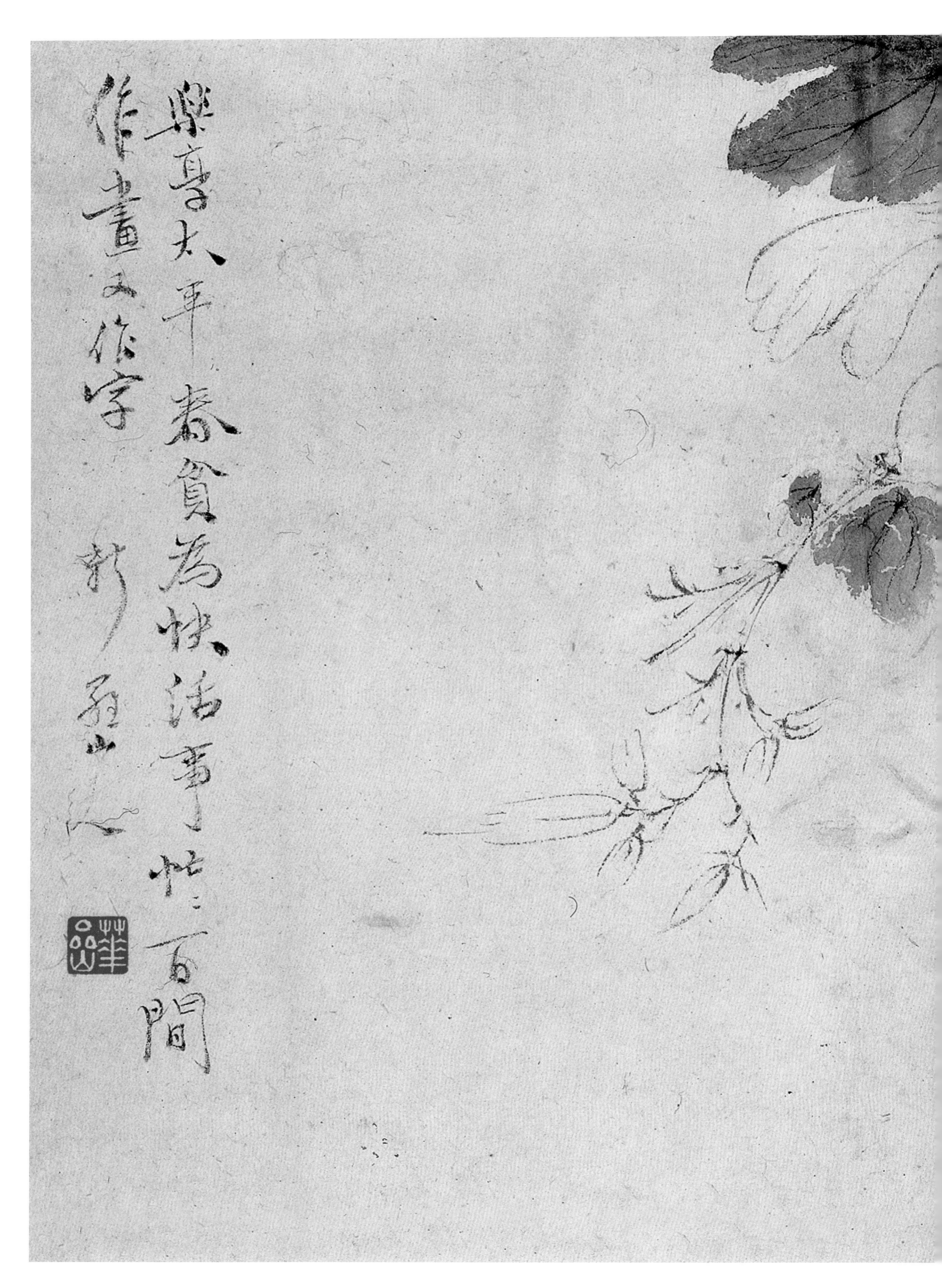

樂喜太平春貧為快活事悟一百間
作畫五作字　新羅山人

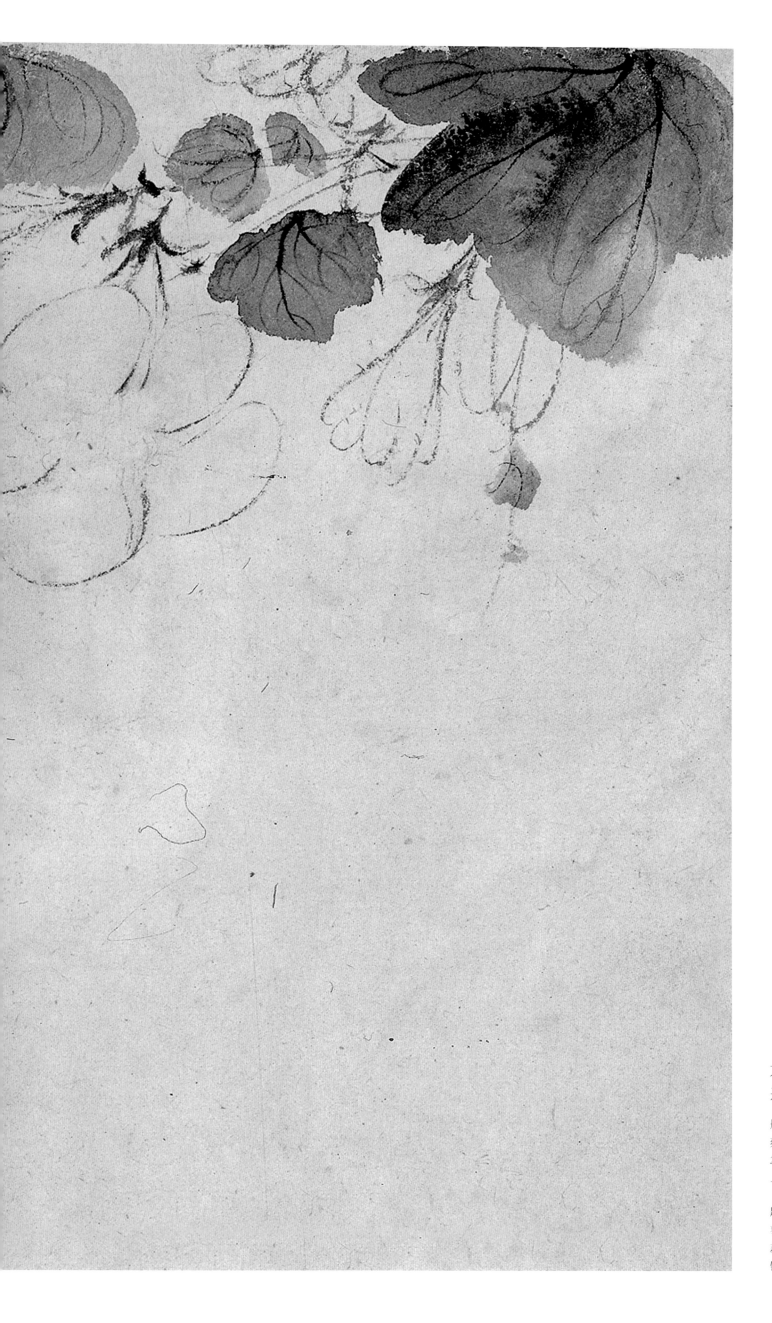

太平花图（山水花
卉册八开）

册 纸 设色
雍正六年戊申（一七二八年）作
22.8cm×30.4cm
上海博物馆藏

题识：乐享太平春，贪为快活
事。忙忙一日间，作画又作字。
款识：新罗山人
钤印：华喦（白文）

春煙佇處綠闌珊素豔捲東人
瀟座君宛倡江妃初解珮
異香鑽鼻妙如蘭

華嵒

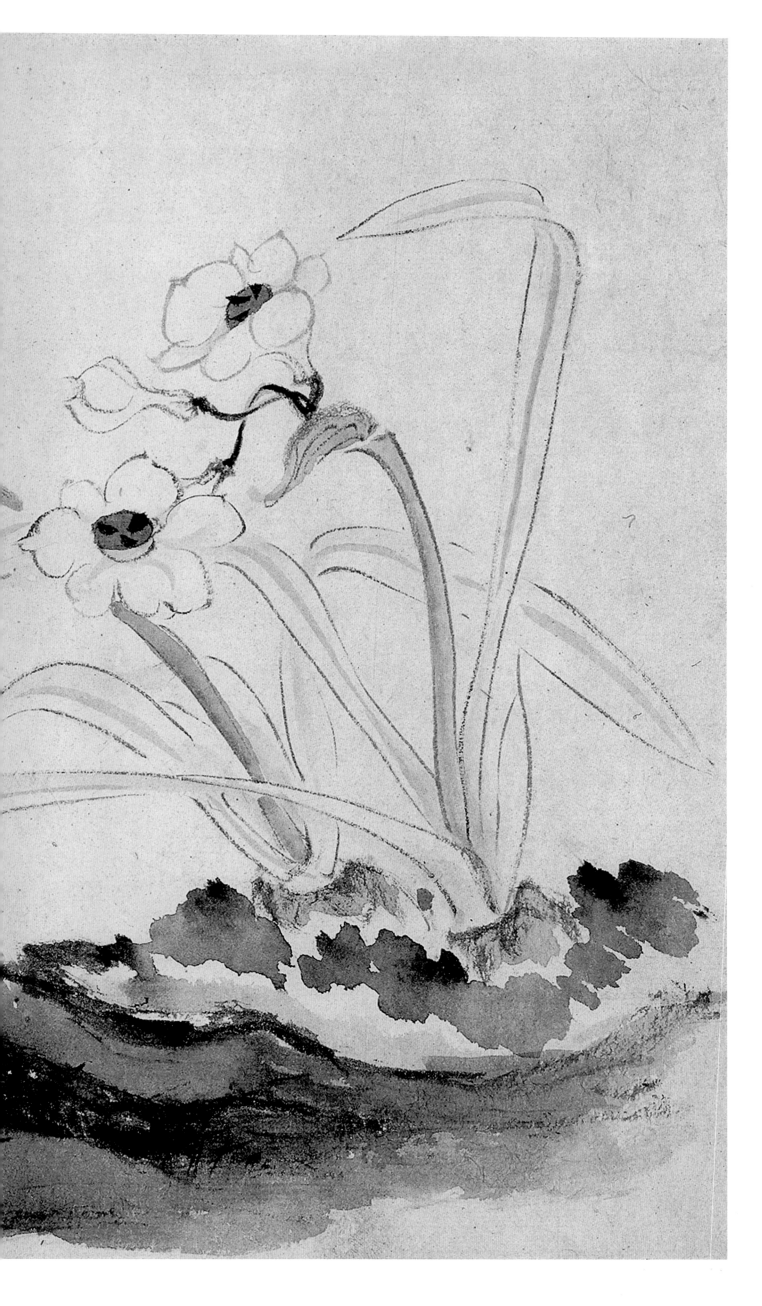

水仙图（山水花卉册八开）

册 纸 设色
雍正六年戊申（一七二八年）作
22.8cm×30.4cm
上海博物馆藏

题识：春烟低压绿阑珊，素艳
撩人隔座看。宛似江妃初解珮，
异香钻鼻妙如兰。
款识：华嵒
钤印：秋岳（朱文）

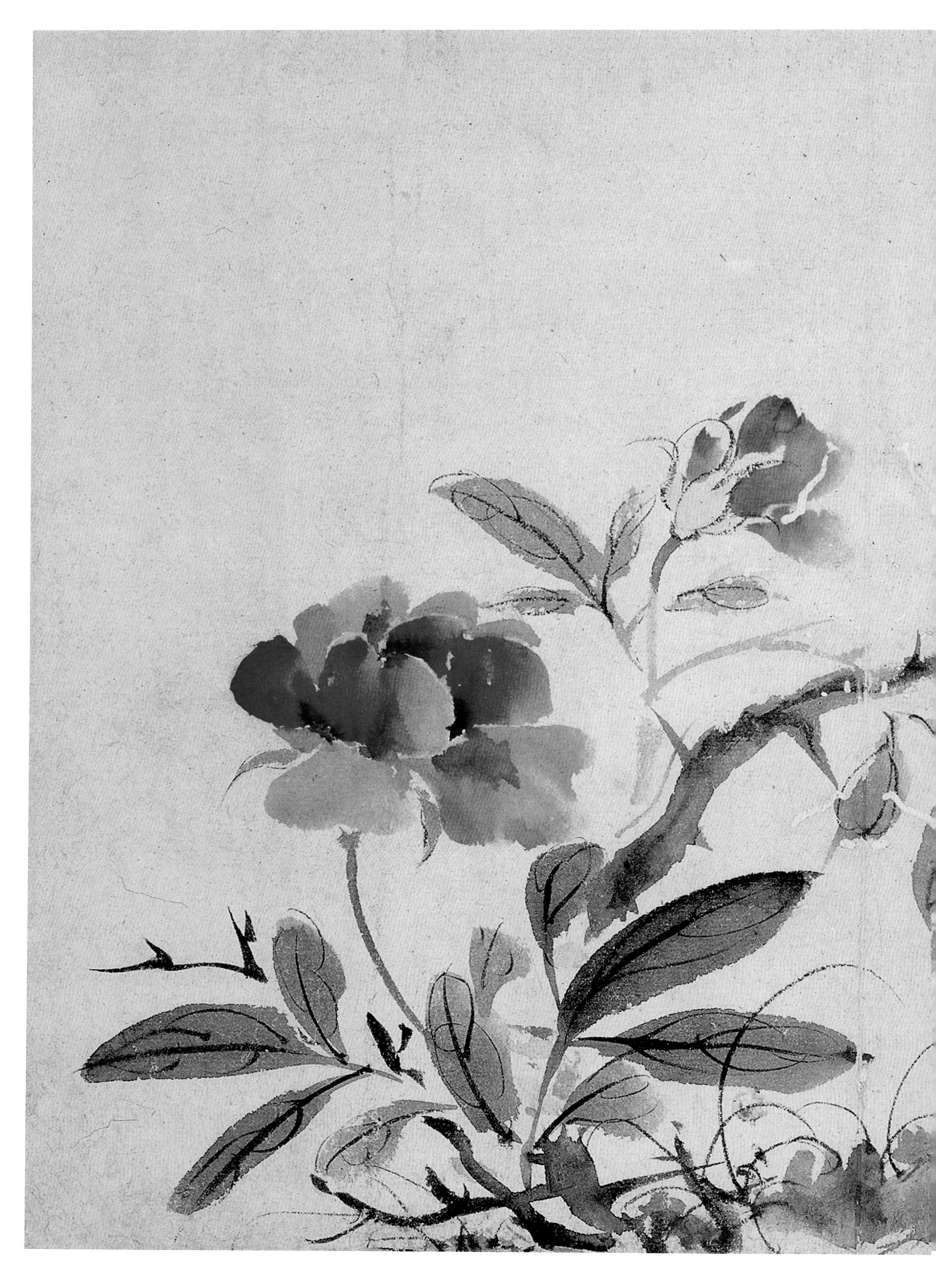

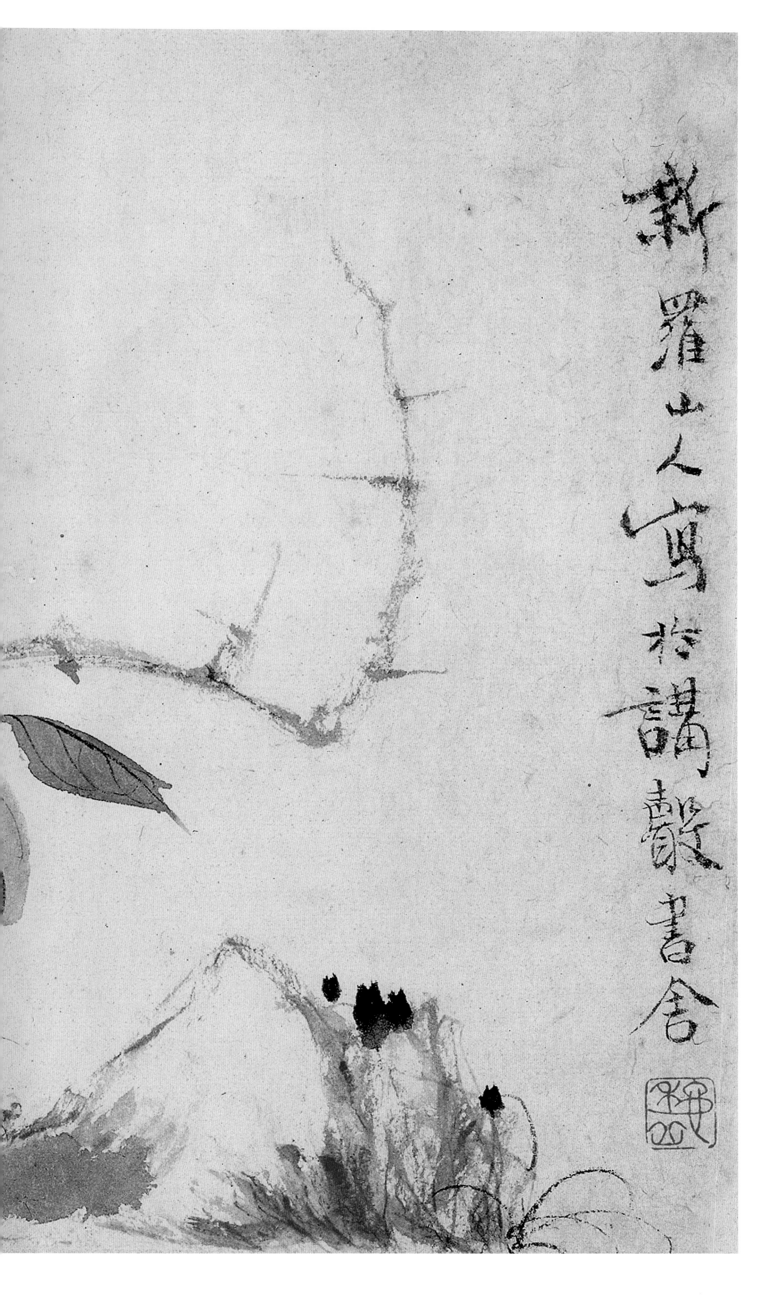

新羅山人寫於講聲書舍

**月季图（山水花卉册
八开）**

册 纸 设色
雍正六年戊申（一七二八年）作
22.8cm×30.4cm
上海博物馆藏

款识：新罗山人写于讲声书舍
钤印：秋岳（朱文）

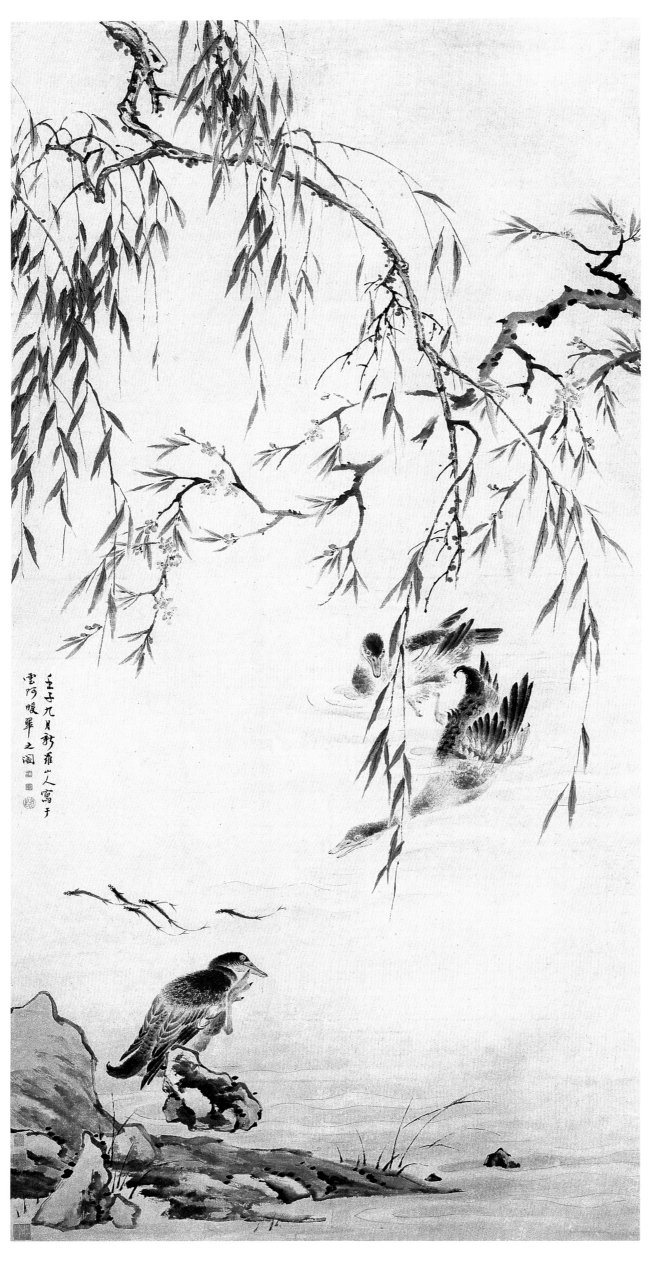

春江水暖图

立轴
雍正十年壬子（一七三二年）九月作
242cm×122cm
艺术市场拍卖品

款识： 壬子九月新罗山人写于云阿暖翠
之阁
钤印： 华喦（白文）、秋岳（白文）、布
衣生（朱文）

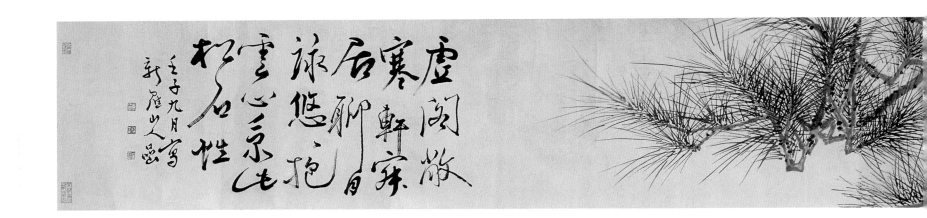

松石图

手卷
雍正十年壬子（一七三二年）九月作
32cm×582cm
艺术市场拍卖品

题识: 虚阁敞寒轩，寂居聊自咏。悠悠抱云心，
秉此松石性。
款识: 壬子九月写新罗山人嵒
钤印: 华嵒（白文）、秋岳（白文）

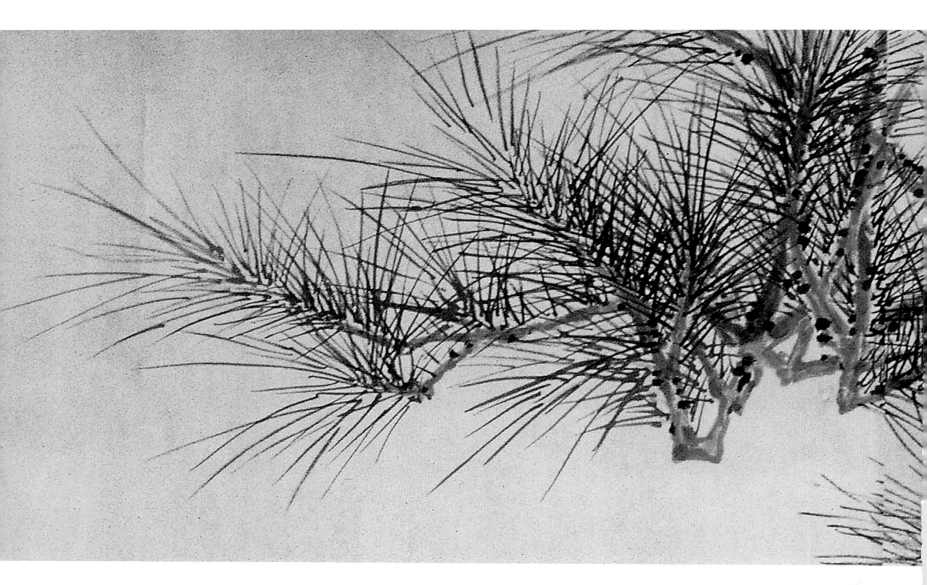

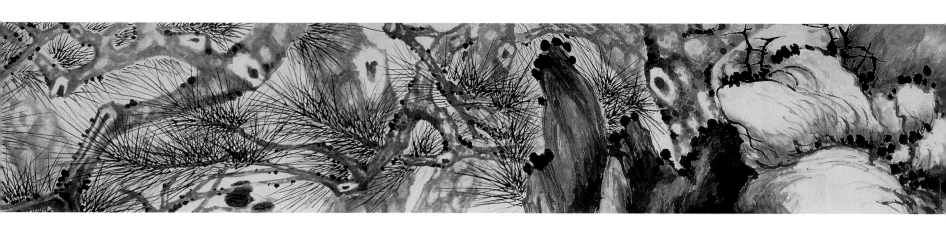

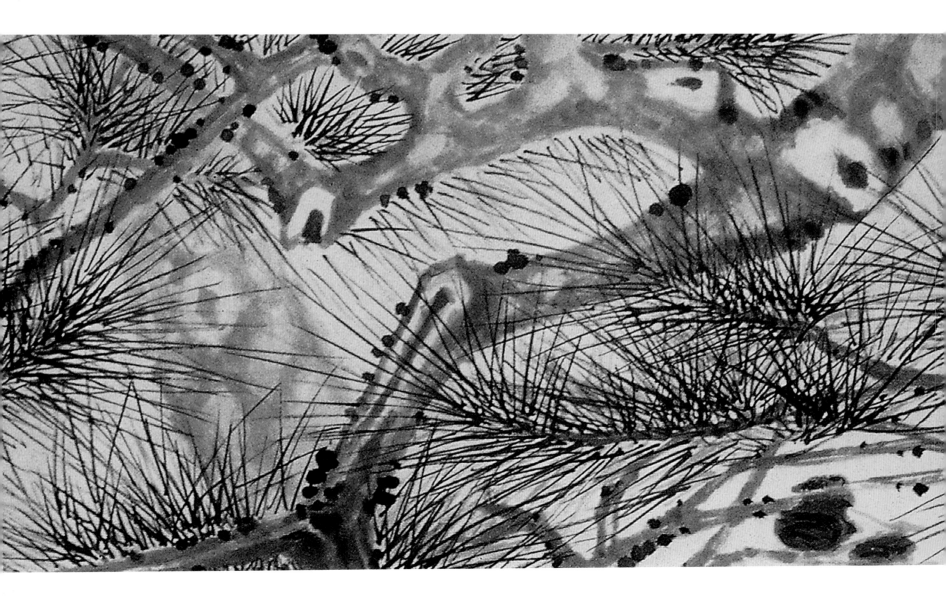

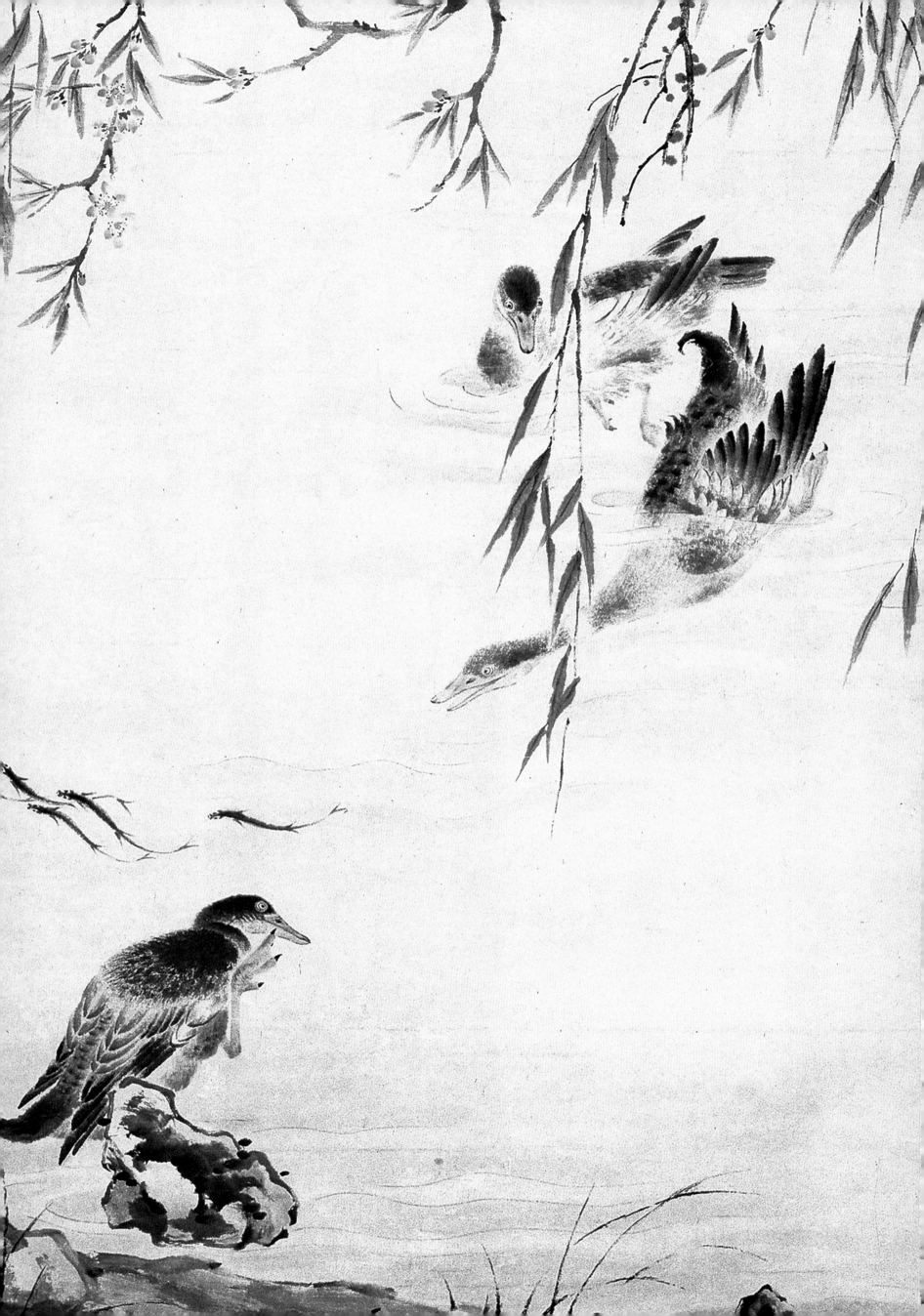

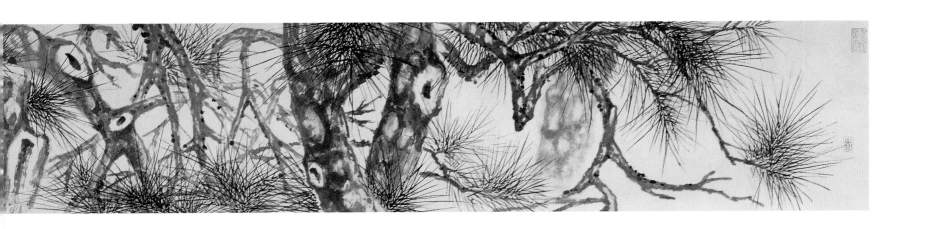

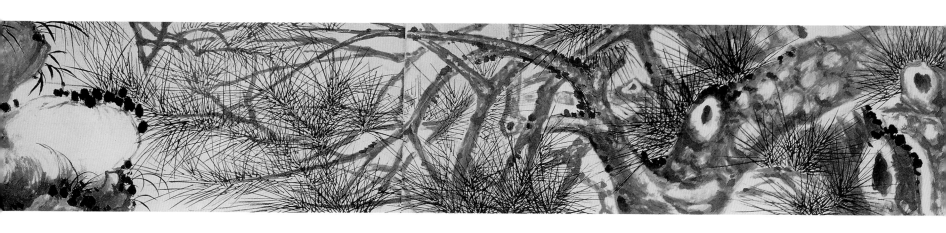

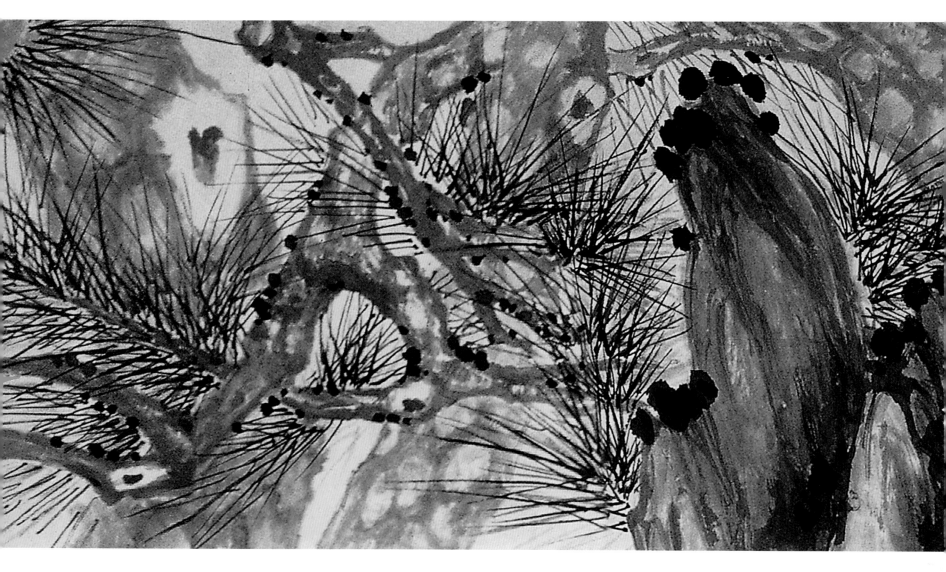

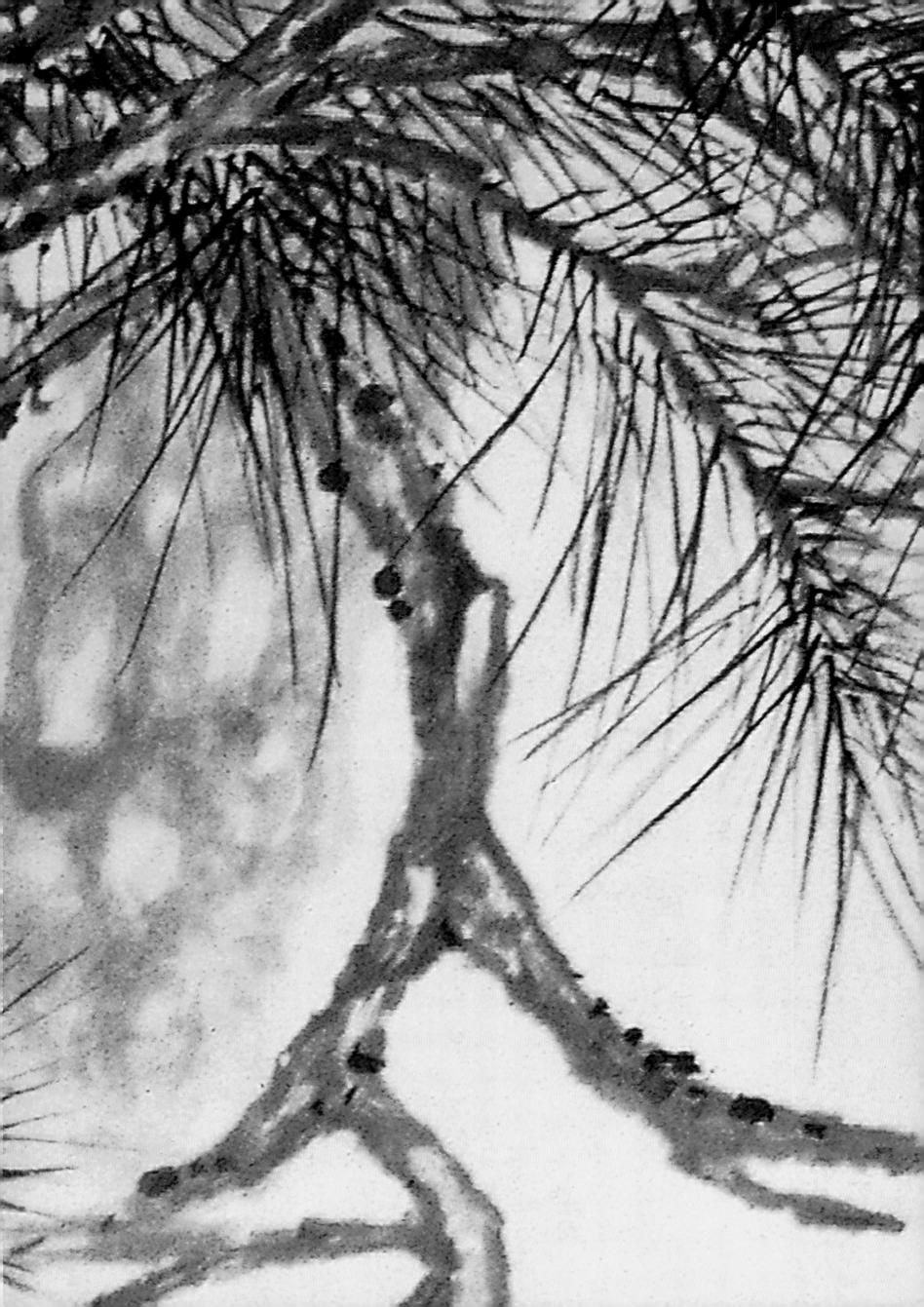

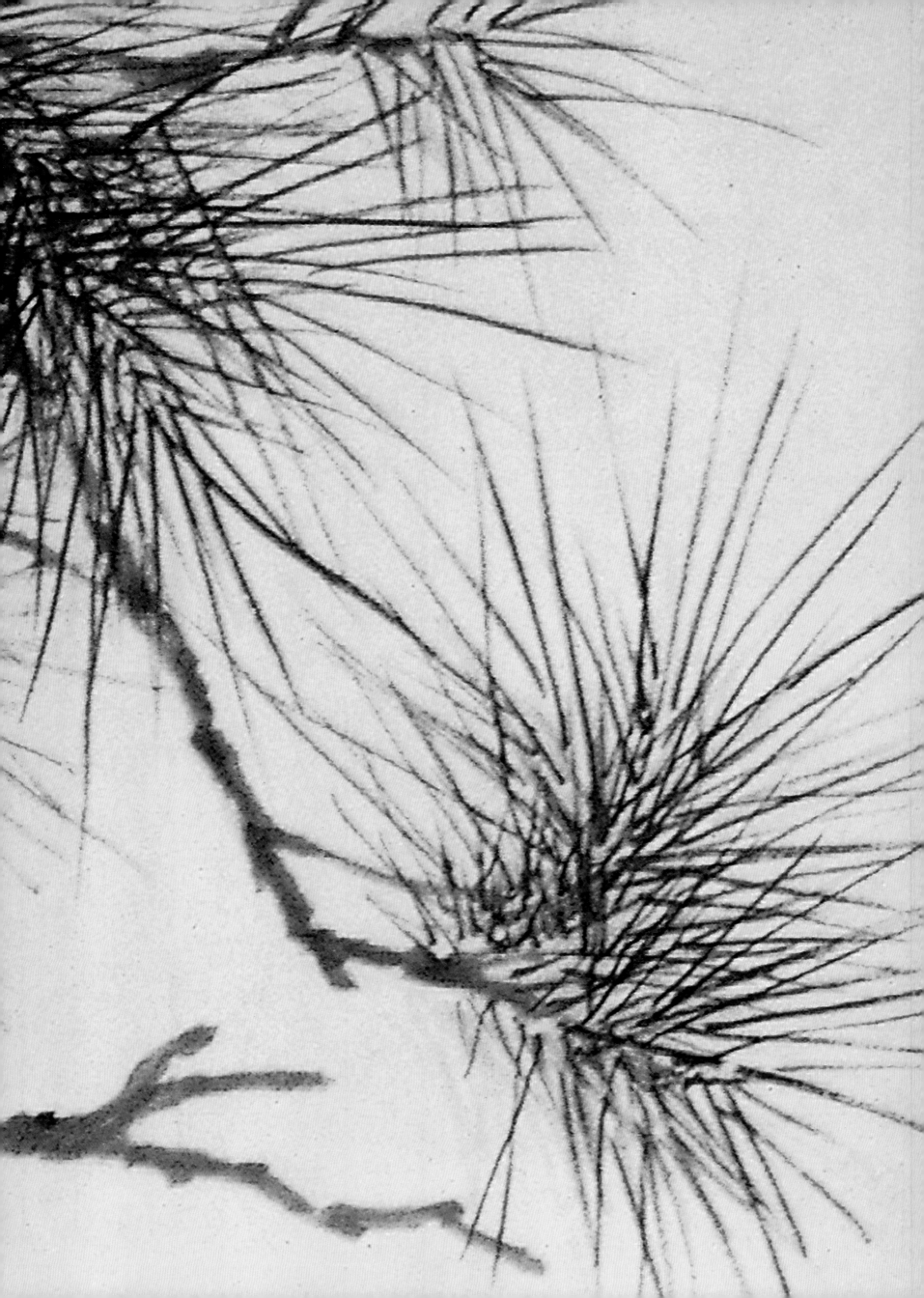

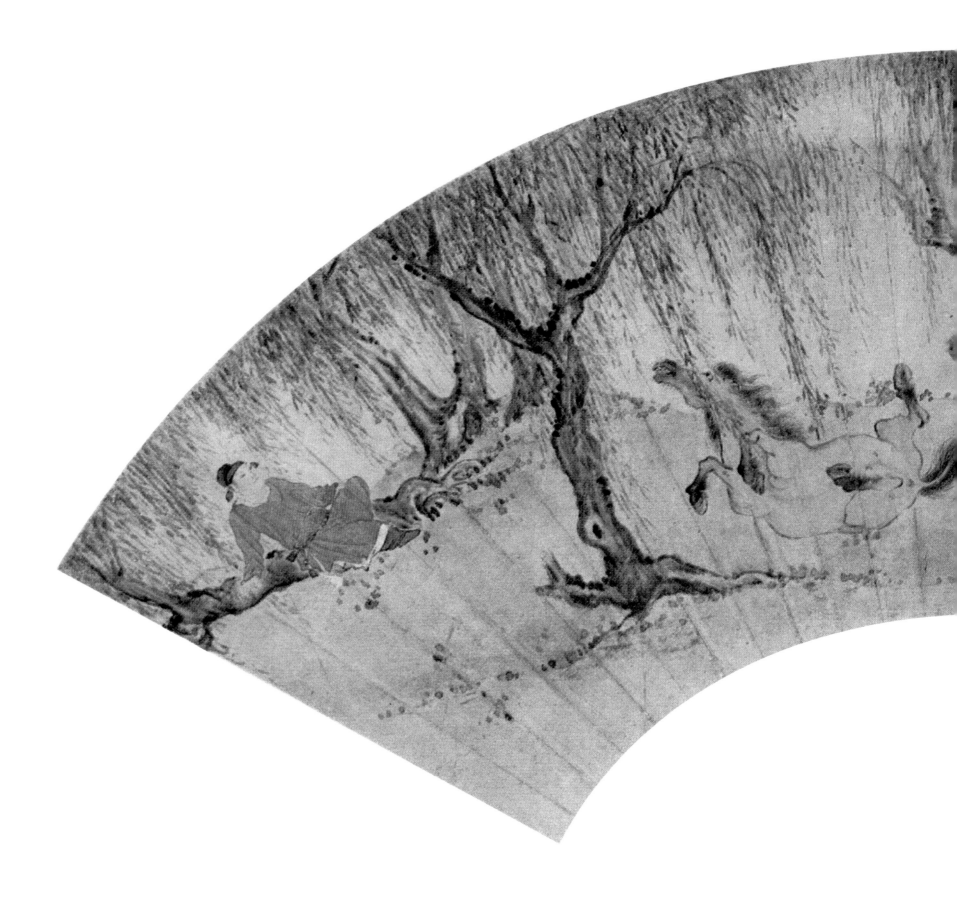

牧马图扇页

纸本　设色
雍正十一年癸丑（一七三三年）作
上海博物馆藏

款识： 癸丑春三月新罗山人写于维扬舟次
钤印： 华嵒（白文）

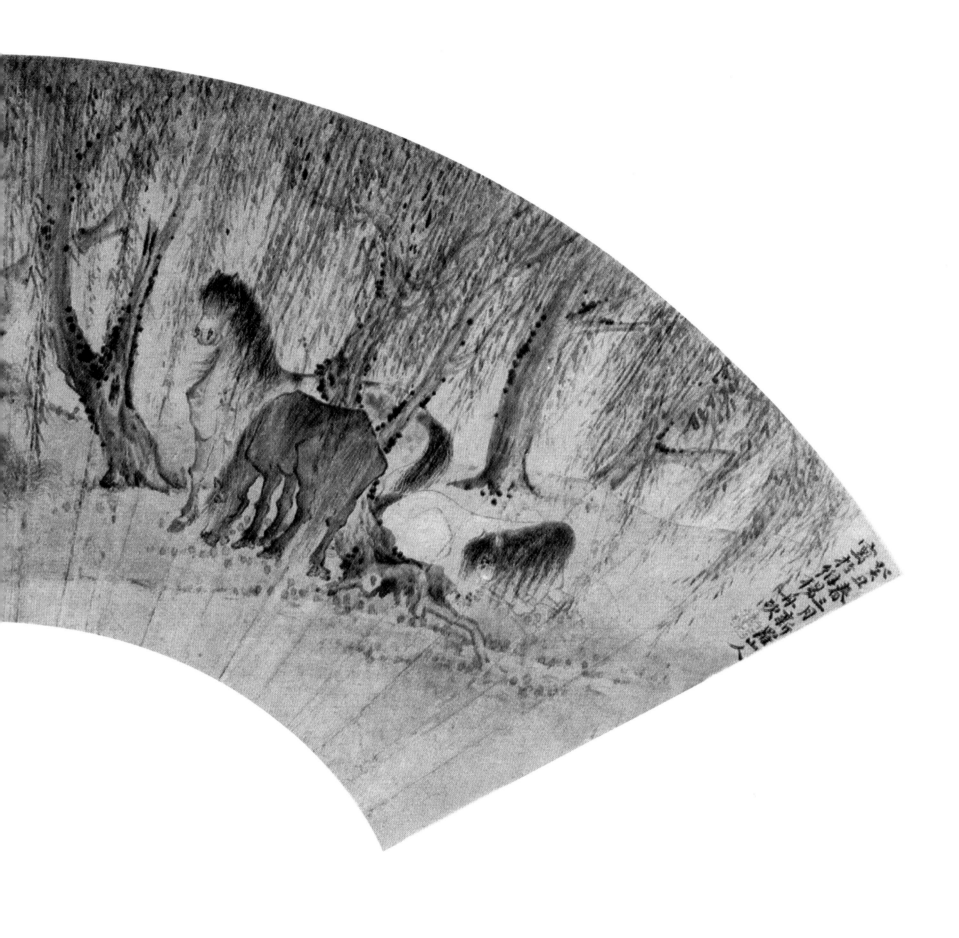

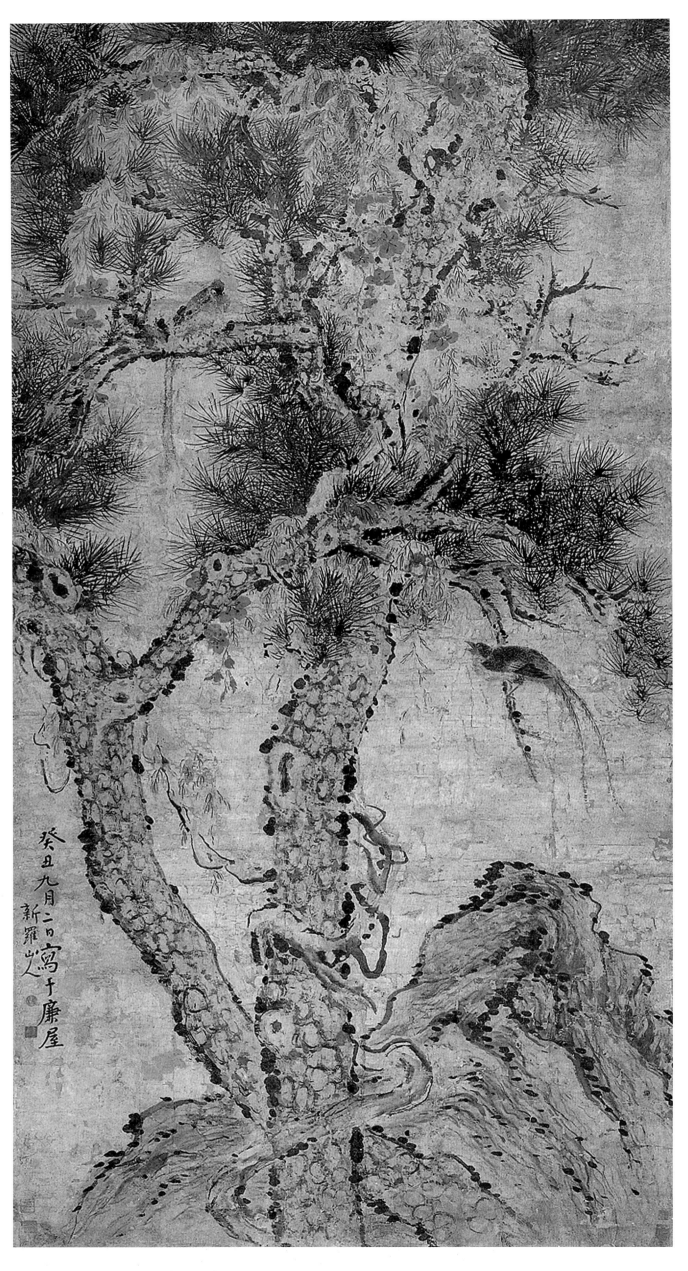

双松图

轴　纸　设色
雍正十一年癸丑
（一七三三年）九月作
270cm×139cm
安徽省博物馆藏

款识：癸丑九月二日写于廉屋，新
罗山人
钤印：布衣生（朱文）、华嵒（白文）

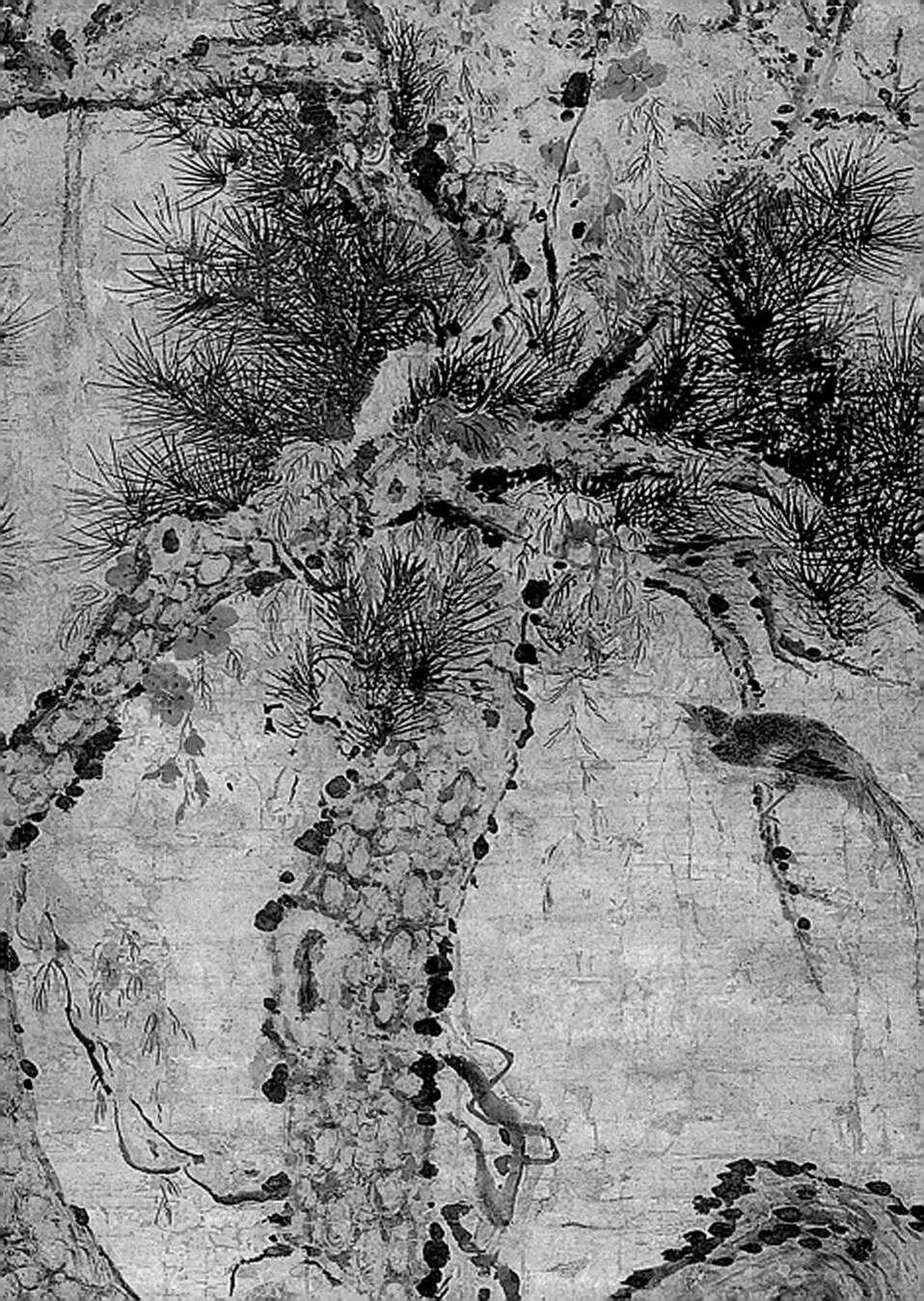

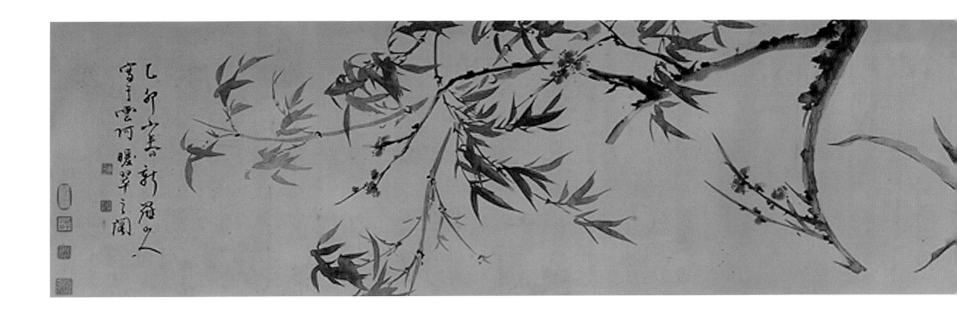

花卉图

卷　绢　设色
雍正十三年乙卯（一七三五年）十月作
34cm×335cm
沈阳故宫博物院藏

款识：乙卯小春新罗山人写于云阿暖翠之阁
钤印：华嵒（白文）、秋岳（白文）

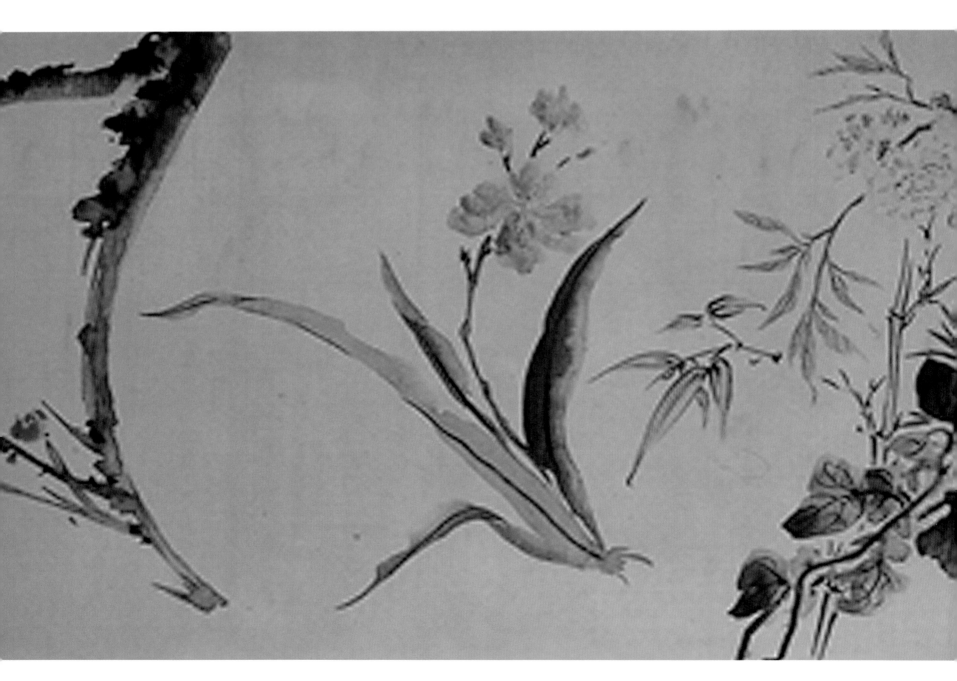

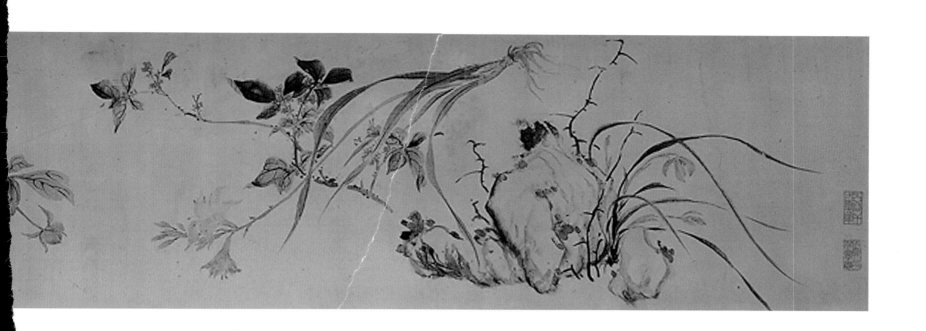

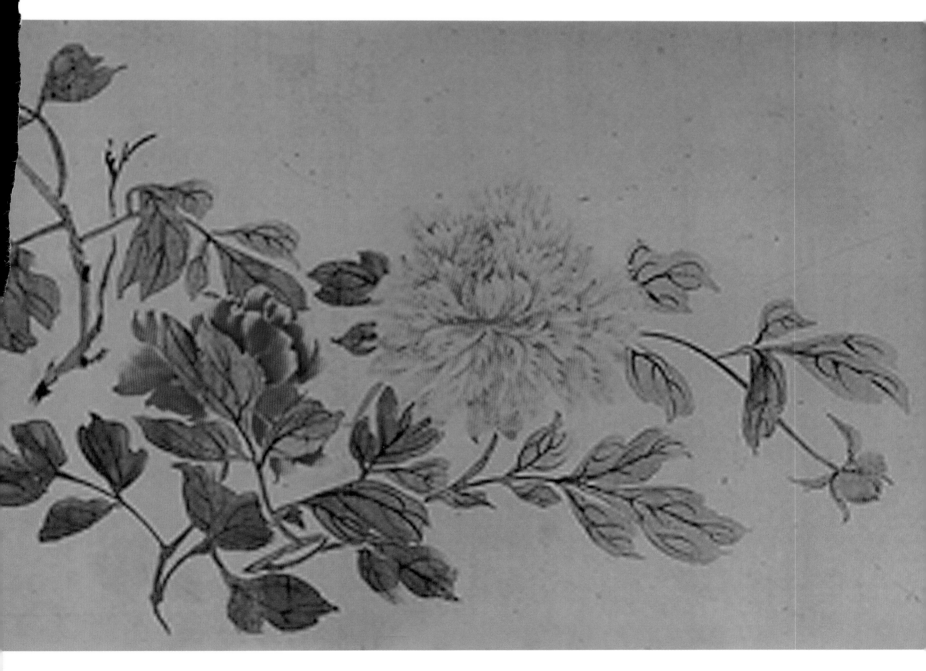

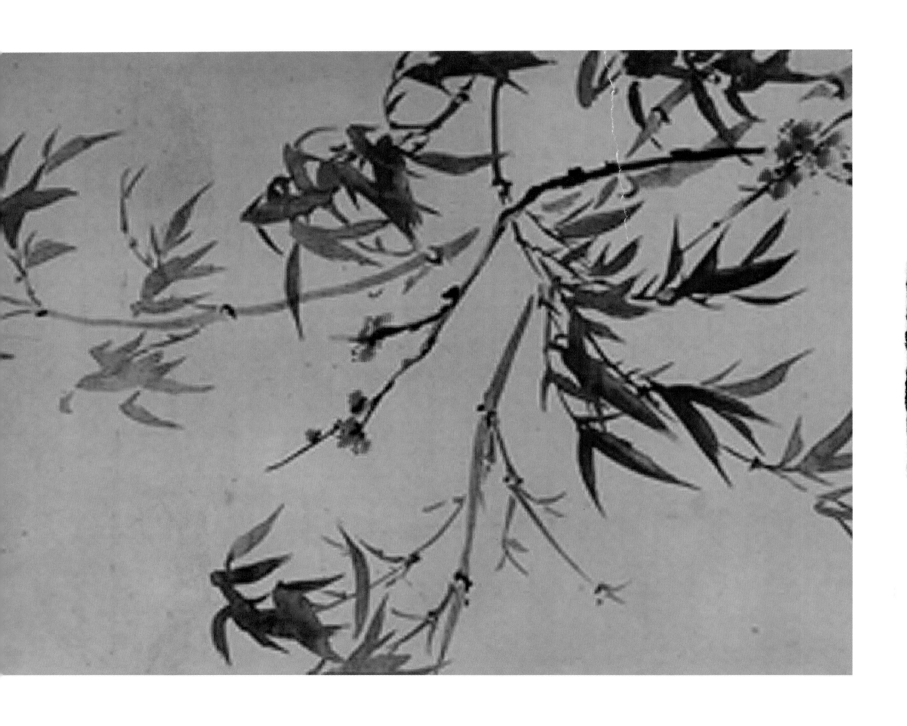

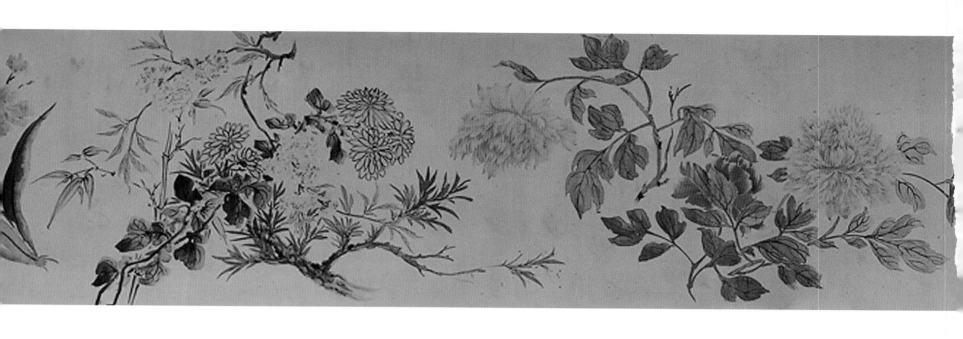

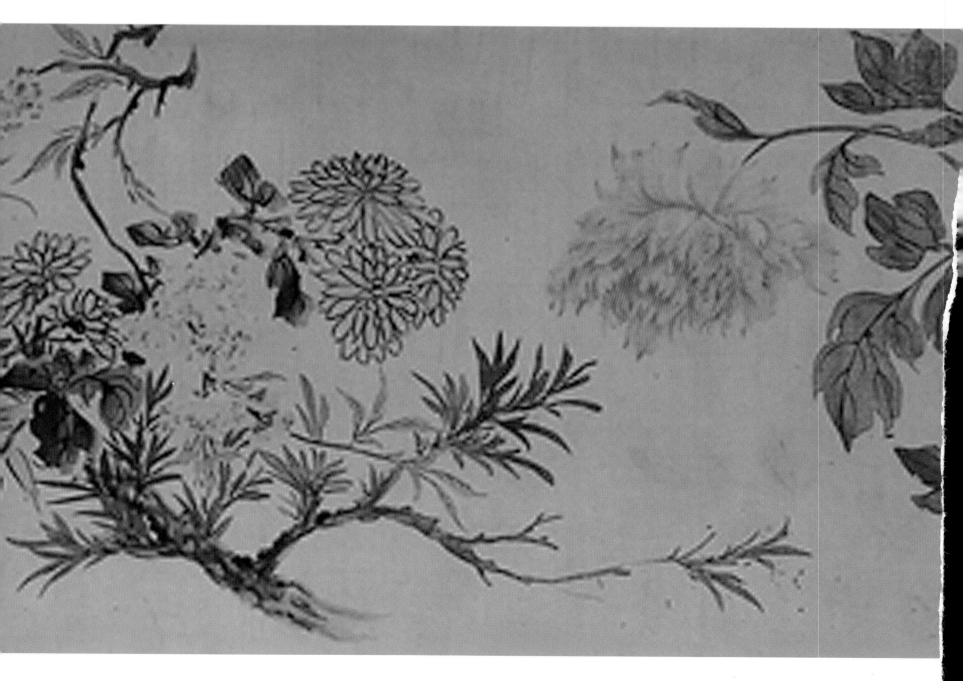

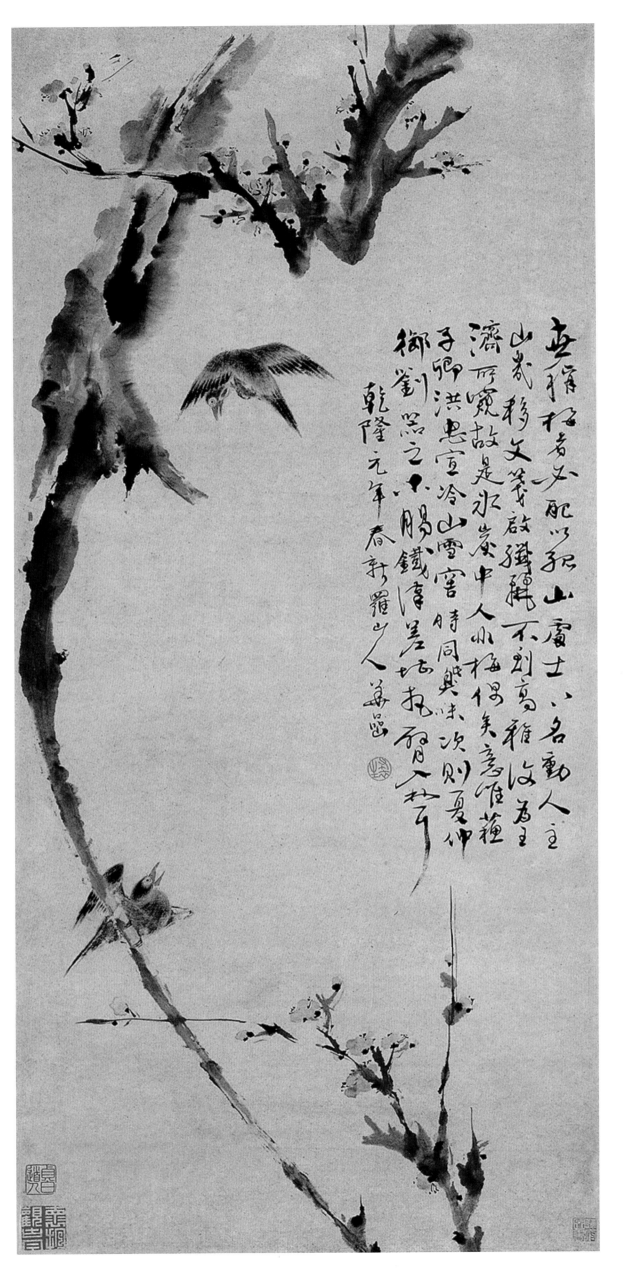

寒梅翠鸟图

轴 纸 设色
乾隆元年丙辰（一七三六年）春作
125cm×57cm
天津市艺术博物馆藏

题识： 世称梅者，必配以孤山处士。处士名动
人主，山几移文，笺启纤丽，不到高雅。复为
王济所窥，故是冰炭中人，非梅偶矣。意唯苏
子卿、洪惠宣，冷山雪窖时，同此臭味。次则
夏仲御、刘器之，木肠铁汉，差堪把臂入林耳。

款识： 乾隆元年春新罗山人华嵒

钤印： 布衣生（朱文）

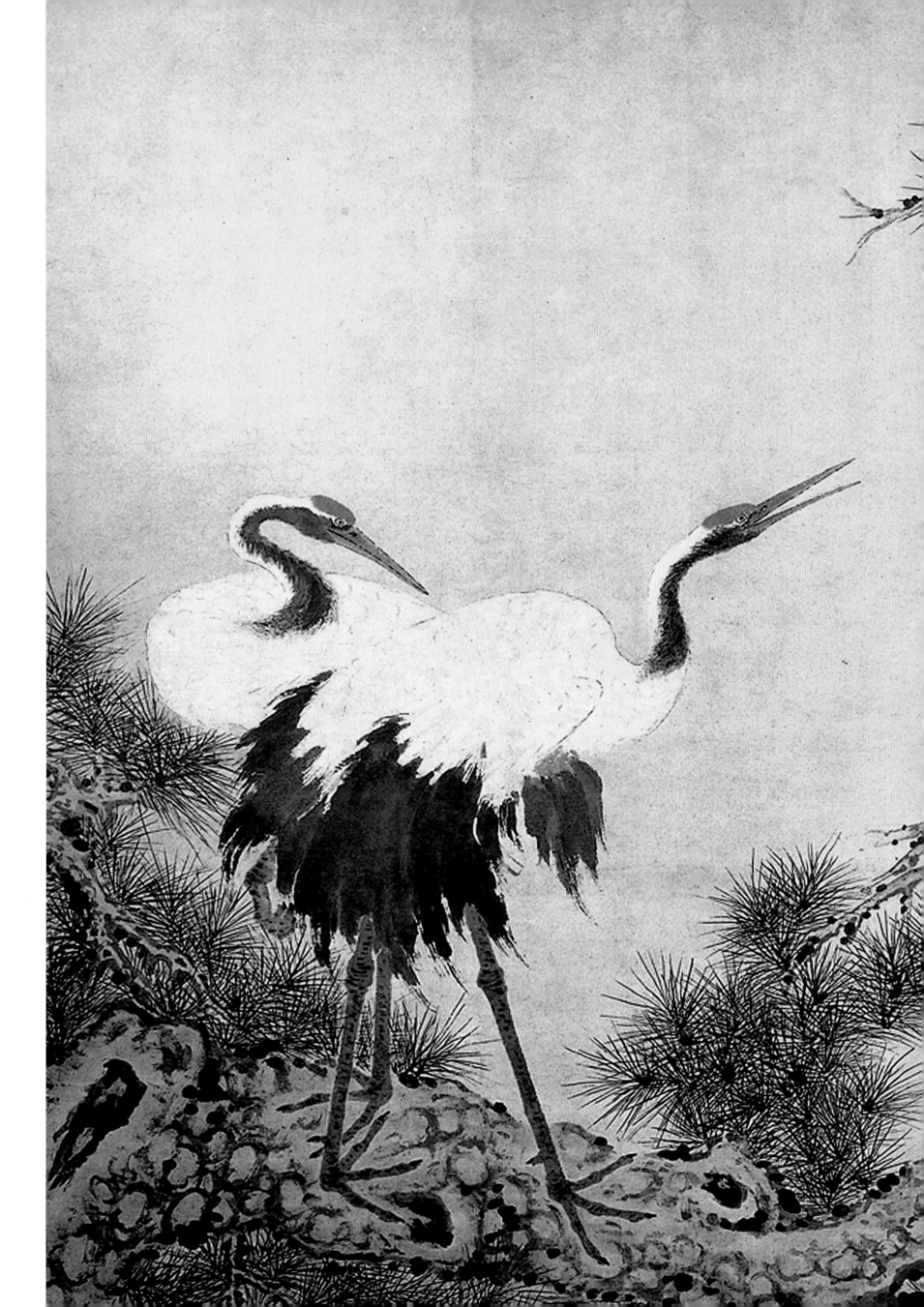

松鹤图

轴 纸 设色

乾隆三年戊午（一七三八年）八月作

160.5cm×169cm

四川省博物馆藏

款识： 喦写时戊午八月

钤印： 布衣生（朱文）、华喦（白文）

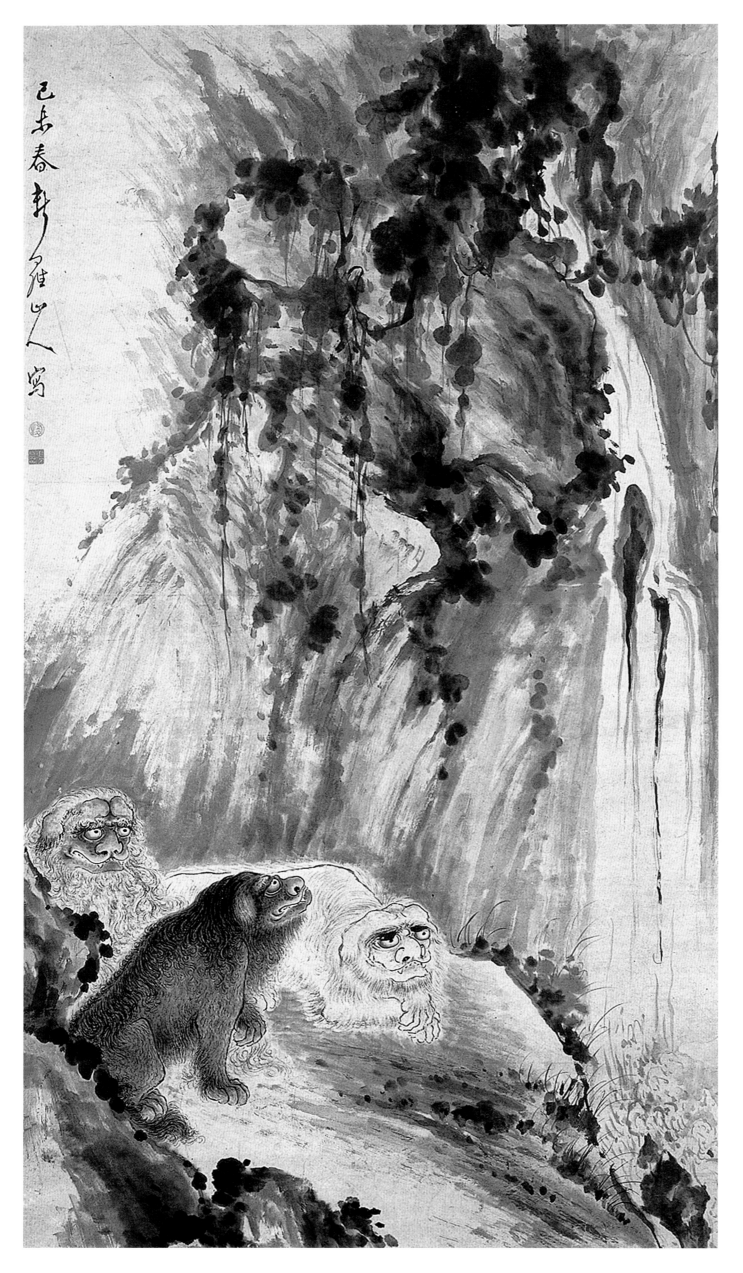

三狮图

轴 纸 墨笔
乾隆四年己未（一七三九
年）春作
194.1cm×105.5cm
旅顺博物馆藏

款识： 己未春新罗山人写
钤印： 布衣生（朱文）、
华嵒（白文）

竹菊图

轴　纸　设色
乾隆六年辛酉（一七四一年）冬作
115.7cm×39.2cm
天津市艺术博物馆藏

款识： 辛酉冬至前五日，新罗山人写于砚玉
山房
钤印： 布衣生（朱文）

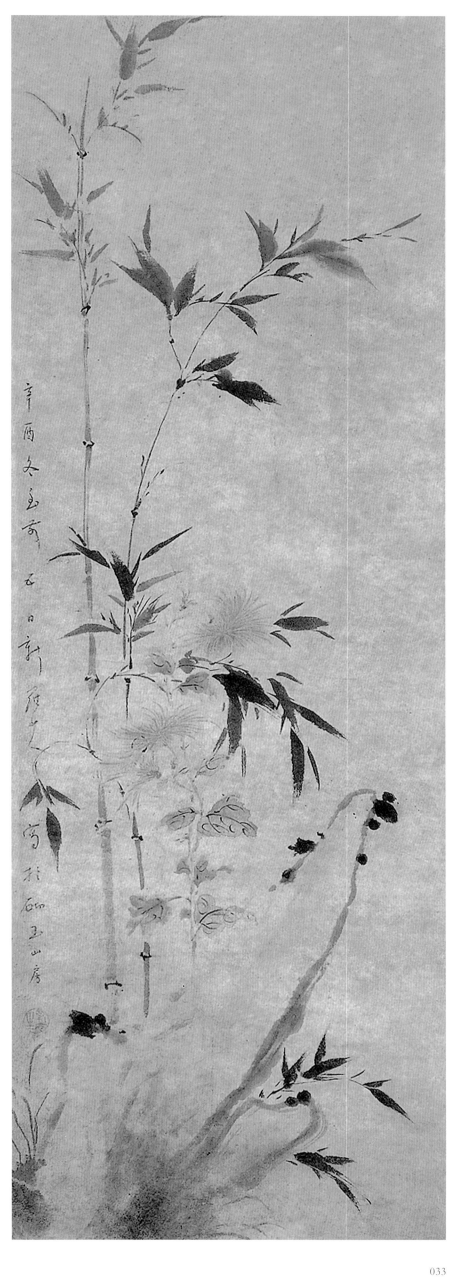

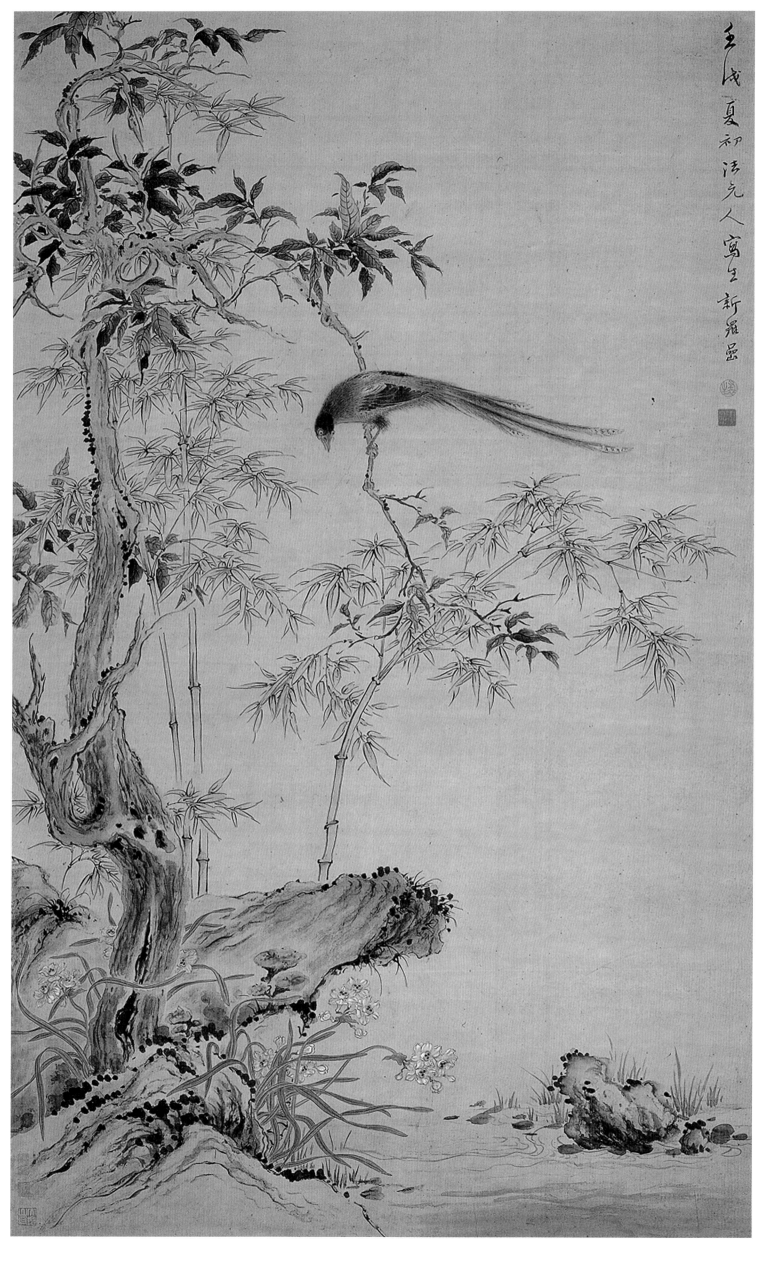

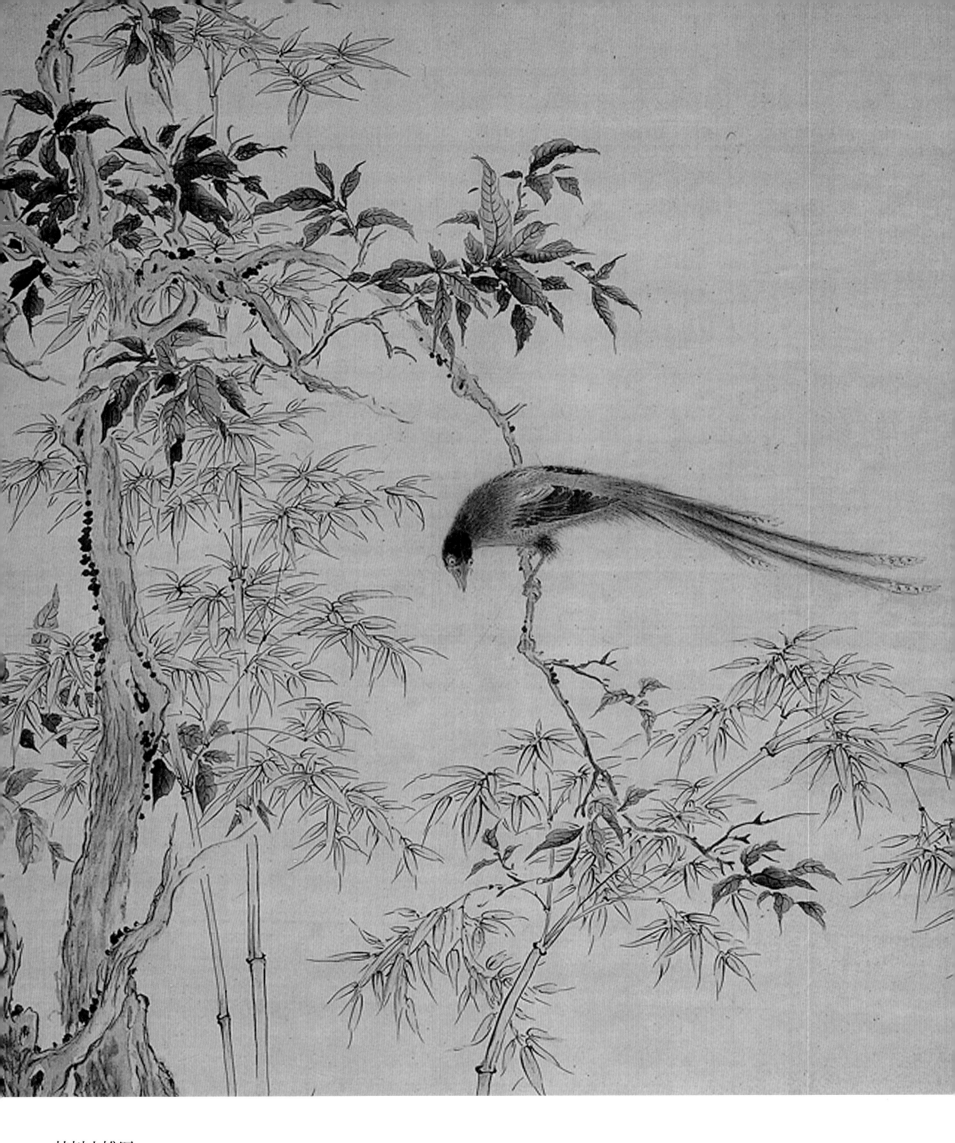

桂树山雉图

轴 绢 设色
乾隆七年壬戌（一七四二年）夏作
上海博物馆藏

款识：壬戌夏初法元人写生新罗晶
钤印：布衣生（朱文）、华晶（白文）

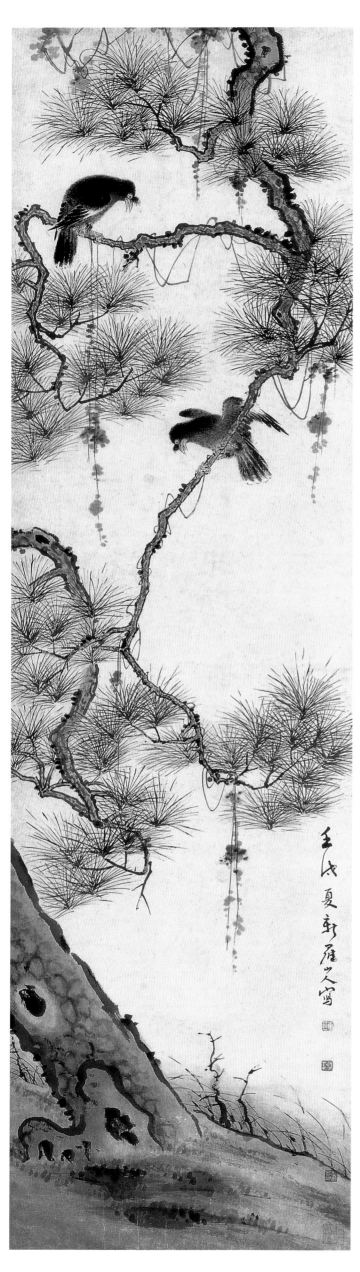

花鸟图

立轴

乾隆七年壬戌（一七四二年）夏作

155cm×41.5cm

艺术市场拍卖品

款识：壬戌夏新罗山人写

钤印：华嵒（白文）、秋岳（白文）

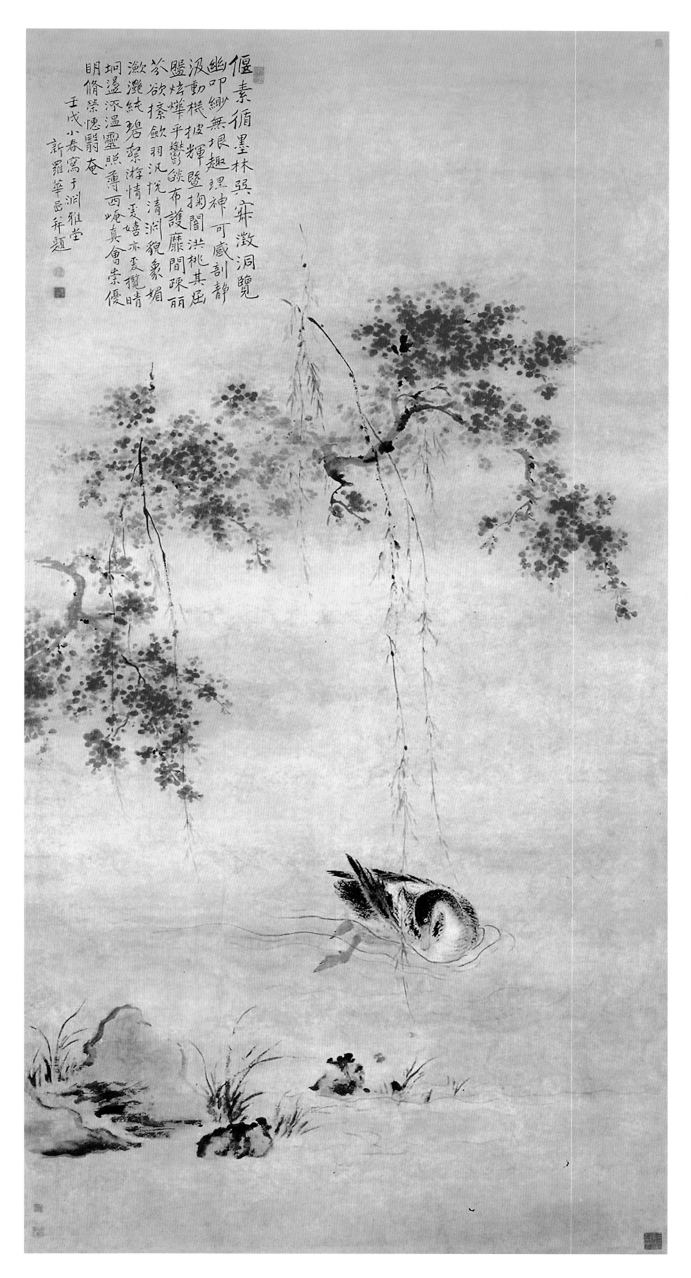

桃潭浴鸭图

轴 纸 设色

乾隆七年壬戌（一七四二年）十月作

271.5cm×137cm

故宫博物院藏

题识：偃素循墨林，巽寂澄洞览。幽叩渺无垠，趣理神可感。剖静汲动机，披辉暨掏暗。洪桃其屈盘，炫烨乎郁焰。布护靡间疏，丽芬欲揉敛。羽泛悦清渊，貌象媚激滟。纯碧絮游情，爱嬉亦震揽。晴洞荡流温，灵照薄西崦。真会崇优明，修荣愫翳奄。

款识：壬戌小春写于渊雅堂，新罗华嵒并题

钤印：布衣生（朱文）、华嵒（白文）

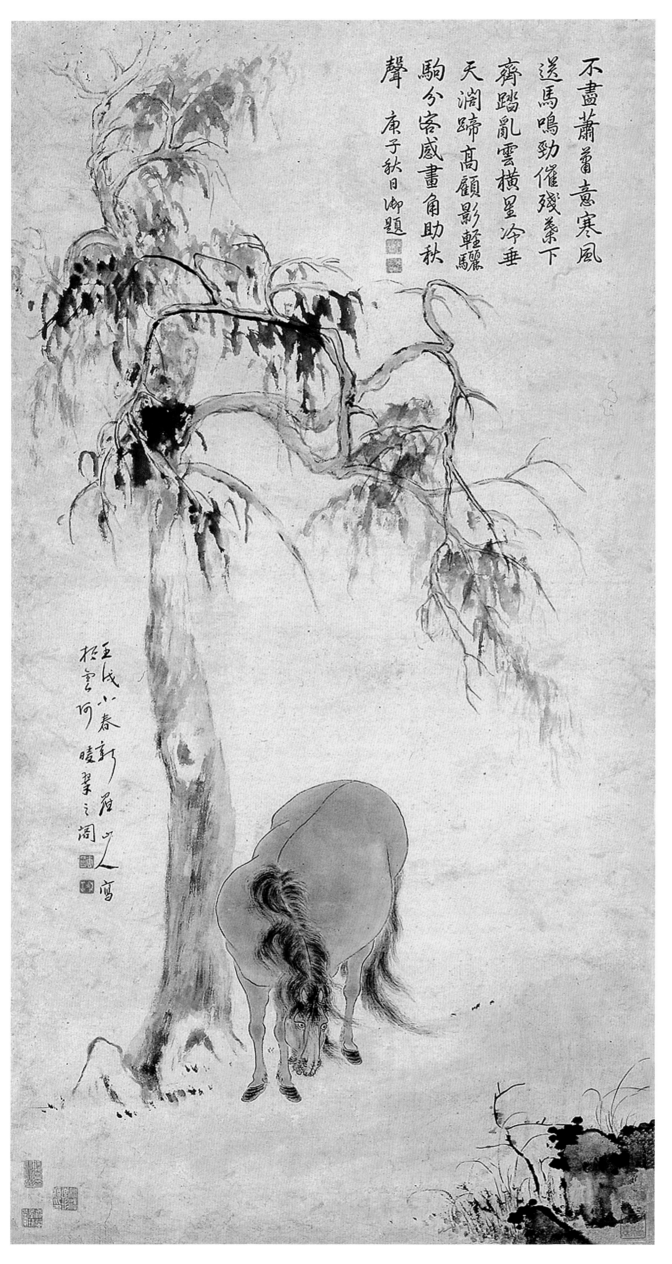

不畫蕭蕭意寒風
送馬鳴勁催殘葉下
齊蹋亂雲橫星冷垂
天澗蹄高顧影輕驪
駒分客感畫角助秋
聲 庚子秋日御題

马图

轴 纸 设色
乾隆七年壬戌（一七四二年）十月作
124.1cm×60.8cm
广州市美术馆藏

题识：不尽萧萧意，寒风送马鸣。劲催
残叶下，齐踏乱云横。星冷垂天阔，蹄
高顾影轻。骊驹分客感，画角助秋声。
庚子秋日御题。
款识：壬戌小春新罗山人写于云阿暖翠
之阁
钤印：华嵒（白文）、秋岳（白文）

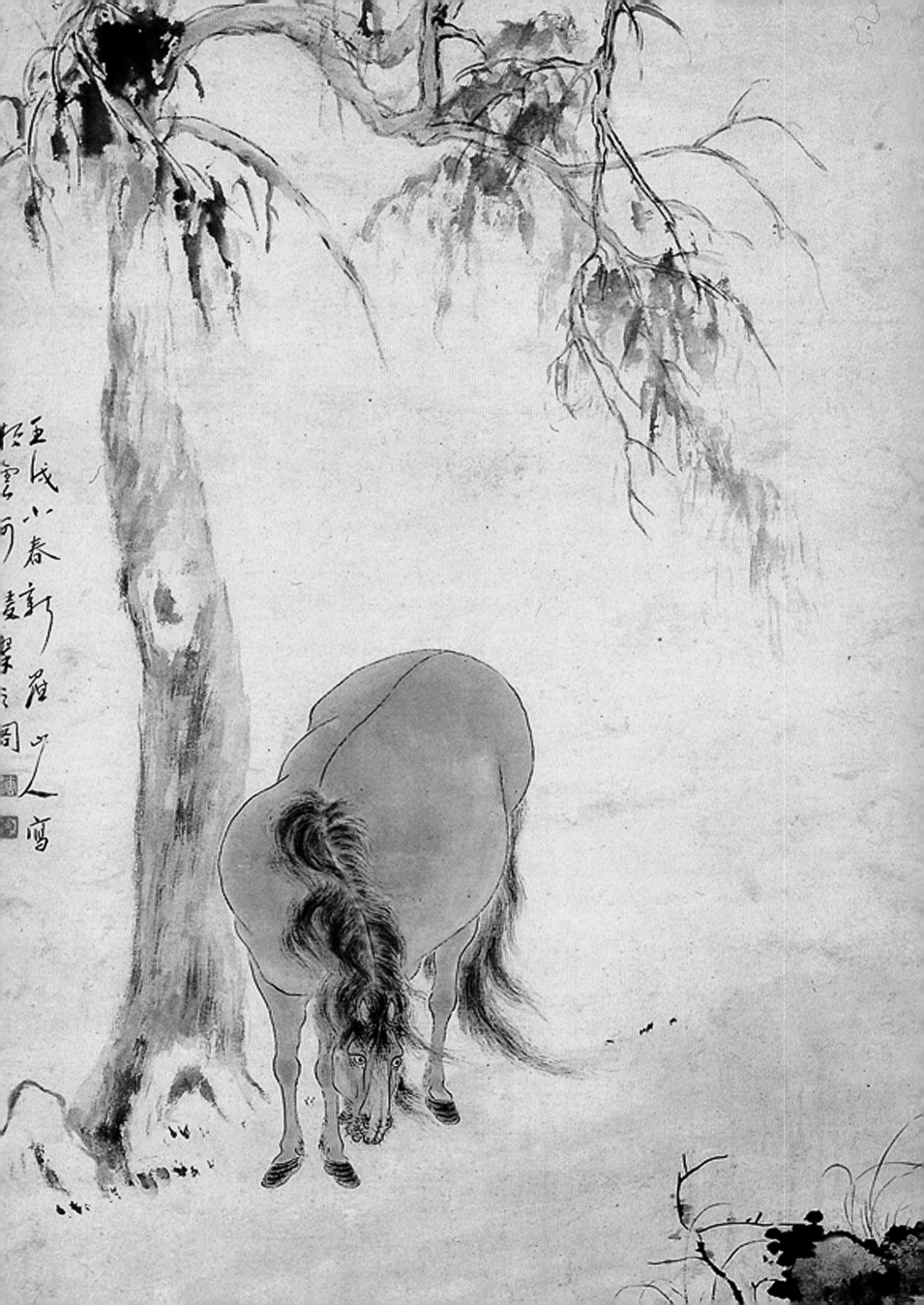

好鸟和鸣图

扇页　纸本　设色
乾隆七年壬戌（一七四二年）作
上海博物馆藏

题识：好鸟和鸣，载飞载止。
款识：壬戌夏日新罗山人写于小松阁并题句
钤印：岩穴之士（白文）

041

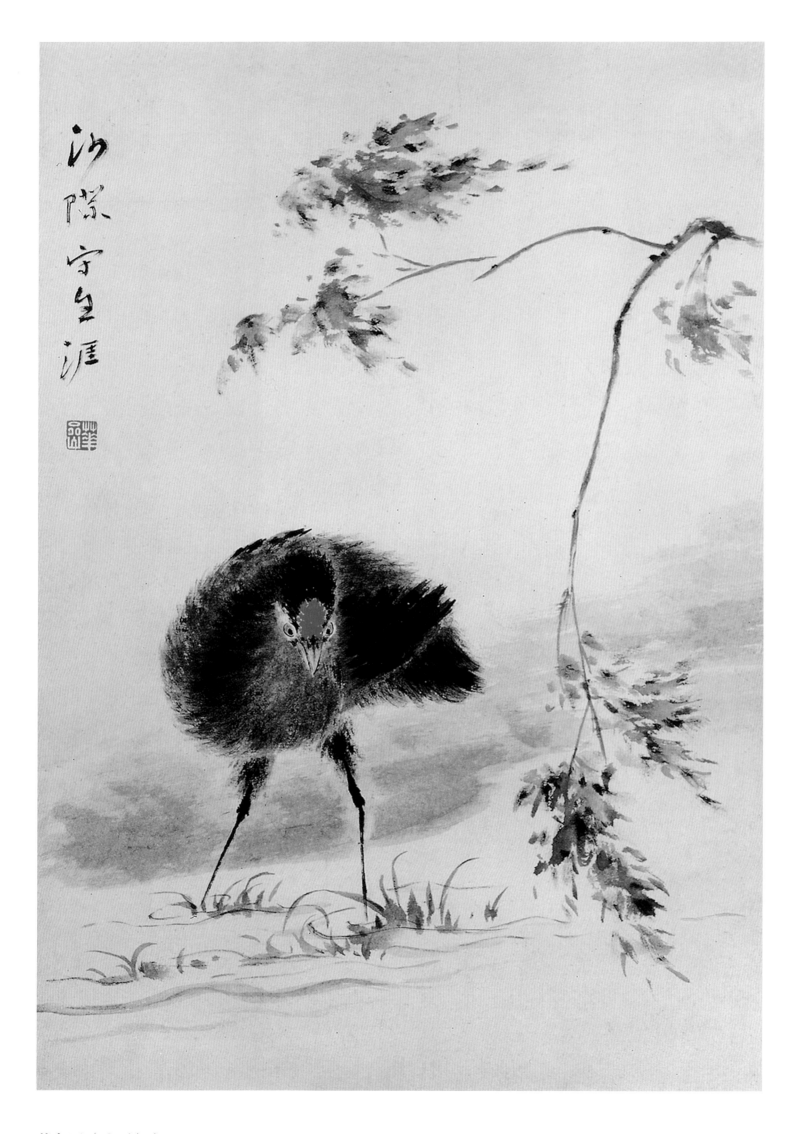

花鸟图（八开）之一

册　纸　设色

乾隆八年癸亥（一七四三年）正月作

46.5cm×31.3cm　故宫博物院藏

题识： 沙际守生涯。

钤印： 华嵒（白文）

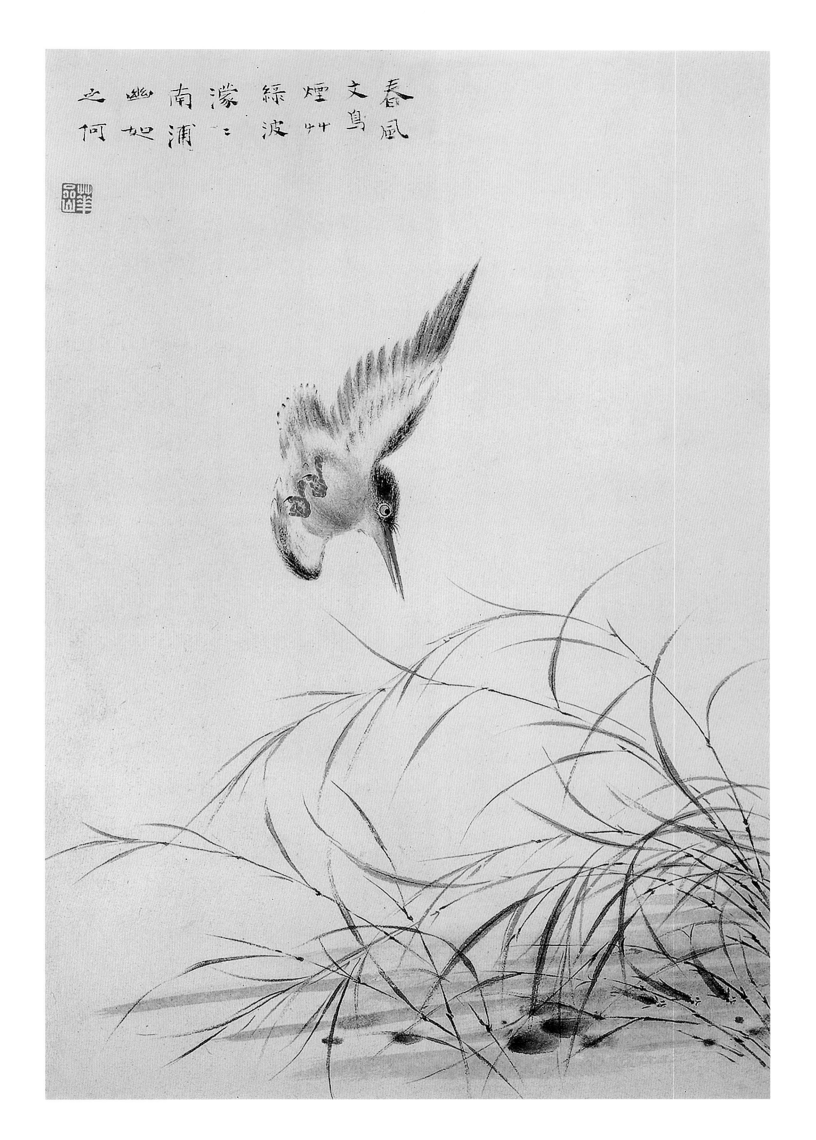

花鸟图（八开）之二

册 纸 设色

乾隆八年癸亥（一七四三年）正月作

46.5cm×31.3cm 故宫博物院藏

题识：春风文鸟，烟草绿波。濛濛南浦，幽如之何。

钤印：华嵒（白文）

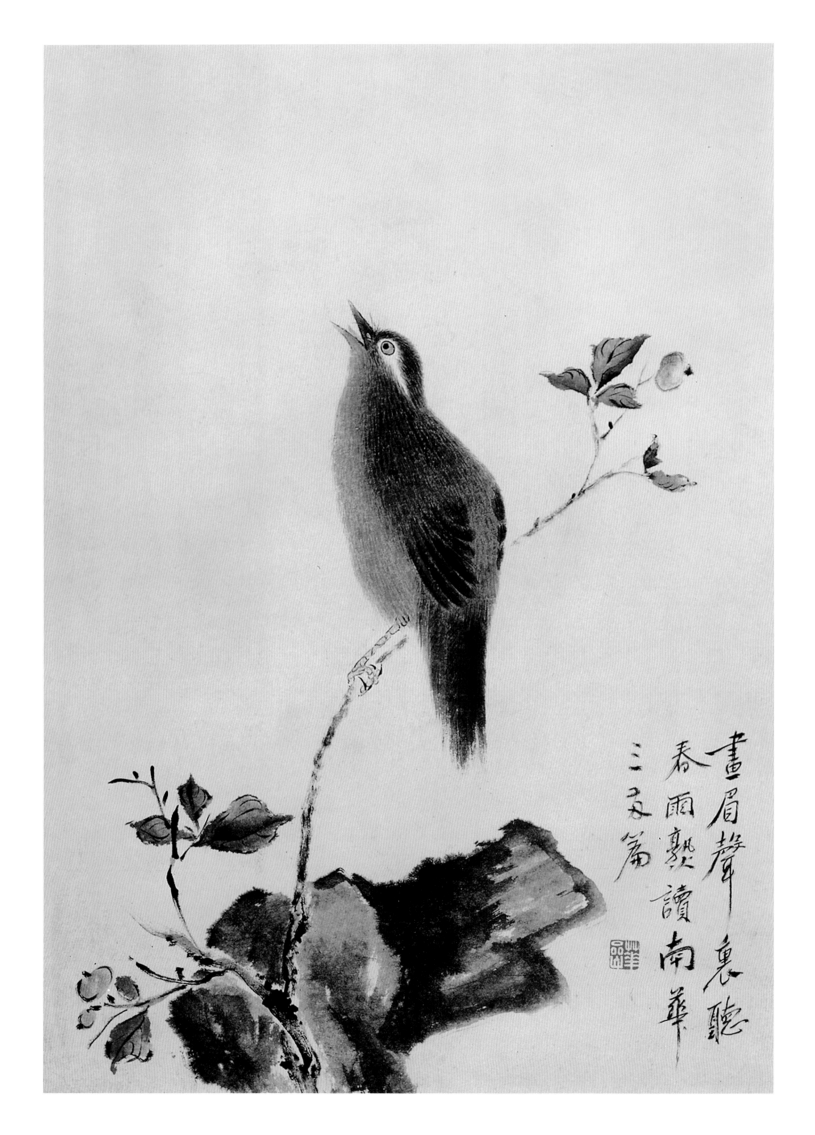

花鸟图（八开）之三

册 纸 设色
乾隆八年癸亥（一七四三年）正月作
46.5cm×31.3cm 故宫博物院藏

题识： 画眉声里听春雨，熟读南华三两篇。
钤印： 华嵒（白文）

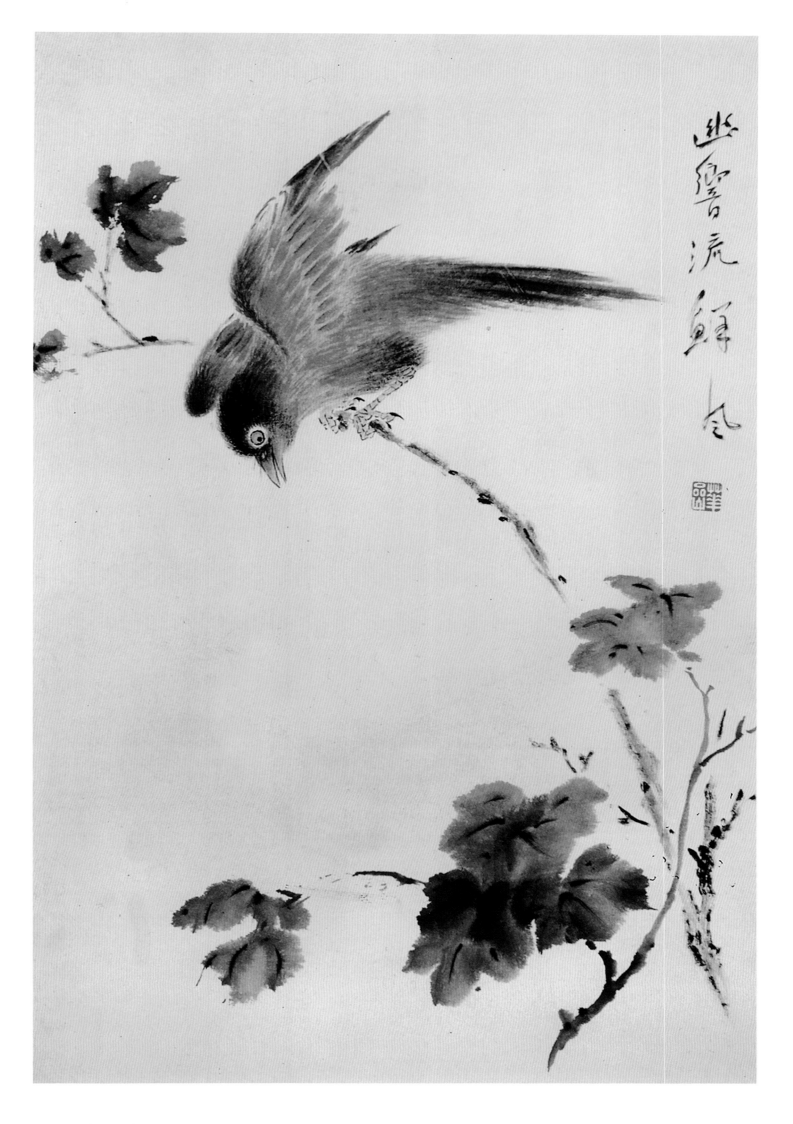

幽響流鮮風

華嵒（白文）

花鸟图（八开）之四

册 纸 设色
乾隆八年癸亥（一七四三年）正月作
46.5cm×31.3cm 故宫博物院藏

题识： 幽响流鲜风。

钤印： 华嵒（白文）

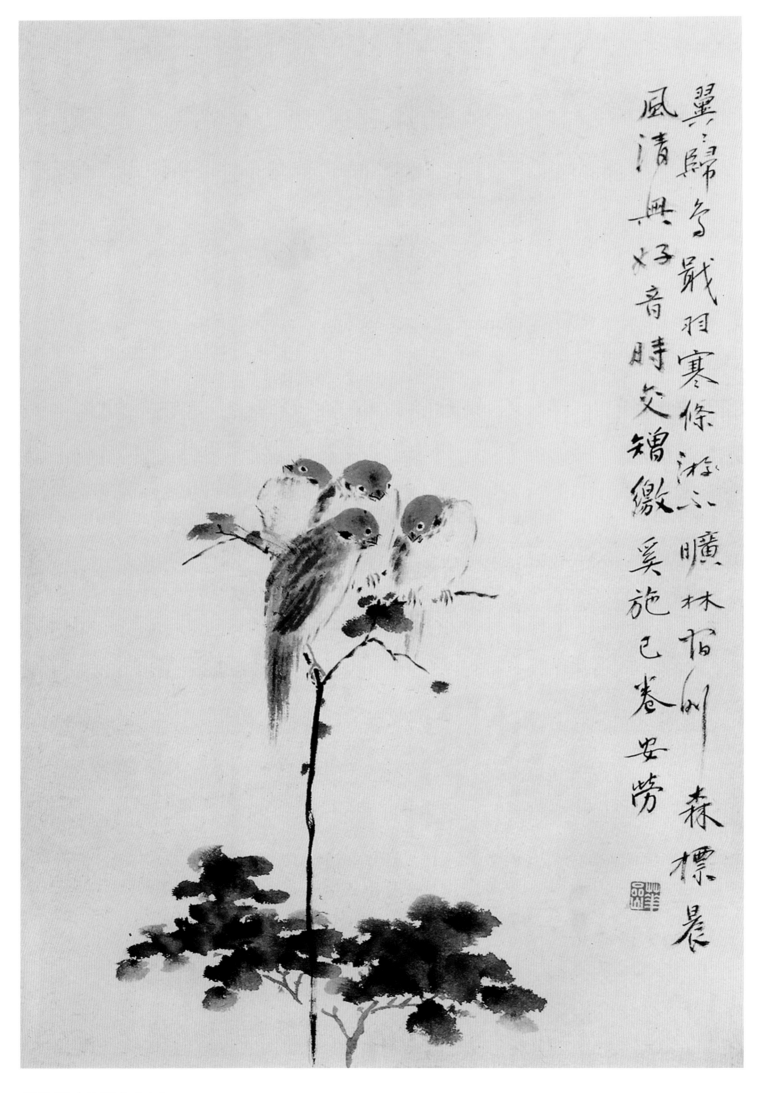

翼翼归鸟，戢羽寒条。游不旷林，宿则森标。晨风清兴，好音时交。矰缴奚施，已卷安劳。

花鸟图（八开）之五

册　纸　设色
乾隆八年癸亥（一七四三年）正月作
46.5cm×31.3cm　故宫博物院藏

题识：翼翼归鸟，戢羽寒条。游不旷林，宿则森标。
晨风清兴，好音时交。矰缴奚施，已卷安劳。
钤印：华喦（白文）

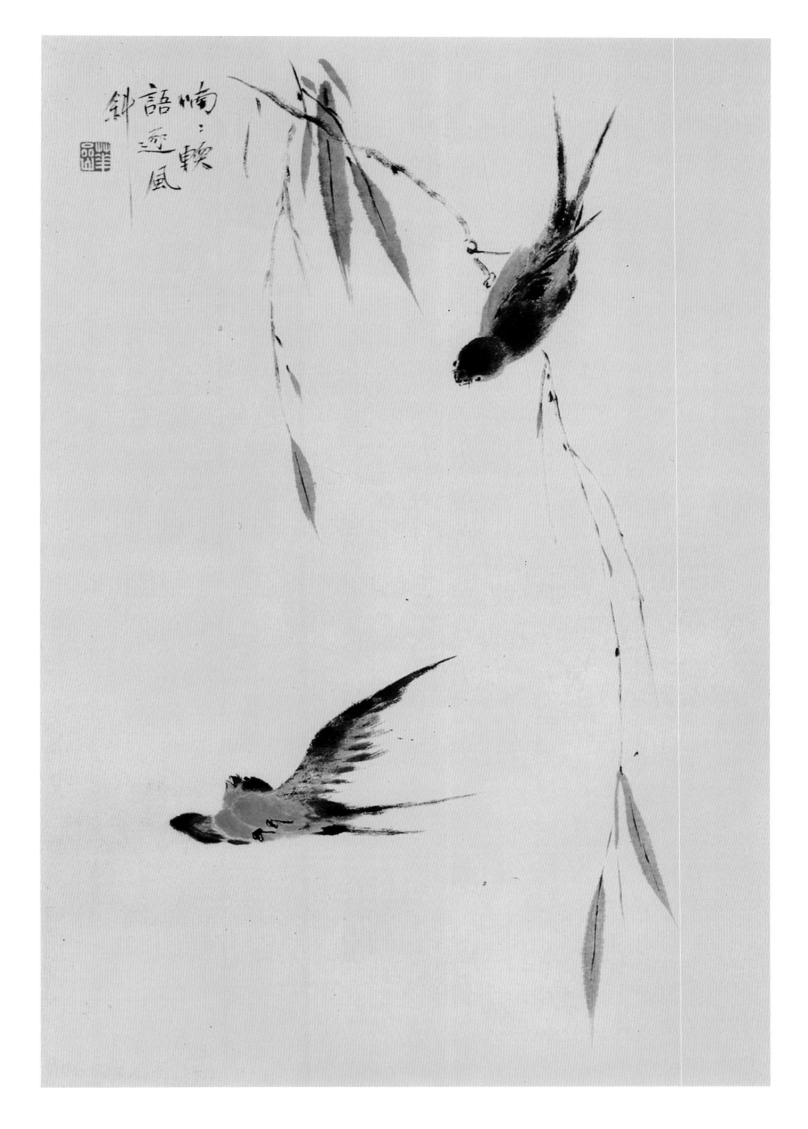

花鸟图（八开）之六

册 纸 设色
乾隆八年癸亥（一七四三年）正月作
46.5cm×31.3cm 故宫博物院藏

题识： 喃喃软语逐风斜。

钤印： 华嵒（白文）

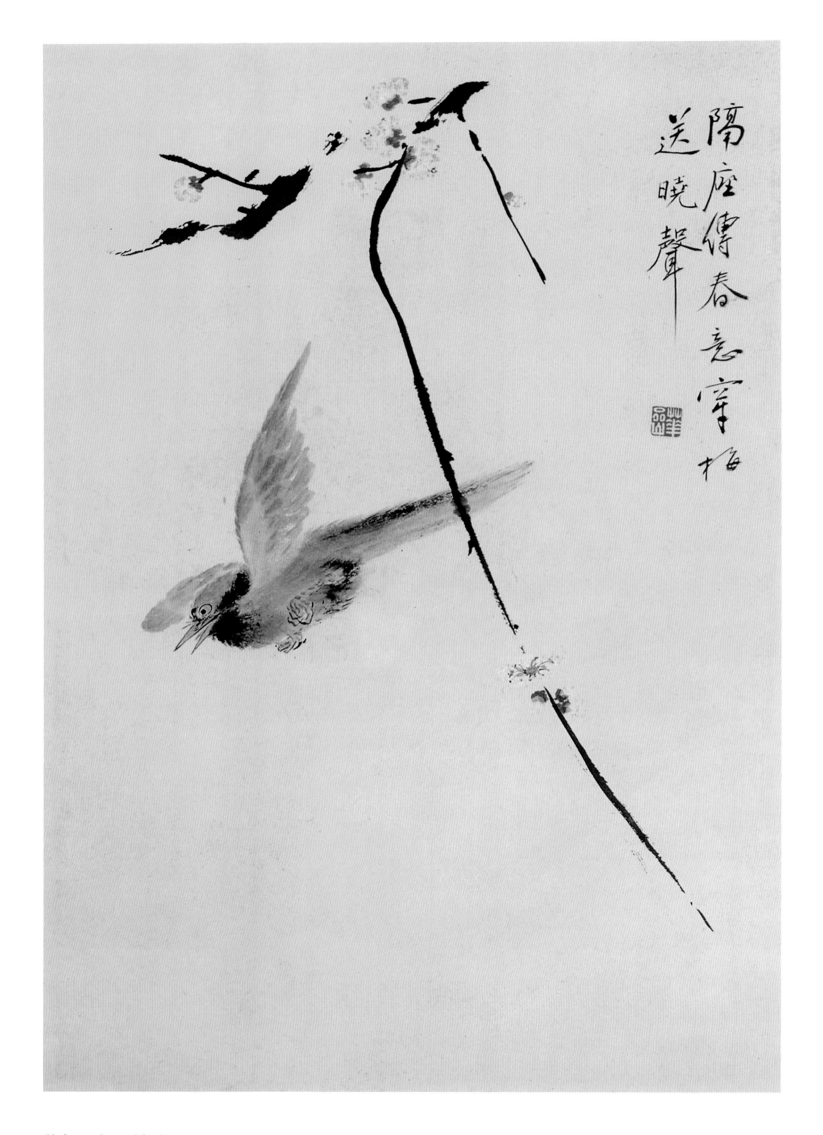

隔座傳春意，窄梅
送曉聲

花鸟图（八开）之七

册　纸　设色
乾隆八年癸亥（一七四三年）正月作
46.5cm×31.3cm　故宫博物院藏

题识：隔座传春意，穿梅送晓声。

钤印：华嵒（白文）

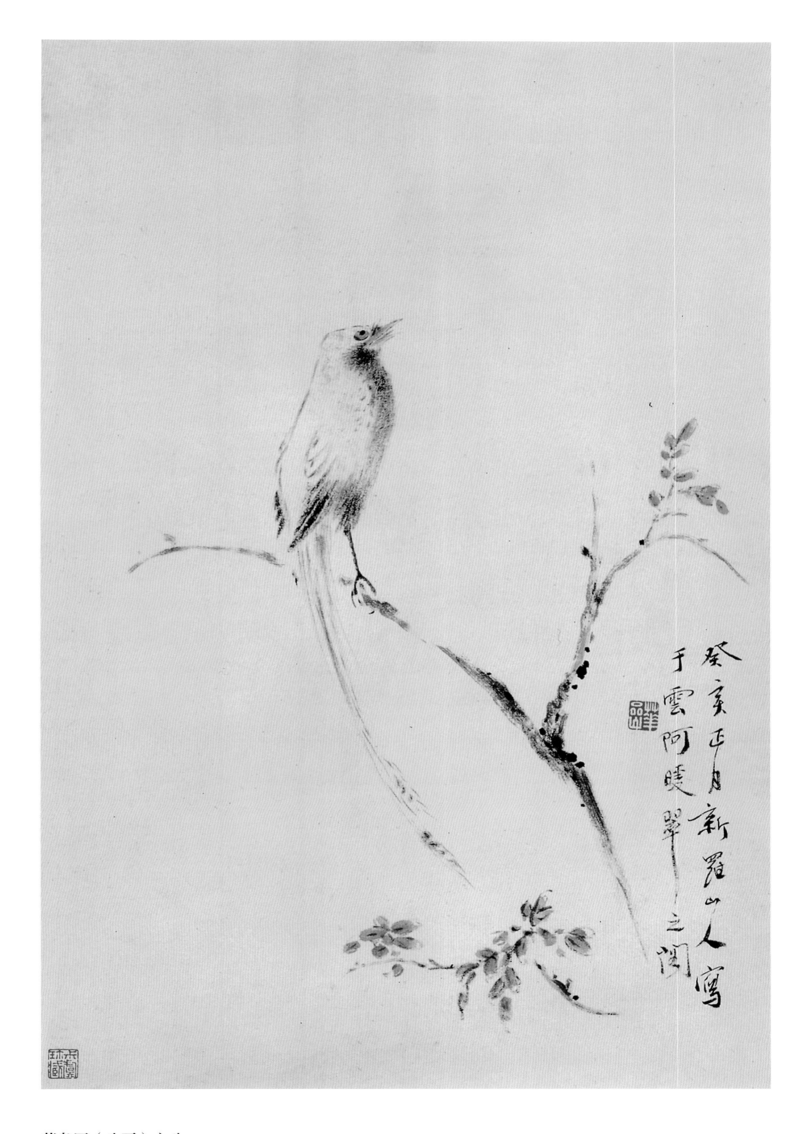

花鸟图（八开）之八

册　纸　设色
乾隆八年癸亥（一七四三年）正月作
46.5cm×31.3cm　故宫博物院藏

款识： 癸亥正月新罗山人写于云阿暖翠之阁
钤印： 华嵒（白文）

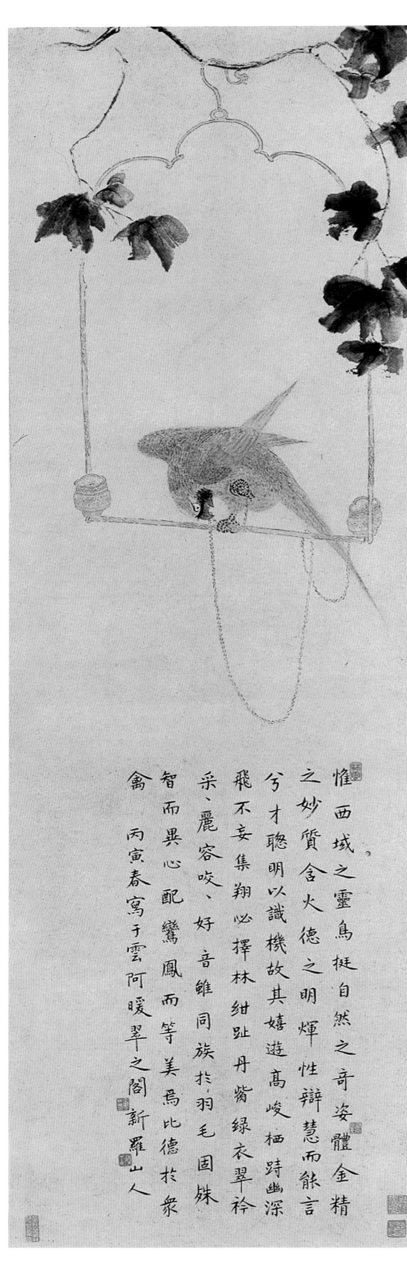

惟西域之靈鳥挺自然之奇姿體金精
之妙質含火德之明輝性辯慧而能言
兮才聰明以識機故其嬉遊高峻栖跱幽深
飛不妄集翔必擇林紺趾丹觜綠衣翠衿
采采麗容咬咬好音雖同族扵羽毛固殊
智而異心配鸞鳳而等美焉比德扵衆
禽丙寅春寫于雲阿暖翠之閣新羅山人

梧桐鸚鵡图

轴 纸 设色
乾隆十年乙丑（一七四五年）春作
129cm×40.5cm
辽宁省博物馆藏

题识：惟西域之灵鸟，挺自然之奇姿。体金精之妙质，含火德之
明辉。性辩慧而能言兮，才聪明以识机。故其嬉游高峻，栖跱幽深。
飞不妄集，翔必择林。绀趾丹嘴，绿衣翠衿。采采丽容，咬咬好音。
虽同族于羽毛，固殊智而异心。配鸾凤而等美，焉比德于众禽。
款识：丙寅春写于云阿暖翠之阁，新罗山人
钤印：华嵒（白文）、秋岳（白文）、林云（朱文）、枝隐（白文）

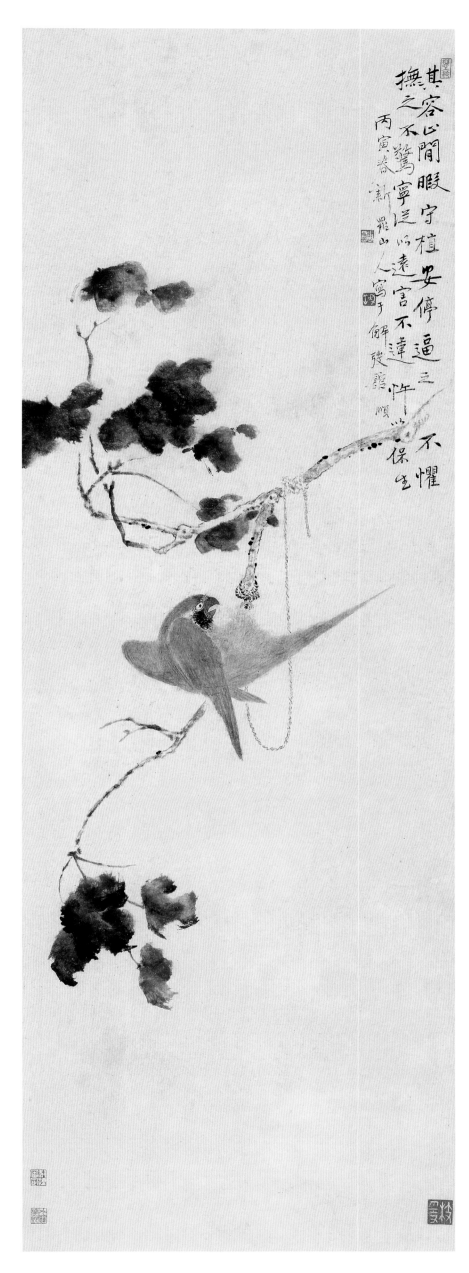

鹦鹉图

立轴

乾隆十年乙丑（一七四五年）春作

128cm×45cm

艺术市场拍卖品

题识：其容止闲暇，守植安停。逼之不惧，抚之不惊。宁从以远害，不违忤以保生。

款识：丙寅春新罗山人写于解弢馆

钤印：华岳（白文）、秋岳（白文）、枝隐（白文）

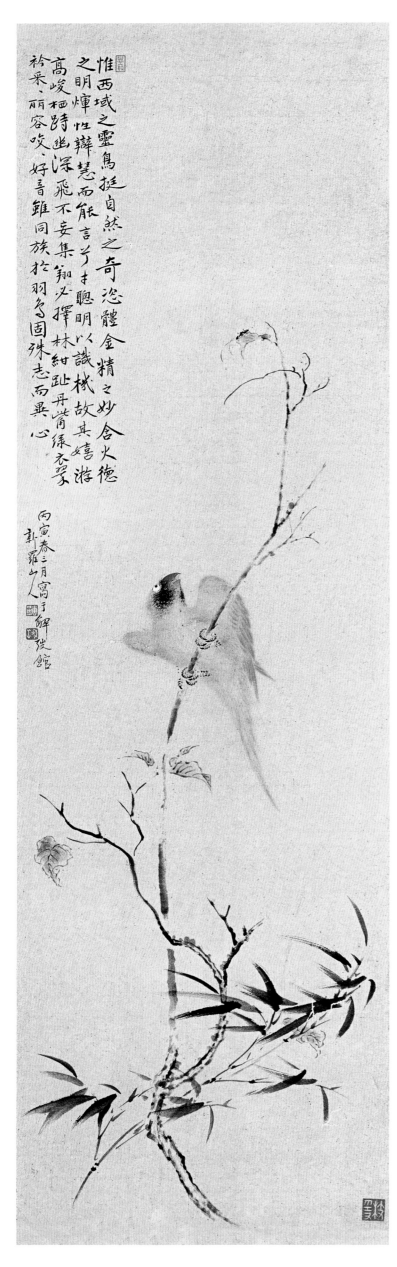

鹦鹉图

立轴
乾隆十年乙丑（一七四五年）春三月作
收藏者不详

题识： 惟西域之灵鸟，挺自然之奇姿。体金精之妙质，含火
德之明辉。性辩慧而能言兮，才聪明以识机。故其嬉游高峻，
栖跱幽深。飞不妄集，翔必择林。绀趾丹嘴，绿衣翠衿。采
采丽容，咬咬好音。虽同族于羽鸟，固殊志而异心。
款识： 丙寅春三月写于解弢馆新罗山人
钤印： 华嵒（白文）、秋岳（白文）、枝隐（白文）

黄鹂翠柳图

轴　纸　设色
乾隆十一年丙寅（一七四六年）四月作
118.5cm×47.5cm
广东省博物馆藏

题识：金梭一双掷，翠柳万丝萦。小睡人初醒，咬咬春鸟鸣。
款识：丙寅四月新罗山人写于解弢馆并题
钤印：华嵒（白文）、秋岳（白文）

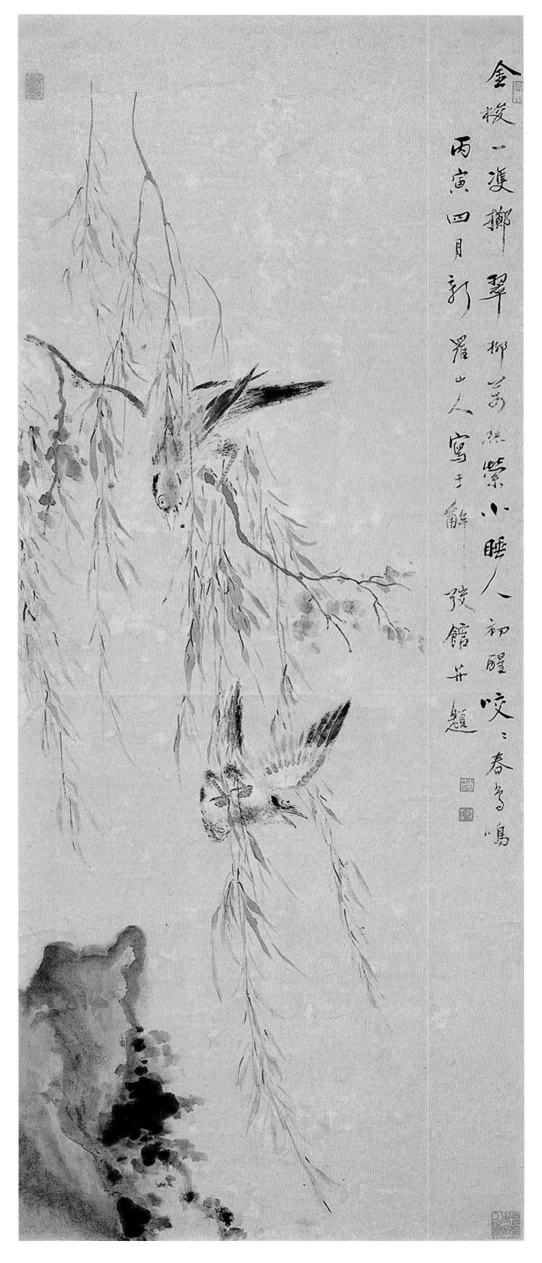

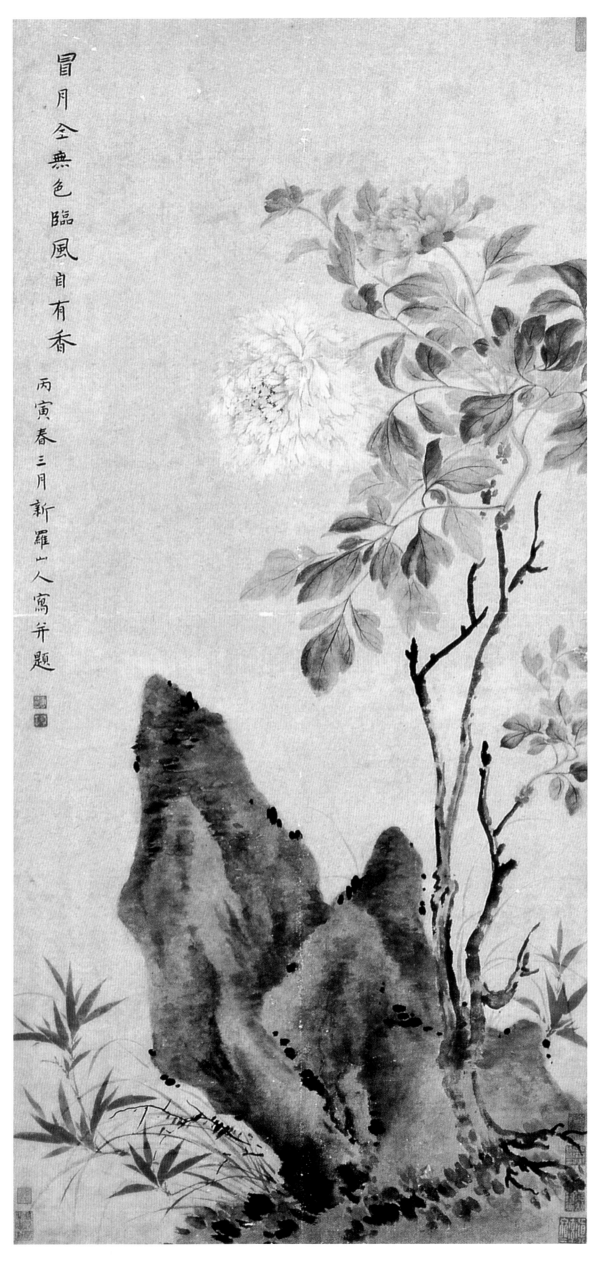

花石图

镜心
乾隆十一年丙寅（一七四六年）作
128cm×58.4cm
艺术市场拍卖品

题识： 冒月全无色，临风自有香。
款识： 丙寅春三月新罗山人写并题
钤印： 华嵒（白文）、秋岳（白文）、真率斋（白文）

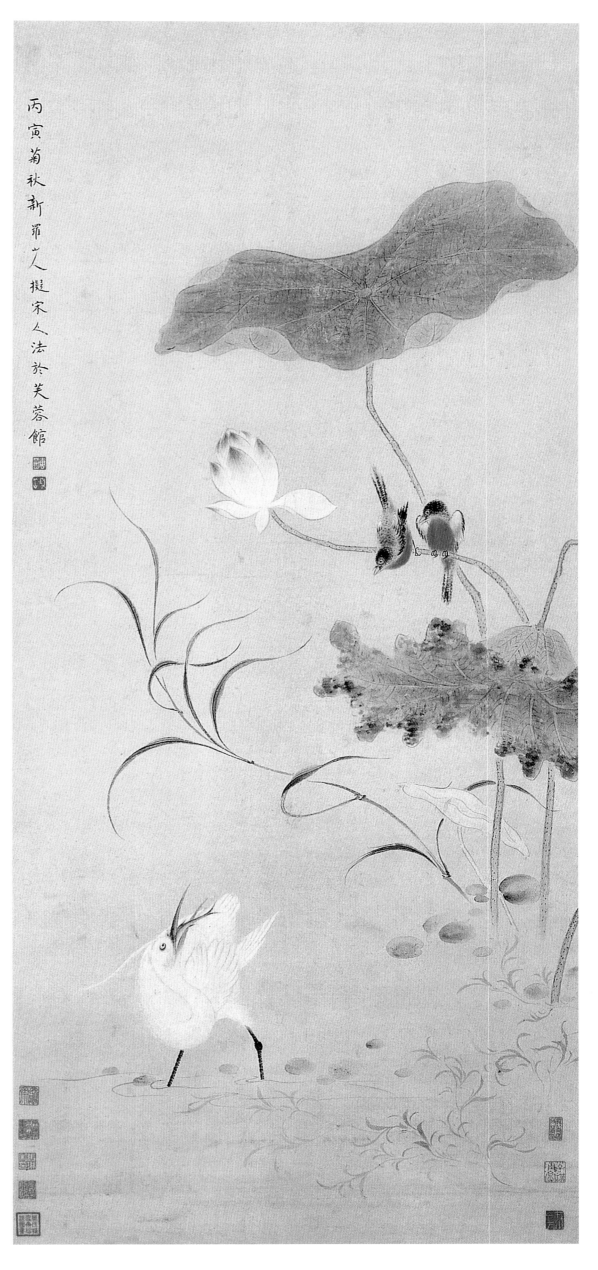

丙寅菊秋新罗山人拟宋人法於芙蓉館

红蕖翠鸟图

立轴

乾隆十一年丙寅（一七四六年）菊秋作

125.7cm×56.8cm

艺术市场拍卖品

款识： 丙寅菊秋新罗山人拟宋人法于芙蓉馆

钤印： 华嵒（白文）、秋岳（白文）

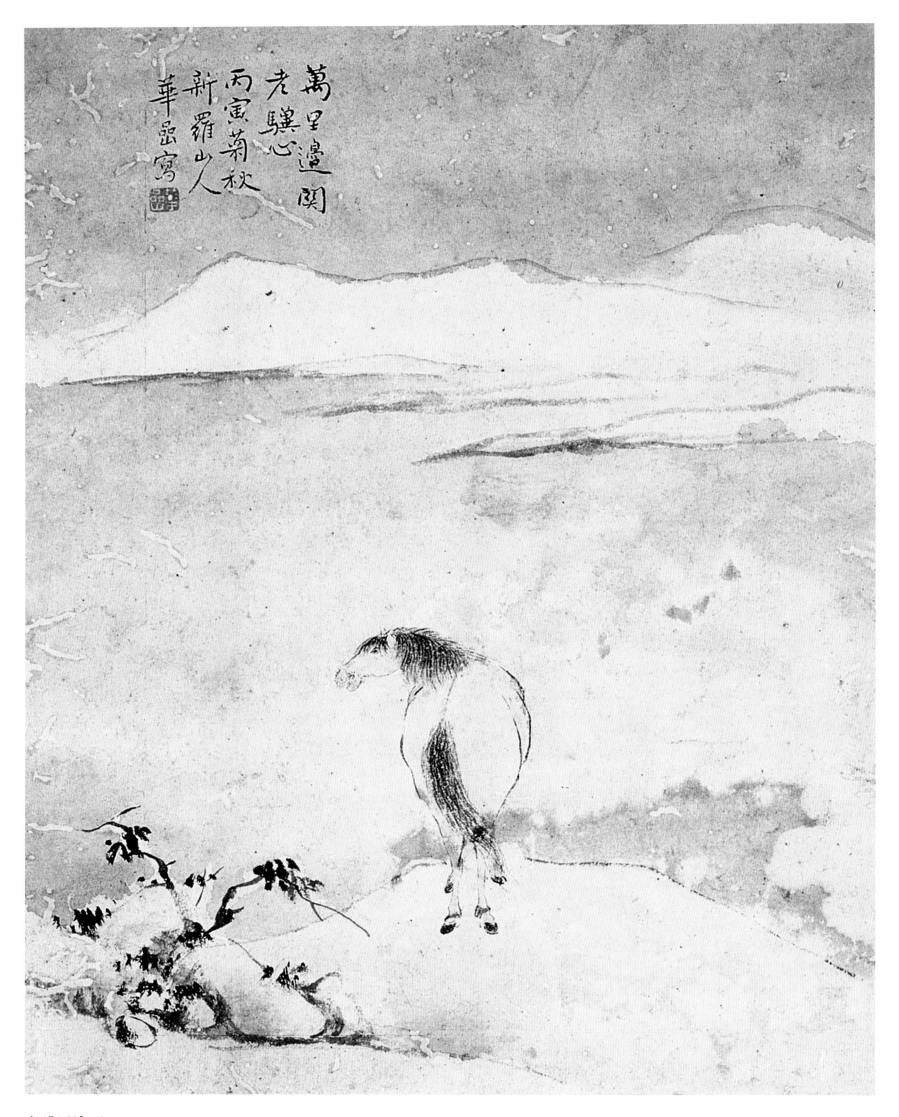

老骥思边图

册页（十二开） 乾隆十一年丙寅（一七四六年）菊秋作

32cm×25cm 艺术市场拍卖品

题识：万里边关老骥心。

款识：丙寅菊秋，新罗山人华嵒写

钤印：华嵒（白文）

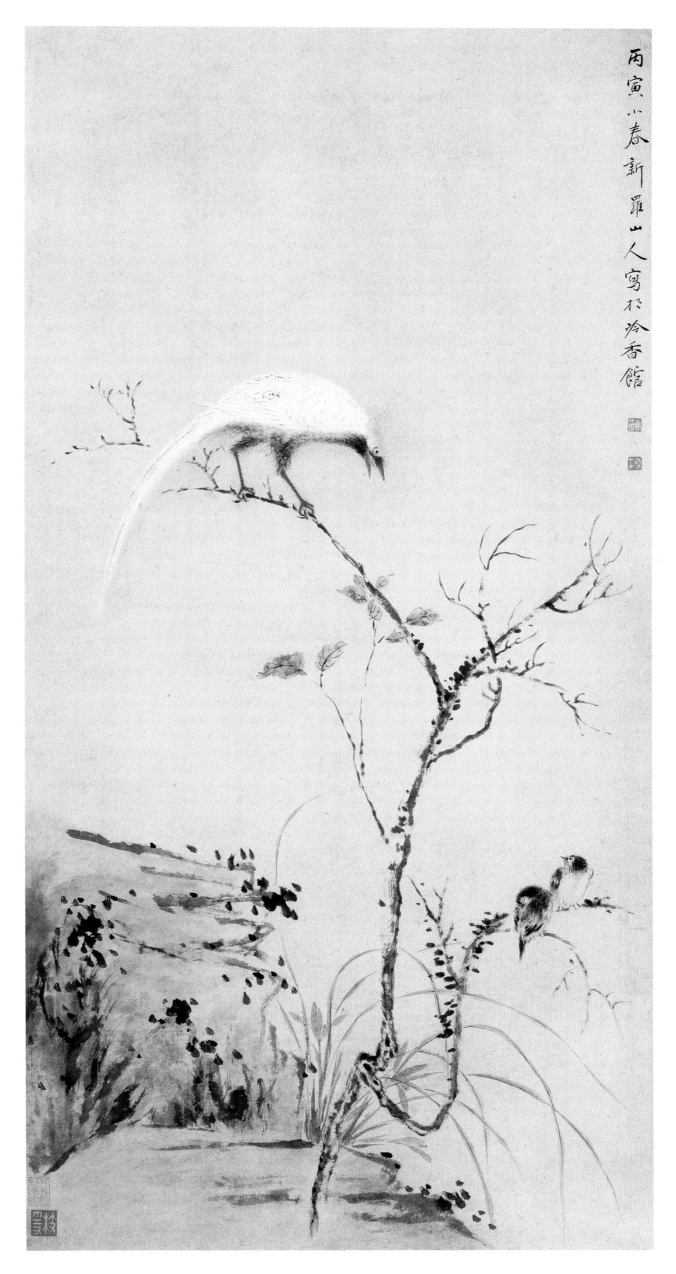

寿带天庆图

立轴
乾隆十一年丙寅（一七四六年）十月作
123cm×61cm
艺术市场拍卖品

题识： 丙寅小春新罗山人写于冷香馆。
钤印： 华嵒（白文）、秋岳（白文）、
枝隐（白文）

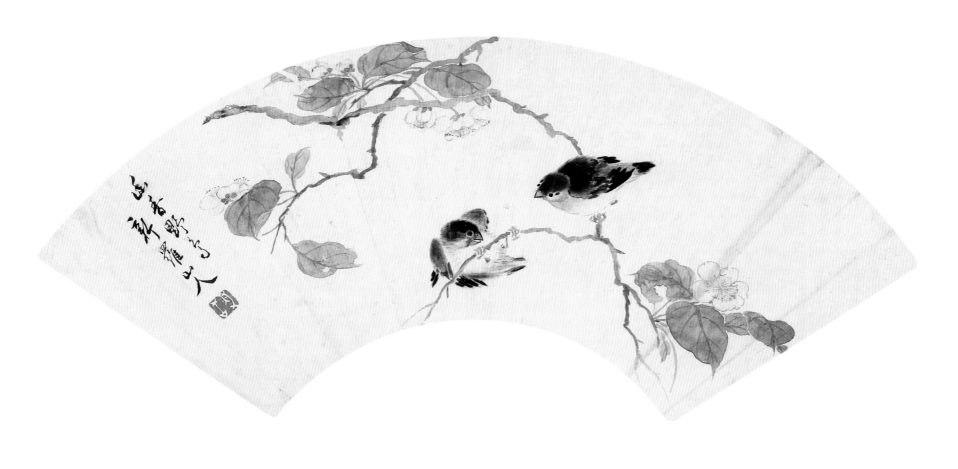

幽香野鸟图

扇面　镜心
乾隆十一年丙寅（一七四六年）十月作
17cm×52cm
艺术市场拍卖品

款识： 新罗山人
钤印： 秋岳（白文）

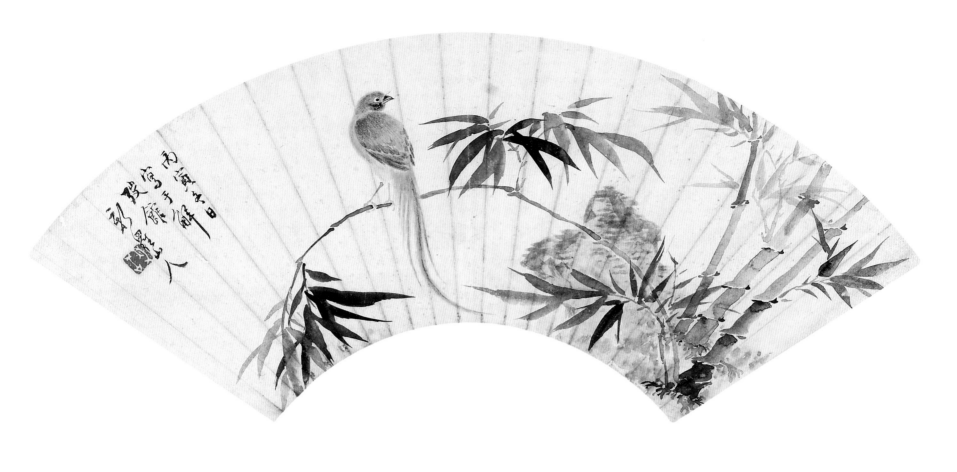

青篁翠羽图

扇面　镜心
乾隆十一年丙寅（一七四六年）冬作
17cm×52cm
艺术市场拍卖品

款识： 丙寅冬日写于解弢馆，新罗山人
钤印： 秋岳（白文）

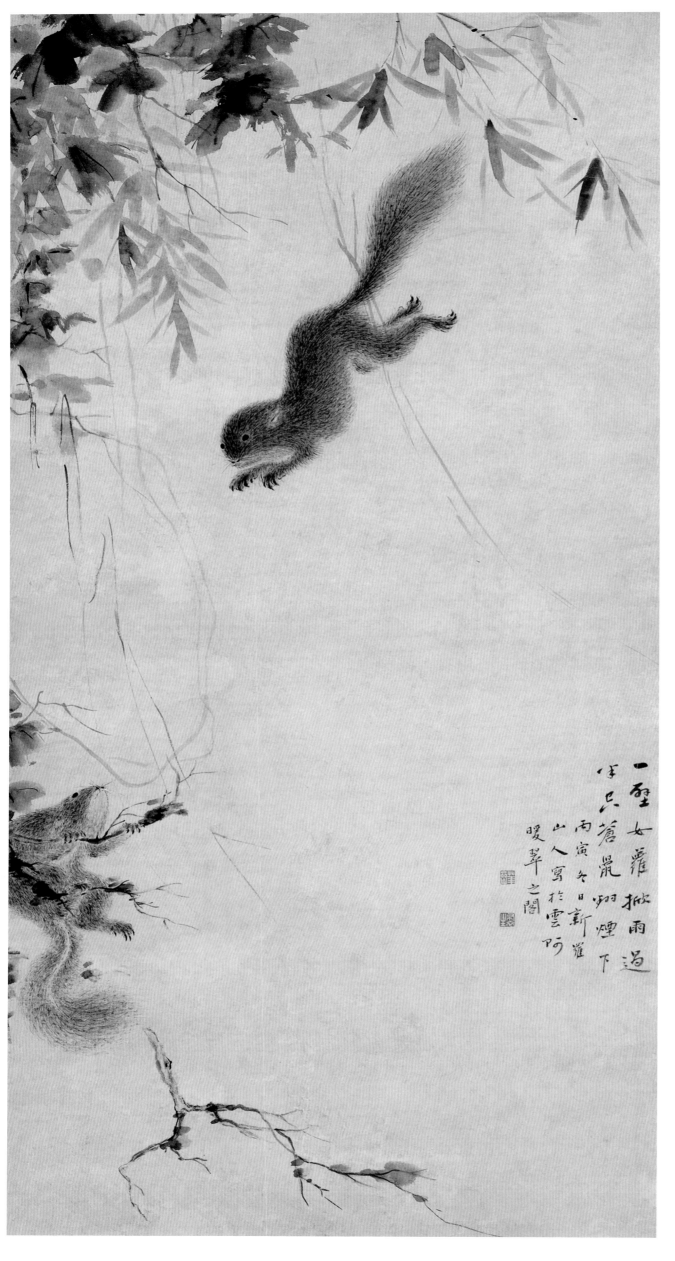

一壁女萝掀雨过，半空苍鼠翻烟下。丙寅冬日新罗山人写于云阿暖翠之阁

松鼠图

立轴
乾隆十一年丙寅（一七四六年）冬作
114cm×58cm
艺术市场拍卖品

题识：一壁女萝掀雨过，半空苍鼠翻烟下。

款识：丙寅冬日新罗山人写于云阿暖翠之阁

钤印：华嵒（白文）、布衣生（白文）

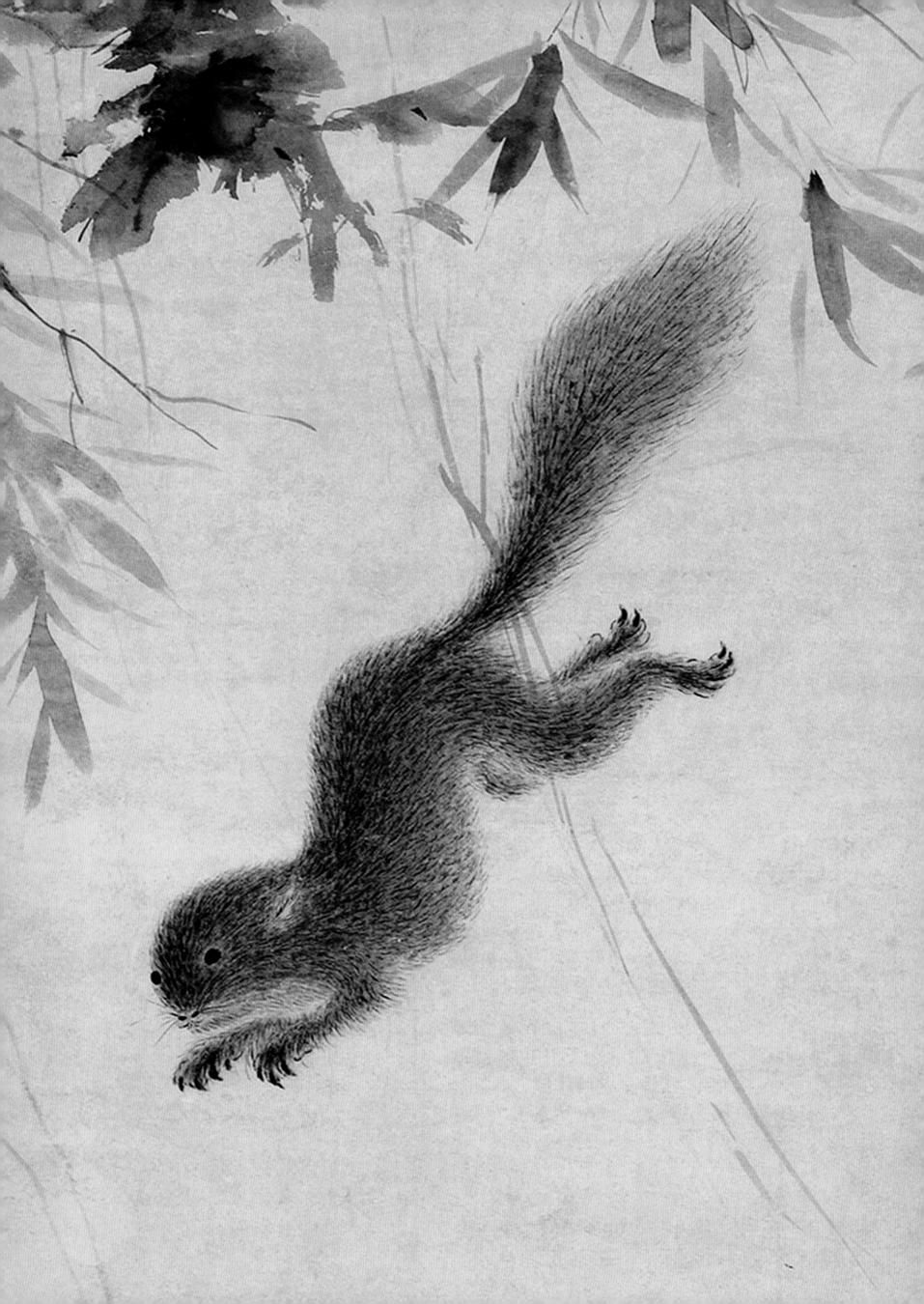

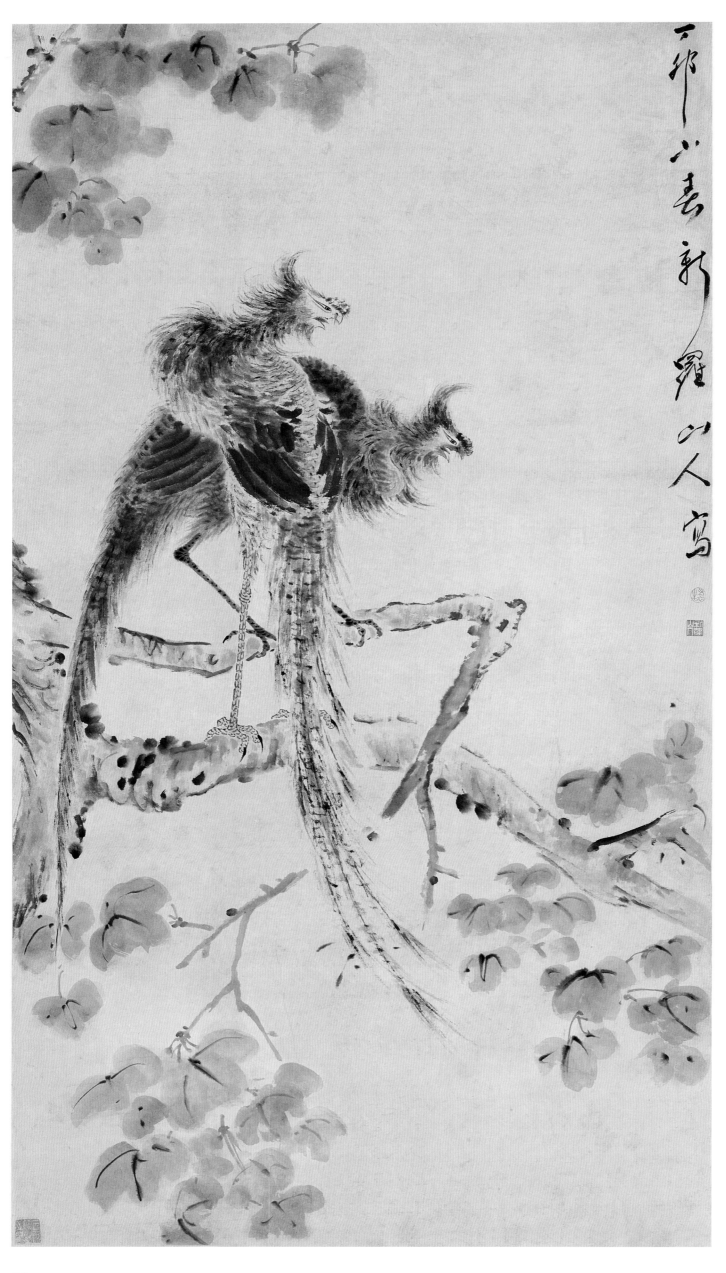

丁卯小春 新羅山人寫

凤凰梧桐图轴

轴　纸本　设色
乾隆十二年丁卯
（一七四七年）作
190.5cm×105.3cm
上海博物馆藏

款识：丁卯小春新罗山
人写
钤印：布衣生（朱文）、
新罗山人（白文）、云阿
暖翠之阁（白文）

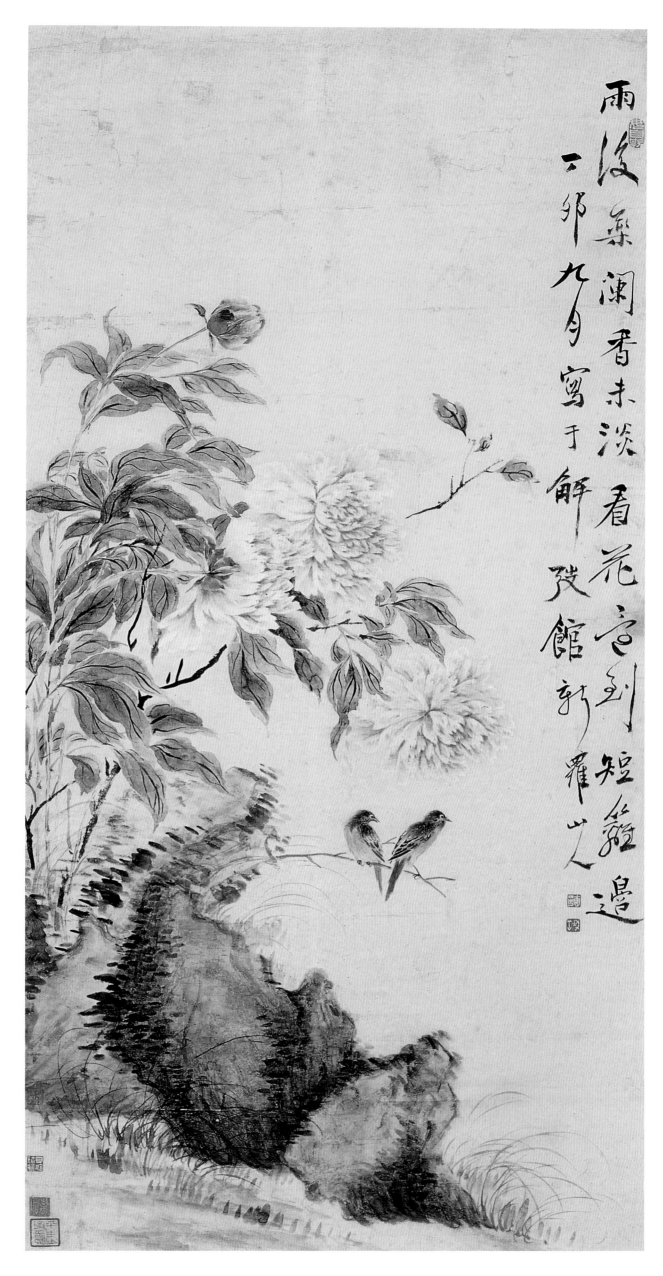

富贵白头图

立轴
乾隆十二年丁卯（一七四七年）九月作
125cm×61cm
艺术市场拍卖品

题识：雨后药阑香未淡，看花还到短篱边。
款识：丁卯九月写于解弢馆，新罗山人
钤印：华嵒（白文）、秋岳（白文）

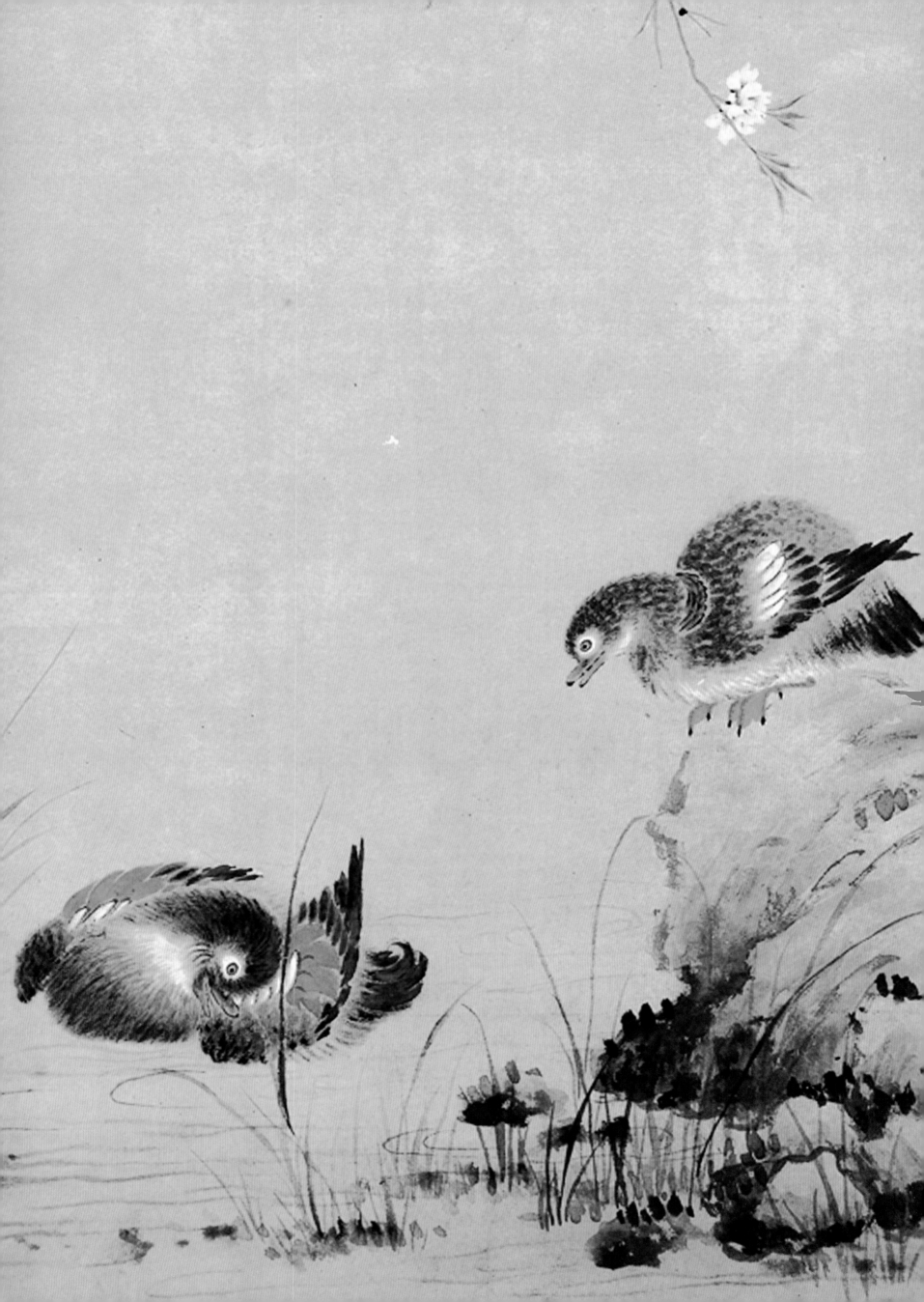

桃花鸳鸯图

轴　纸　设色
乾隆十三年戊辰（一七四八年）春作
128.2cm×60.4cm
南京博物院藏

题识： 春水初生涨碧池，临流何以散相思？
含情欲问鸳鸯鸟，漫对桃花题此诗。
款识： 戊辰春朝，新罗山人写并题
钤印： 华喦（白文）、秋岳（白文）、布衣
生（朱文）

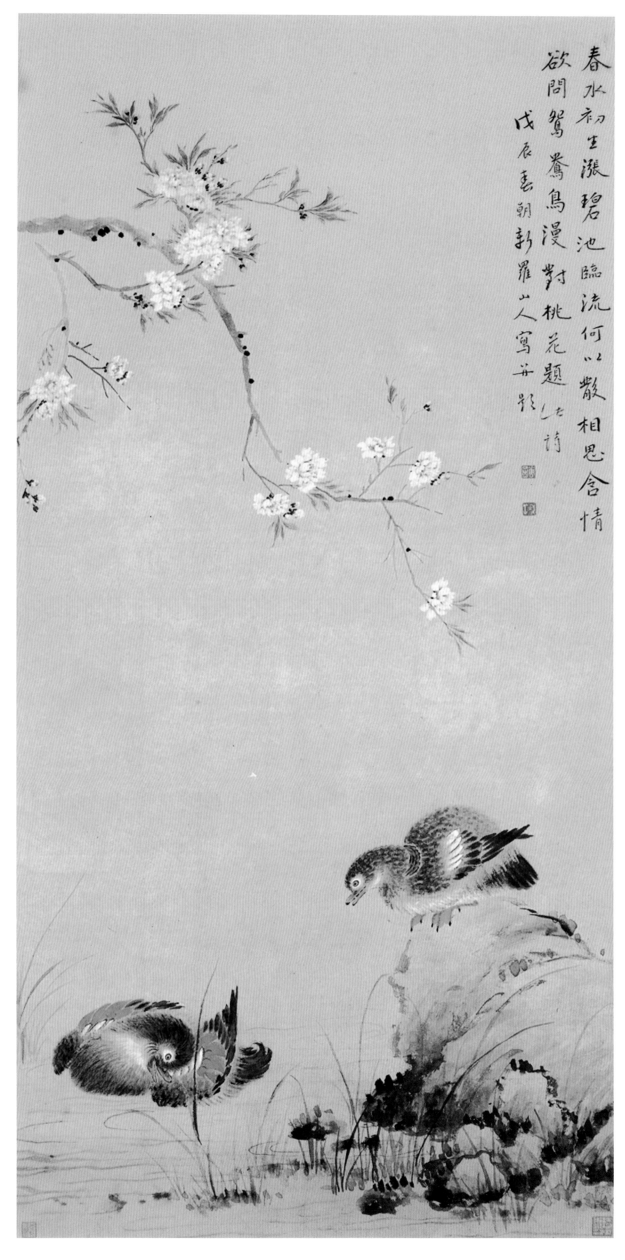

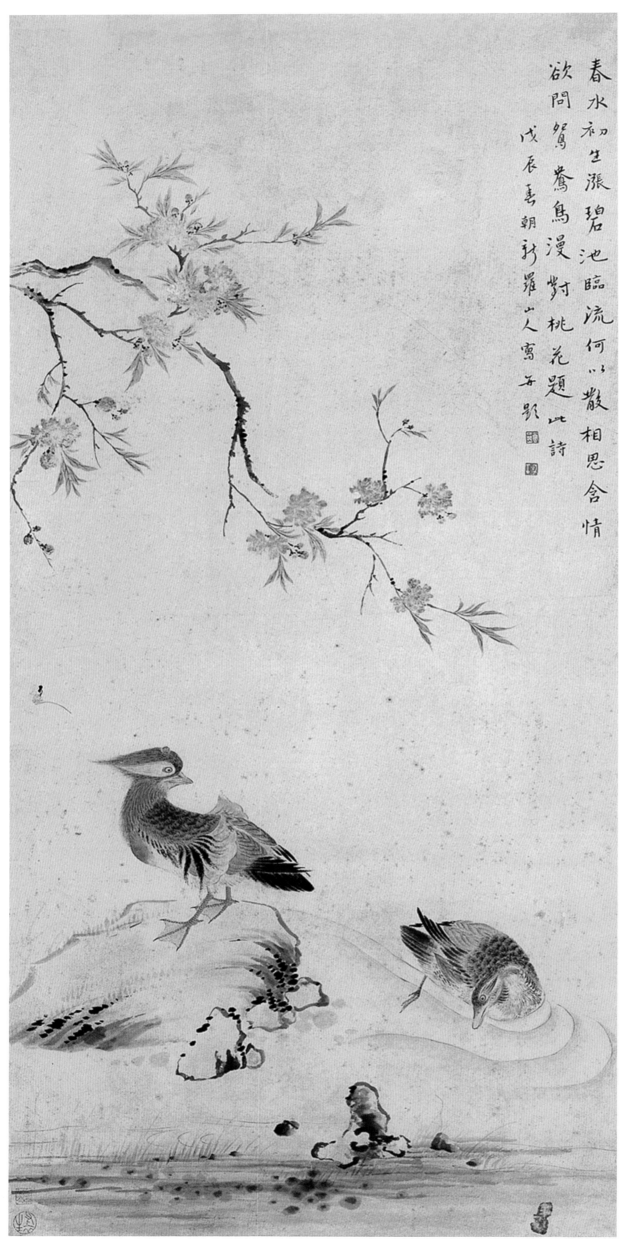

春水初生漲碧池臨流何以散相思含情
欲問鴛鴦鳥漫對桃花題此詩
戊辰春朝新羅山人寫于影

桃花鸳鸯图

轴 纸 设色
乾隆十三年戊辰（一七四八年）春作
128.2cm×60.4cm
南京博物馆藏

题识： 春水初生涨碧池、临流何以散相思？含情欲问鸳鸯鸟，漫对桃花题此诗。
款识： 戊辰春朝新罗山人写并题
钤印： 华嵒（白文）、秋岳（白文）、布衣生（朱文）

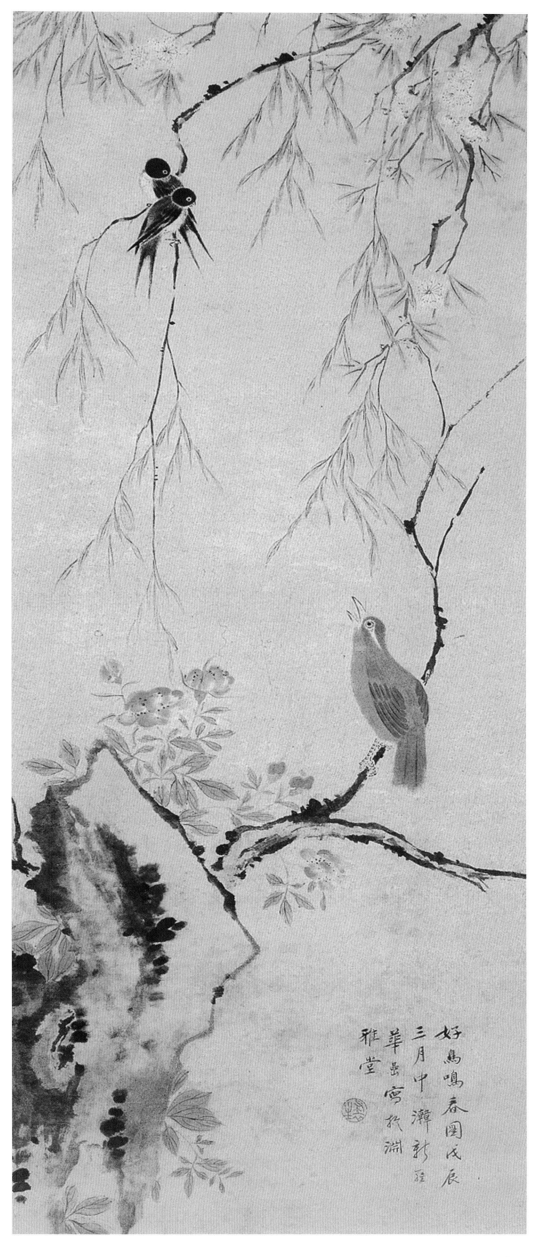

好鸟鸣春图

轴 纸 设色
乾隆十三年戊辰（一七四八年）三月作
119.6cm×48.5cm
辽宁省博物馆藏

题识：好鸟鸣春图。
款识：戊辰三月中浣新罗华嵒写于淵雅堂
铃印：布衣生（朱文）

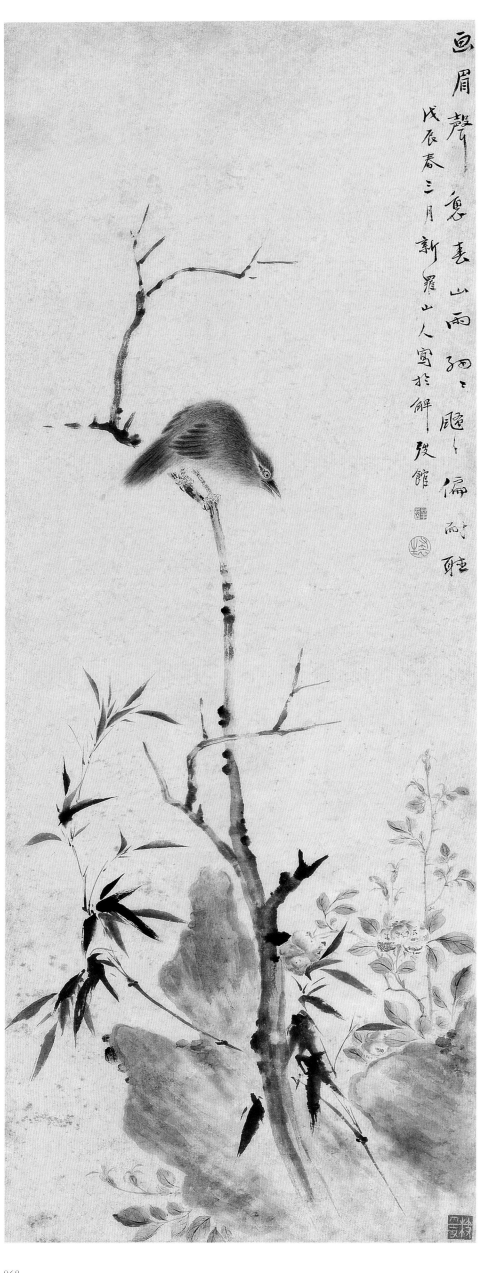

画眉声里春山雨，细细飔飔偏耐听。

戊辰春三月新罗山人写于解弢馆

月季画眉图

立轴
乾隆十三年戊辰（一七四八年）三月作
134cm×50cm
艺术市场拍卖品

题识：画眉声里春山雨，细细飔飔偏耐听。
款识：戊辰春三月新罗山人写于解弢馆
钤印：华喦（白文）、布衣生（朱文）、枝隐（白文）

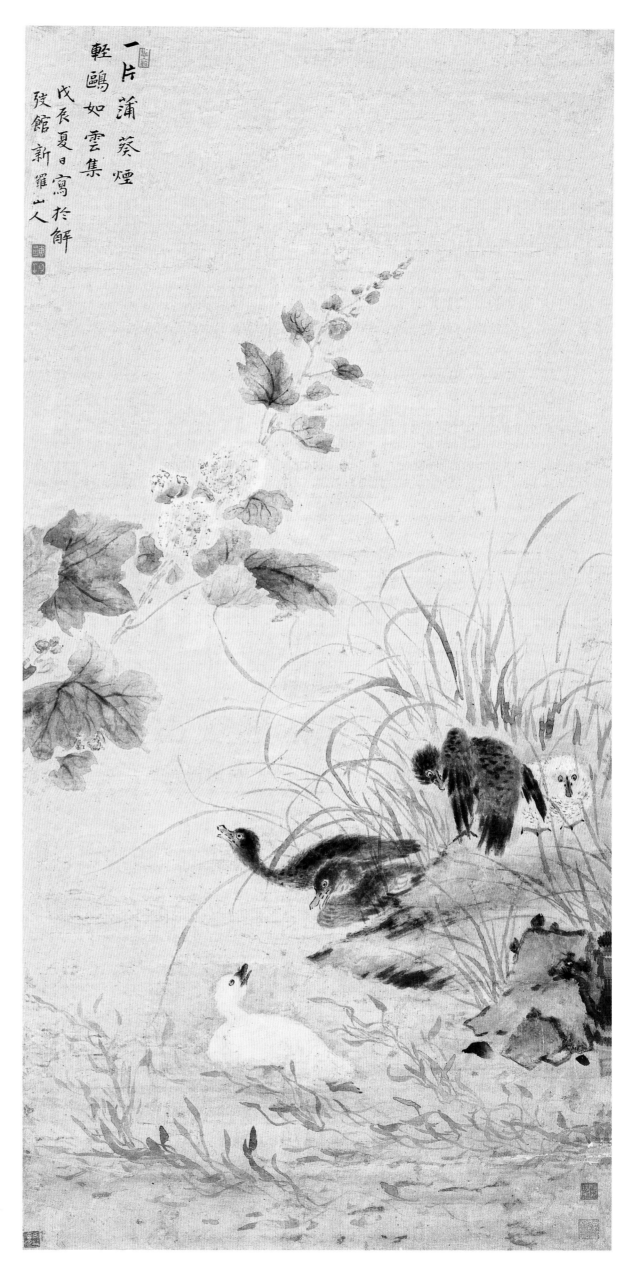

一片蒲葵烟
轻鸥如云集
戊辰夏日写于解
弢馆新罗山人

蒲塘鸥集图

立轴
乾隆十三年戊辰（一七四八年）夏作
130cm×61cm
艺术市场拍卖品

题识： 一片蒲葵烟，轻鸥如云集。
款识： 戊辰夏日写于解弢馆新罗山人
钤印： 华喦（白文）、秋岳（白文）、幽心入微（朱文）

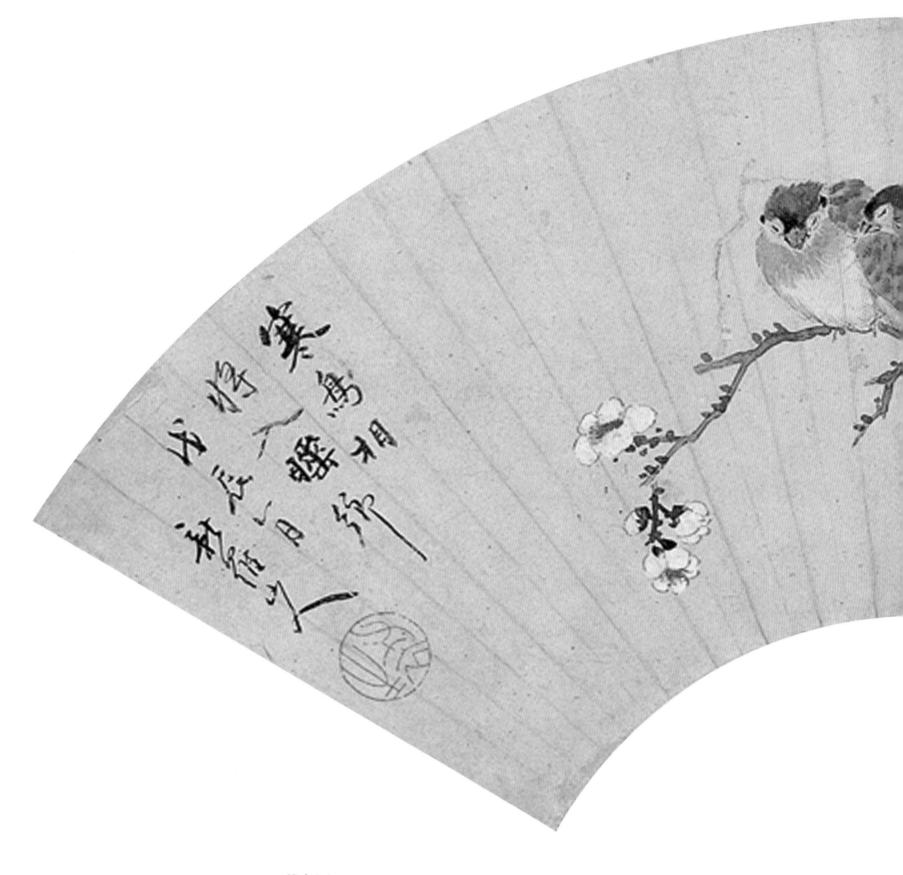

花鸟图

扇页　纸　设色
乾隆十三年戊辰（一七四八年）八月作
18cm×52.5cm
广州市美术馆藏

题识： 寒鸟相将入睡乡。
款识： 戊辰八月新罗山人
钤印： 布衣生（朱文）

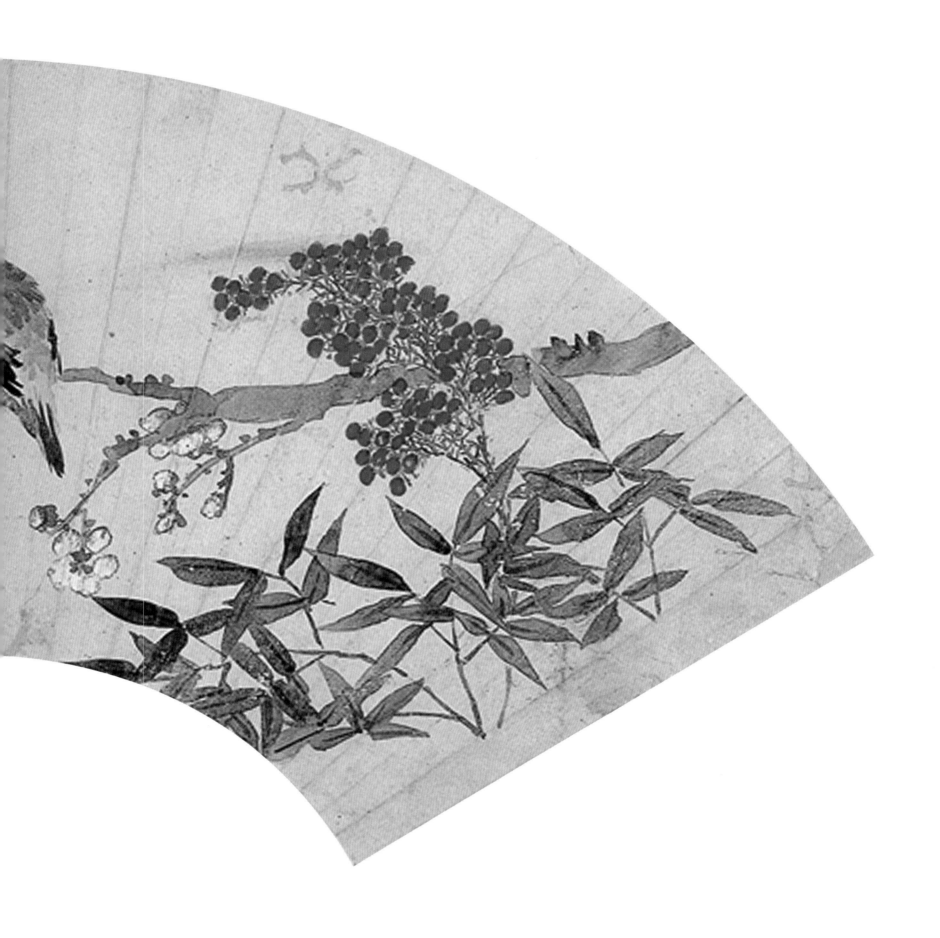

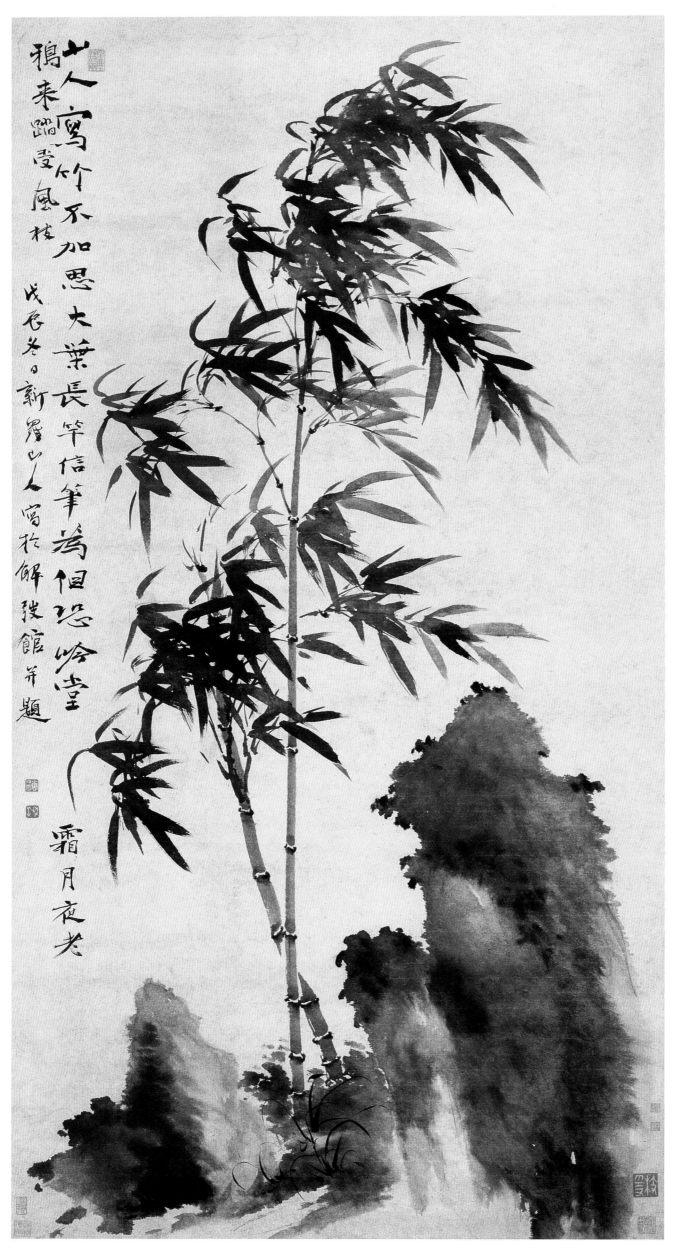

山人写竹不加思，大叶长竿信笔为。但恐吟堂霜月夜，老鸦来踏受风枝。

戊辰冬日新罗山人写于解弢馆并题

墨竹图

立轴
乾隆十三年戊辰
（一七四八年）冬日作
134cm×69cm
艺术市场拍卖品

题识：山人写竹不加思，大叶长竿
信笔为。但恐吟堂霜月夜，老鸦来
踏受风枝。
款识：戊辰冬日新罗山人写于解弢
馆并题
钤印：华嵒（白文）、秋岳（白文）、
枝隐（白文）

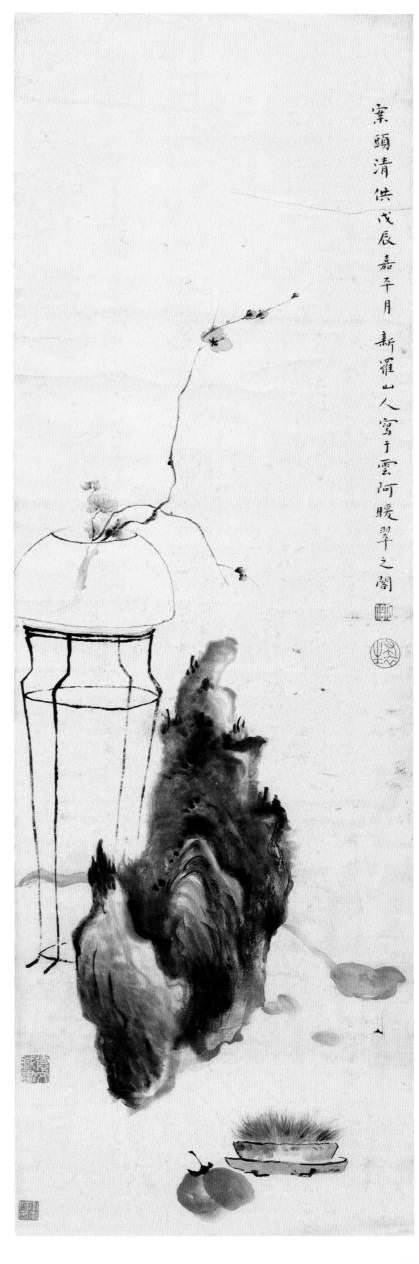

案头清供图

立轴

乾隆十三年戊辰（一七四八年）十二月作

98cm×31cm

艺术市场拍卖品

题识：案头清供。

款识：戊辰嘉平月，新罗山人写于云阿暖翠之阁

钤印：石侣（白文）、布衣生（朱文）

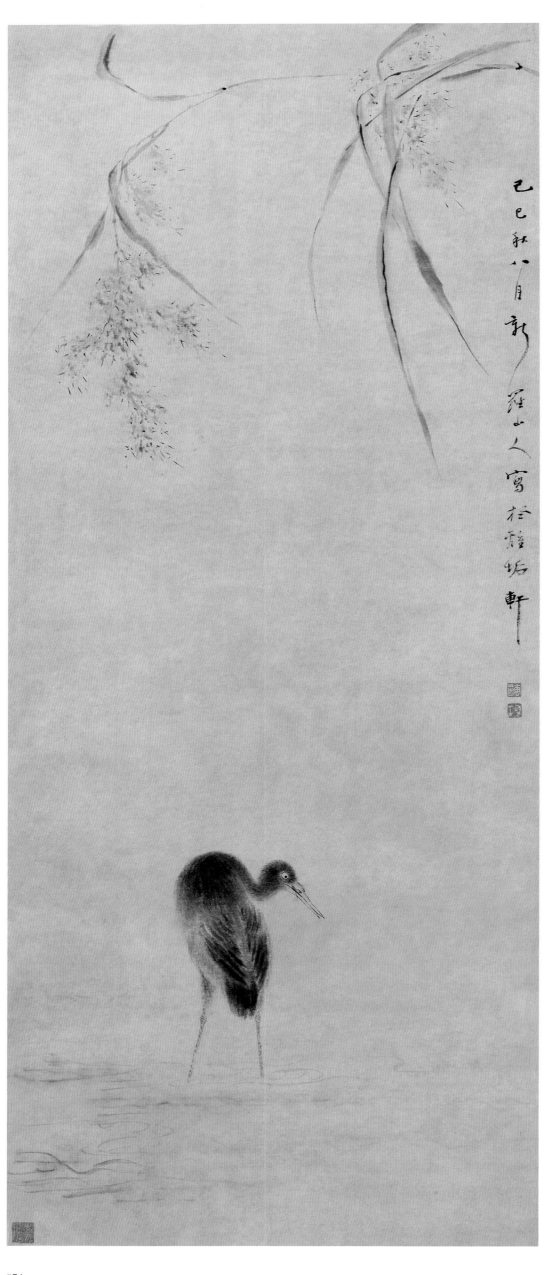

芦塘水鸟图轴

立轴　纸本　淡设色
乾隆十四年己巳（一七四九年）作
119.7cm×50.5cm
上海博物馆藏

题识：己巳秋八月新罗山人写于离垢轩。
钤印：华嵒（白文）、秋岳（白文）、离垢（白文）

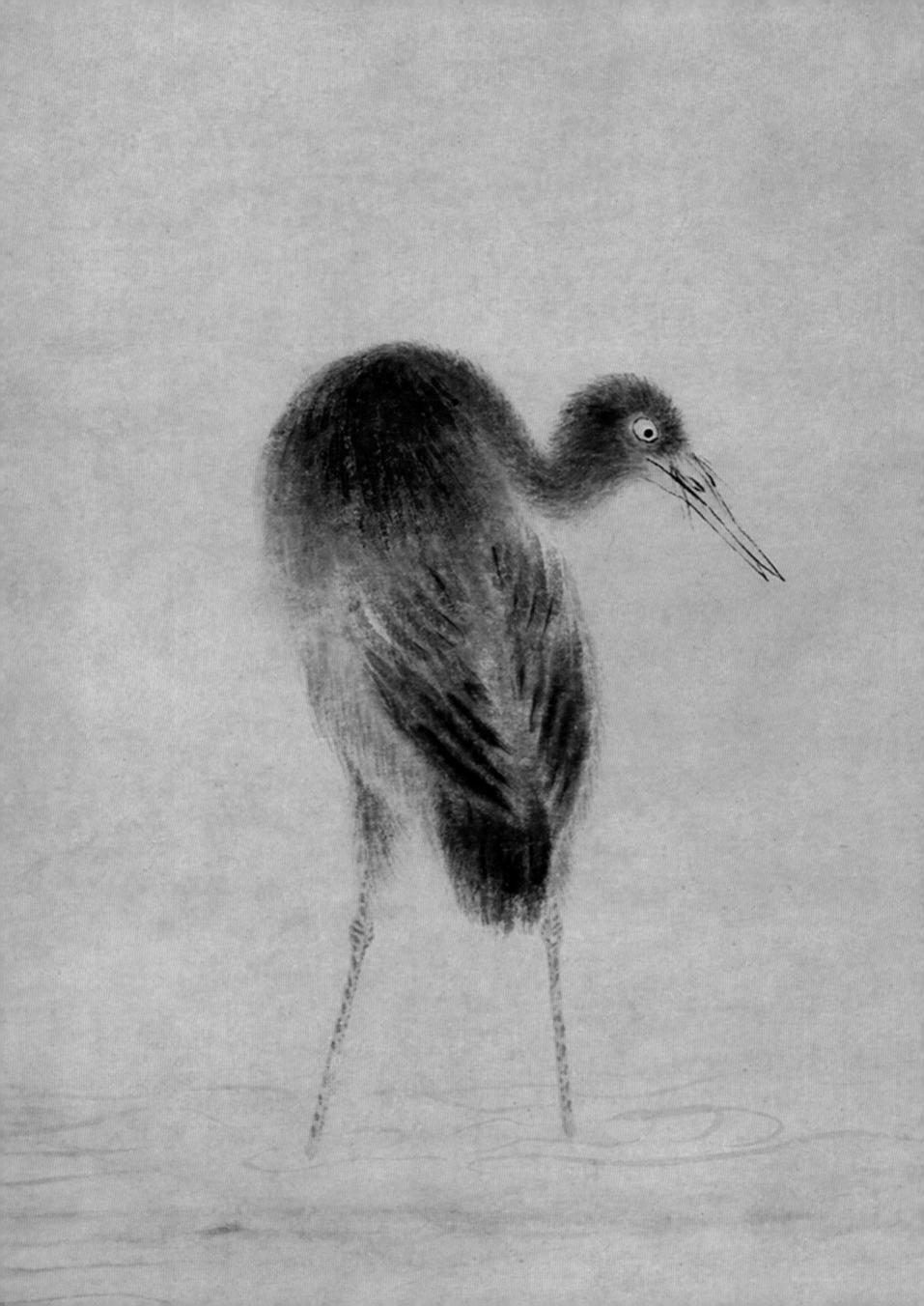

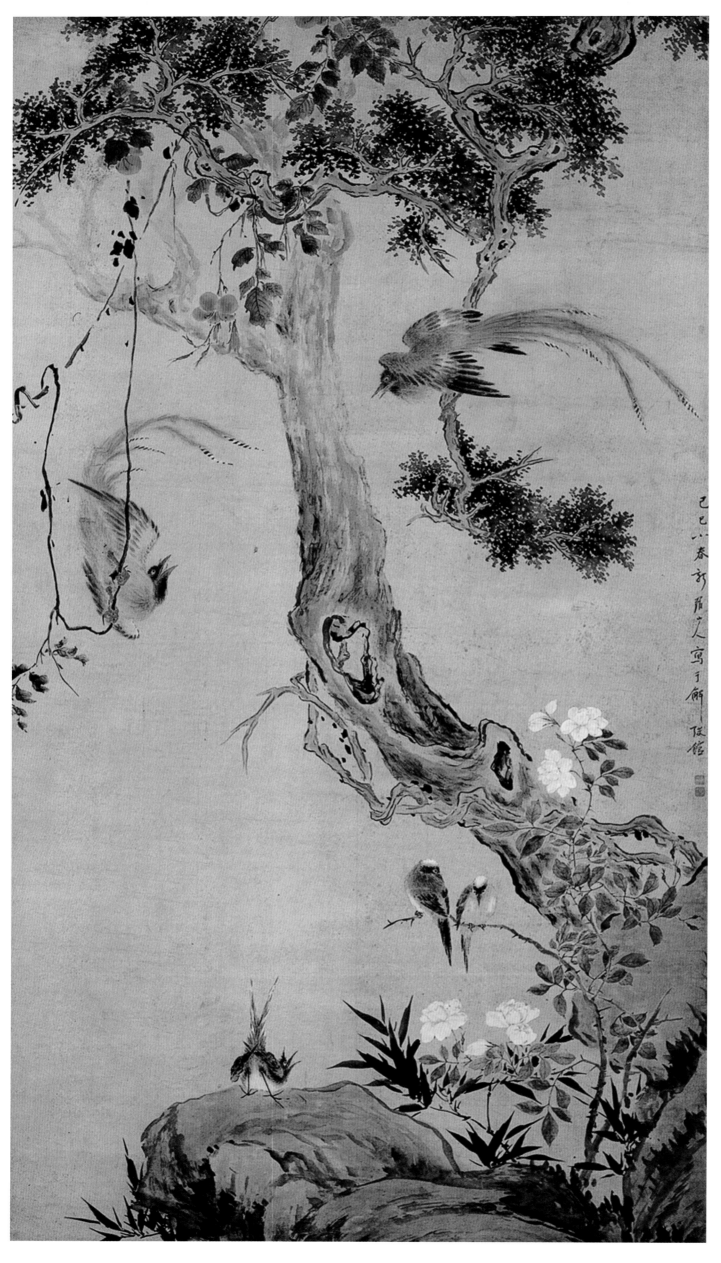

翠羽和鸣图

轴 绢 设色
乾隆十三年己巳
（一七四九年）十月
177.2cm×97.4cm
上海博物馆藏

款识：己巳小春，新罗
山人写于解弢馆
铃印：华嵒（白文）、
秋岳（白文）

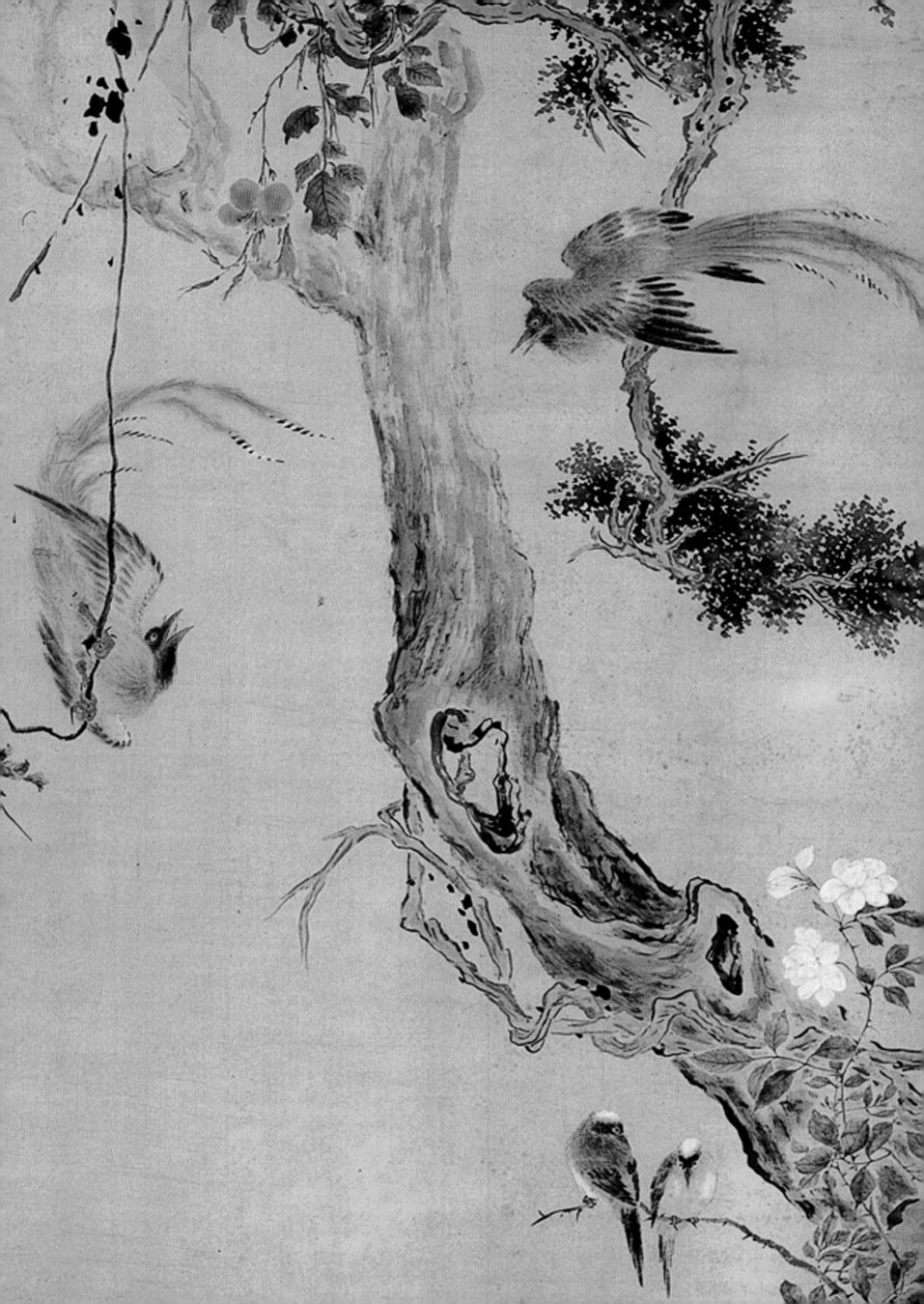

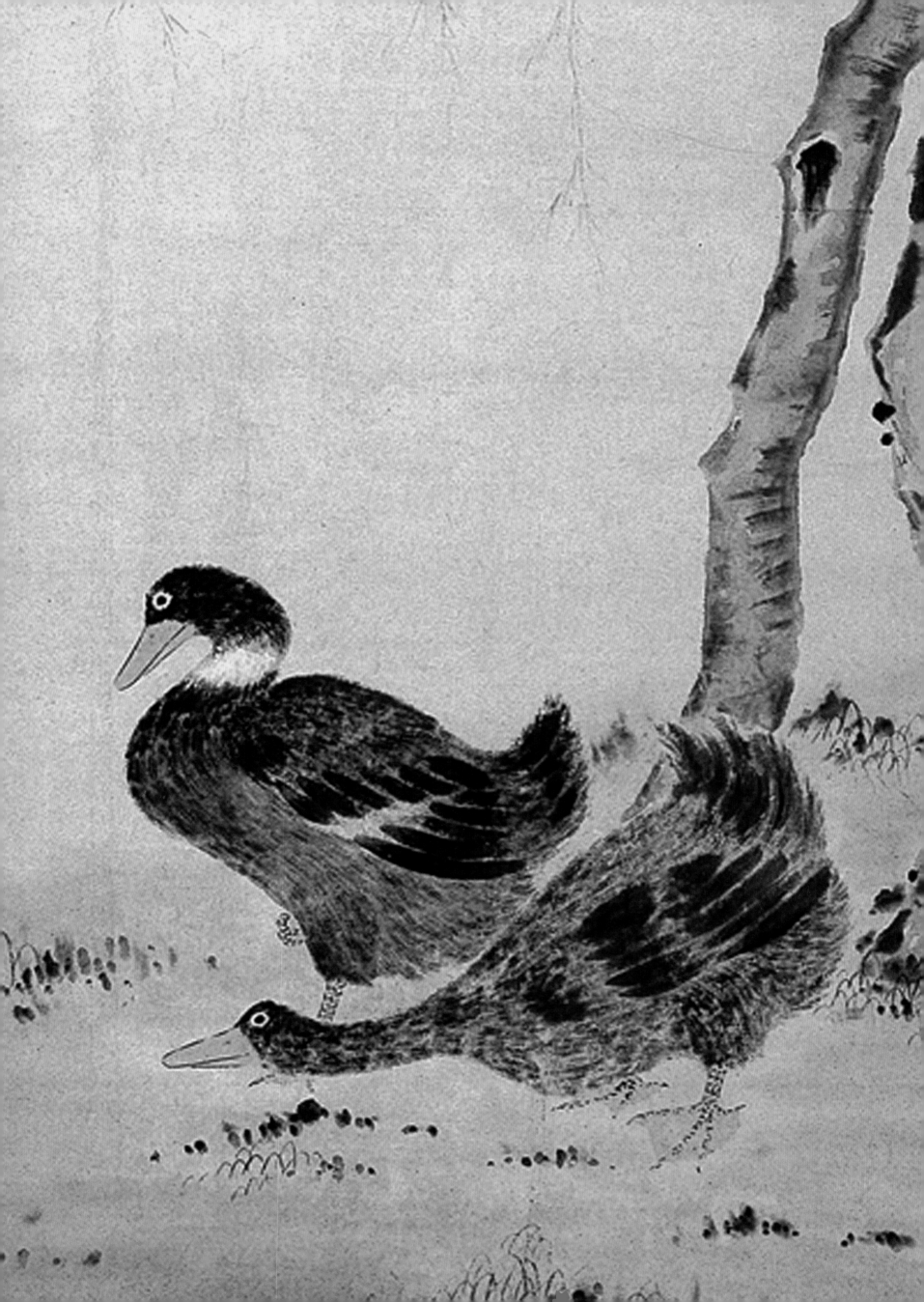

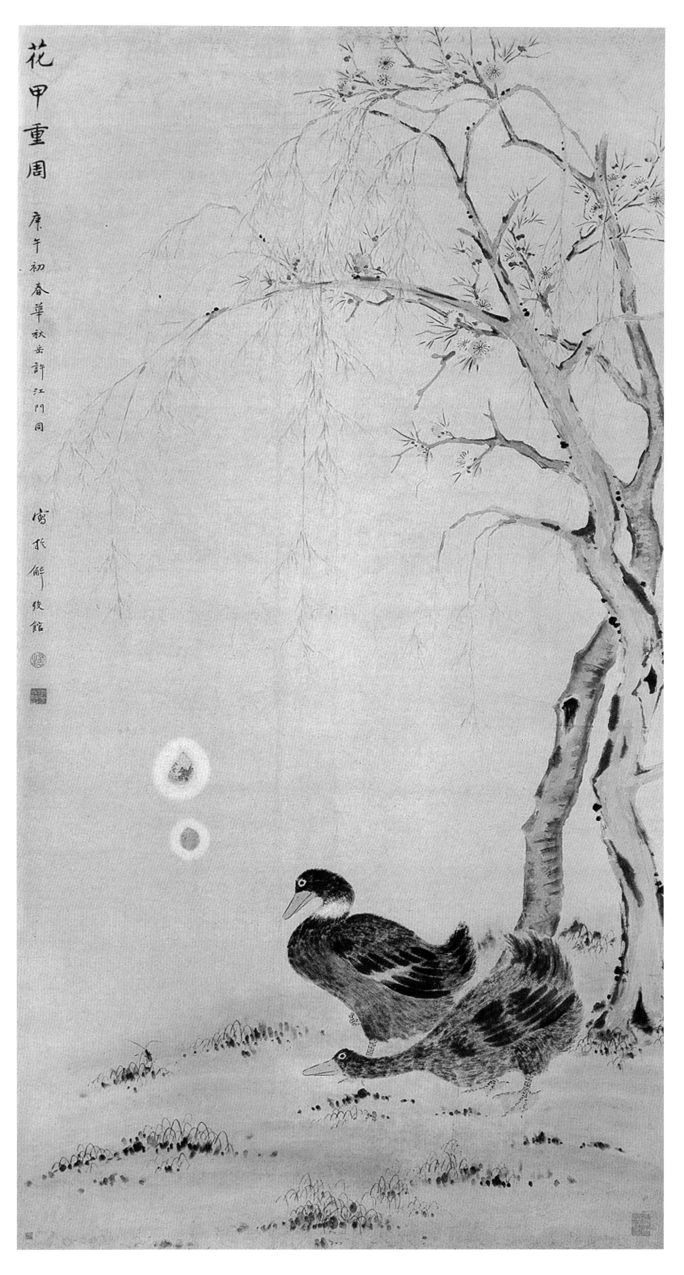

桃柳双鸭图

轴纸　设色
乾隆十五年庚午（一七五〇年）
初春作
苏州博物馆藏

题识：花甲重周。
款识：庚午初春，华秋岳、许江门
同写于解弢馆
钤印：布衣生（朱文）、华嵒（白文）

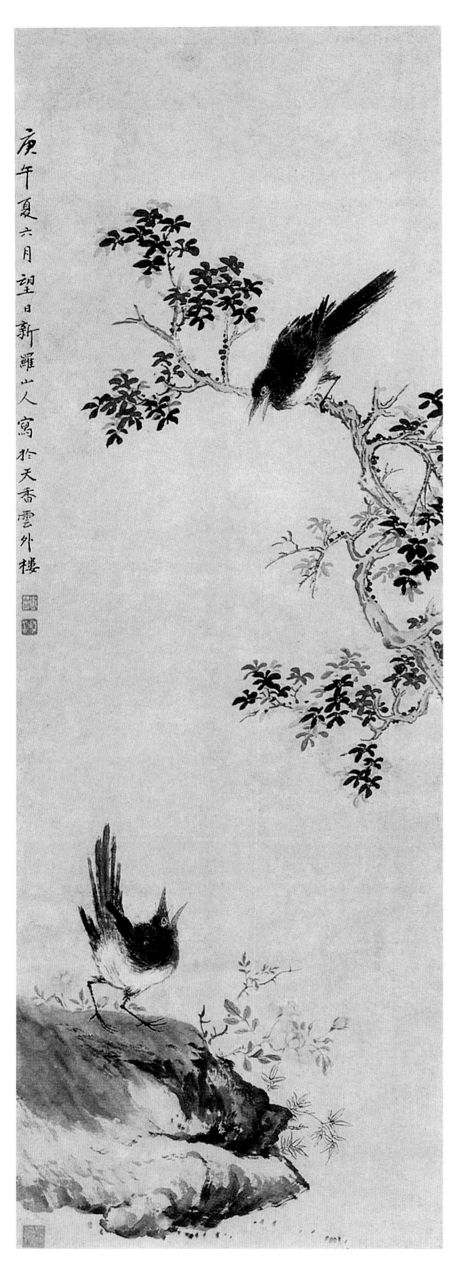

花鸟图

立轴
乾隆十五年庚午（一七五〇年）夏六月作
105.5cm×36.8cm
艺术市场拍卖品

款识：庚午夏六月望日，新罗山人写于天香云外楼
钤印：华嵒（白文）、秋岳（白文）

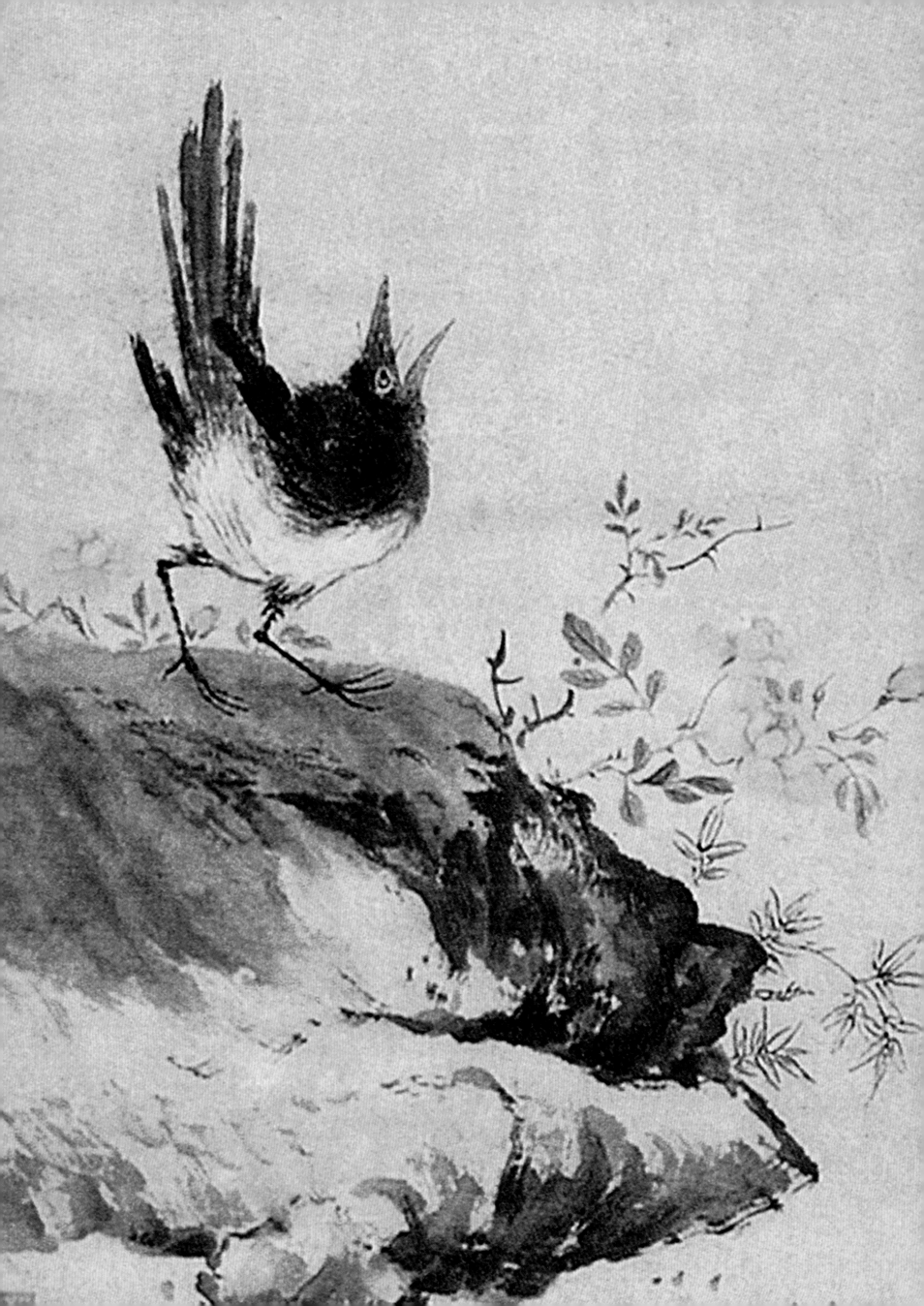

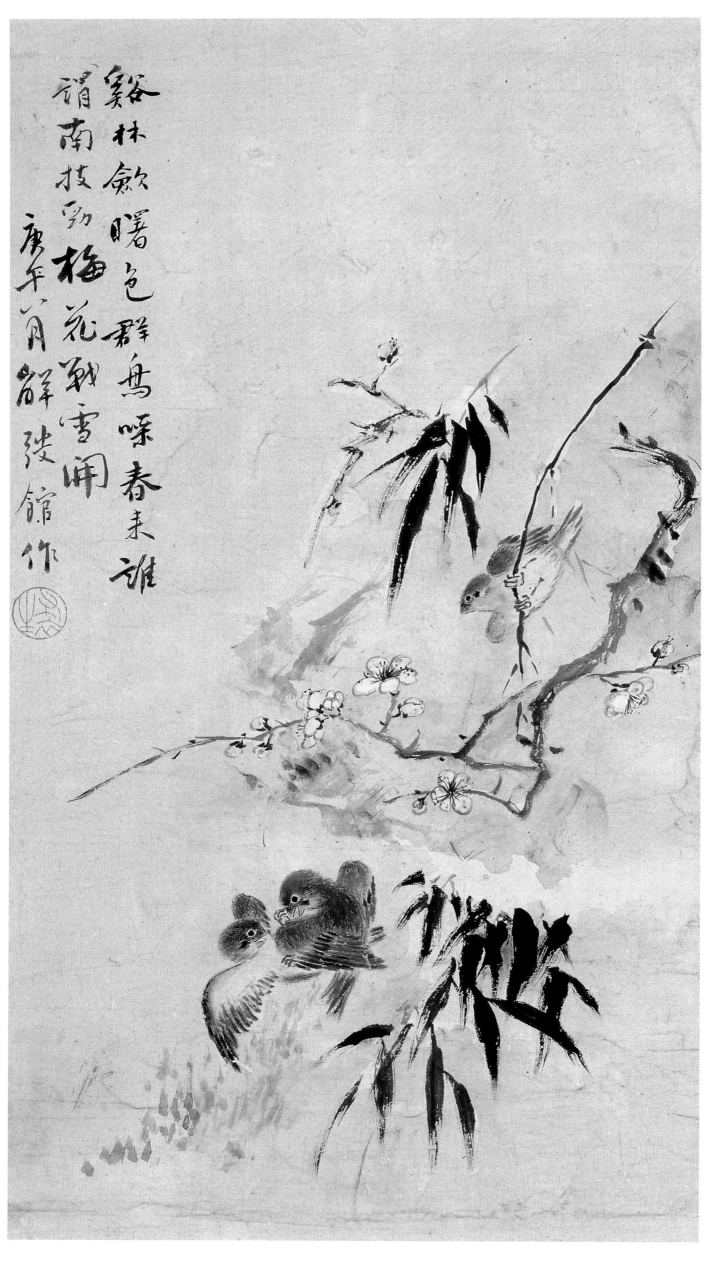

梅竹花鸟图

立轴
乾隆十五年庚午
（一七五〇年）八月作
62cm×34cm
艺术市场拍卖品

题识：溪林敛曙色，群鸟
噪春来。谁谓南枝劲，梅
花战雪开。
款识：庚午八月，解弢馆作
钤印：布衣生（朱文）

梧桐柳蝉图

轴　纸　设色
乾隆十五年庚午（一七五〇年）夏作
126.5cm×54.8cm
安徽省博物馆藏

题识：居高声自远。
款识：庚午大暑，新罗山人华嵒、谷阳居士许滨、
小迁生程兆熊合作
钤印：布衣生（朱文）

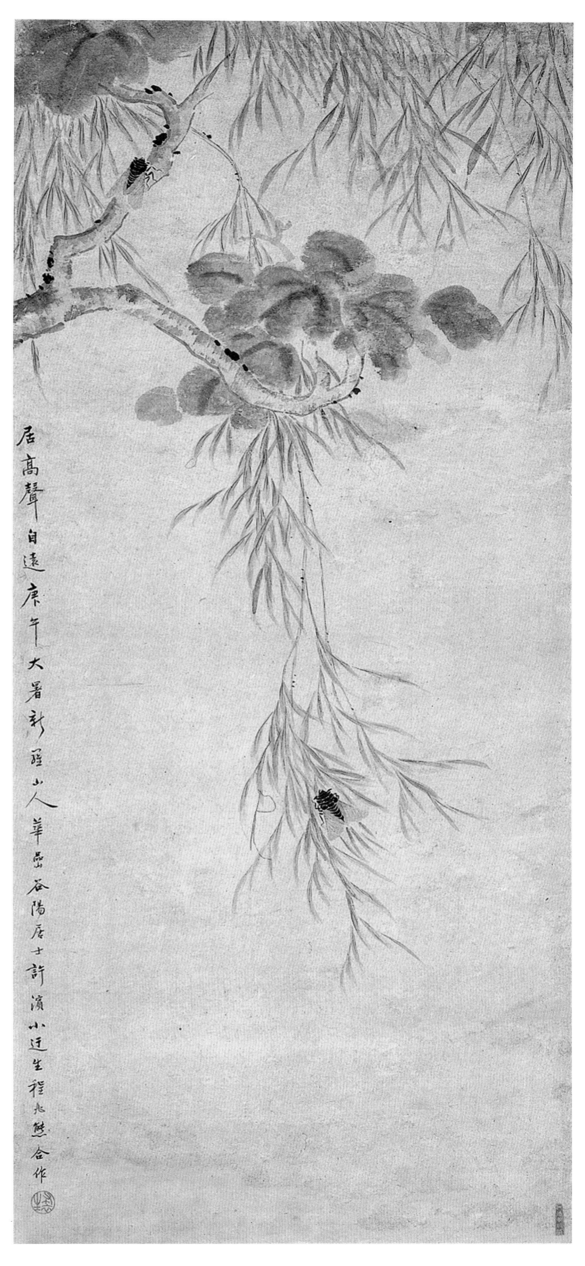

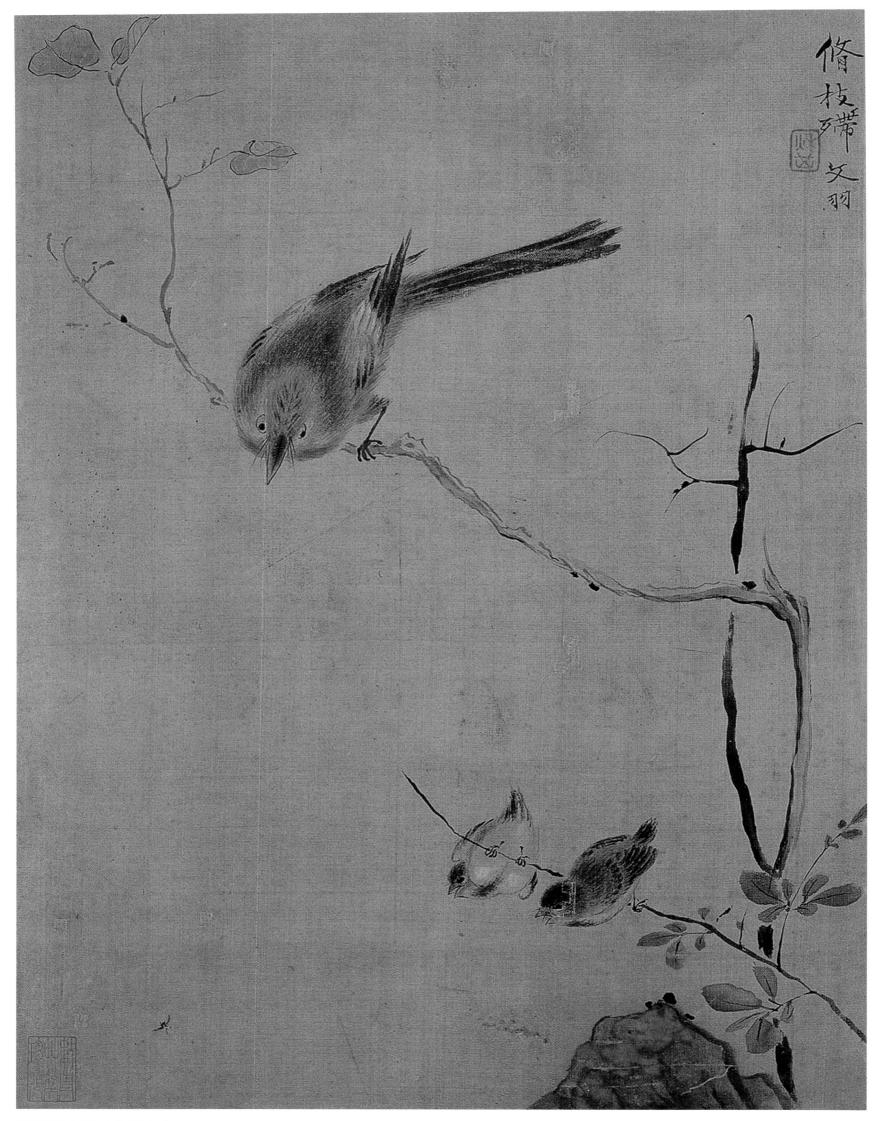

花鸟草虫册（八开）之一

册　绢　设色　乾隆十五年庚午（一七五〇年）作
36cm×26.7cm　上海博物馆藏

题识：修枝骄文羽。
钤印：秋岳（朱文）

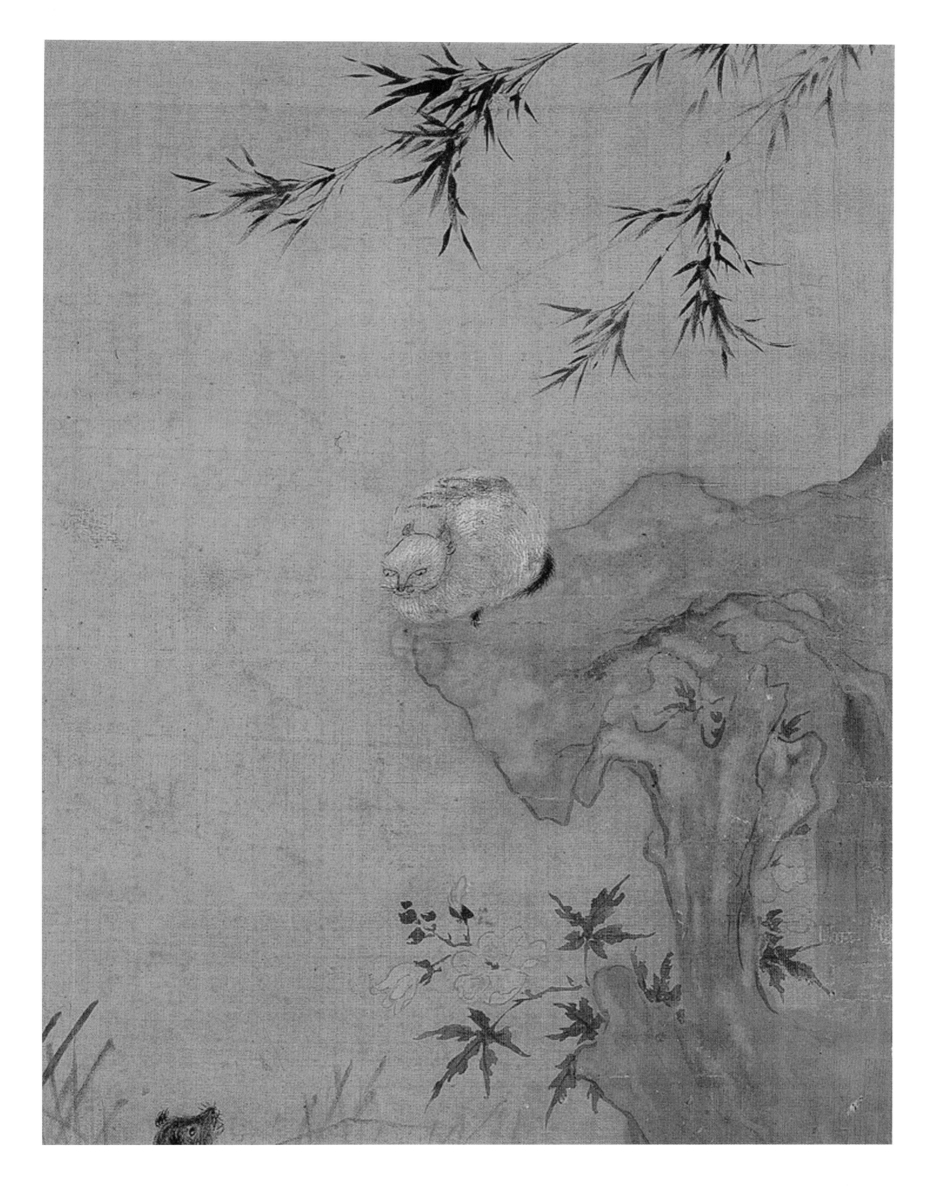

花鸟草虫册（八开）之二

册 绢 设色
乾隆十五年庚午（一七五〇年）冬作
36cm×26.7cm　上海博物馆藏

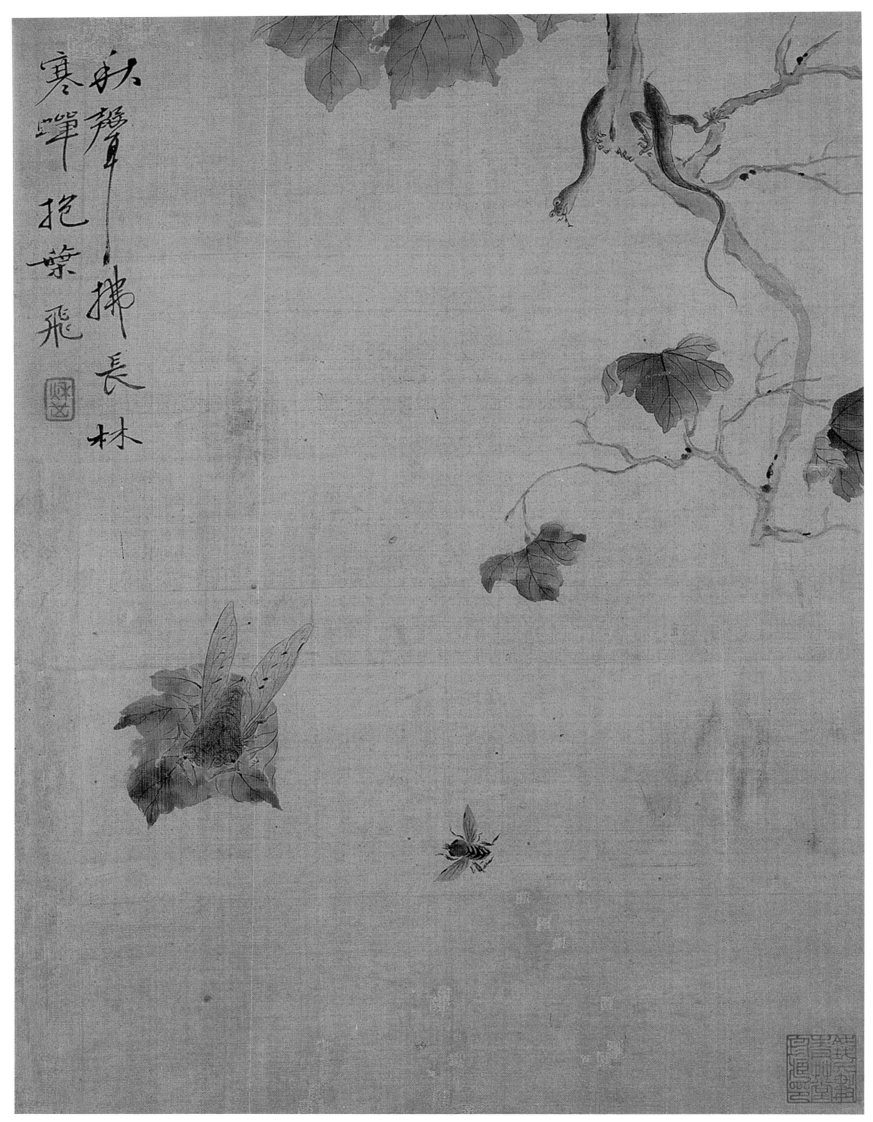

花鸟草虫册（八开）之三

册　绢　设色　乾隆十五年庚午（一七五〇年）冬作
36cm×26.7cm　上海博物馆藏

题识：秋声拂长林，寒蝉抱叶飞。

钤印：秋岳（朱文）

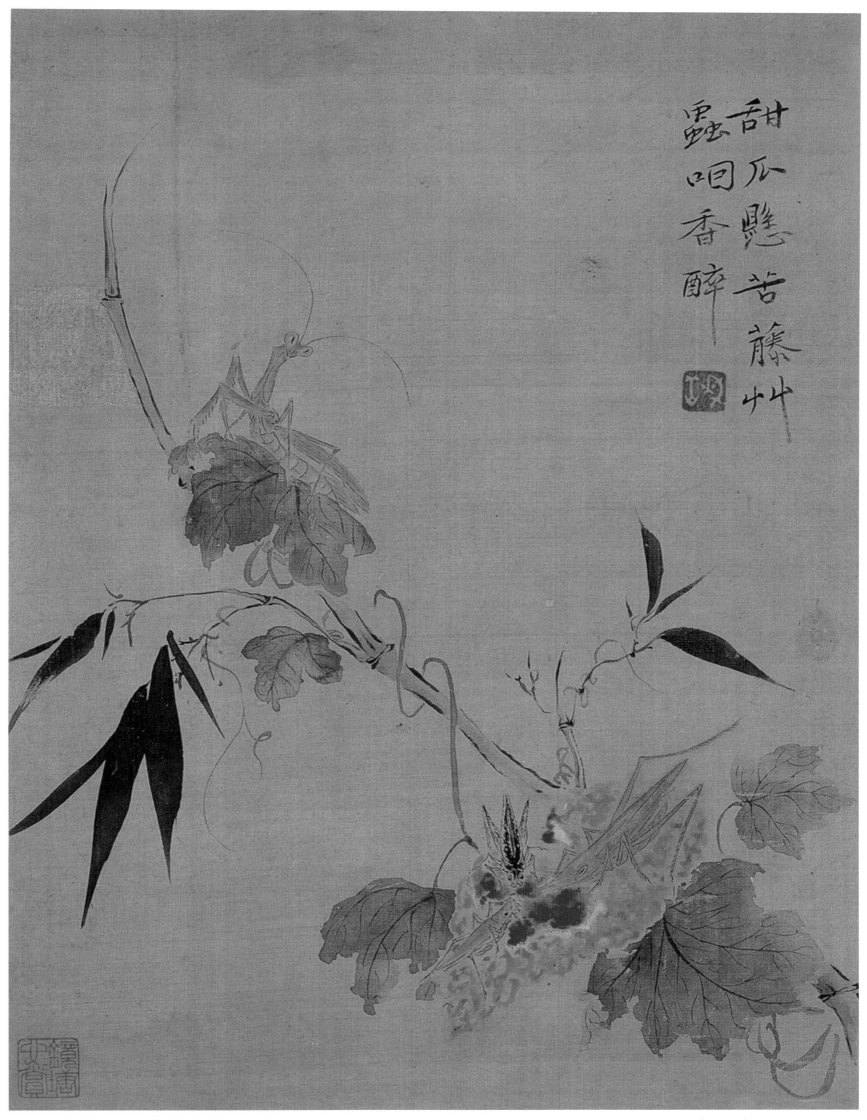

甜瓜懸苦藤艸
蟲咽香醉

花鸟草虫册（八开）之四

册　绢　设色　乾隆十五年庚午（一七五〇年）冬作
36cm×26.7cm　上海博物馆藏

题识：甜瓜悬苦藤，草虫咽香醉。
钤印：秋岳（白文）

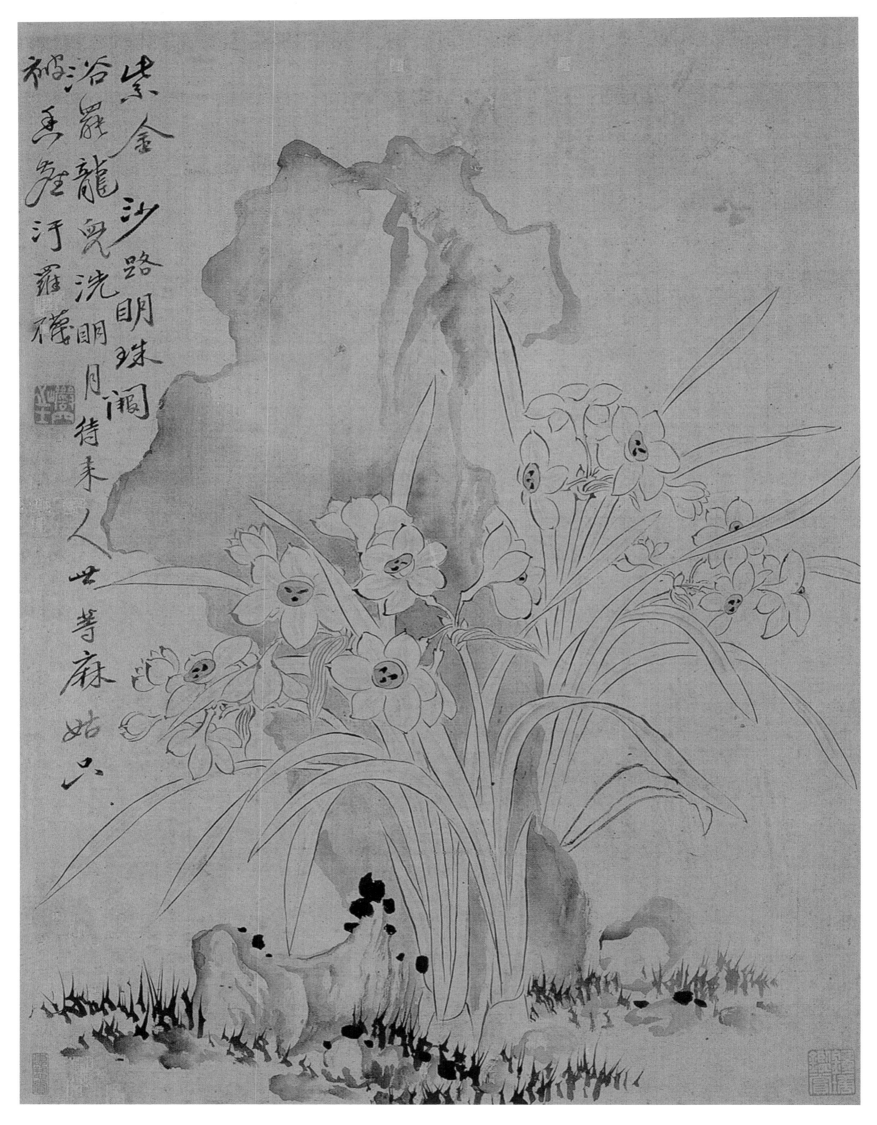

花鸟草虫册（八开）之五

册　绢　设色　乾隆十五年庚午（一七五〇年）冬作
36cm×26.7cm　上海博物馆藏

题识：紫金沙路明珠阙，浴罢龙儿洗明月。待来人世等麻姑，只被香尘污罗袜。
钤印：岩穴之士（白文）

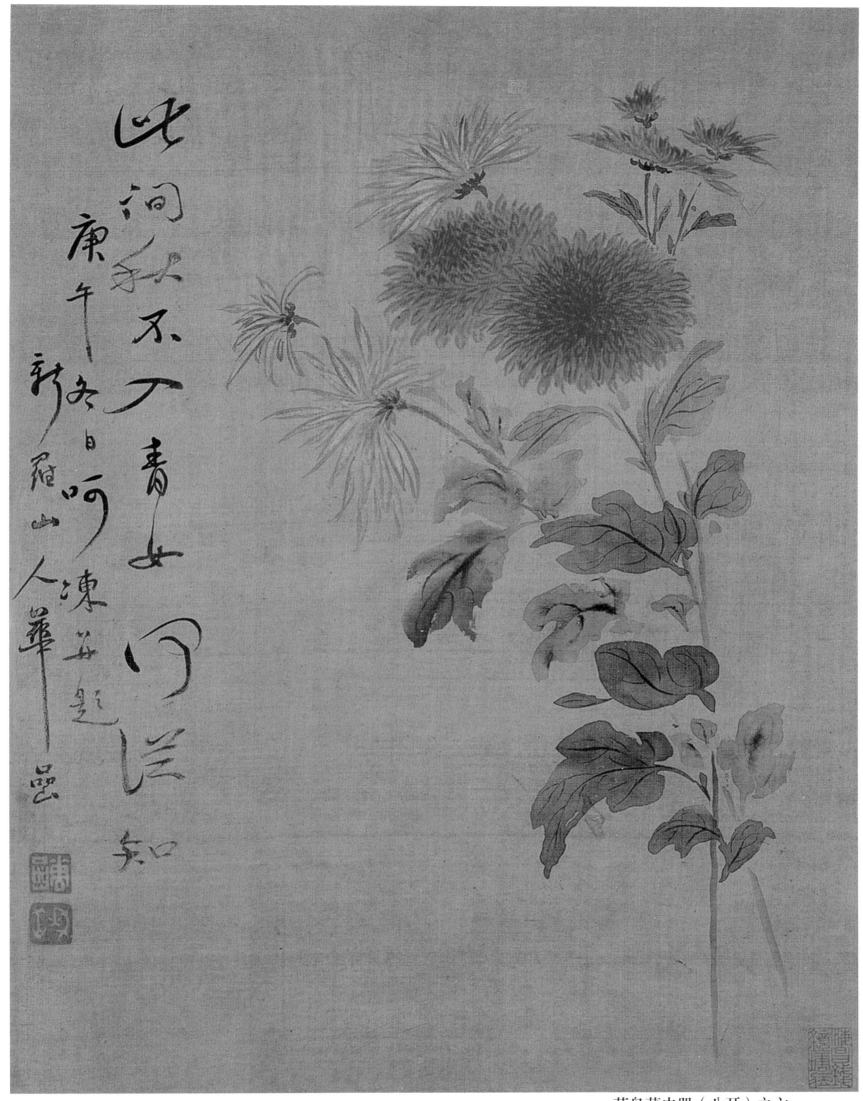

册　绢　设色　乾隆十五年庚午（一七五〇年）冬作
36cm×26.7cm　上海博物馆藏

题识：此间秋不入，青女何从知？
款识：庚午冬日呵冻并题，新罗山人华嵒
钤印：华嵒（白文）、秋岳（白文）

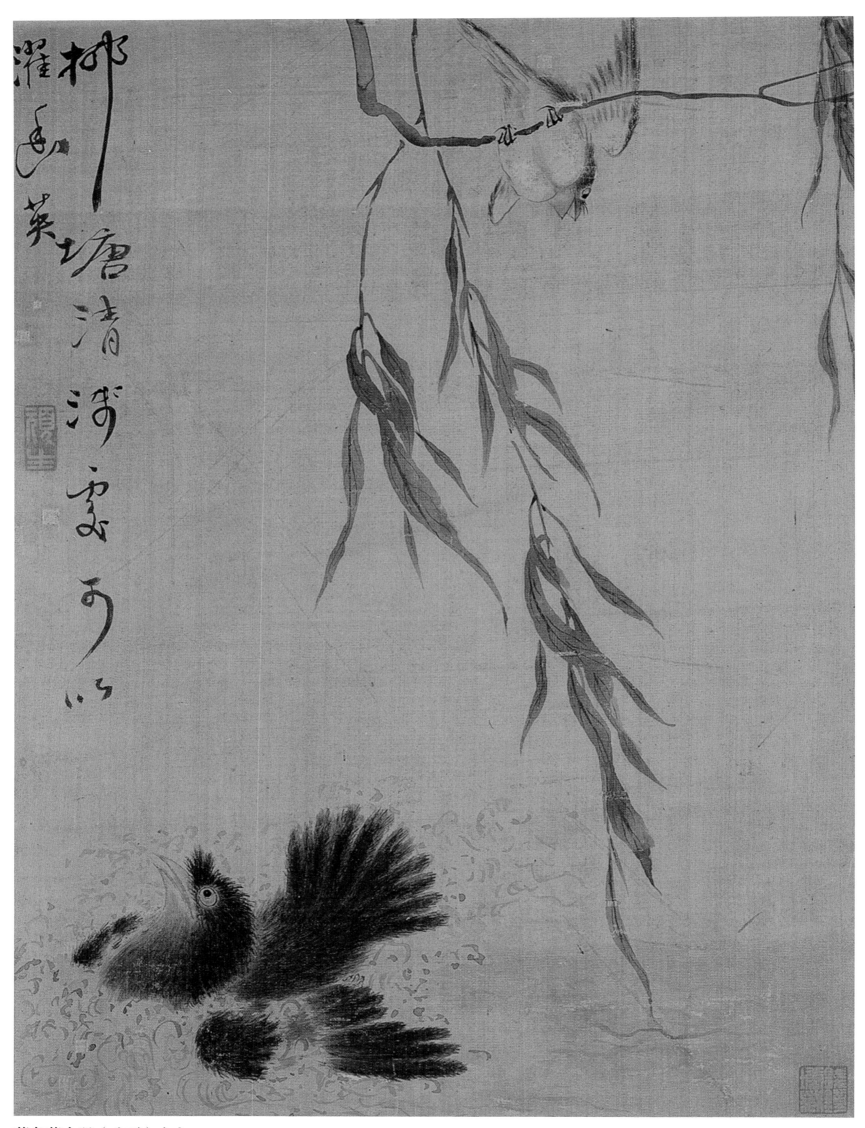

花鸟草虫册（八开）之七

册　绢　设色　乾隆十五年庚午（一七五〇年）冬作
36cm×26.7cm　上海博物馆藏

题识：柳塘清浅处，可以濯香英。
钤印：顽生（白文）

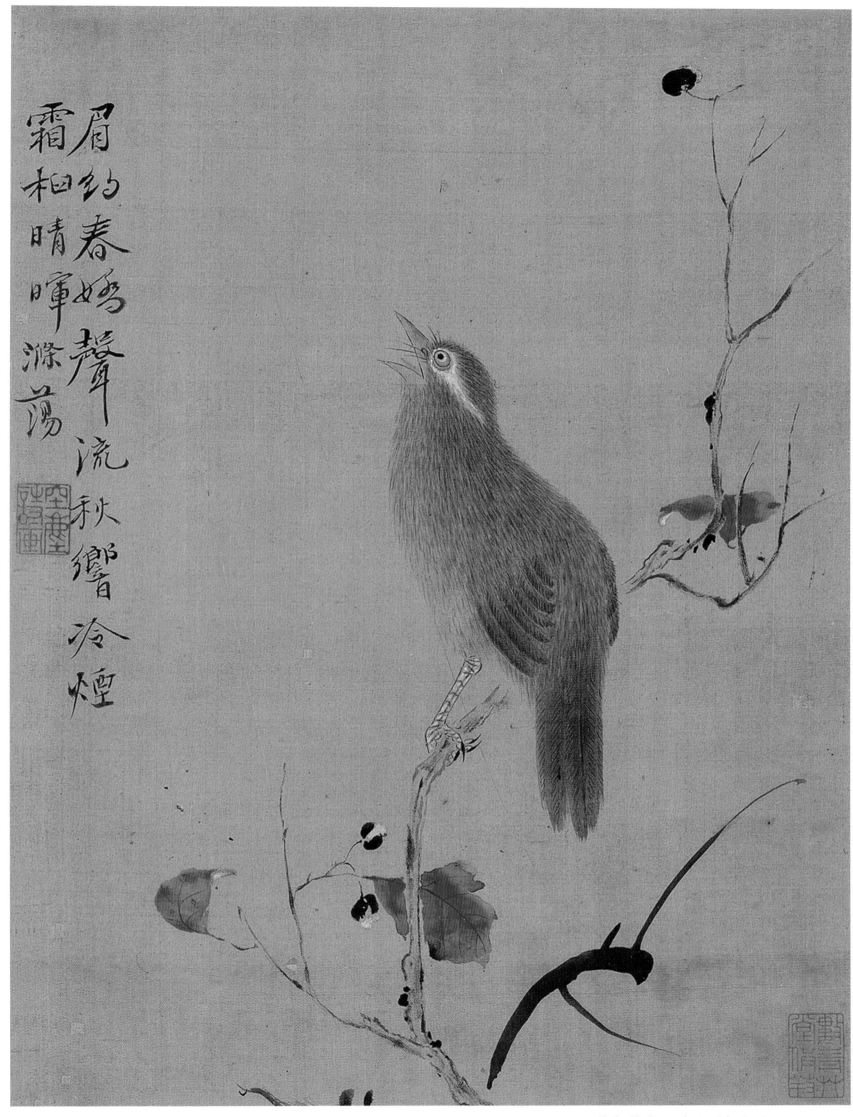

眉約春嬌，聲流秋響冷煙霜柏晴暉滌蕩

花鸟草虫册（八开）之八

册　绢　设色　乾隆十五年庚午（一七五〇年）冬作
36cm×26.7cm　上海博物馆藏

题识：眉约春娇，声流秋响。冷烟霜柏，晴晖涤荡。
钤印：空尘诗画（朱文）

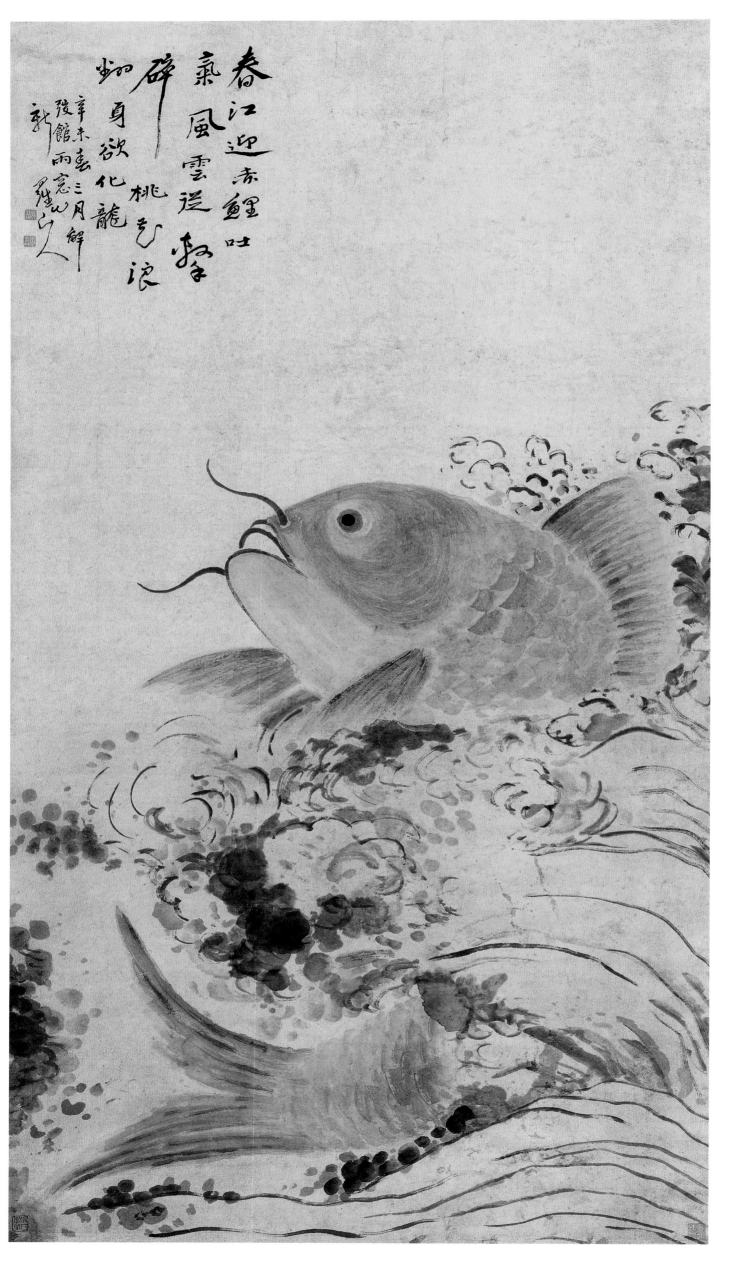

春江迎赤鯉吐
氣風雲從擊
碎蝴身欲化龍
桃花浪

辛未春三月解
發館雨窗下
新羅山人

赤鲤图

立轴
乾隆十六年辛未
（一七五一年）三月作
166.5cm×93cm
艺术市场拍卖品

题识：春江迎赤鲤，吐气
风云从。击碎桃花浪，翻
身欲化龙。
款识：辛未春三月，解发
馆雨窗下，新罗山人
钤印：华嵒（白文）、秋
岳（白文）

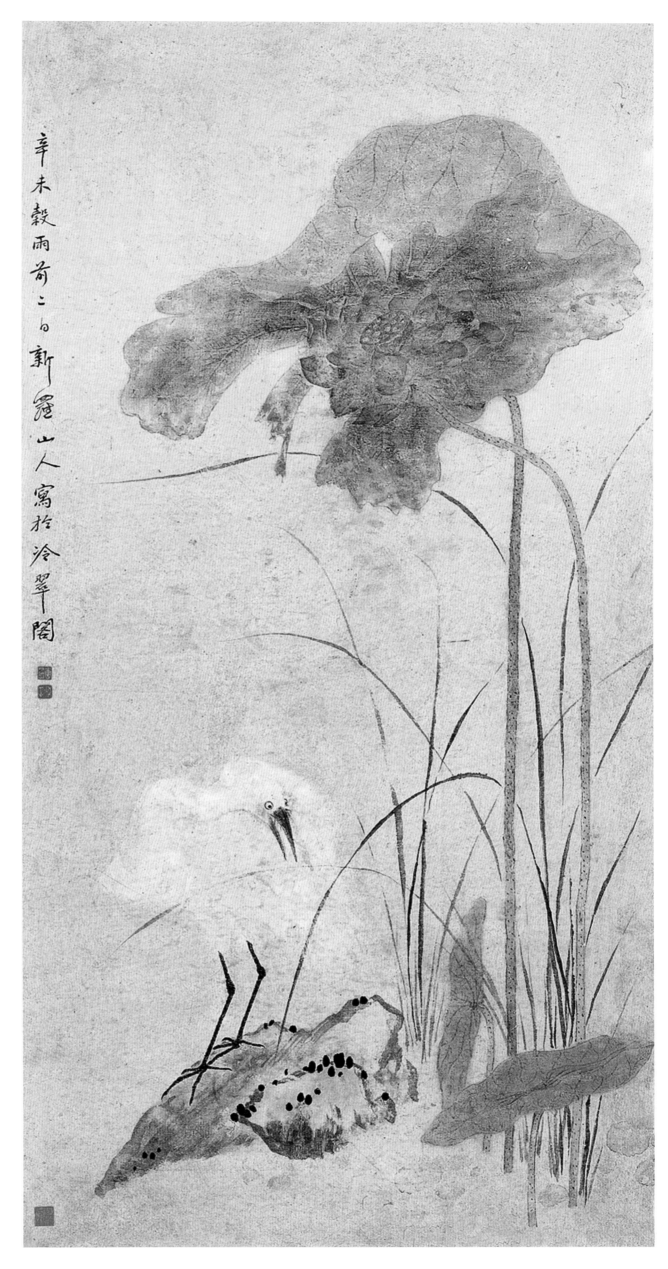

青莲白鹭图

轴　纸　设色
乾隆十六年辛未（一七五一年）春作
扬州市博物馆藏

款识： 辛未谷雨前二日，新罗山人写于
冷翠阁
钤印： 华嵒（白文）、秋岳（白文）

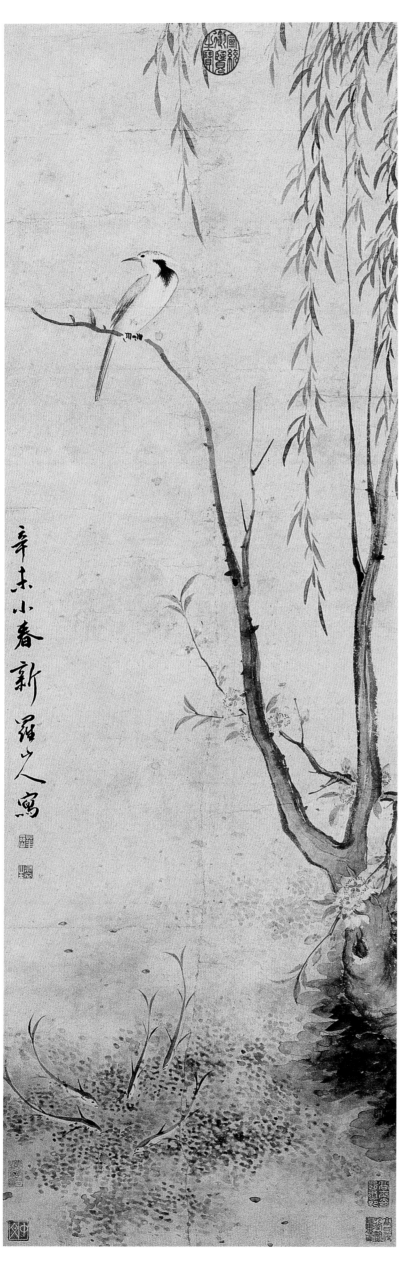

柳塘清趣图

立轴
乾隆十六年辛未（一七五一年）小春作
115cm×35cm
艺术市场拍卖品

款识： 辛未小春，新罗山人写
钤印： 华嵒（白文）、布衣生（白文）

梅竹春音图

轴　纸　设色
乾隆十七年壬申（一七五二年）春作
132.5cm×45.5cm
安徽省博物馆藏

题识：临风索侣，远送春音。
款识：壬申春日，新罗山人写于讲声书舍
钤印：华嵒（白文）、秋岳（白文）

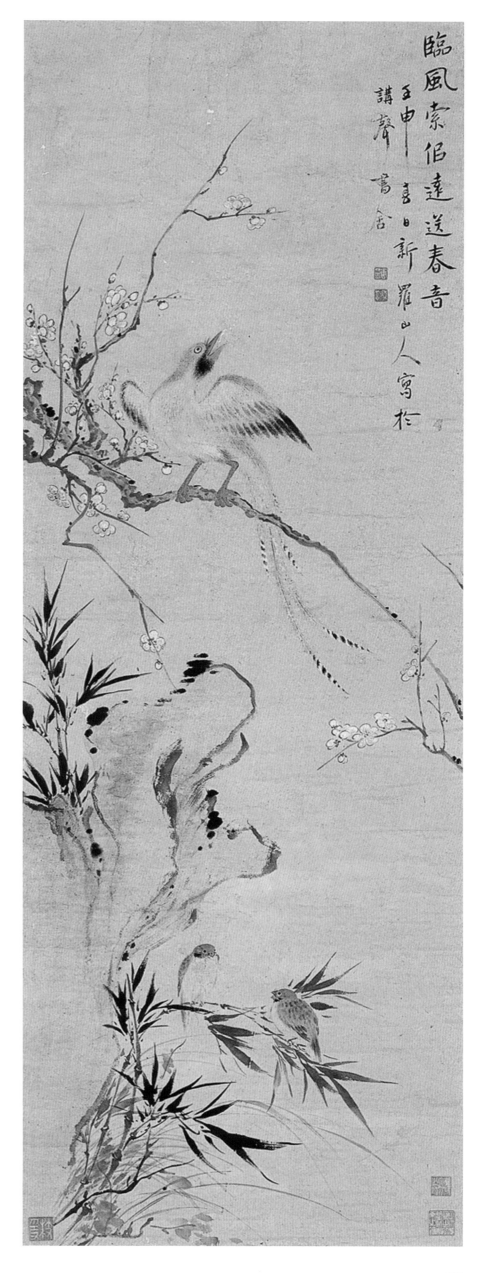

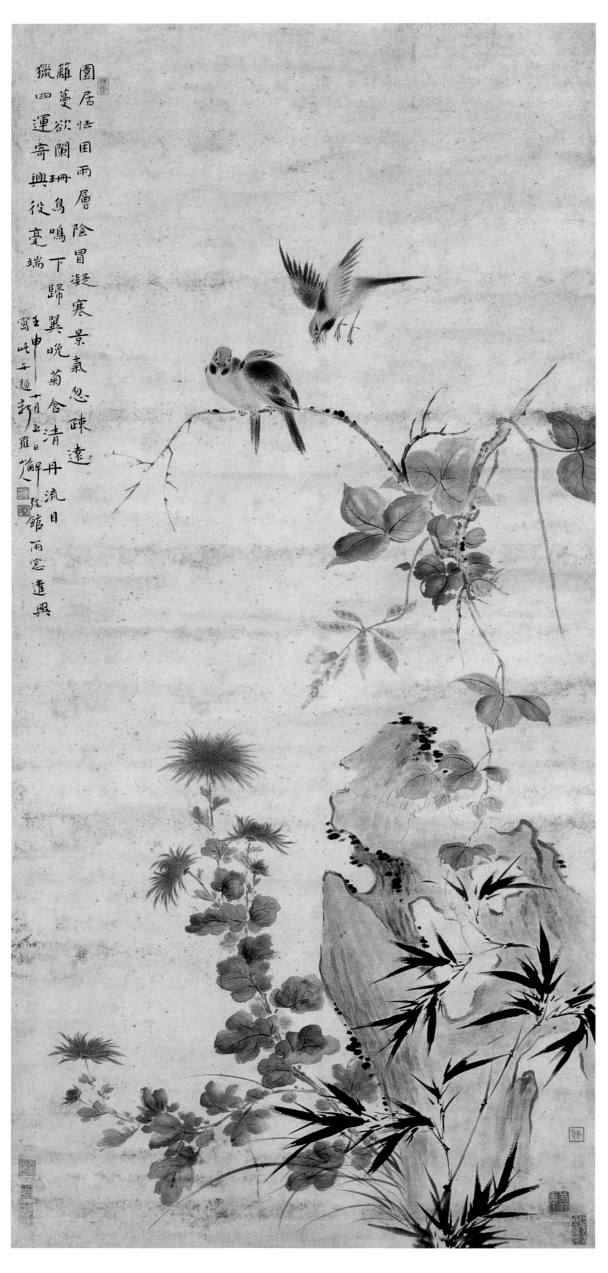

花鸟图

立轴
乾隆十七年壬申（一七五二年）十月作
139cm×64cm
艺术市场拍卖品

题识：园居怯困雨，层阴冒凝寒。景气忽疏远，篱蔓欲阑珊。鸟鸣下归翼，晚菊含清丹。流目猎四运，寄兴役毫端。
款识：壬申十月上旬，解弢馆雨窗遣兴，写此并题。
新罗山人
钤印：华嵒（白文）、秋岳（白文）

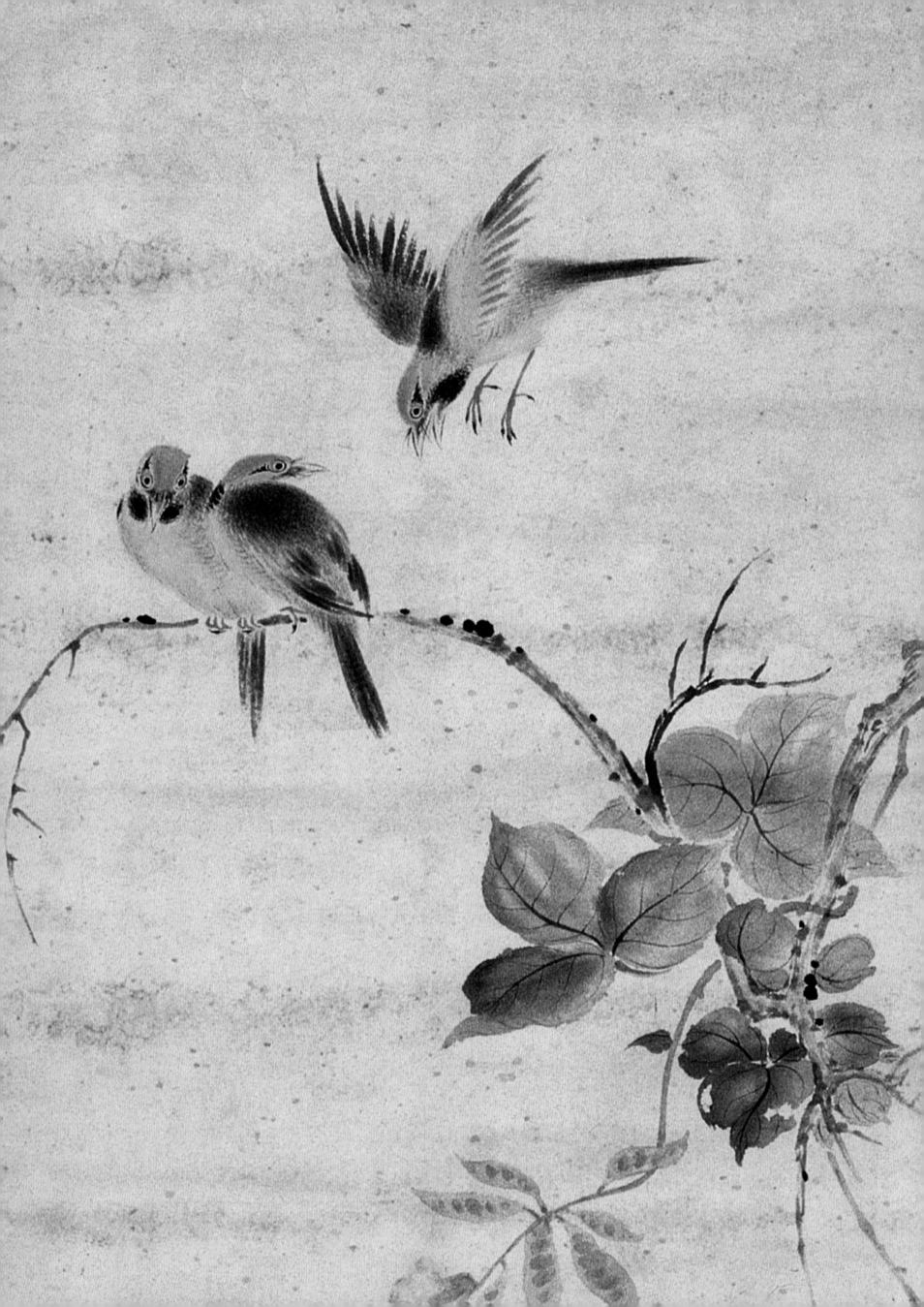

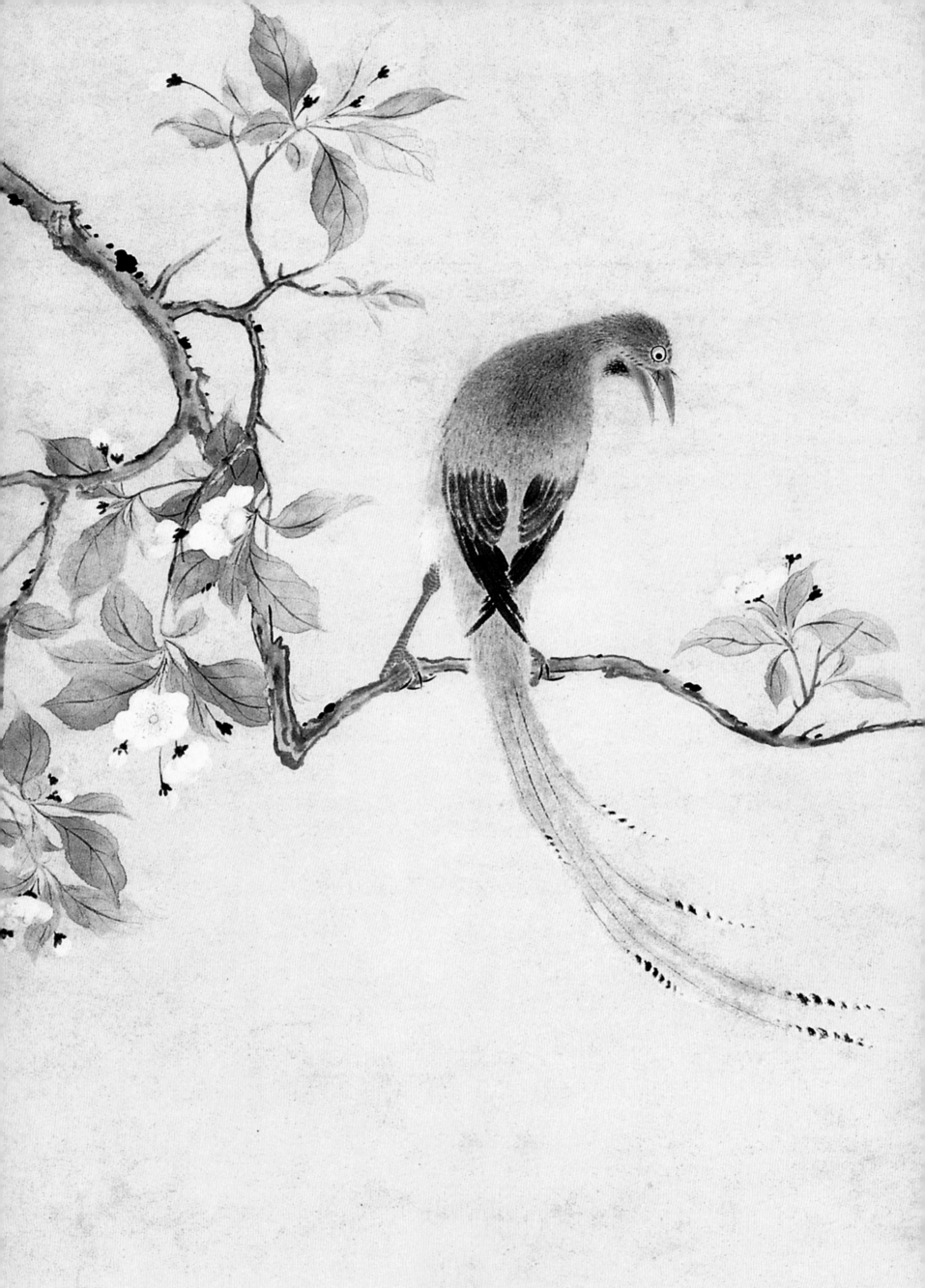

寿带海棠图

立轴

乾隆十七年壬申（一七五二年）冬作

133cm×60cm

艺术市场拍卖品

题识： 海棠弄春垂紫丝，一枝立鸟压花低。去年二月如曾见，却在谁家湖石西。

款识： 新罗山人壬申冬写

钤印： 布衣生（白文）、真率斋（白文）

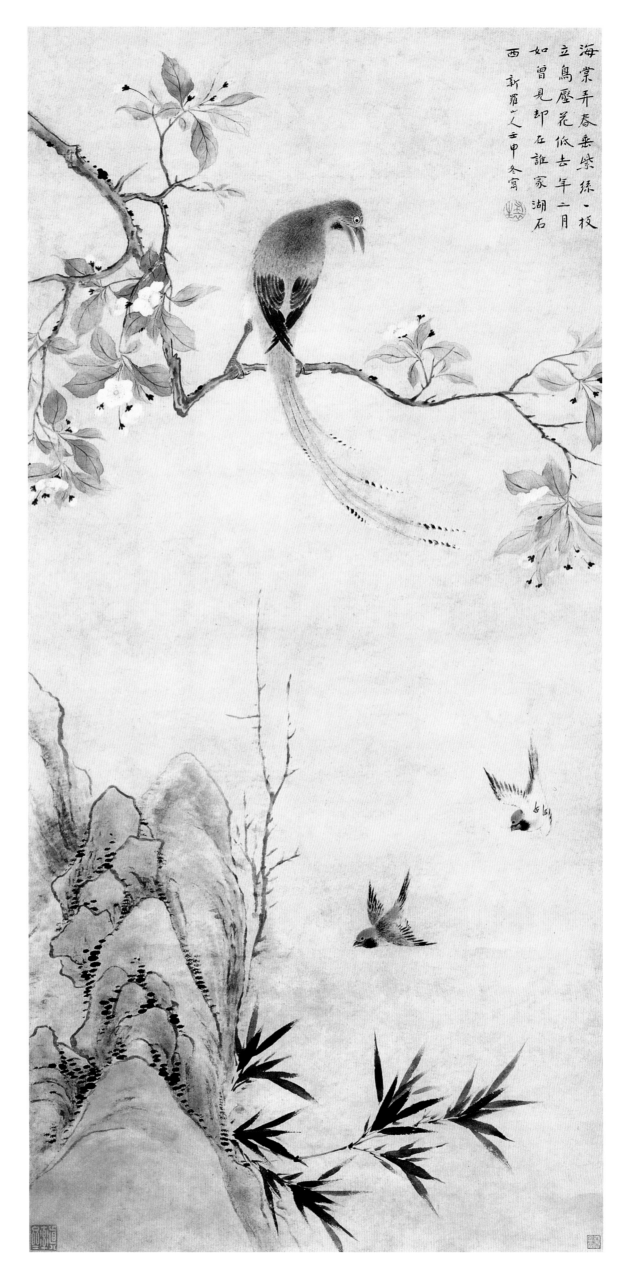

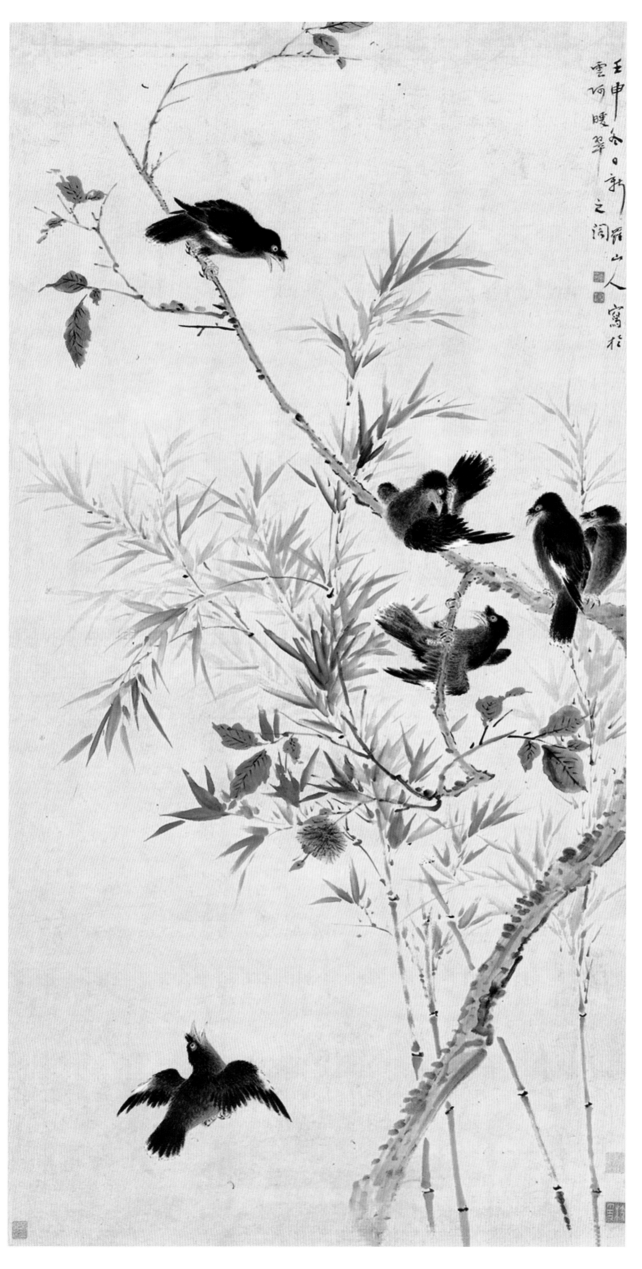

鸜鹆群戏图

轴　纸　设色
乾隆十七年壬申（一七五二年）冬作
155.8cm×76.1cm
上海博物馆藏

款识：壬申冬日，新罗山人写于云阿暖翠
之阁
钤印：华嵒（白文）、秋岳（白文）、枝
隐（白文）

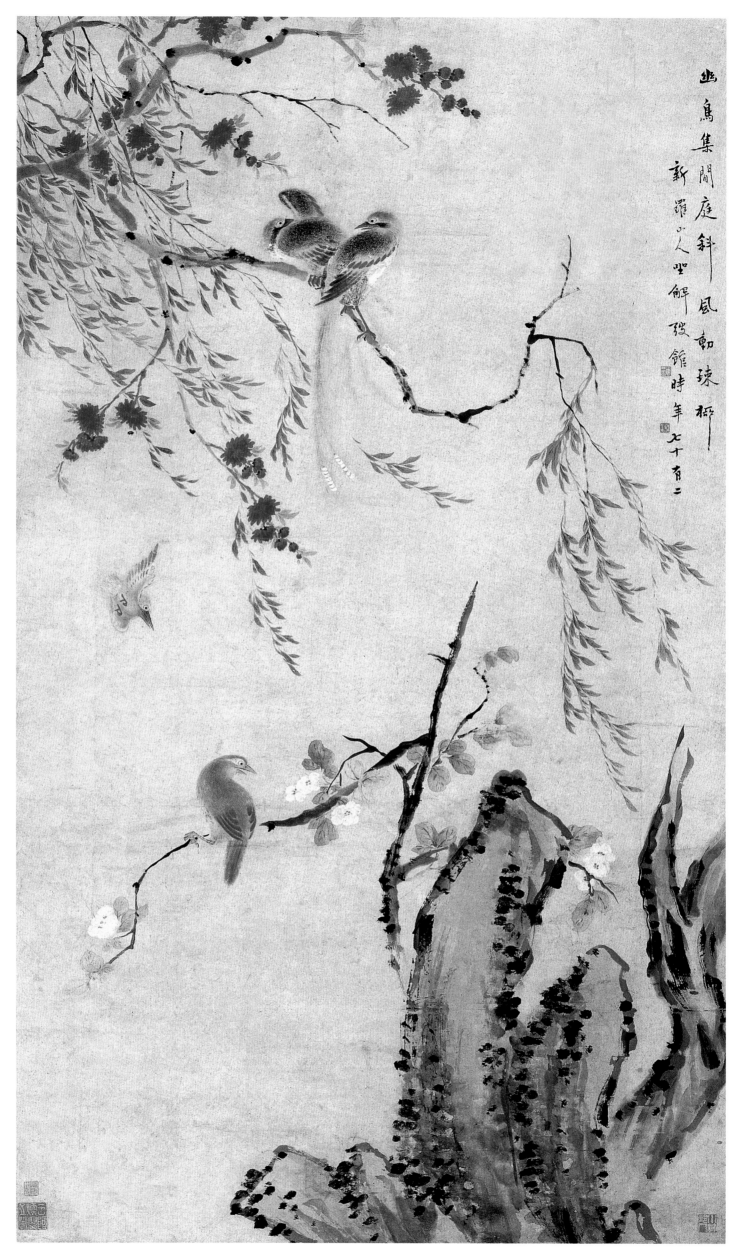

幽鸟集闲庭，斜风
动疏柳。
新罗山人坐解弢馆
时年七十有二

疏柳幽禽图

立轴
乾隆十七年壬申
（一七五二年）作
167cm×93.5cm
艺术市场拍卖品

题识： 幽鸟集闲庭，斜风
动疏柳。
款识： 新罗山人坐解弢馆，
时年七十有二
钤印： 华喦（白文）、秋
岳（白文）、云阿暖翠之阁
（白文）

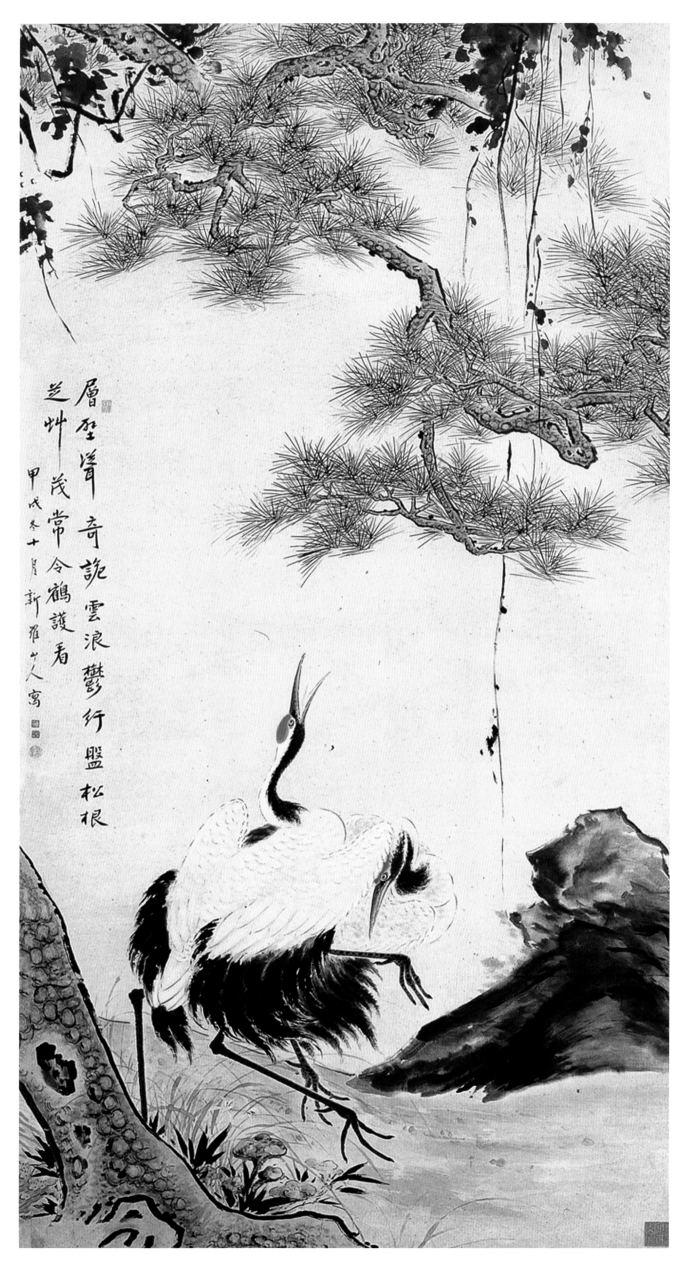

松鹤图

轴　纸　设色
乾隆十九年甲戌（一七五四年）十
月作
234cm×118.5cm
广州市美术馆藏

题识：层璧耸奇诡，云浪郁纤盘。
松根芝草茂，常令鹤护看。
款识：甲戌冬十月，新罗山人写
钤印：空尘诗画（朱文）、华嵒（白
文）、秋岳（白文）、布衣生（朱文）

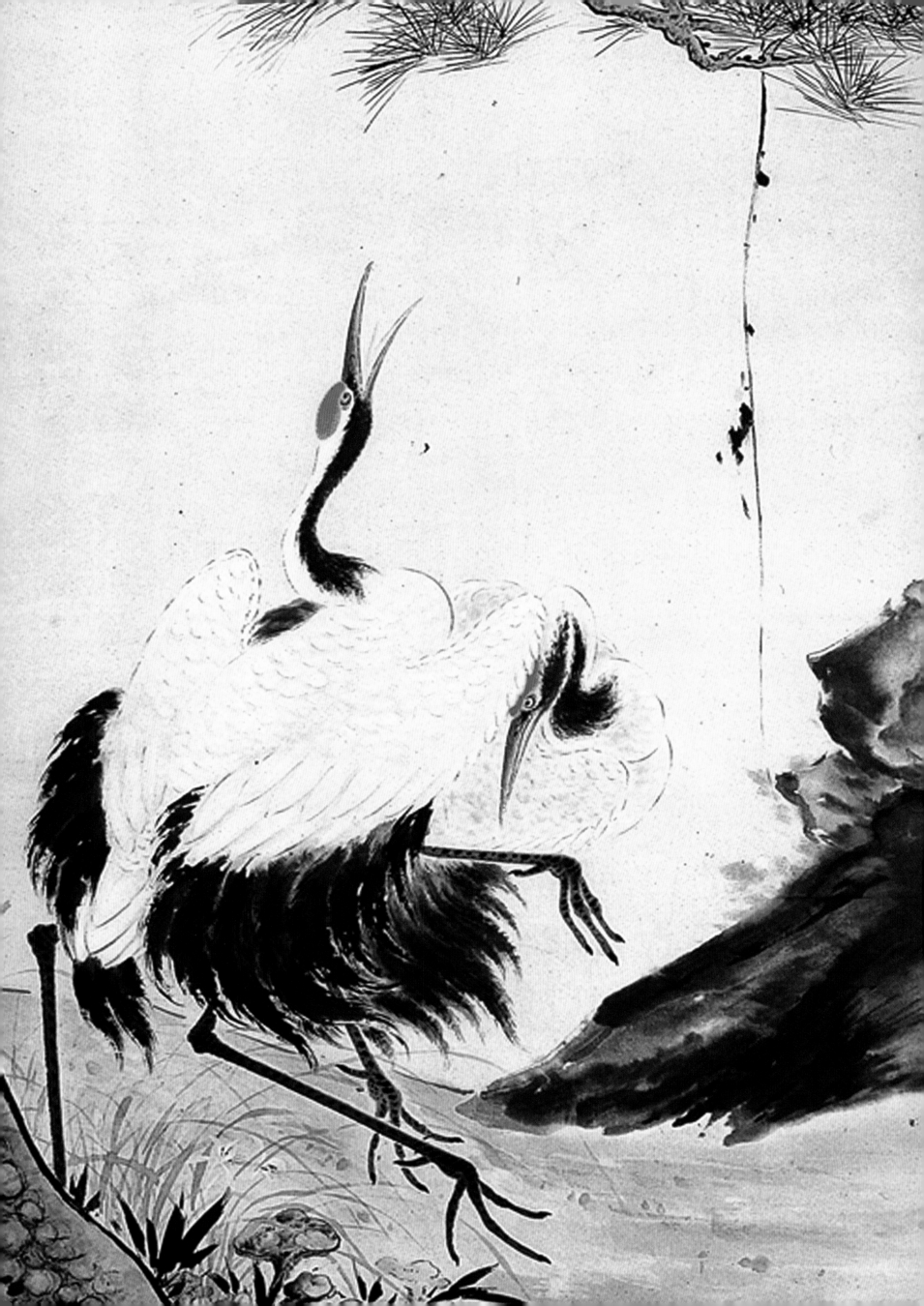

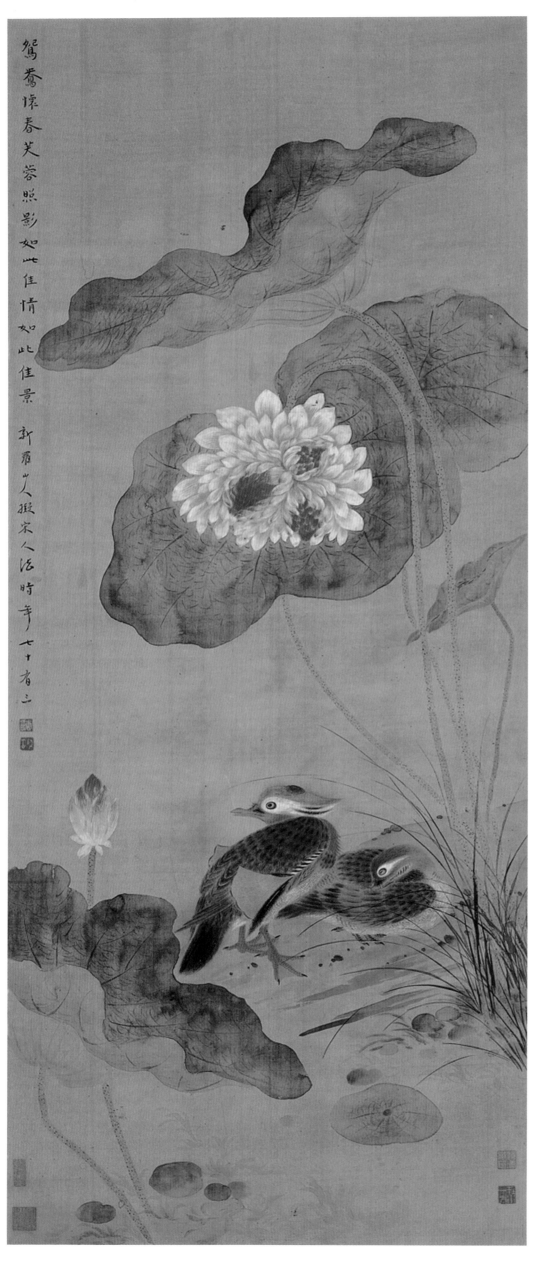

荷花鸳鸯图

轴　绢　设色
乾隆十九年甲戌（一七五四年）作
129.1cm×52.4cm
上海博物馆藏

题识：鸳鸯怀春，芙蓉照影，如此佳情，如此佳景。
款识：新罗山人拟宋人法，时年七十有三
钤印：华嵒（白文）、秋岳（白文）

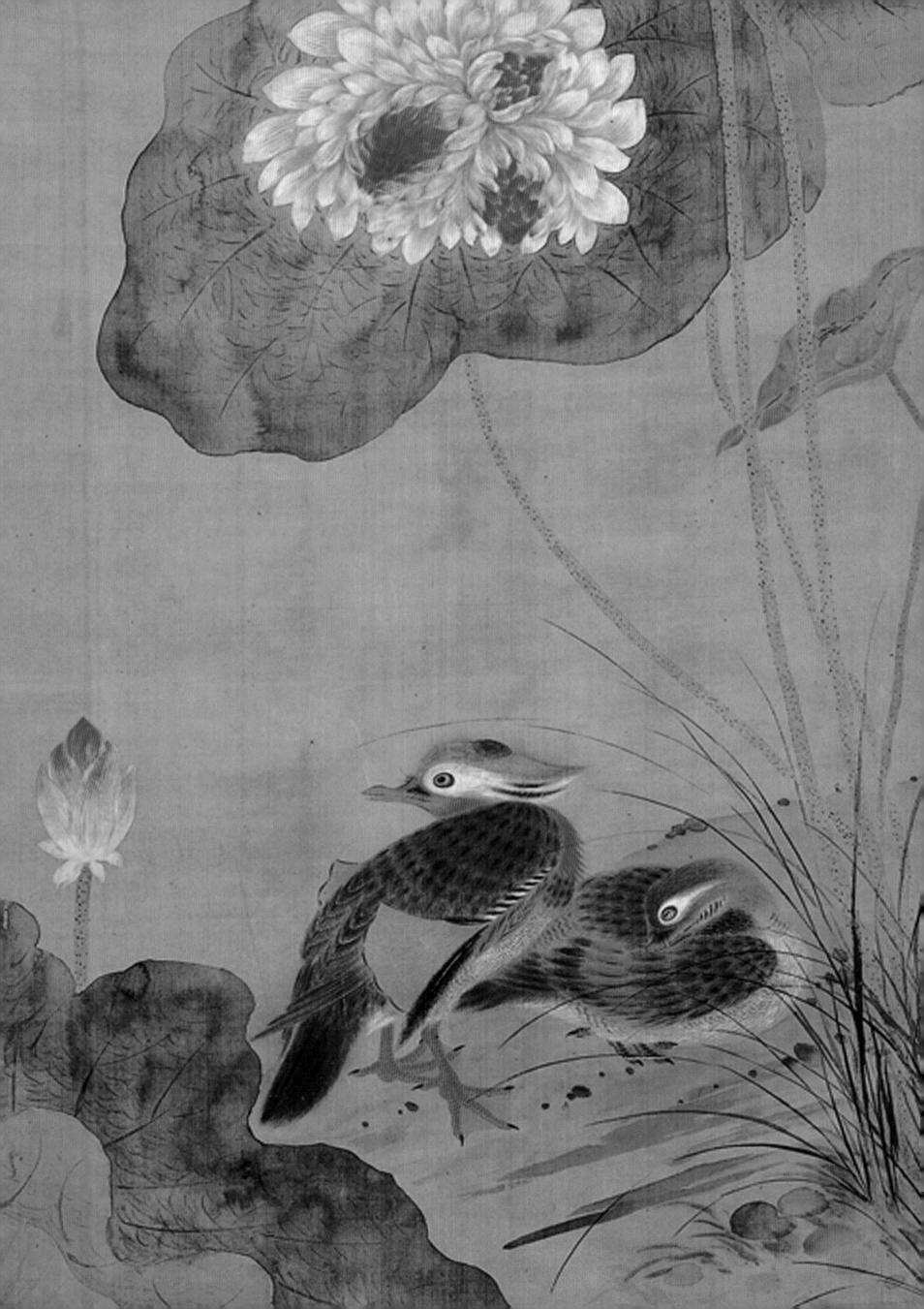

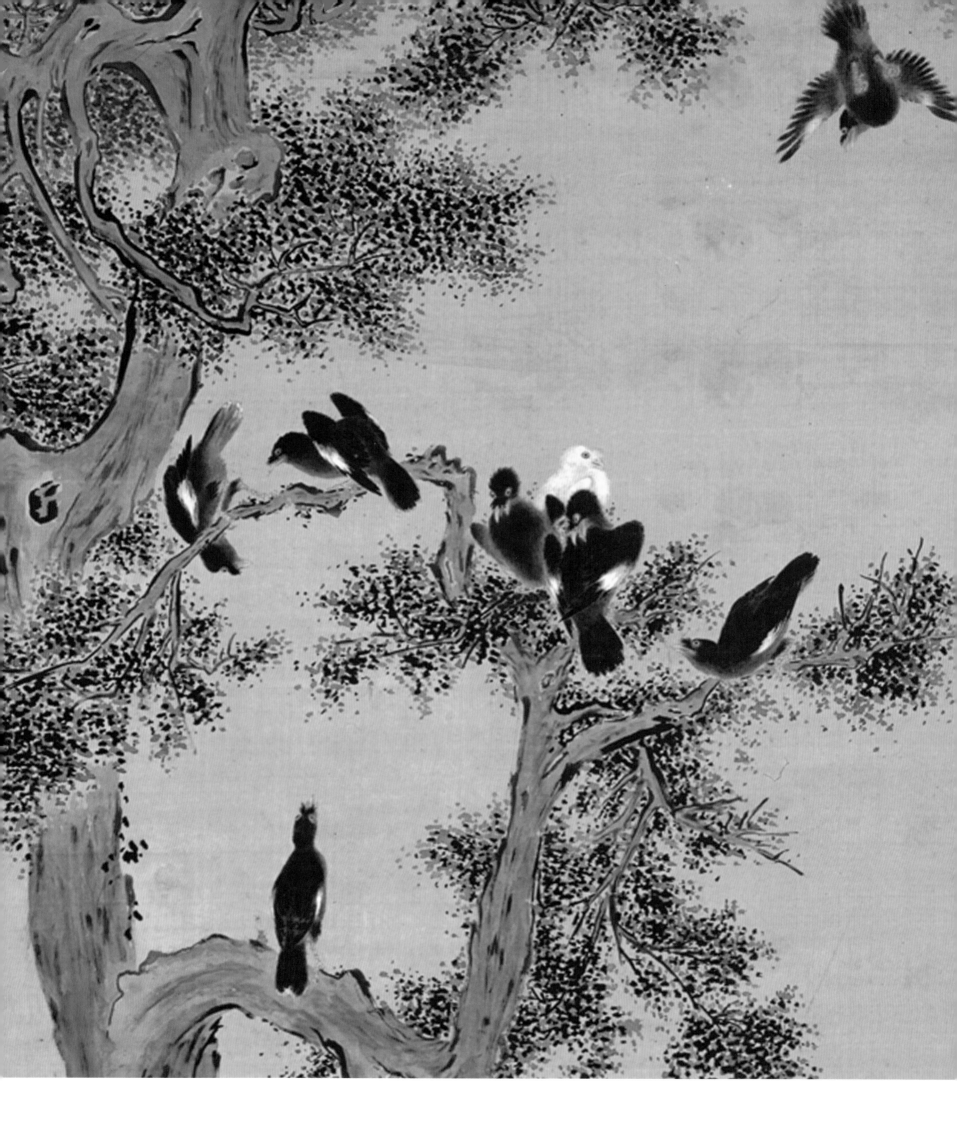

八百遐龄图

轴 绢 设色
乾隆十九年甲戌（一七五四年）冬作
211cm×133cm
故宫博物院藏

款识： 甲戌冬十一月，新罗山人写于讲声书舍
钤印： 华嵒（白文）、秋岳（白文）

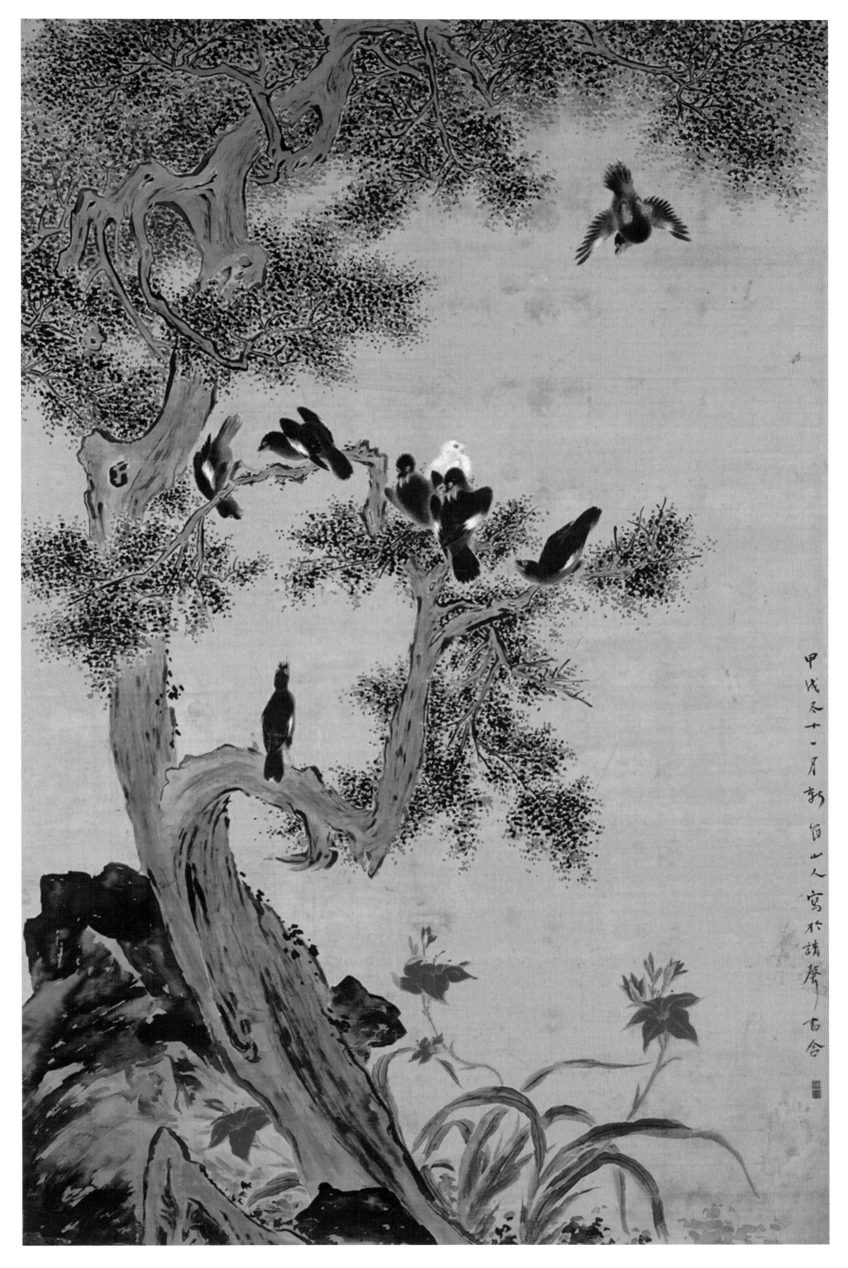

甲戌冬十一月新自山人寫於諸舉書舍

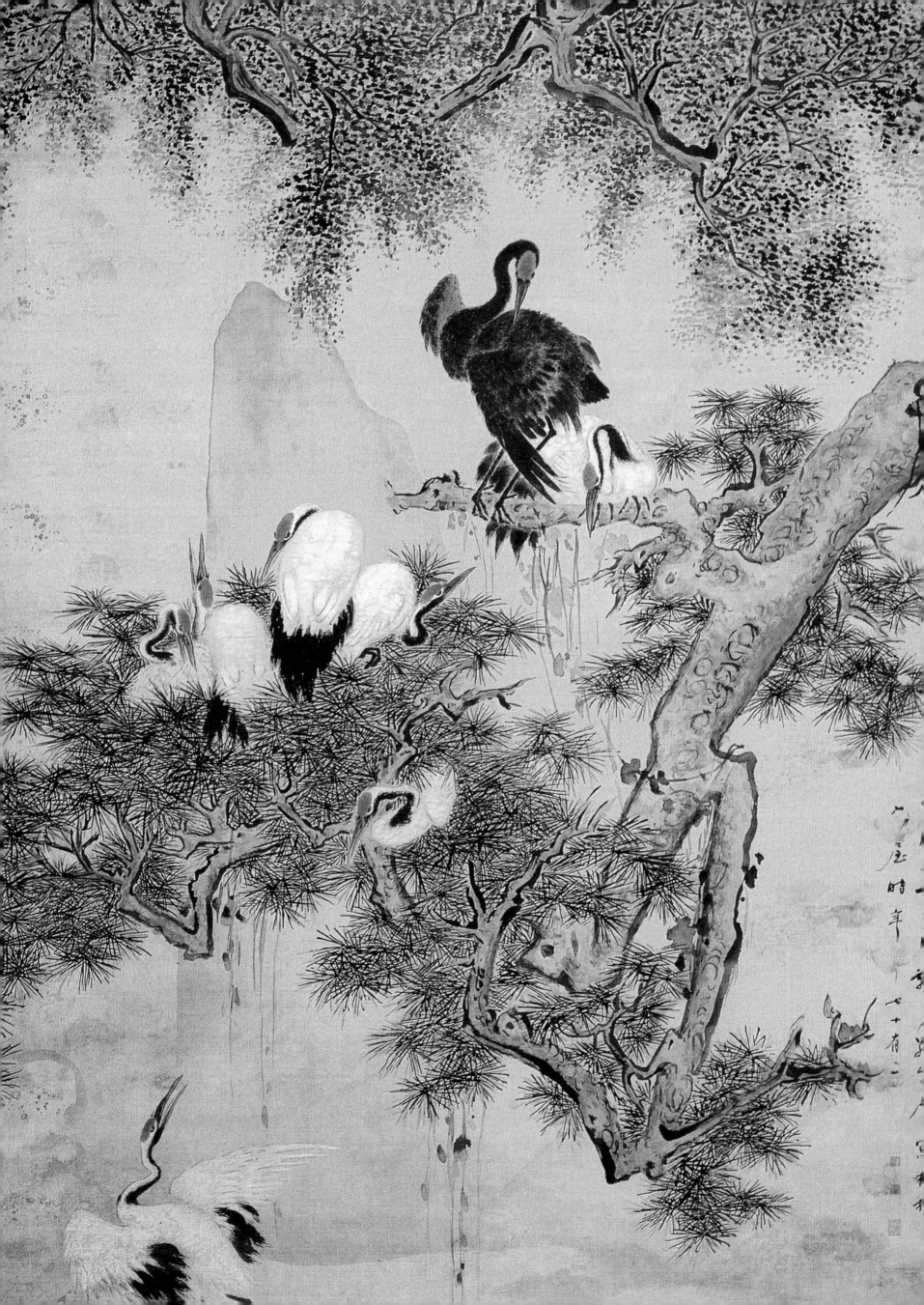

牡丹竹石图

轴　纸　设色
乾隆二十年乙亥（一七五五年）三月作
128.8cm×49.5cm
天津市艺术博物馆藏

题识： 青女乘鸾下碧霄，风前顾影自飘。
等闲红粉休相妒，一种幽芳韵独饶。
款识： 乙亥春三月新罗山人拟元人法于
解弢馆，时年七十有四
钤印： 华嵒（白文）、秋岳（白文）

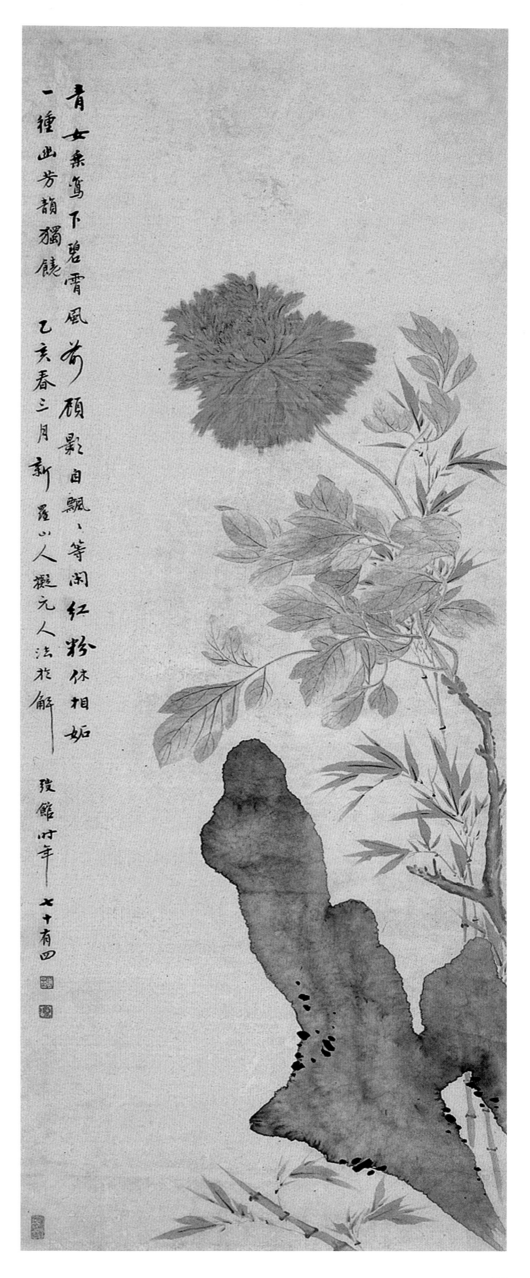

松鹤图

轴　纸本　水墨　设色
清乾隆十九年（一七五四年）作
192cm×136.5cm
（美）私人藏

款识： 甲戌冬十一月新罗山人写于梅花
书屋，时年七十有二
钤印： 华嵒（白文）、秋岳（白文）、
空尘诗画（朱文）

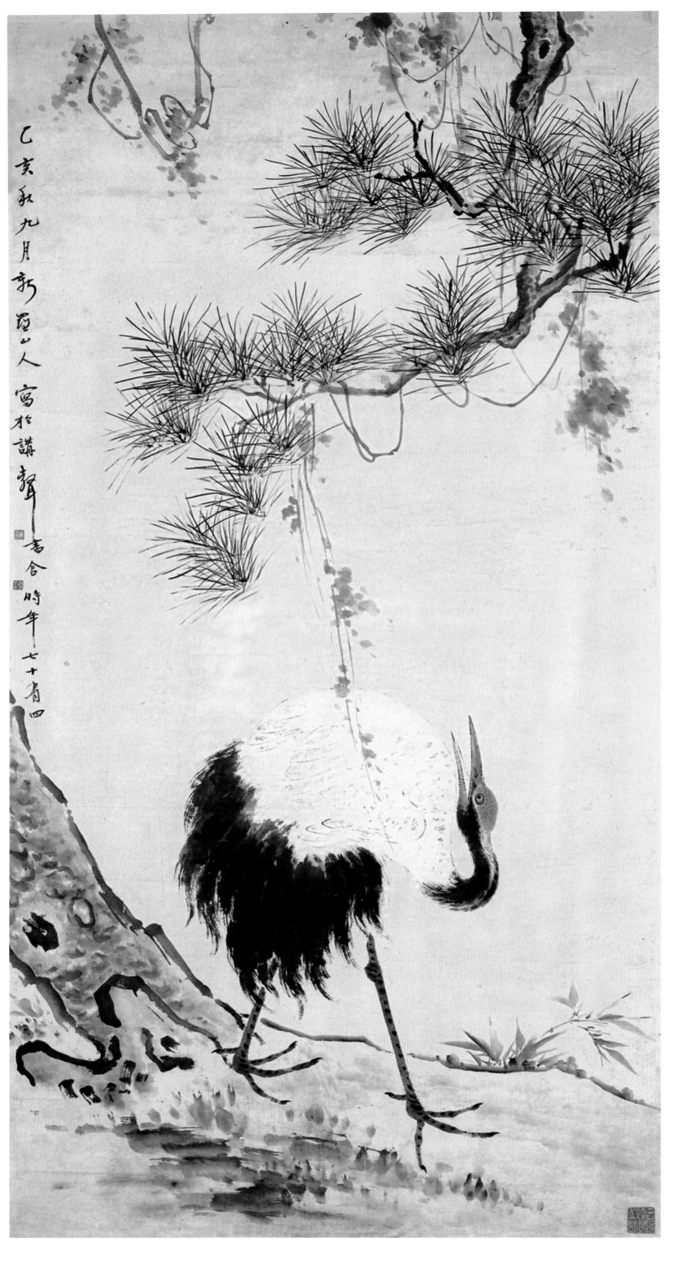

乙亥秋九月新罗山人寫於講聲書舍時年七十有四

松鹤图

轴 纸 设色
乾隆二十年乙亥（一七五五年）
九月作
176.2cm×90.6cm
上海博物馆藏

款识：乙亥秋九月，新罗山人写
于讲声书舍，时年七十有四
钤印：华嵒（白文）、秋岳（白文）

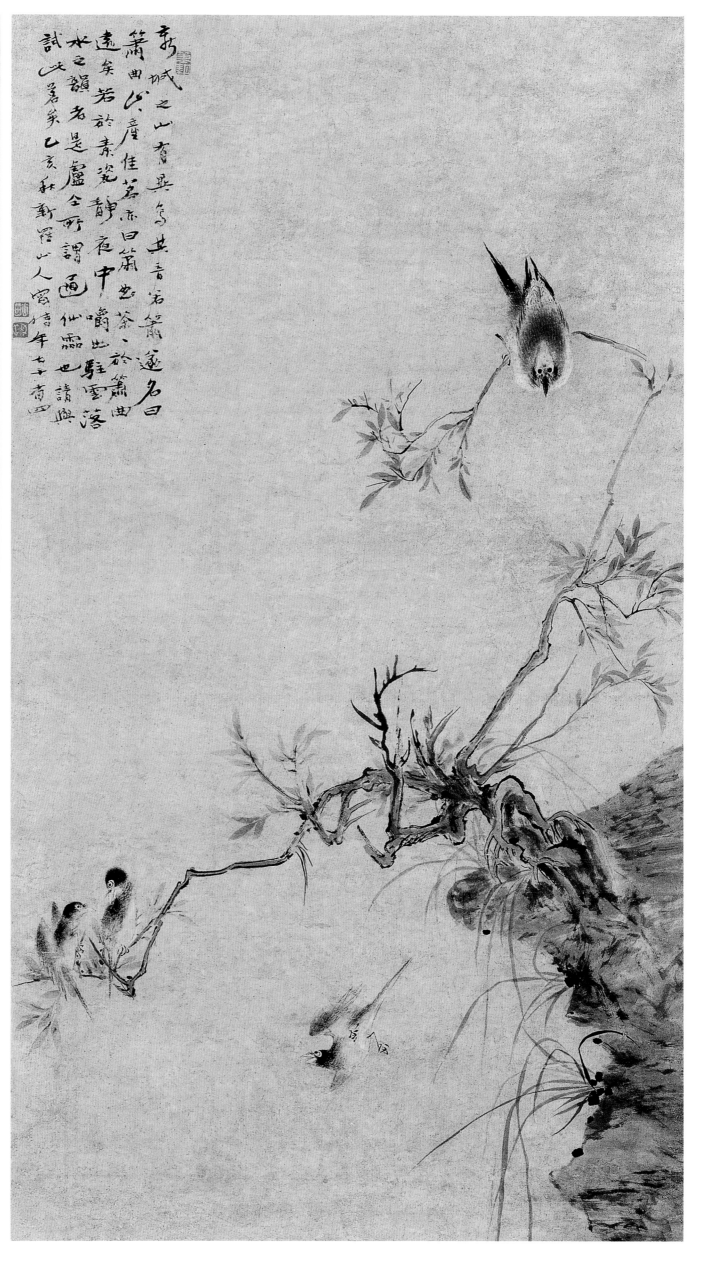

疏柳箫曲图

立轴
乾隆二十年乙亥（一七五五年）
秋作
112cm×60.5cm
艺术市场拍卖品

题识：新城之山有异鸟，其音
若箫，遂名曰"箫曲"。山产
佳茗，亦曰"箫曲茶"。茶于
箫曲远矣。若于素瓷静夜中，
嚼出驻云落水之韵者，是卢
全所谓通仙灵也。请与试此茗矣。
款识：乙亥秋，新罗山人写，
时年七十有四
钤印：笔耕（白文）、华喦
（白文）、秋岳（白文）、朴
居士（白文）
边跋：新罗山人画纯以书法参
入其间，笔笔如枯藤堕石，遒
媚有致。若徒观其神气飞动，
犹未得虚空粉碎之妙也。咏香
都讲得此，当如楚弓矣。宾虹题。

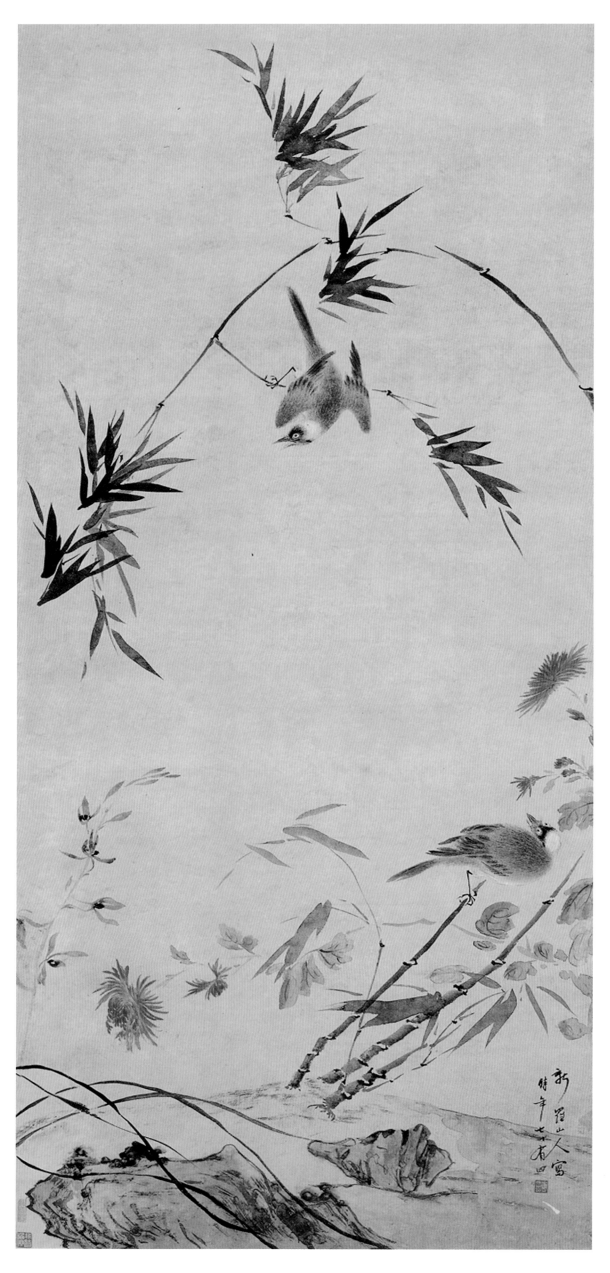

兰菊竹禽图

轴　纸　设色
乾隆二十年乙亥（一七五五年）作
132cm×59.5cm
上海博物馆藏

款识： 新罗山人写，时年七十有四
钤印： 华嵒（白文）

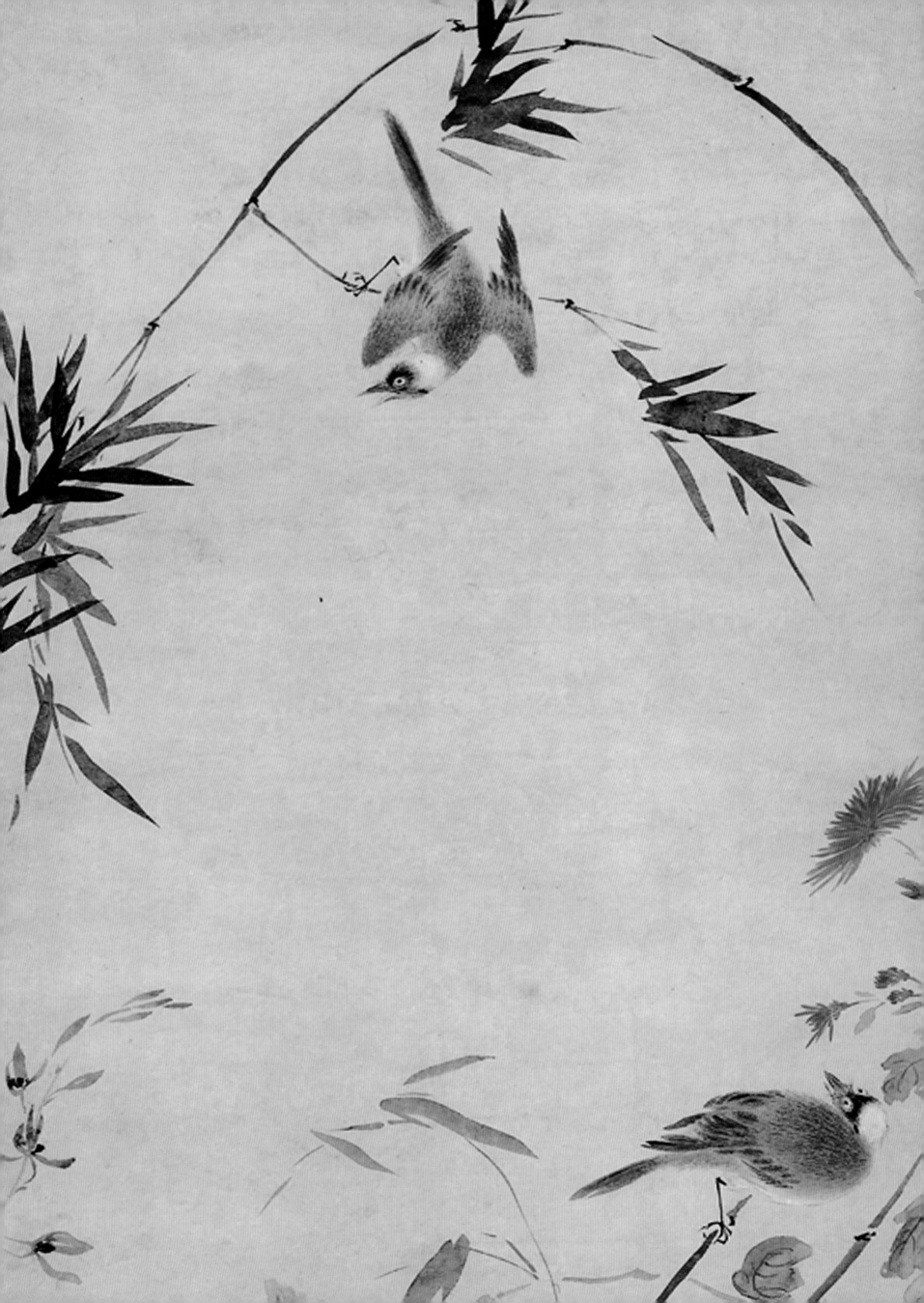

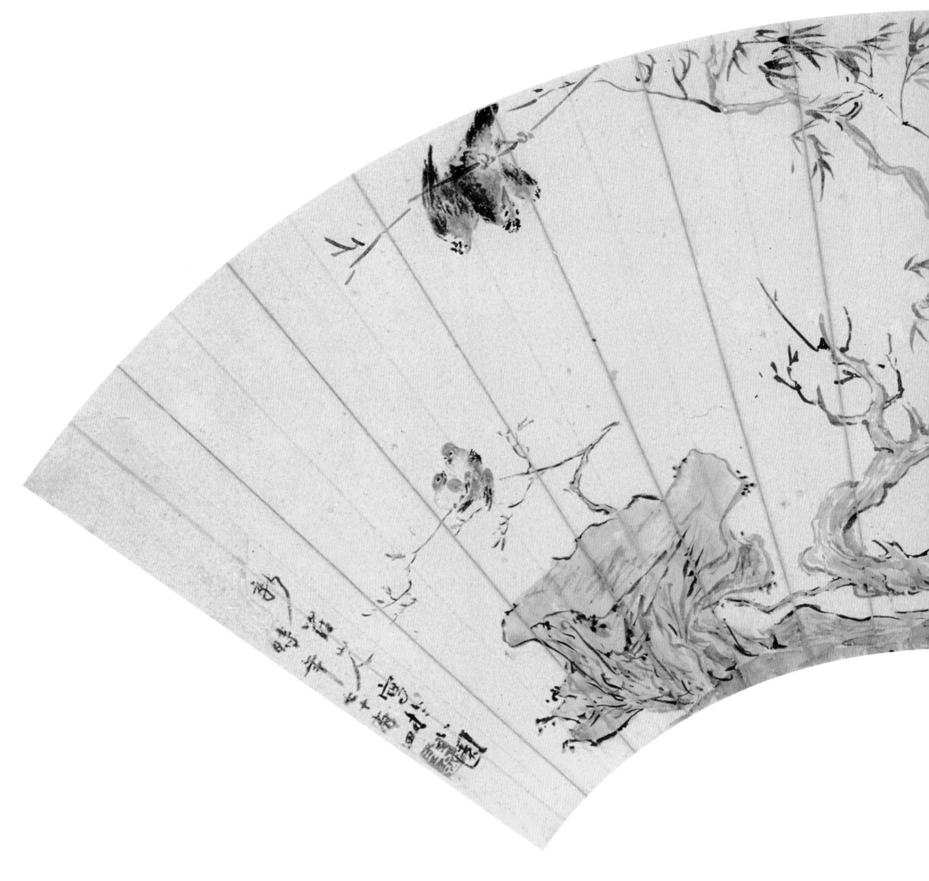

竹石集禽图

扇页　纸　设色
乾隆二十年乙亥（一七五五年）作
19.2cm×55cm
广州市美术馆藏

款识： 新罗山人写于小园，时年七十有四
钤印： 秋岳（白文）

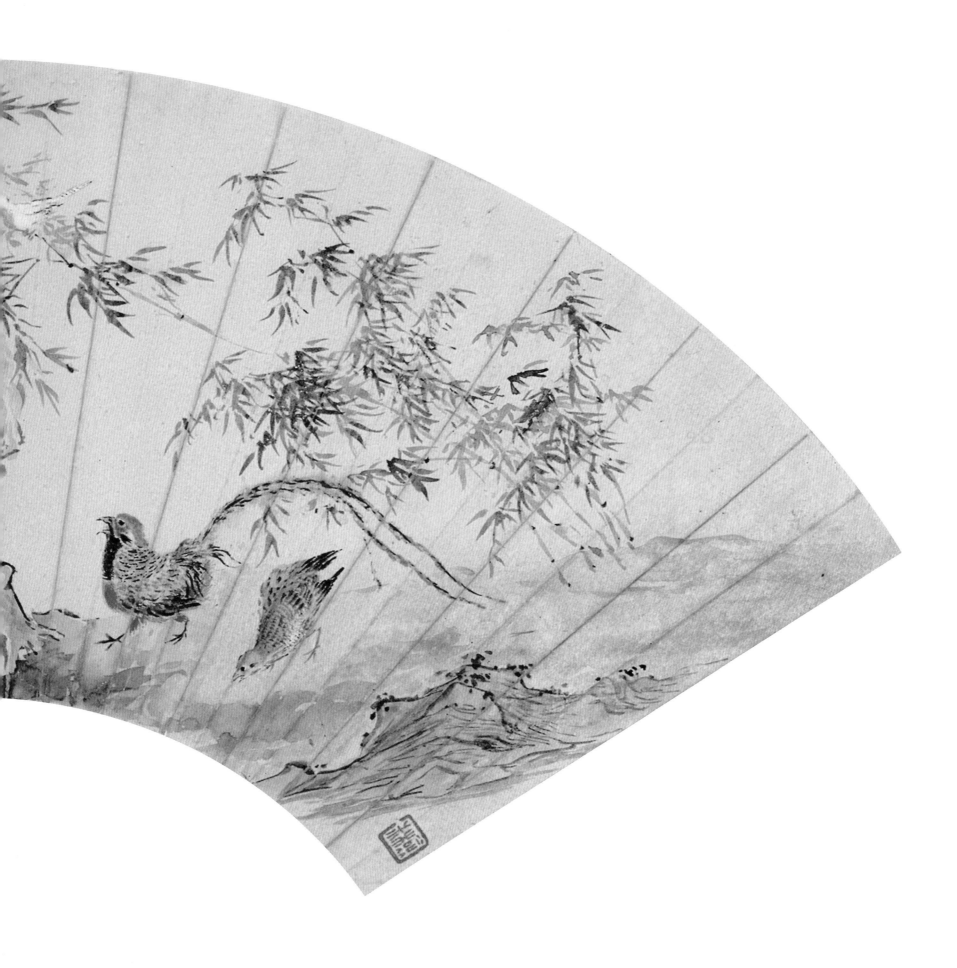

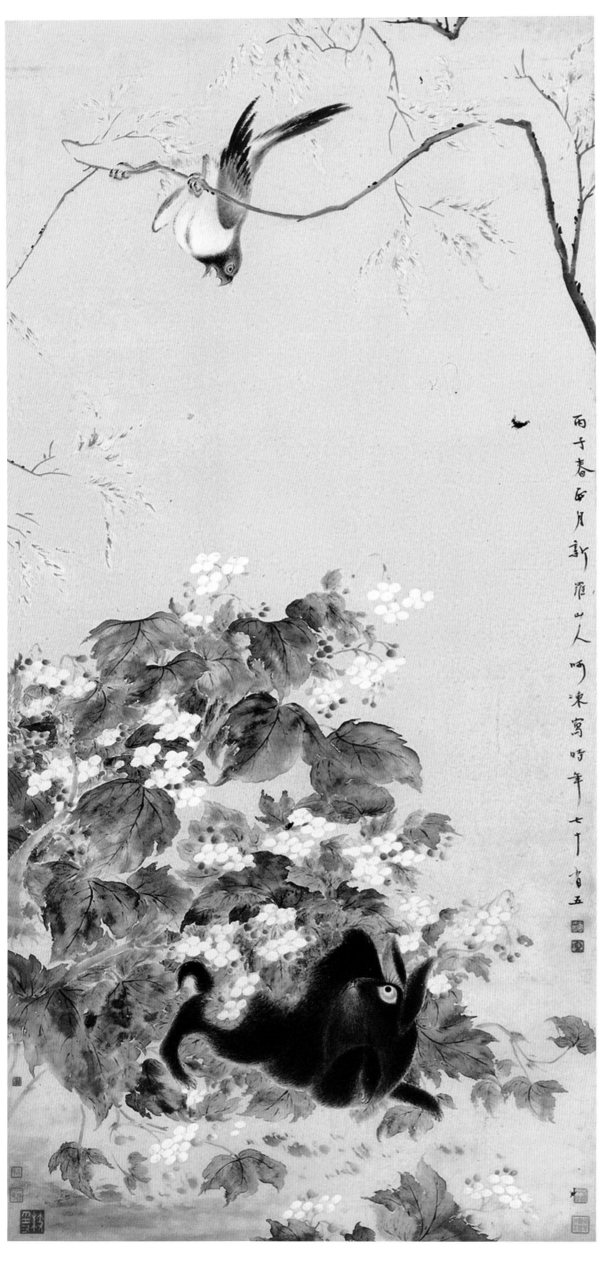

禽兔秋艳图

轴　纸　设色

乾隆二十一年丙子（一七五六年）正月作

135.4cm×62.3cm

故宫博物院藏

款识： 丙子春正月，新罗山人呵冻写，时年七十有五

钤印： 华嵒（白文）、秋岳（白文）、枝隐（白文）

海棠寿带图轴

立轴 纸本 设色
乾隆二十一年丙子（一七五六年）作
136.5cm×62.4cm
上海博物馆藏

题识：柔丝着露花如醉，修羽临风翠欲飞。
款识：新罗山人写时年七十有五
钤印：华嵒（白文）、秋岳（白文）、枝隐（白文）

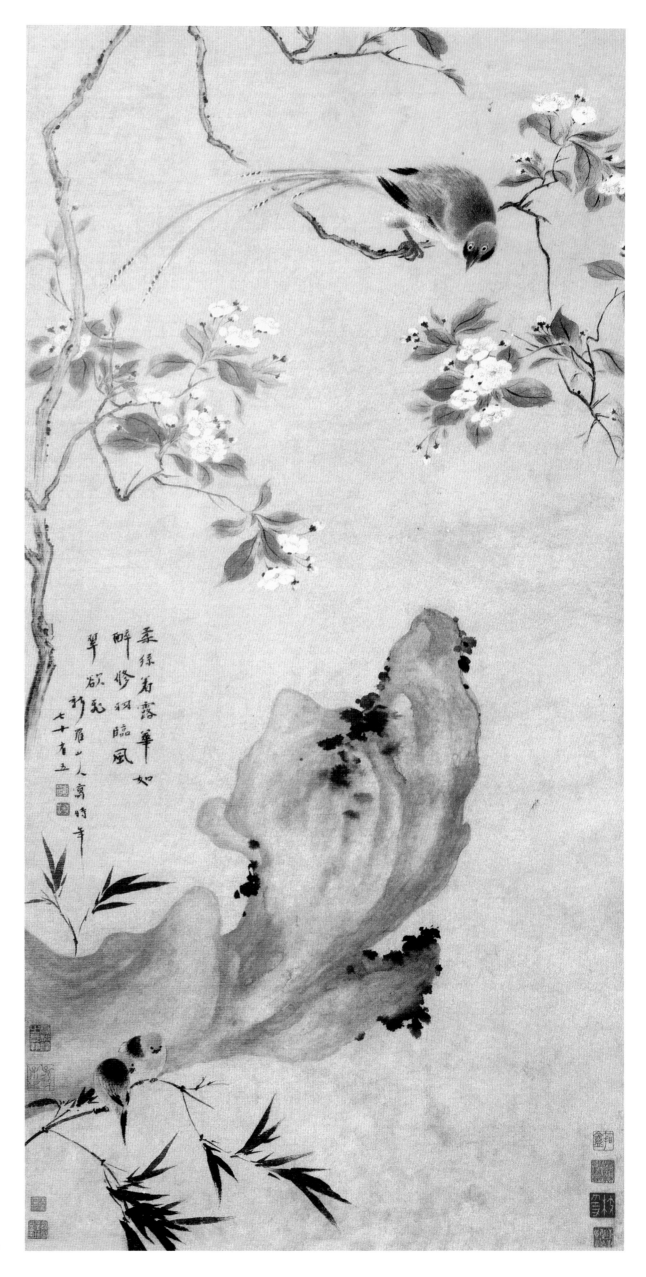

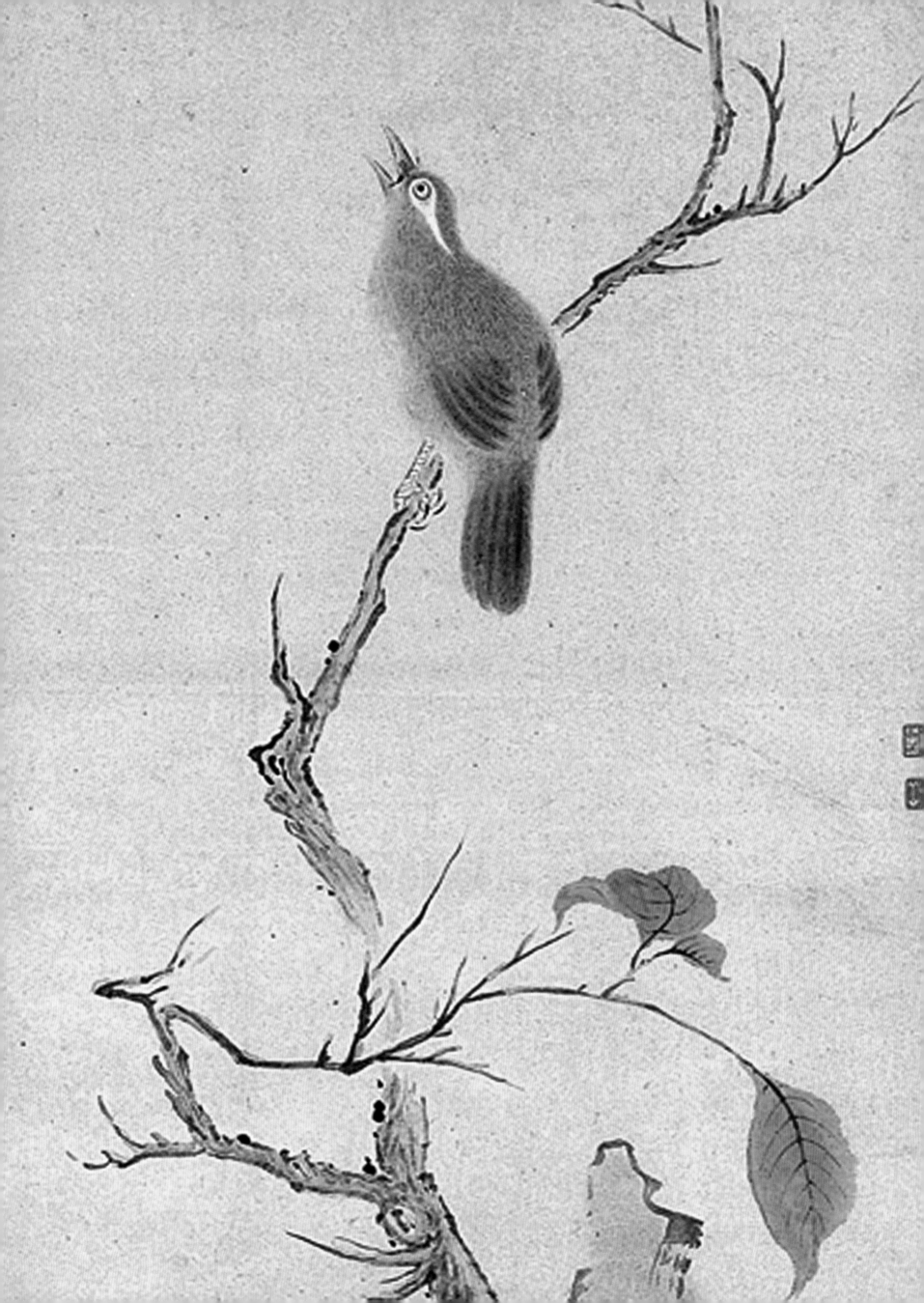

秋树鸣禽图

轴 纸 设色
乾隆二十三年戊寅（一七五八年）作
130.8cm×47.5cm
辽宁省博物馆藏

题识：竹动鸟声清。
款识：新罗山人写，时年七十有五
钤印：华嵒（白文）、秋岳（白文）

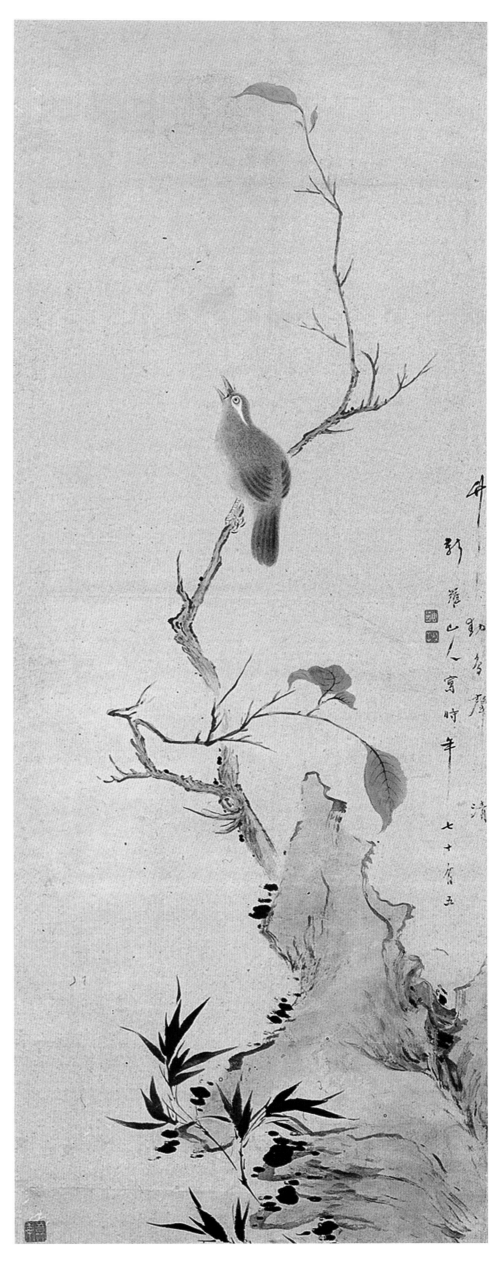

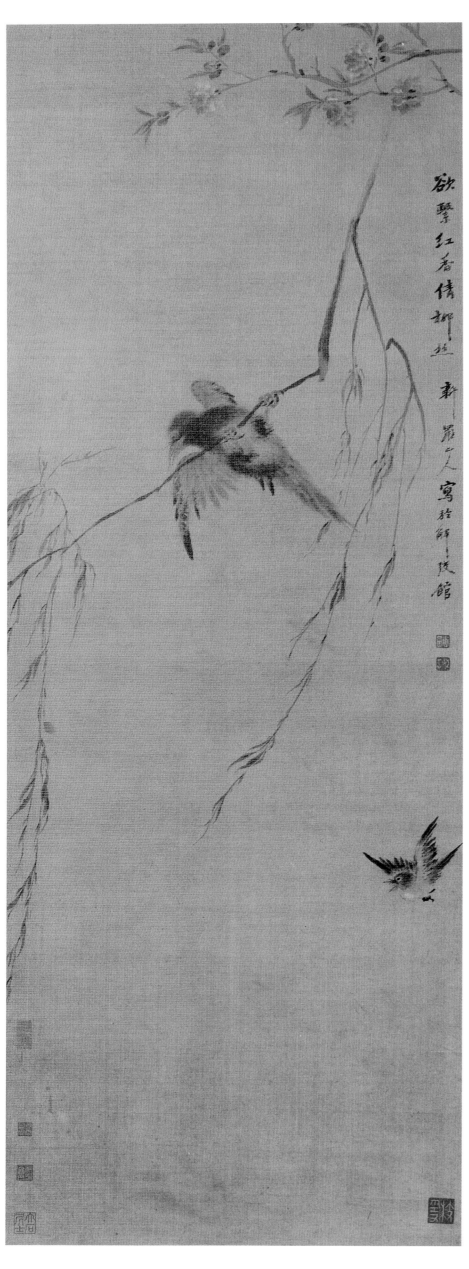

欲擘红香倩柳丝 新罗之人写于解弢馆

红香欲系图轴

立轴　绢本　设色
126cm×46cm
上海博物馆藏

题识：欲系红香倩柳丝。
款识：新罗山人写于解弢馆
钤印：华嵒（白文）、秋岳（白文）、枝隐（白文）

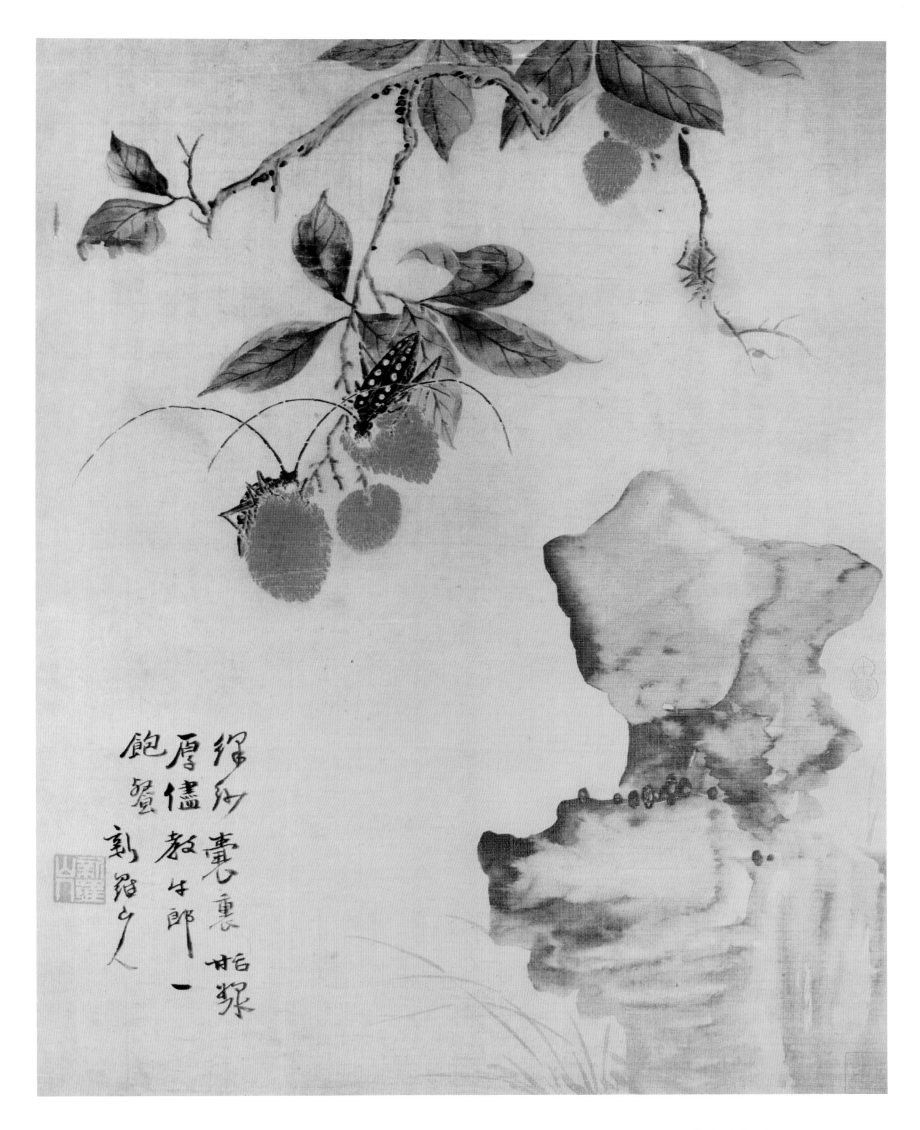

荔枝天牛图轴

立轴 绢本 设色

53.5cm×42.1cm 上海博物馆藏

题识：绛纱囊裹甜浆厚，尽教牛郎一饱餐。

款识：新罗山人

钤印：新罗山人（白文）

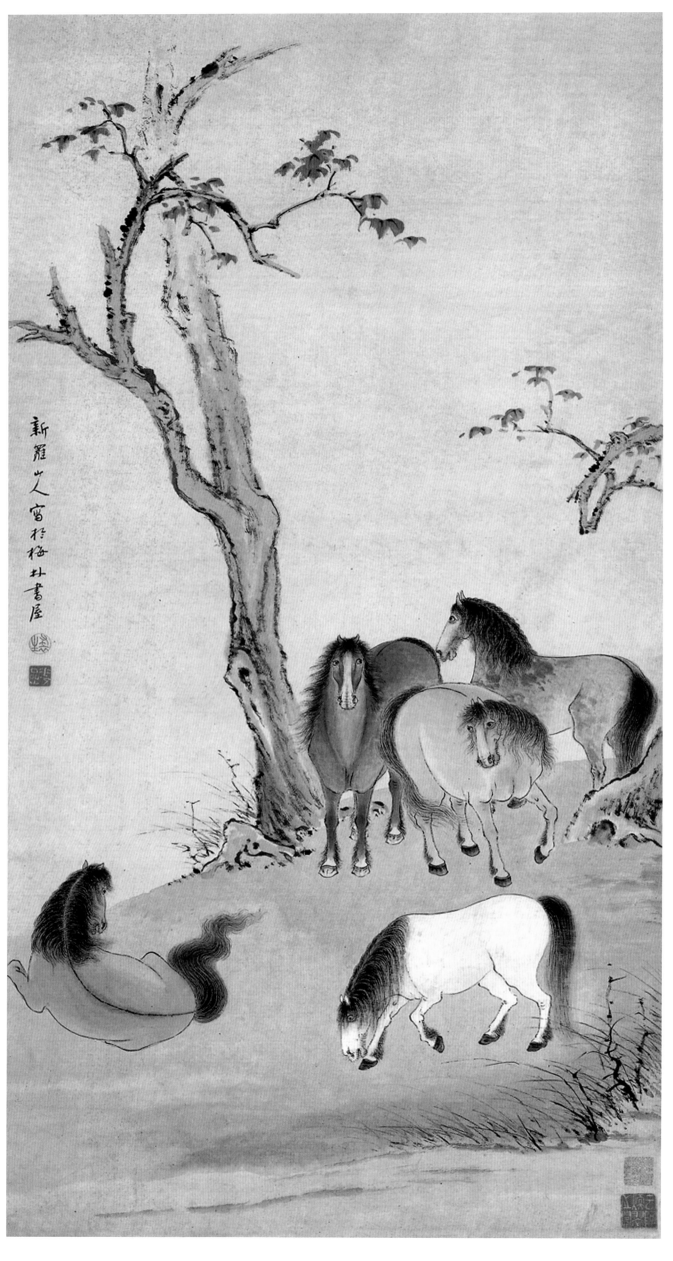

五马图轴

立轴　纸本　设色
138.5cm×71.2cm
上海博物馆藏

款识：新罗山人写于梅林书屋
钤印：布衣生（朱文）、华嵒（白文）、云阿暖翠之阁（白文）

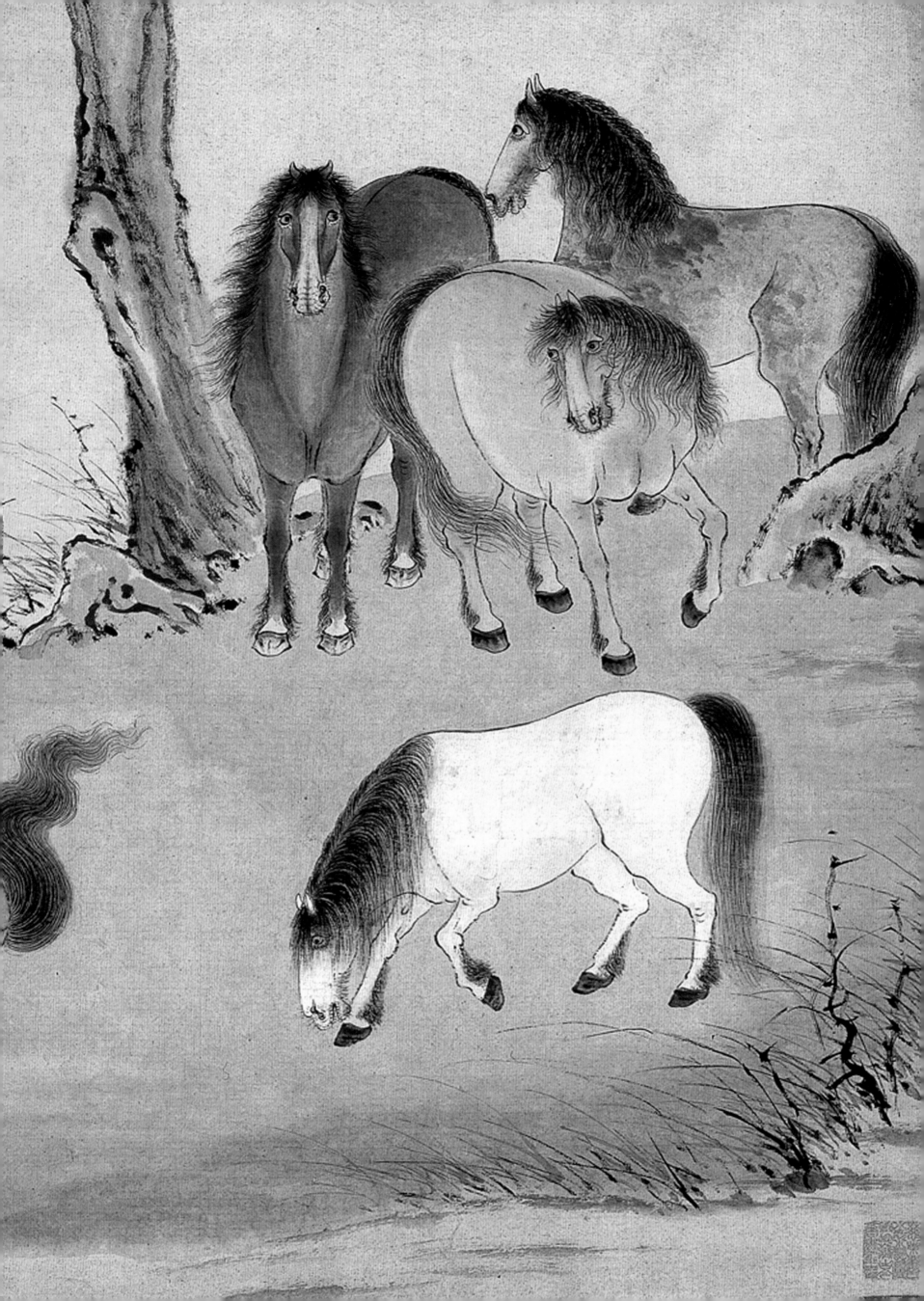

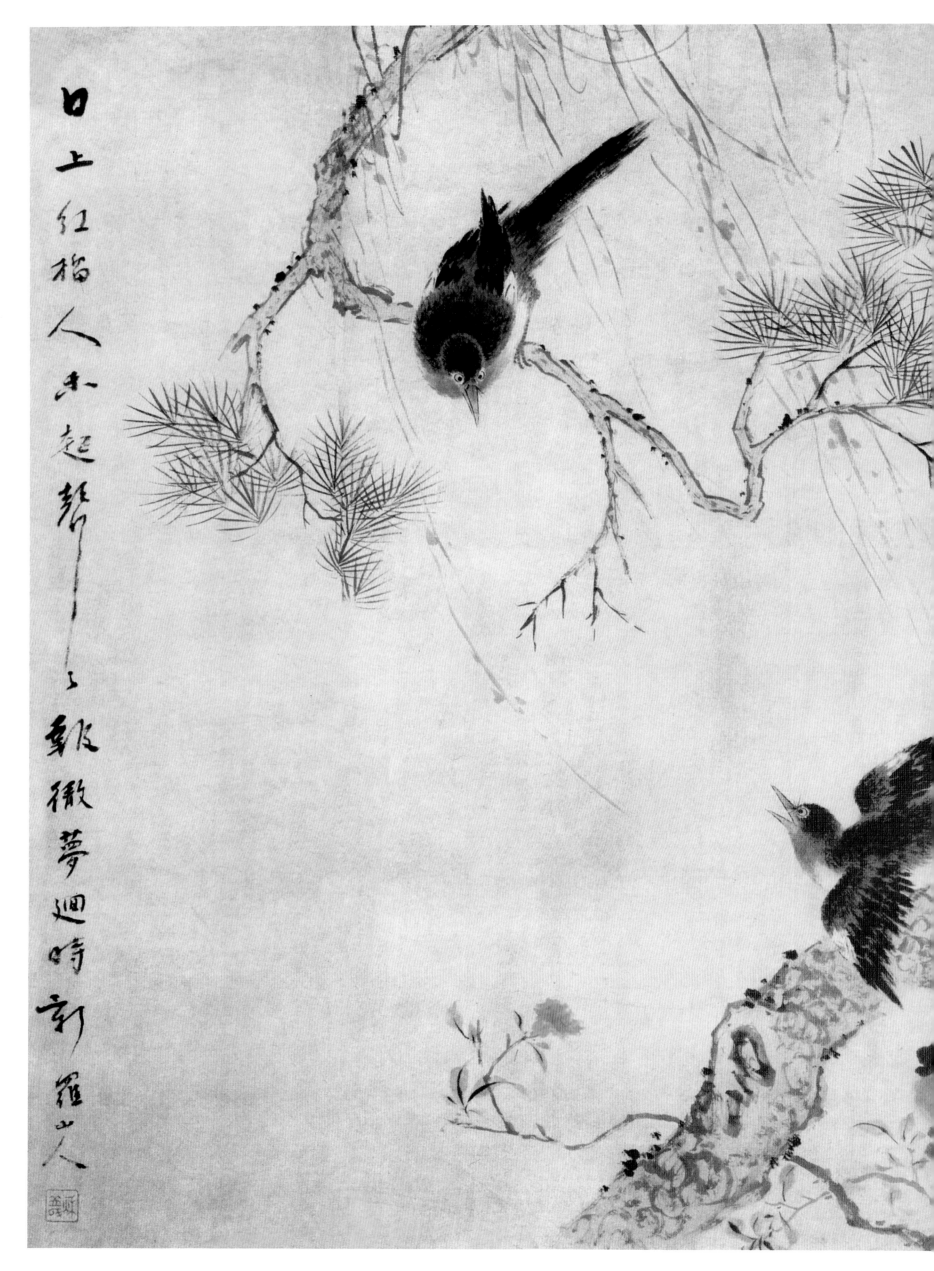

日上紅稍人未起
一聲徹夢迴時
新羅山人

红榴双鹊图轴

立轴 纸本 设色

89.9cm×93.6cm

上海博物馆藏

题识：日上红榴人未起，声声报彻梦回时。

款识：新罗山人

钤印：秋岳（朱文）

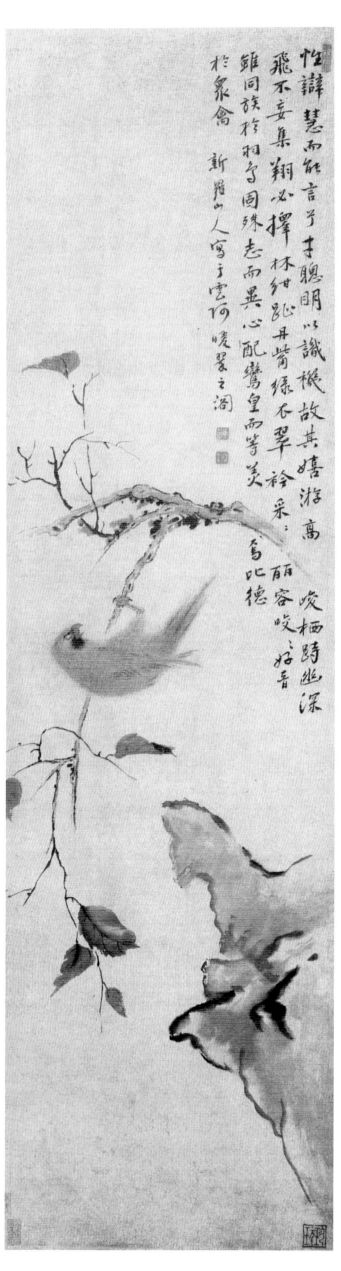

性辯慧而能言兮，才聰明以識機。故其嬉游高峻，栖跱幽深。飛不妄集，翔必擇林。紺趾丹嘴，綠衣翠衿，采采麗容，咬咬好音。雖同族于羽鳥，固殊志而異心。配鸞皇而等美焉，比德子眾禽。

新羅山人寫于雲阿暖翠之閣

秋枝鸚鵡图轴

立轴　纸本　设色

141.2cm×37cm

上海博物馆藏

题识：性辩慧而能言兮，才聪明以识机。故其嬉游高峻，栖跱幽深。飞不妄集，翔必择林。绀趾丹嘴，绿衣翠衿，采采丽容，咬咬好音。虽同族于羽鸟，固殊志而异心。配鸾皇而等美焉，比德子众禽。

款识：新罗山人写于云阿暖翠之图

钤印：玉山上行（朱文）、华嵒（白文）、秋岳（白文）

兰石画眉图轴

立轴 纸本 设色
上海博物馆藏

款识：新罗山人写于蘋香水凤阁
钤印：华嵒（白文）、秋岳（白文）、枝隐（白文）

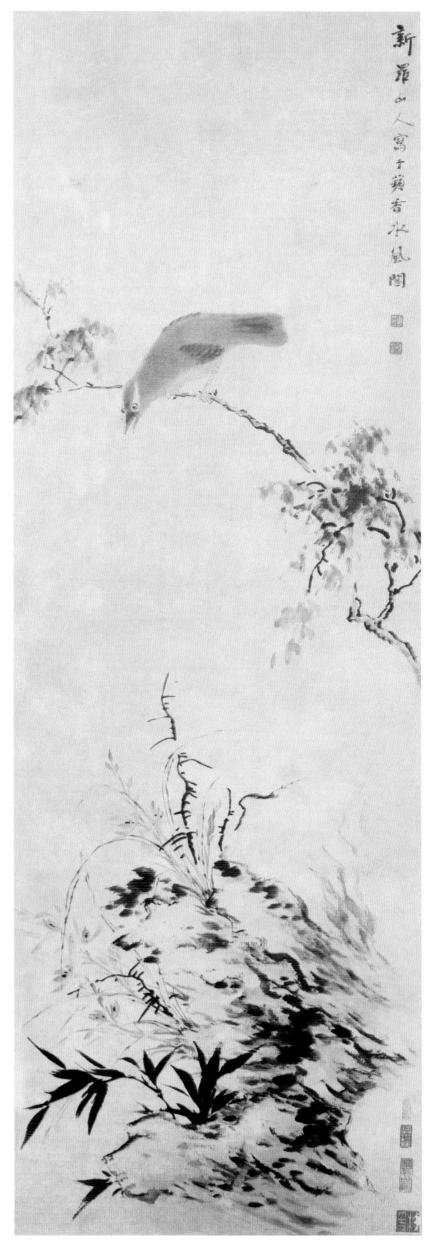

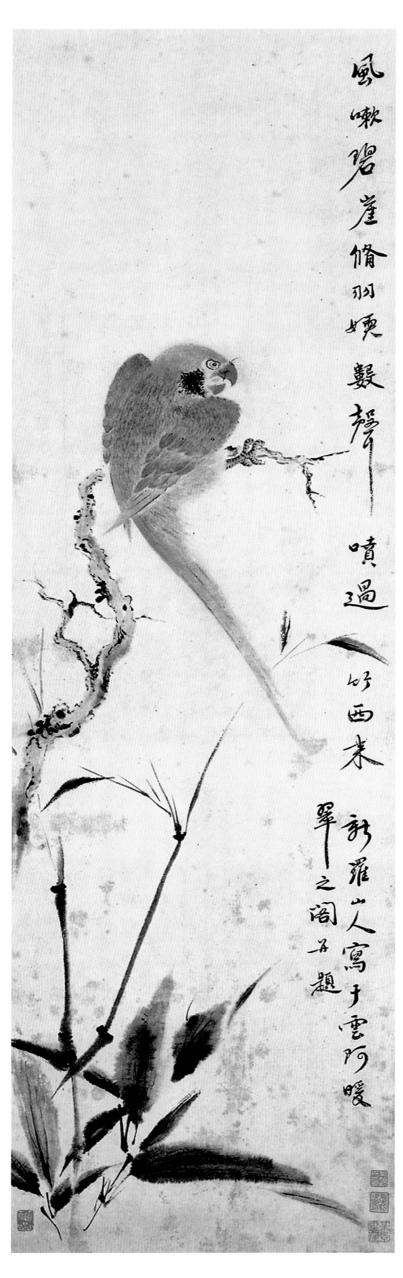

風嗽碧崖修羽媛，毅聲噴過竹西來。新羅山人寫于雲阿暖翠之閣並題

枝头鹦鹉图

轴　纸　设色

97.4cm×30.1cm

上海博物馆藏

题识： 风嗽碧崖修羽媛，数声喷过竹西来。

款识： 新罗山人写于云阿暖翠之阁并题

钤印： 华嵒（白文）、秋岳（白文）

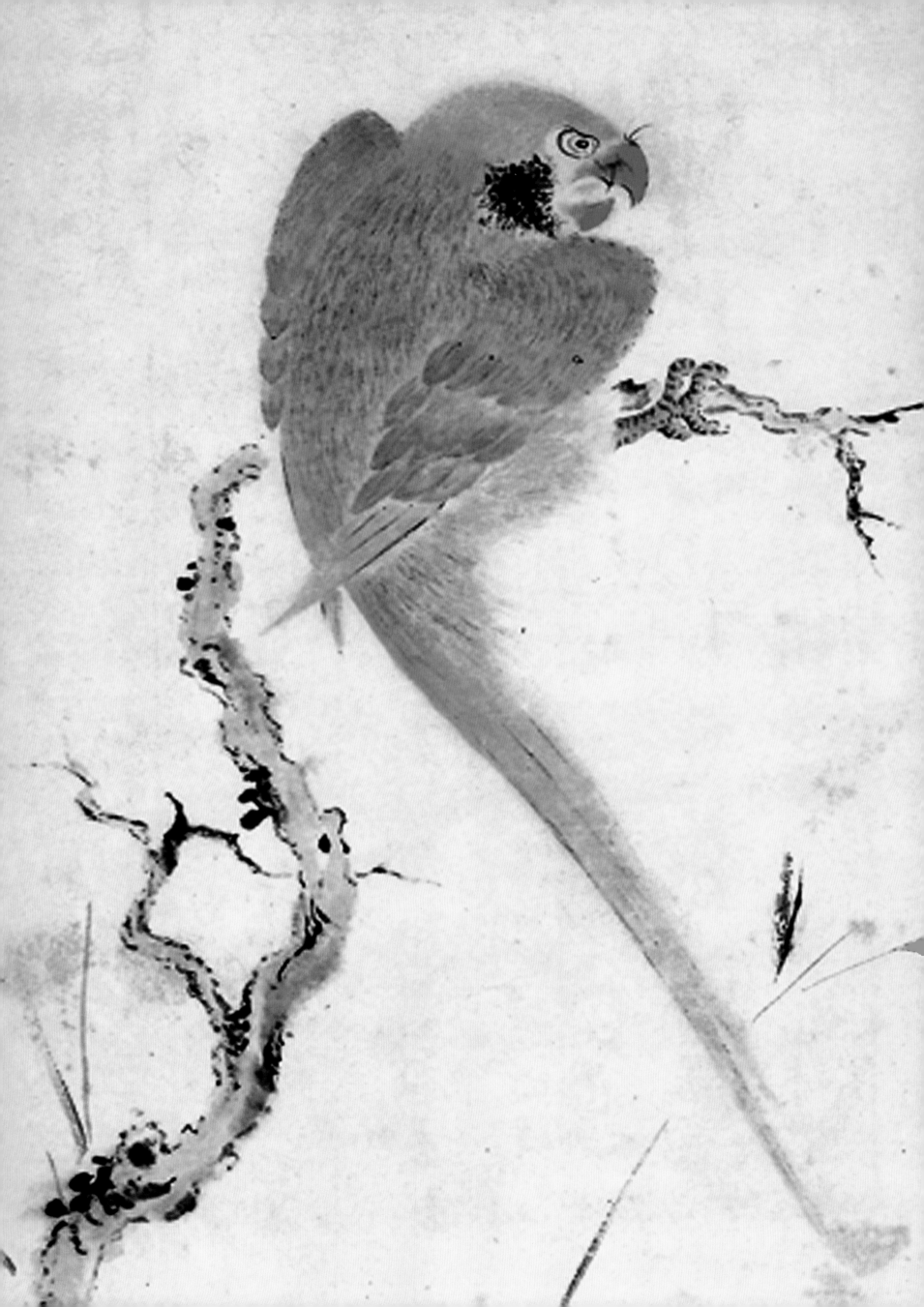

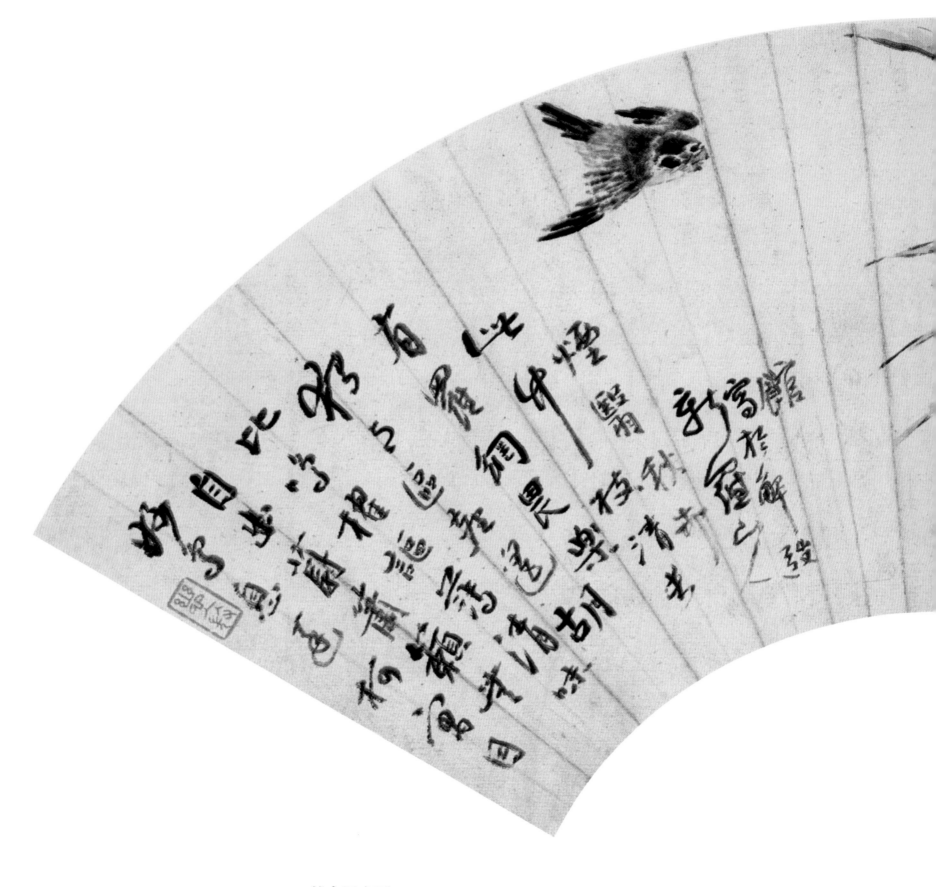

竹禽图扇页

扇面　纸本　设色
上海博物馆藏

题识： 妙鸟息庭柯，写目自幽蔚。萧籁无比鸣，榷讴薄清味。独与区
尘遥，胡有罗网畏，乐此竹枝清，长烟翳秋卉。
款识： 新罗山人写于解弢馆
钤印： 幽心入微（朱文）、岩穴之士（白文）

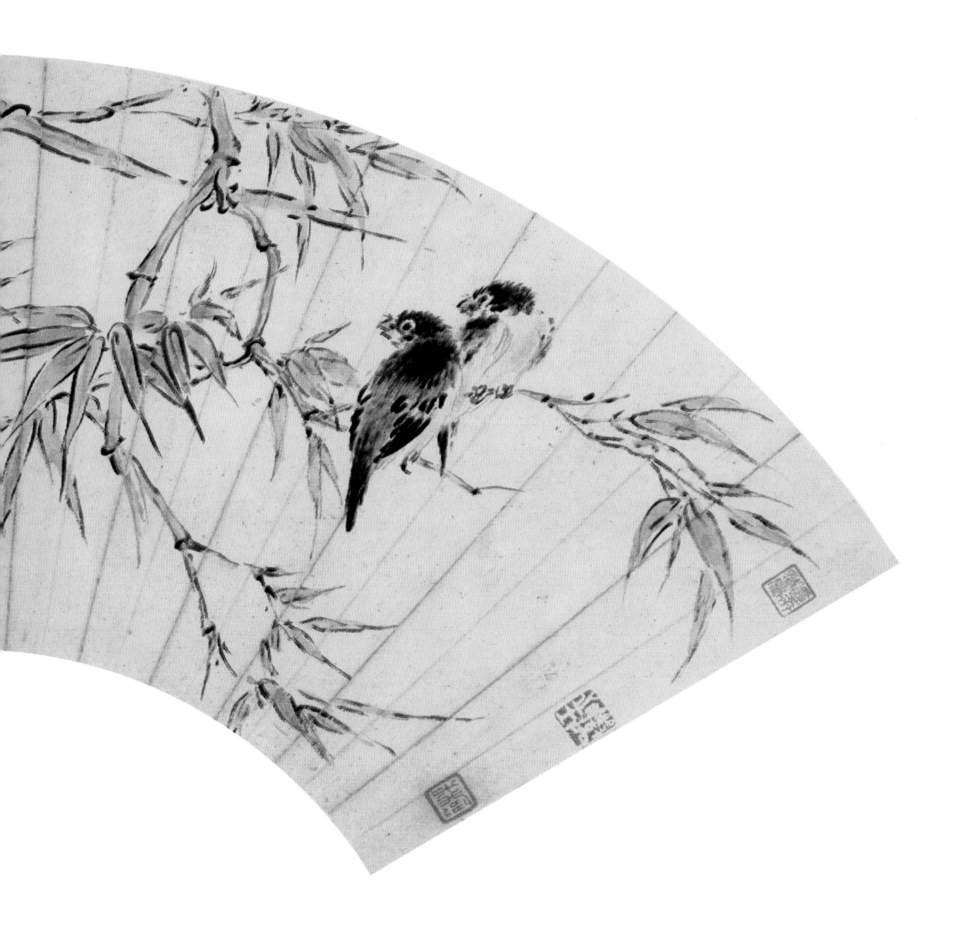

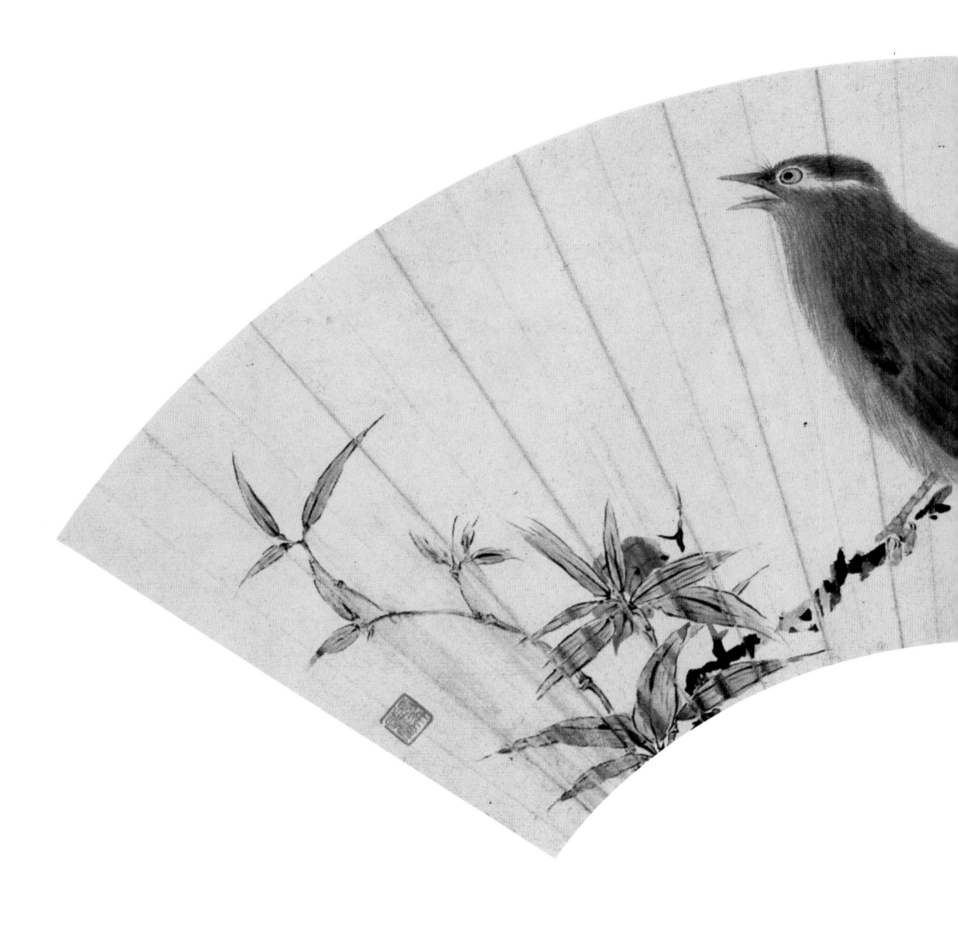

秋枝画眉图扇页

纸本　设色
上海博物馆藏

题识： 新声变曲，奇韵横逸。萦缠歌鼓，网罗钟律。晶载笔
拟黄荃法。
钤印： 新罗山人（白文）

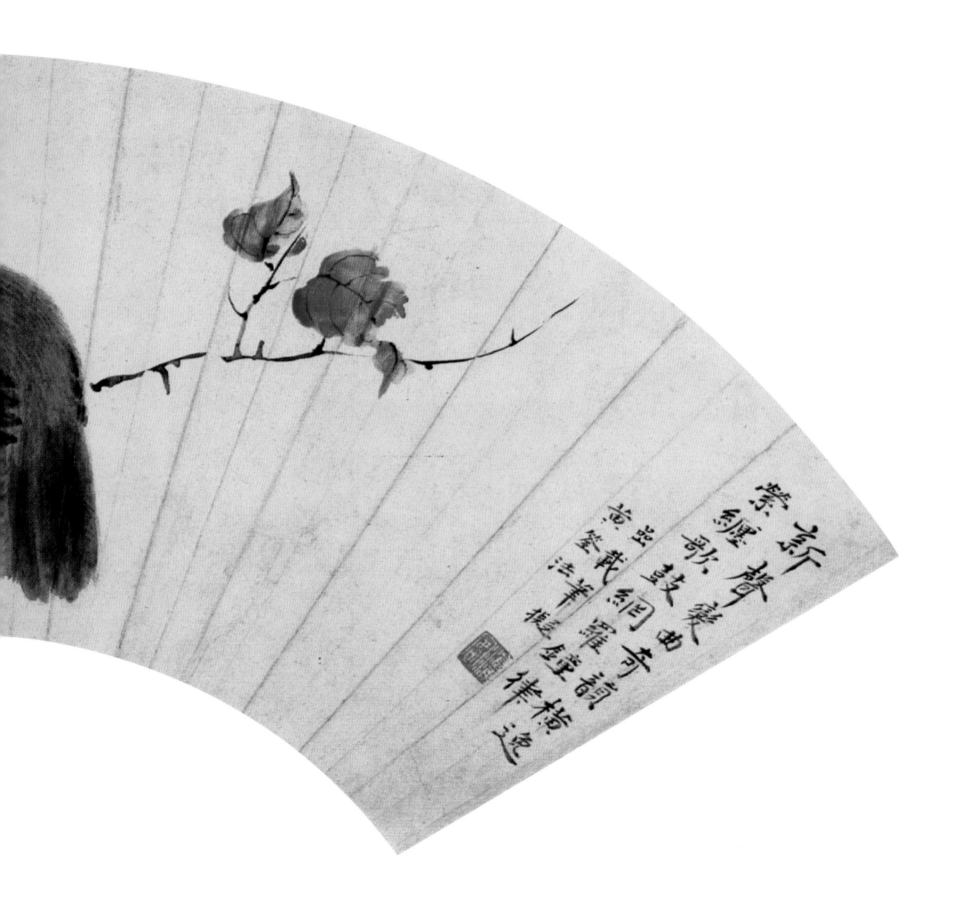

新篁碧鮮
繪影弁鼓曲
照識繪同布調
春載筆雜調
滋筆觀鍵
僎梅
然

133

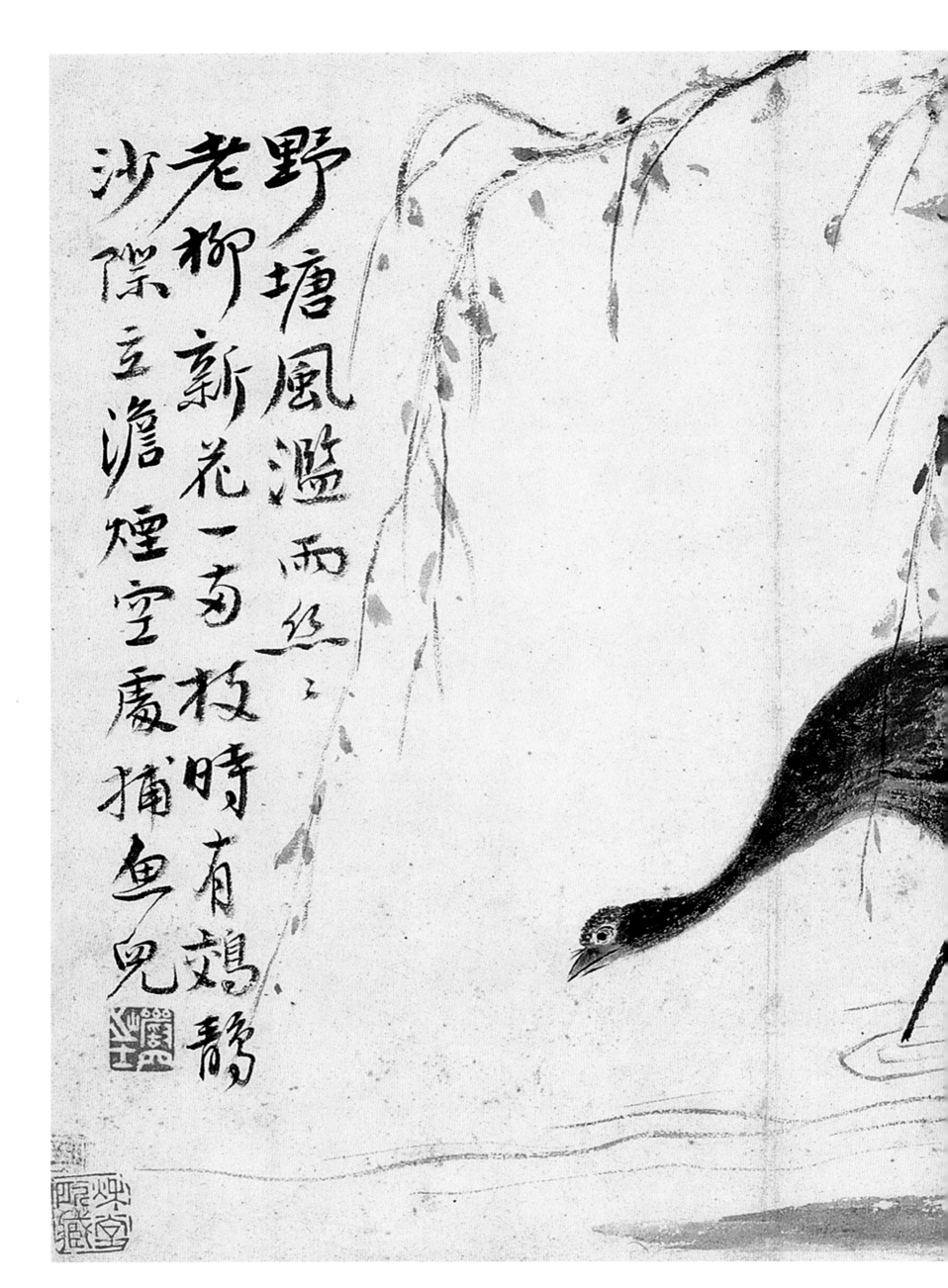

野塘風瀲瀲雨絲絲
老柳新花一兩枝時有鵁鶄
沙際立滄煙空處捕魚兒

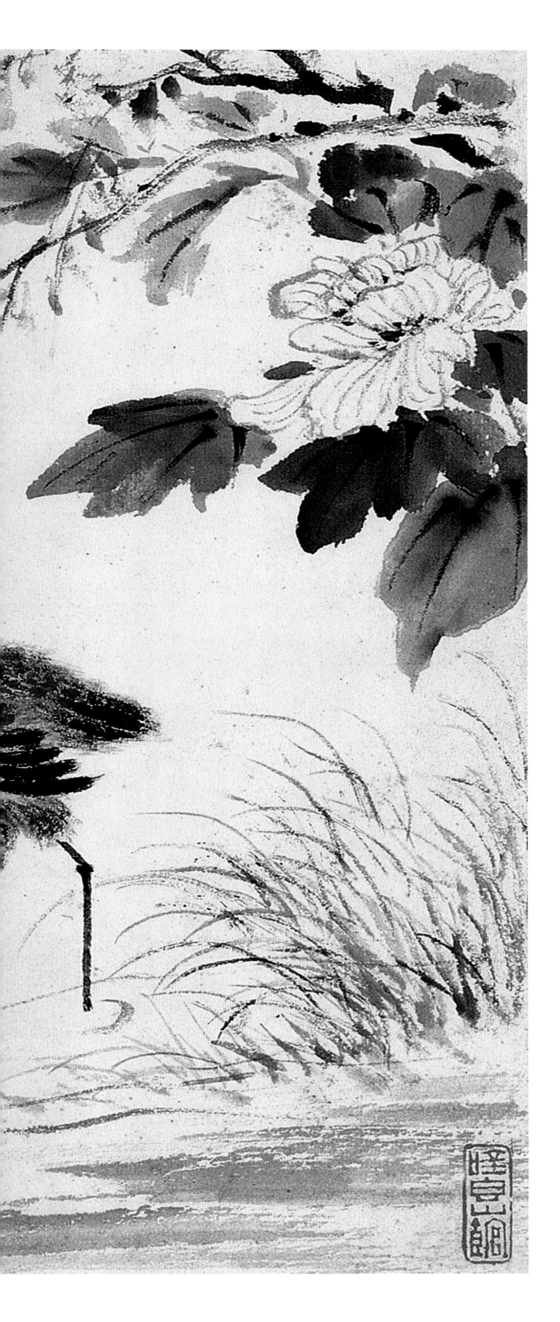

花鸟鱼虫册页

八开

24cm×28cm

艺术市场拍卖品

题识: 野塘风滥雨丝丝,老柳新花一两枝。时有鸡鹕沙际立,澹烟空处捕鱼儿。

钤印: 岩穴之士(白文)

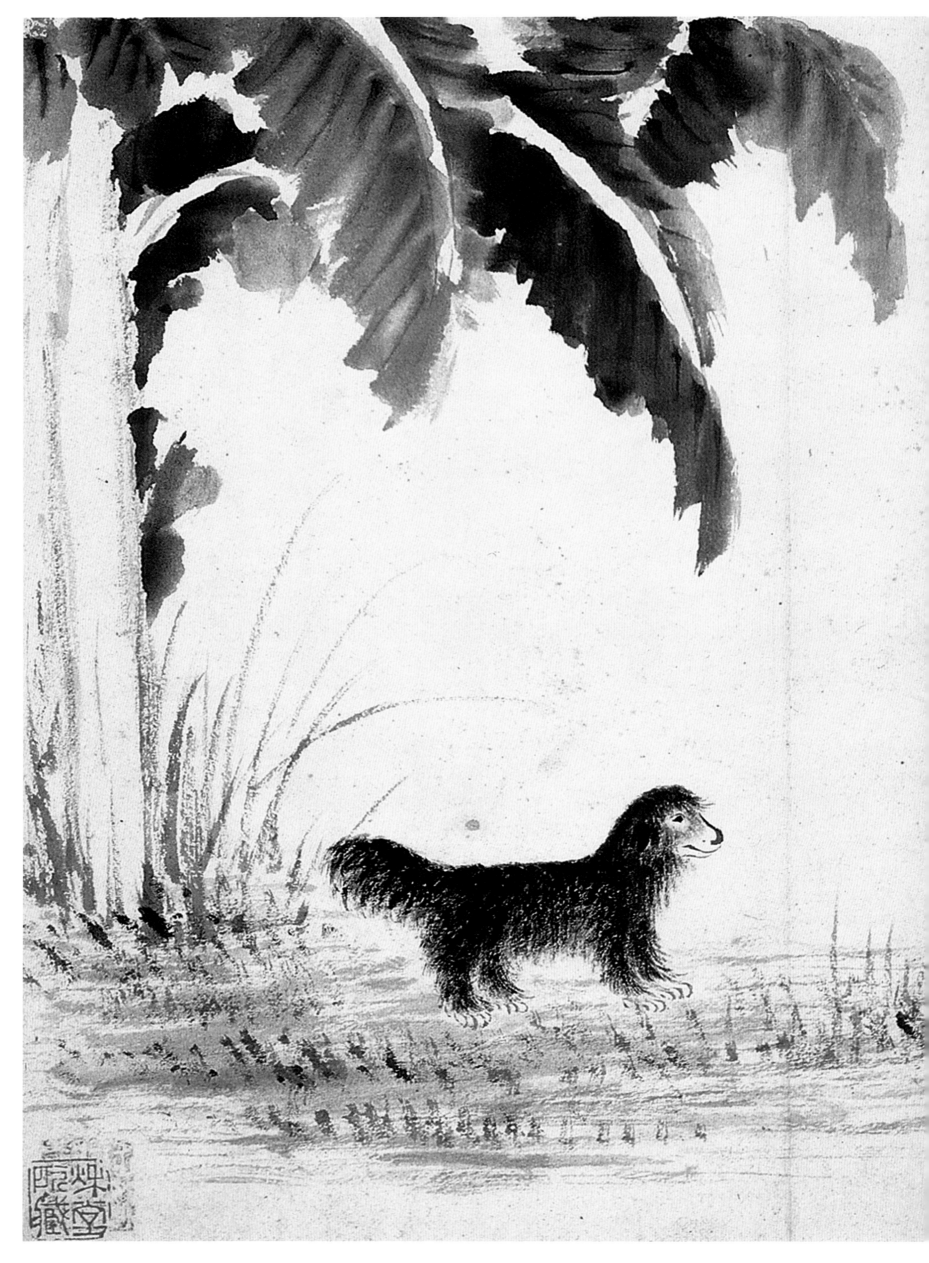

花鸟鱼虫册页

八开
24cm×28cm
艺术市场拍卖品

题识：蕉阴乳犬。
钤印：布衣生（白文）

江波感鮮滑湘少兒儂步襪羅
君侍煩

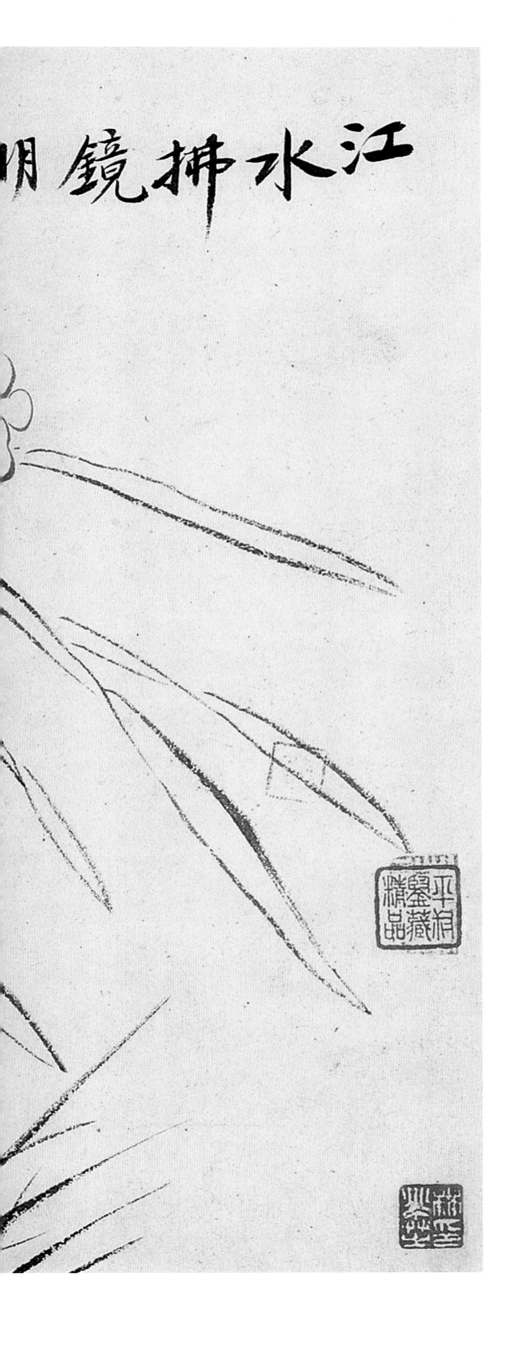

江水拂镜明

花鸟鱼虫册页

八开

24cm×28cm

艺术市场拍卖品

题识： 江水拂镜明，江波蹙鲜滑。湘君
少侍儿，烦侬步罗袜。

钤印： 华喦（白文）

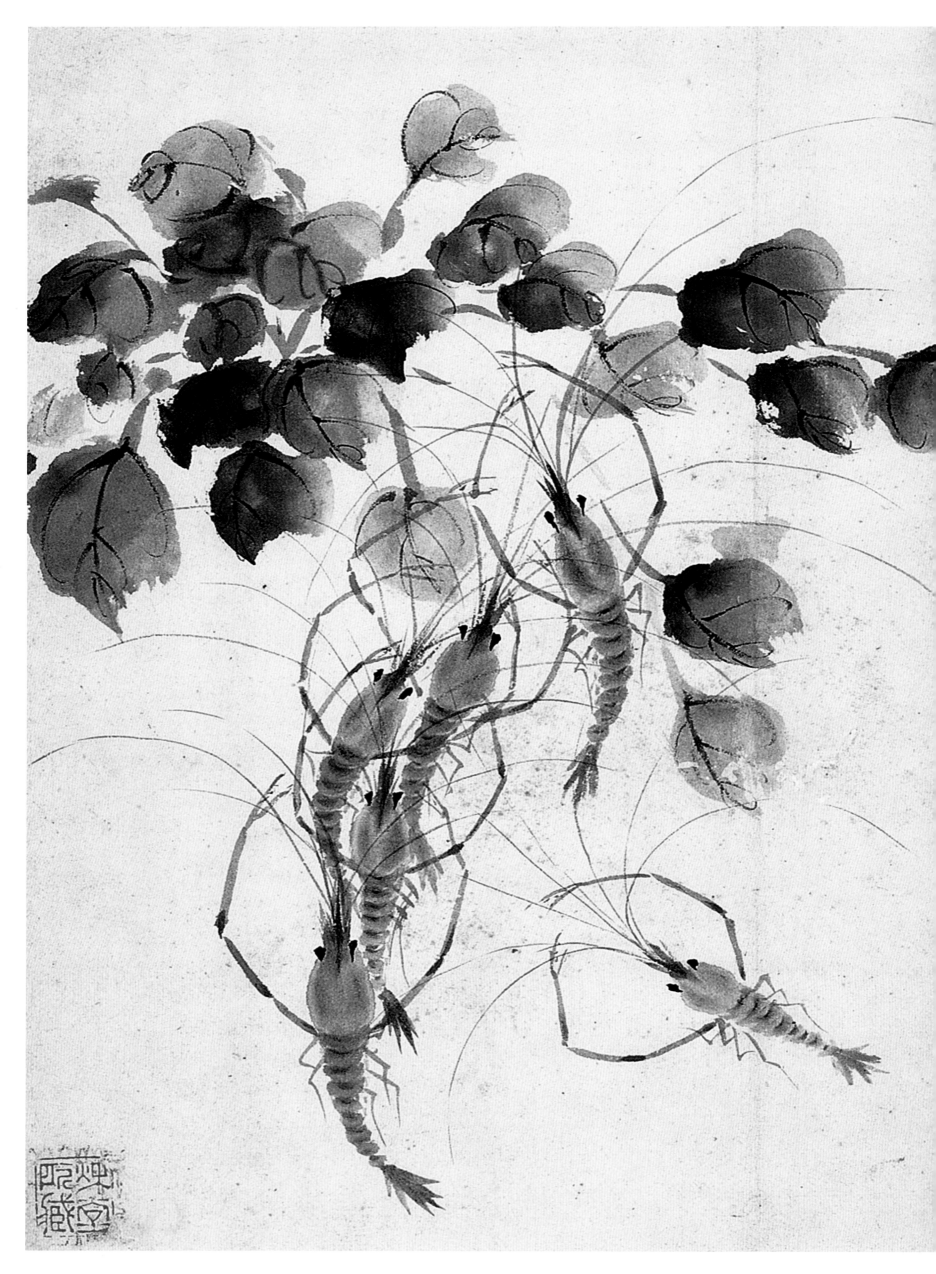

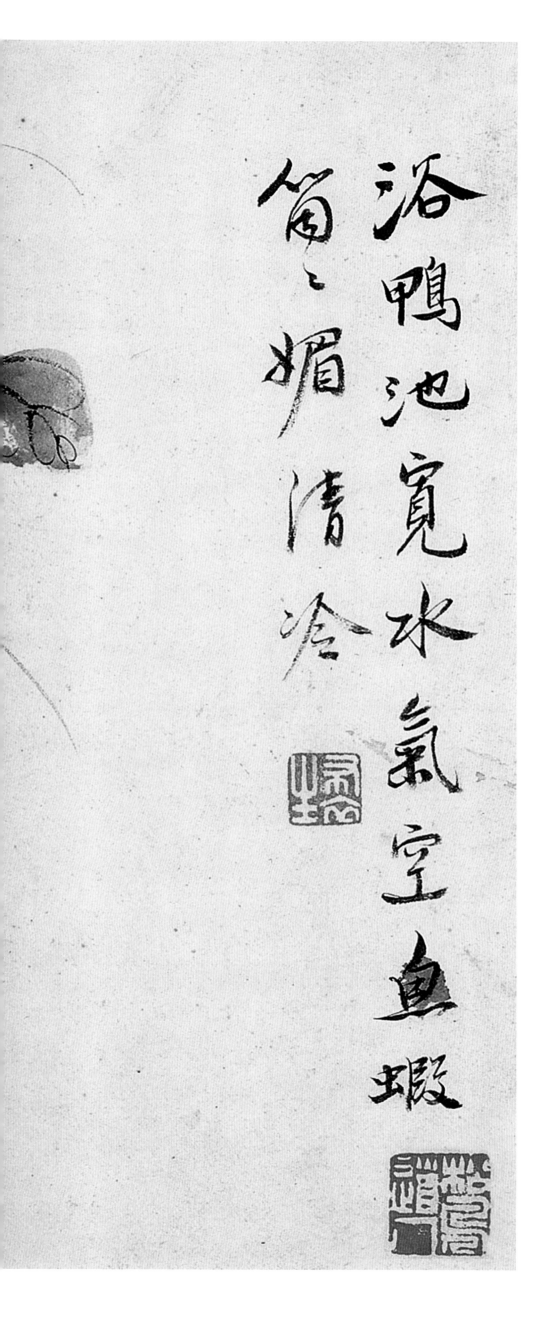

花鸟鱼虫册页

八开
24cm×28cm
艺术市场拍卖品

题识： 浴鸭池宽水气空，鱼虾个个媚清冷。
钤印： 布衣生（白文）

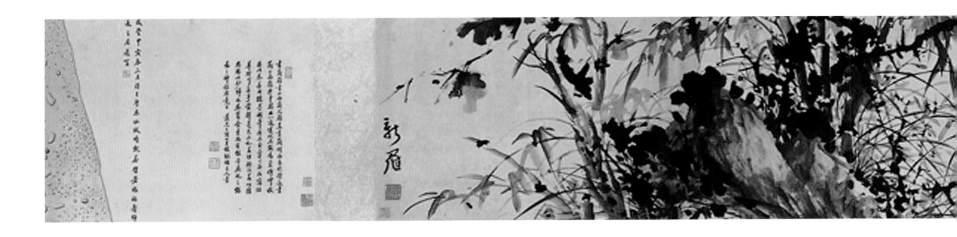

墨兰卷

卷　纸　墨笔
40.3cm×468.5cm
故宫博物院藏

款识： 新罗
钤印： 华嵒（白文）

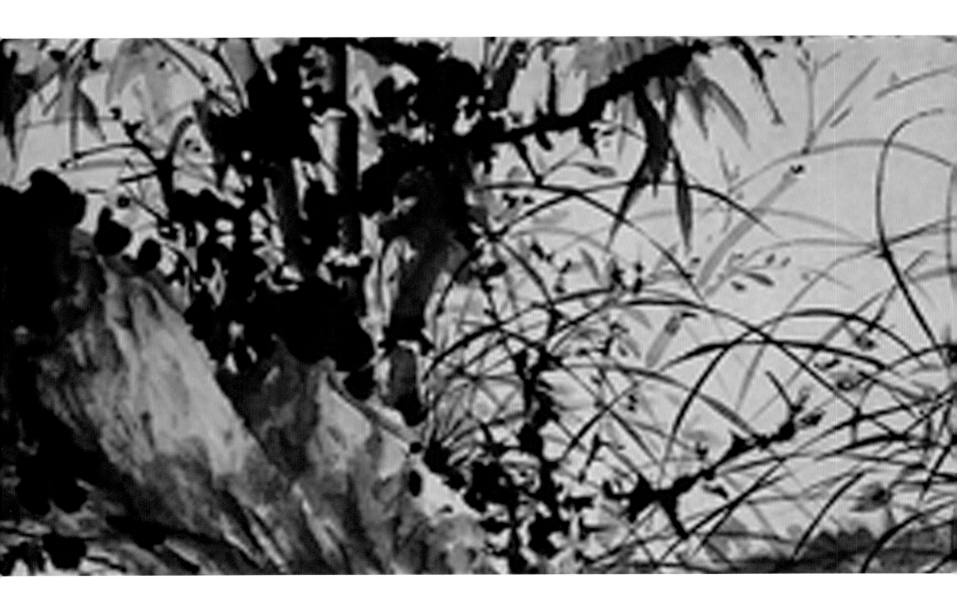

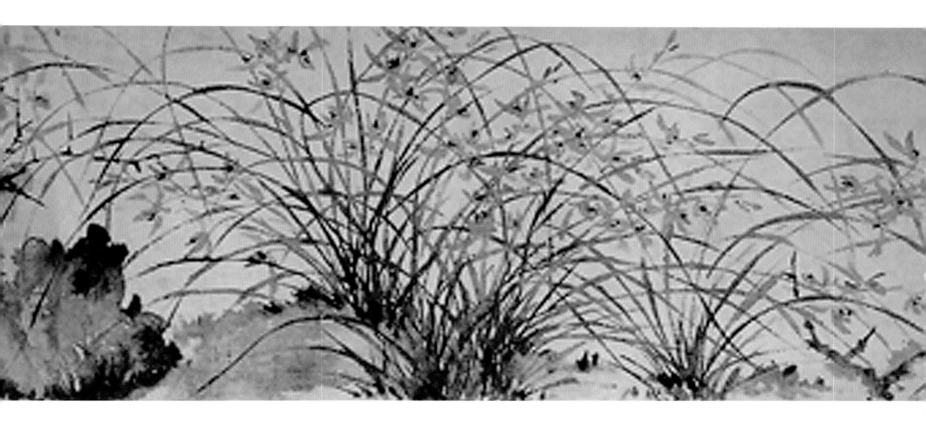

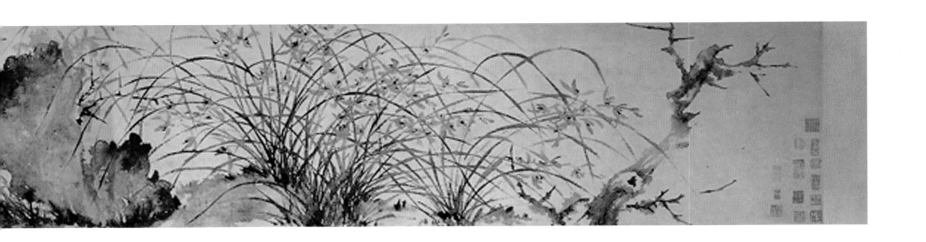

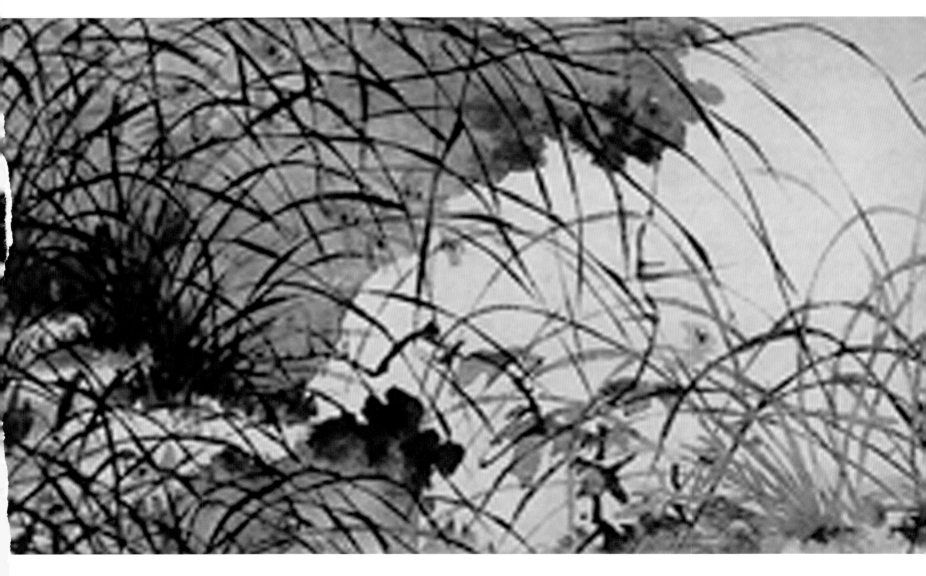

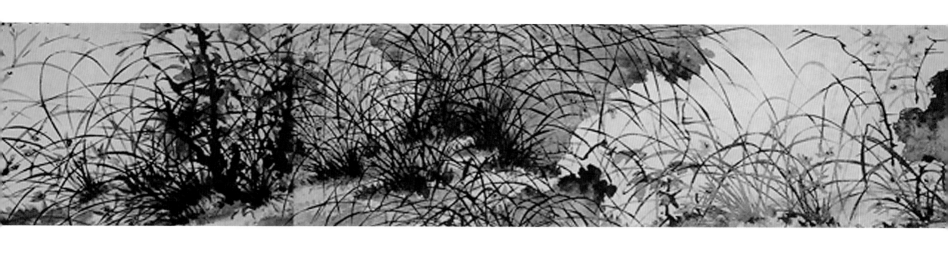

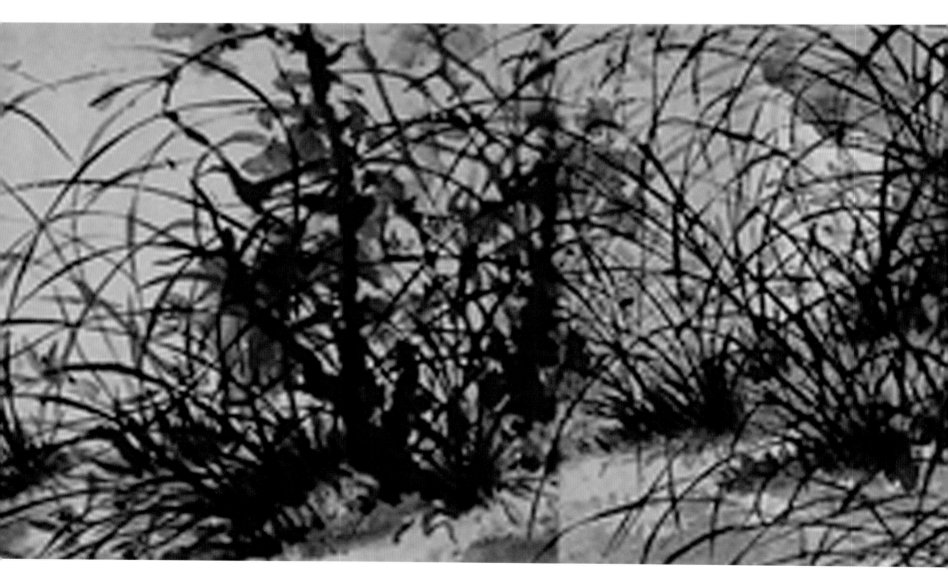

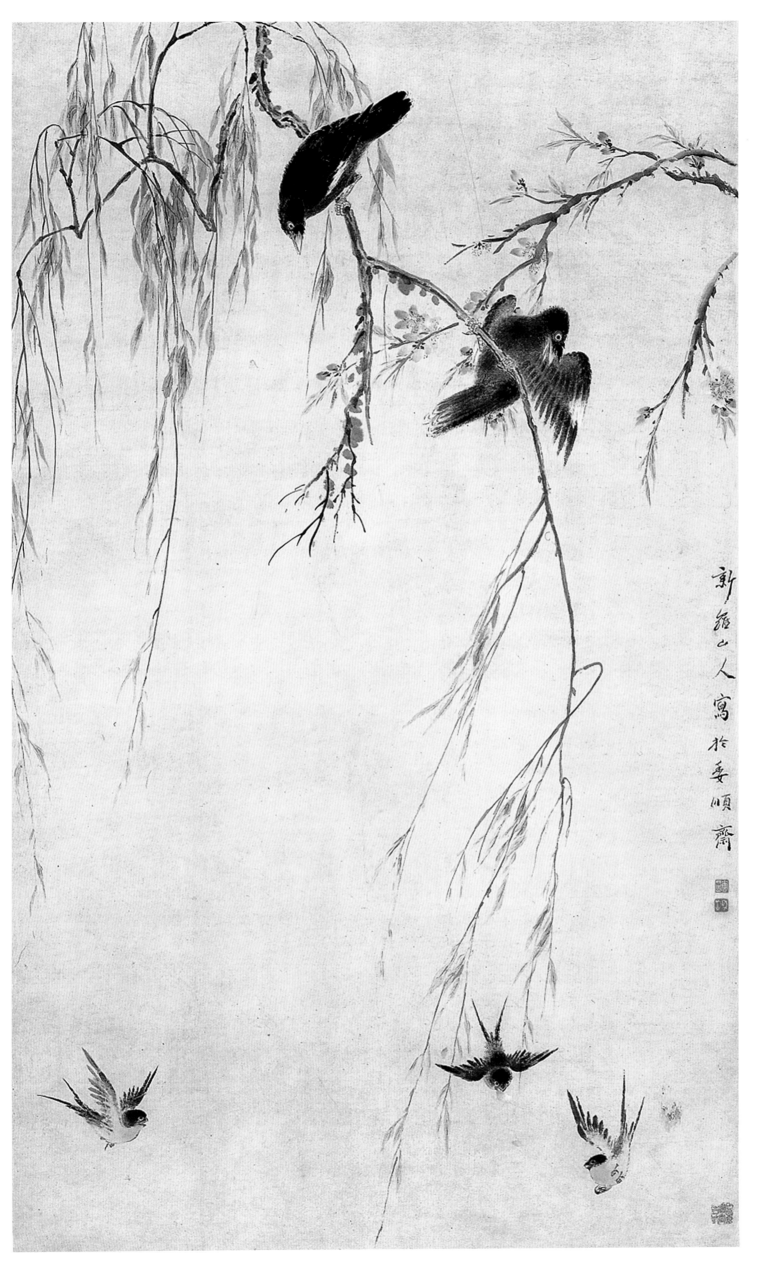

柳燕鹂鹑图

轴 纸 设色
125.6cm×71.8cm
上海博物馆藏

款识：新罗山人写
于委顺斋
钤印：华嵒（白文）、
秋岳（白文）

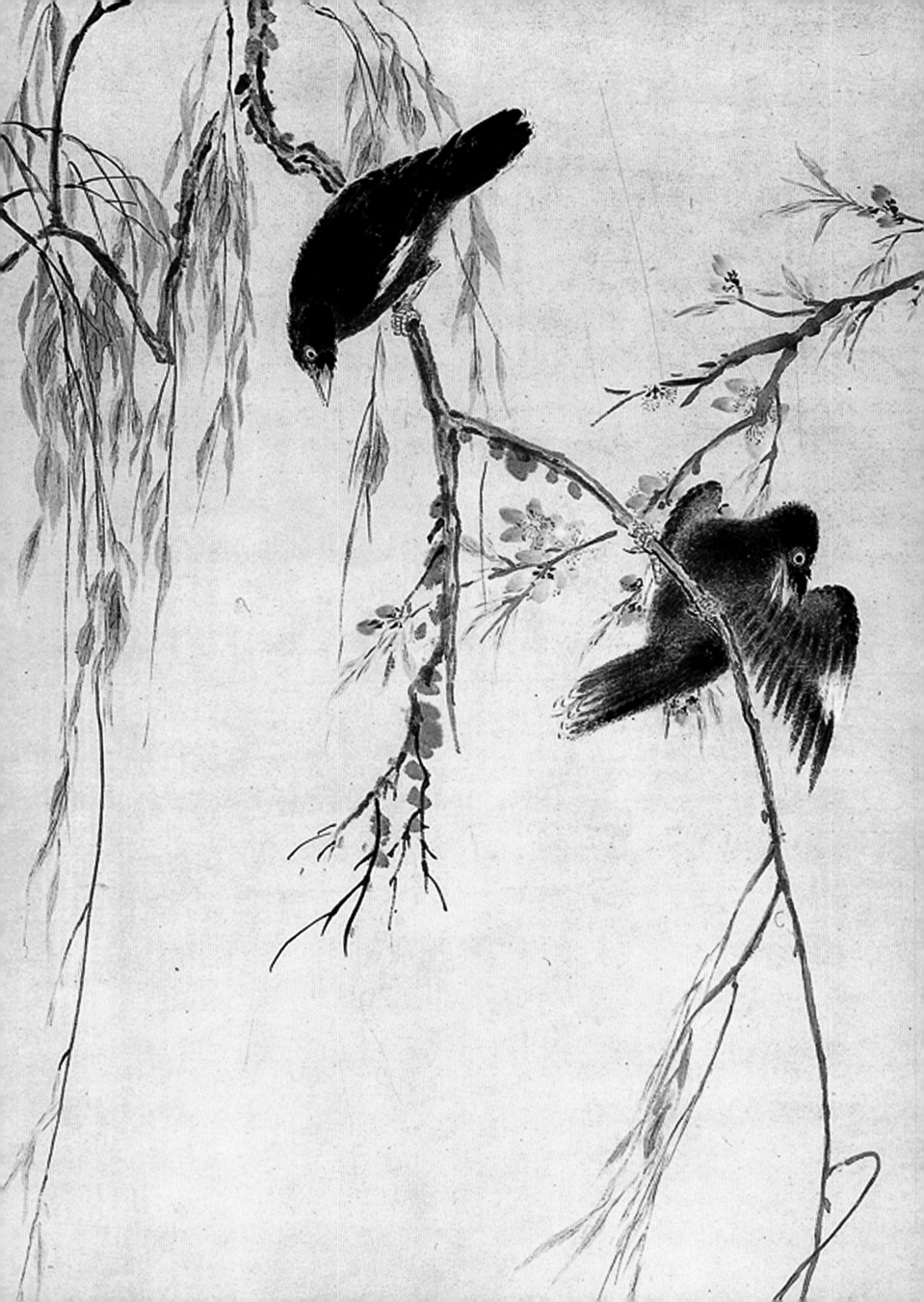

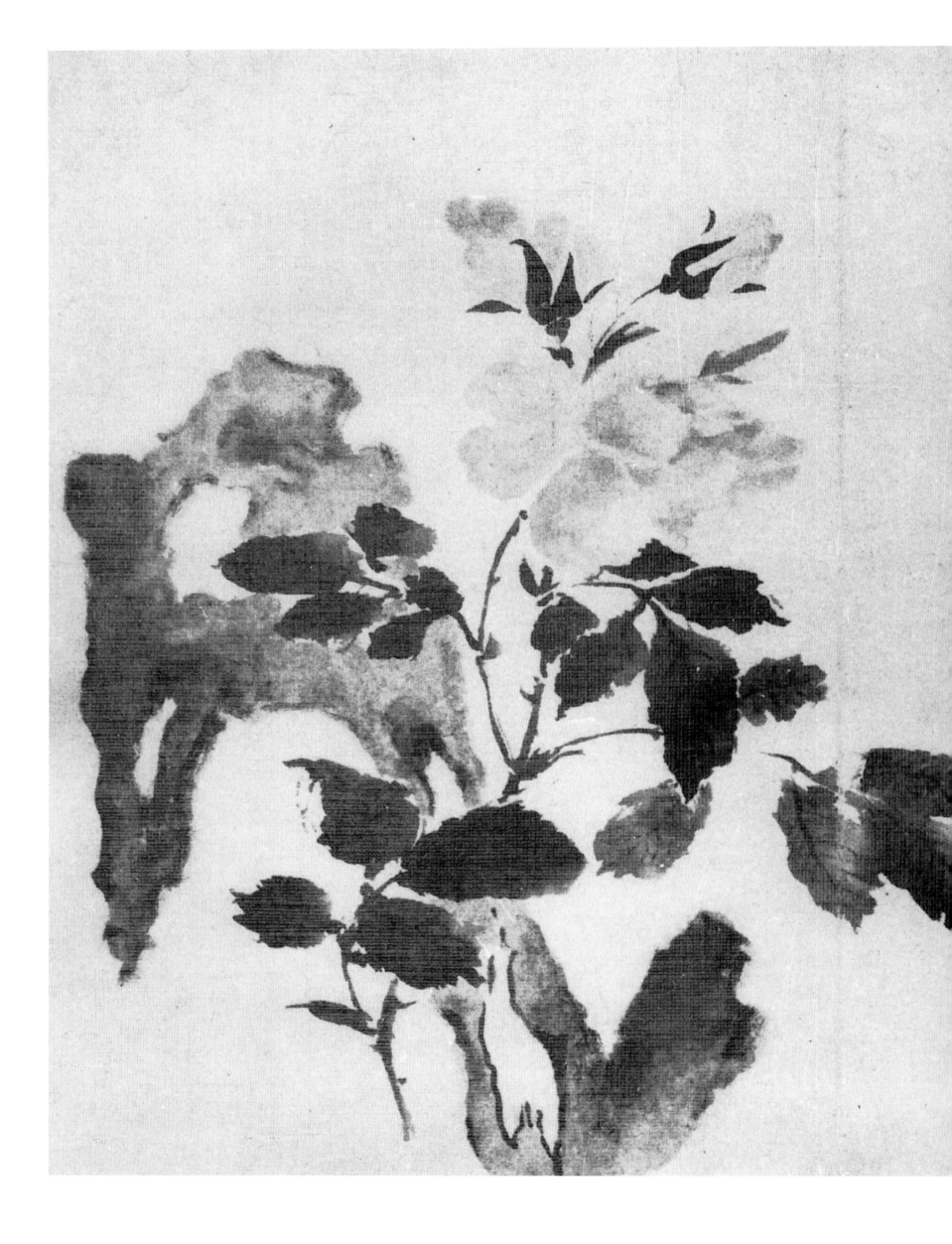

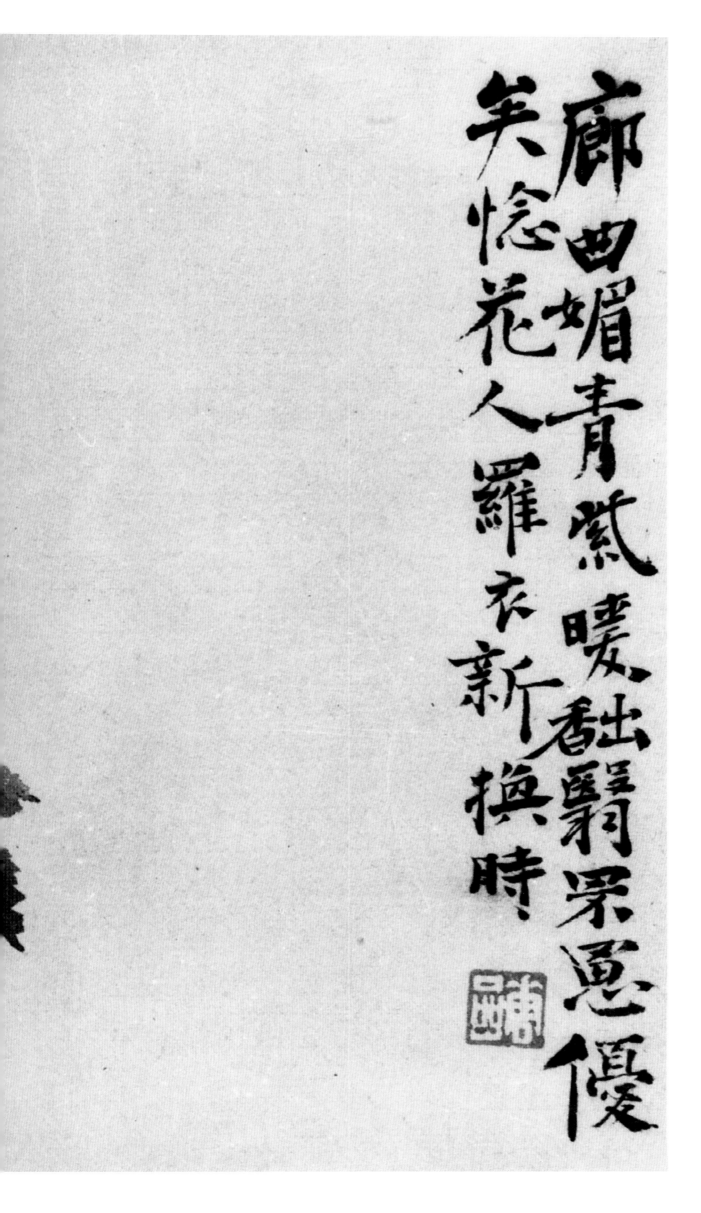

廊曲媚青紫，暖酣翳罘罳。优矣�花人，罗衣新换时。

花鸟册（八开）之一

册 纸 设色
20.5cm×27.5cm
上海博物馆藏

题识： 廊曲媚青紫，暖酣翳罘罳。优矣恹花人，罗衣新换时。

钤印： 华嵒（白文）

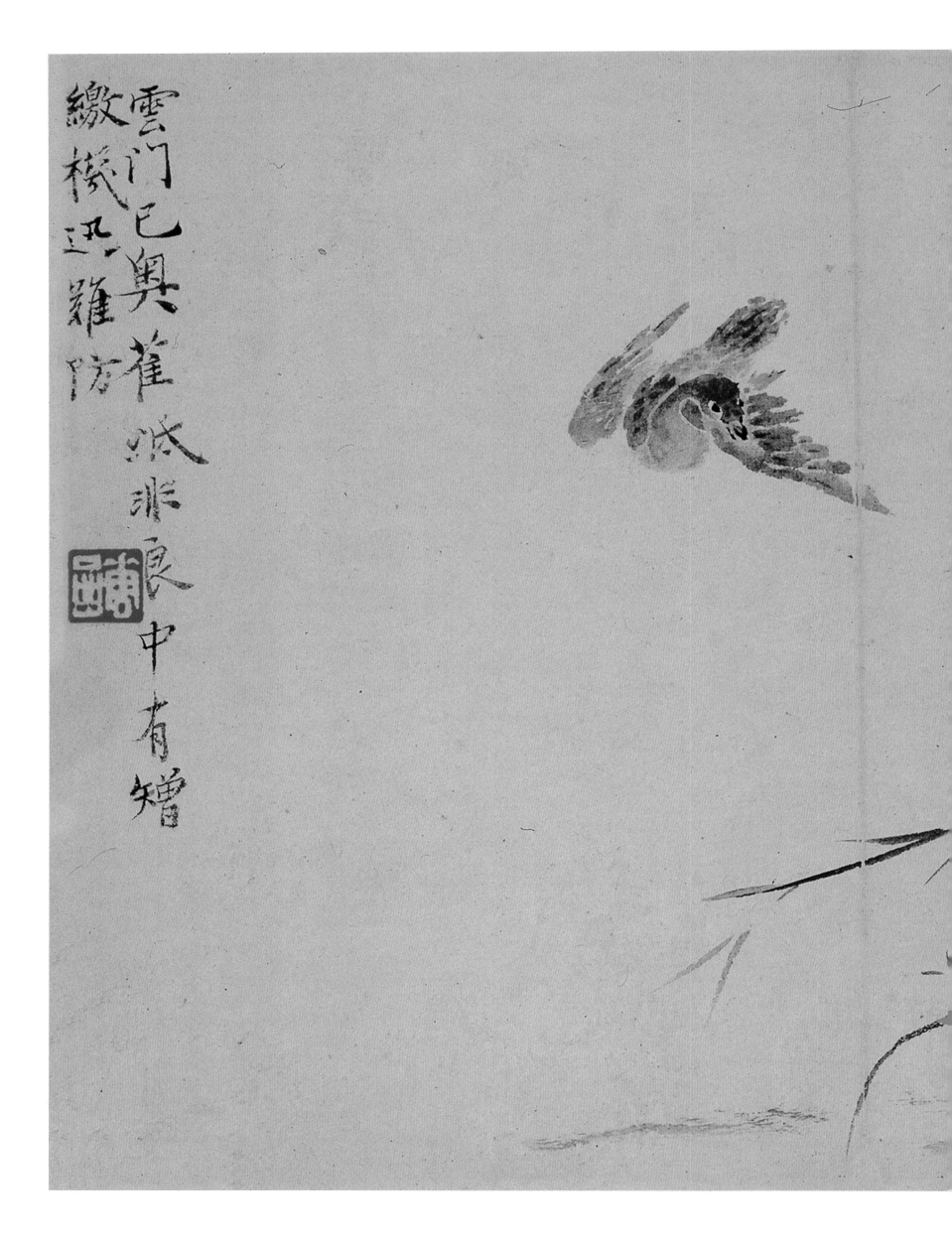

雲門已與雀啄非
緞概迅難防
良中有譄

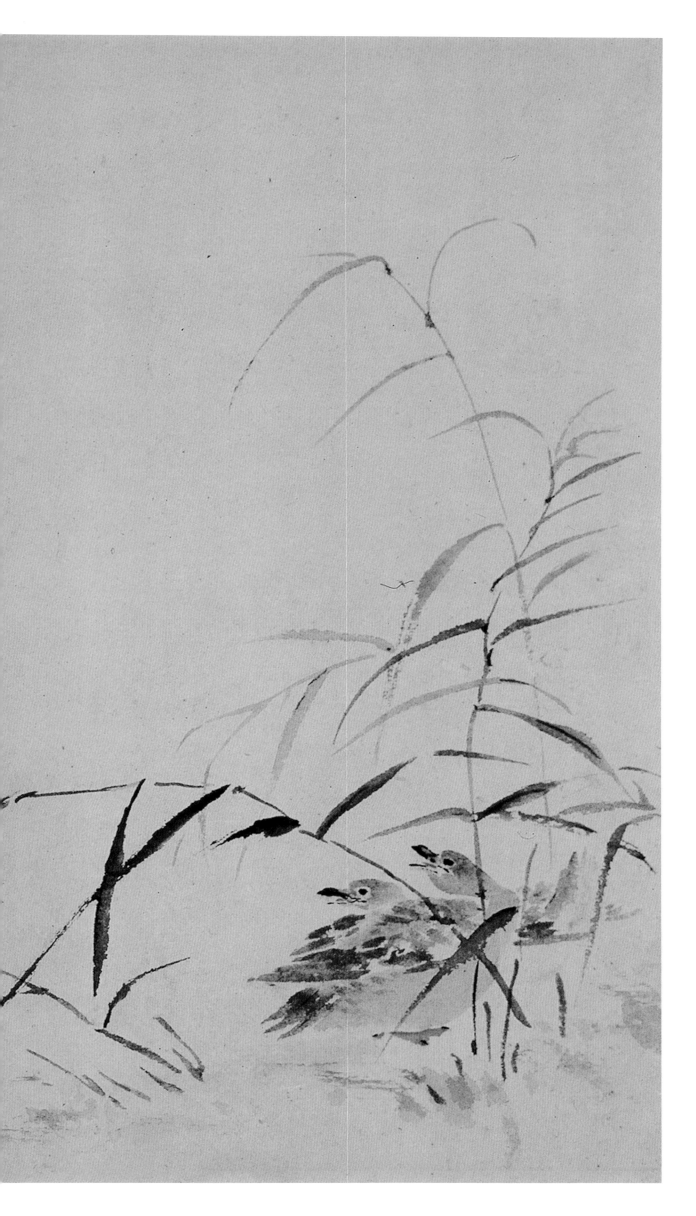

花鸟册（八开）之二

册 纸 设色
20.5cm×27.5cm
上海博物馆藏

题识： 云门已奥，萑苨非良。中有赠缴，机
迅难防。

钤印： 华嵒（白文）

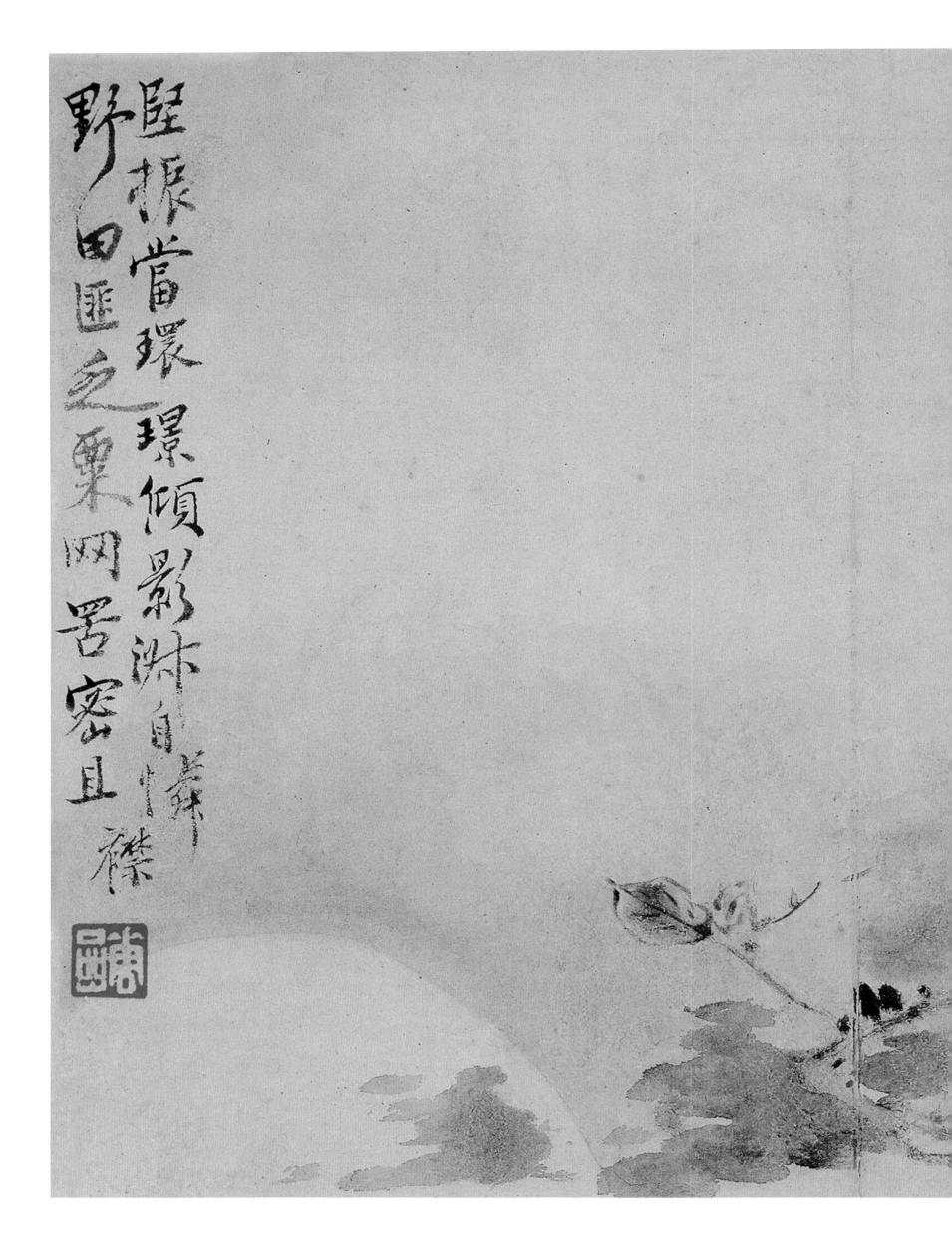

隄振當環
環傾影淋自燦爛
野田匯多粟
兩罾密且礫

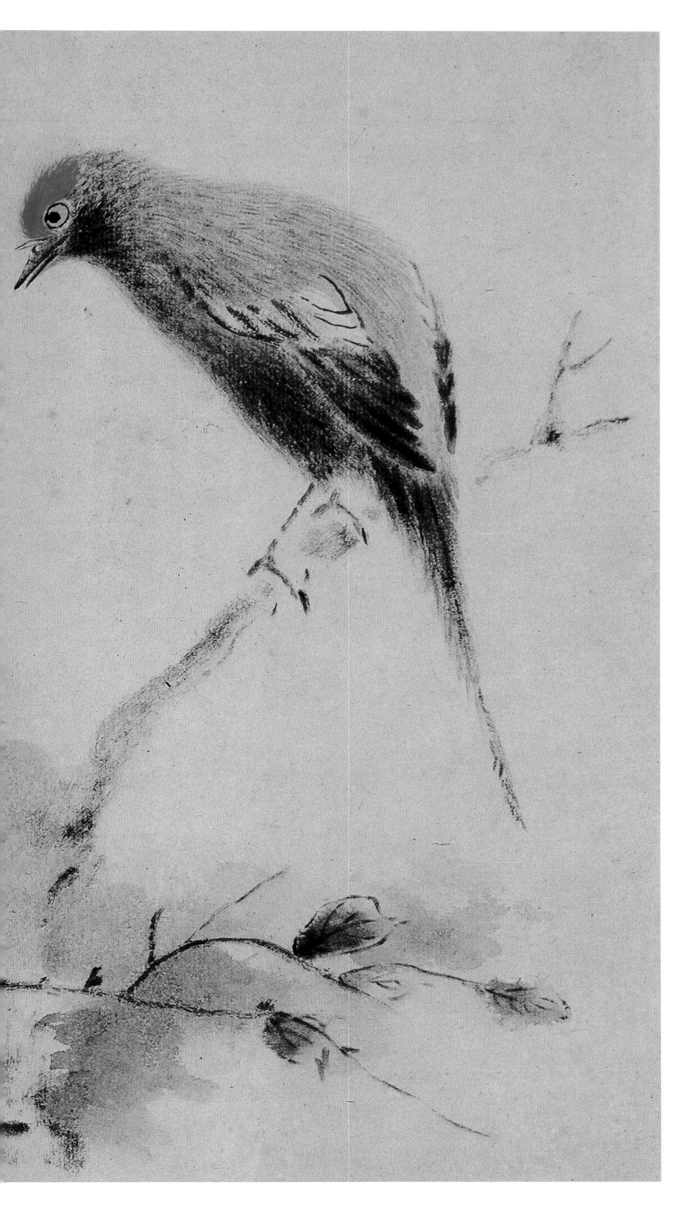

花鸟册（八开）之三

轴 纸 设色

20.5cm×27.5cm

上海博物馆藏

题识： 坚振当环璟，倾影淑自怜。野田匪乏粟，
网罟密且襟。

钤印： 华嵒（白文）

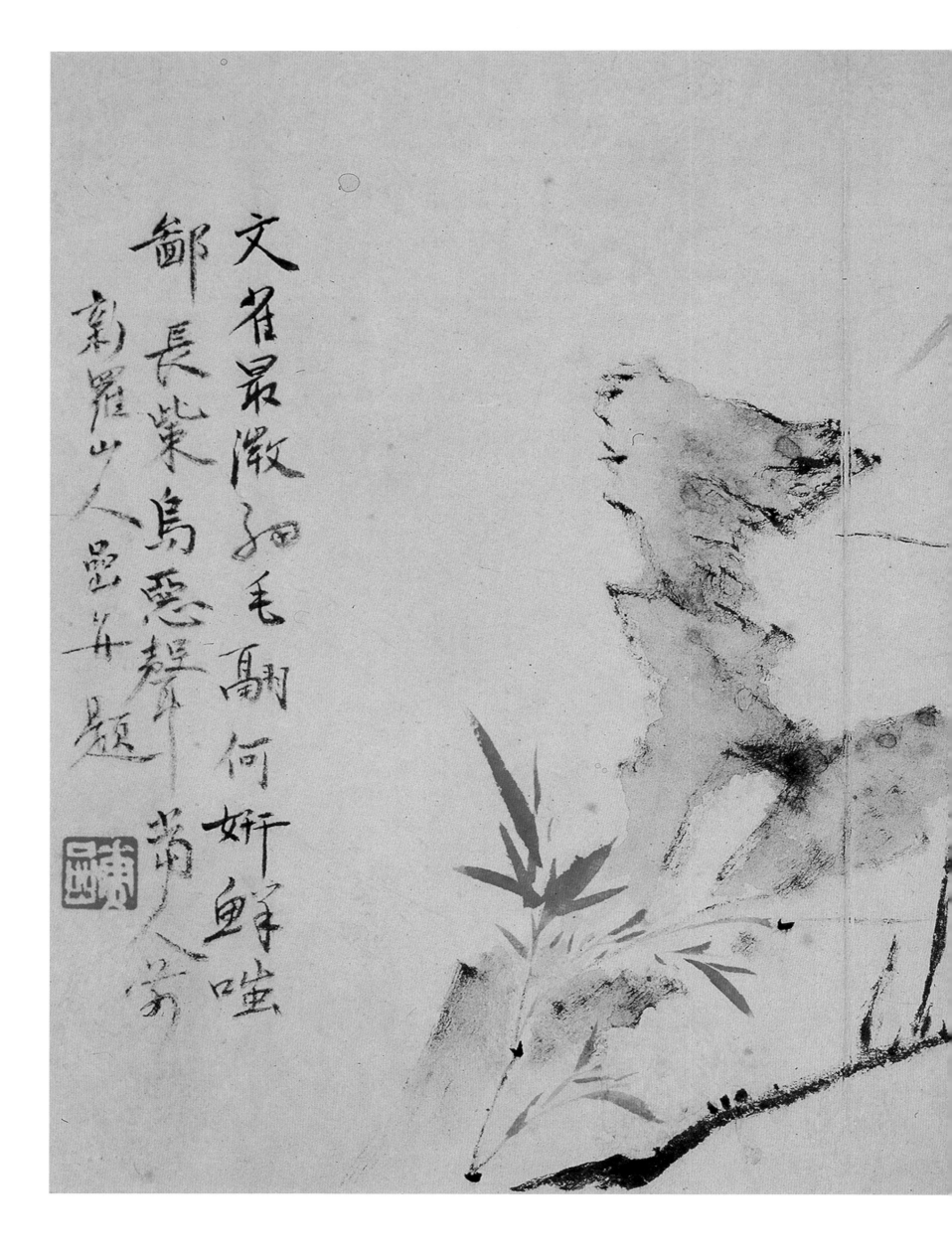

文雀最微細毛羽何妍鮮噬
鄰長粟鳥惡鶺鴒
新羅山人嵒蘭寺題

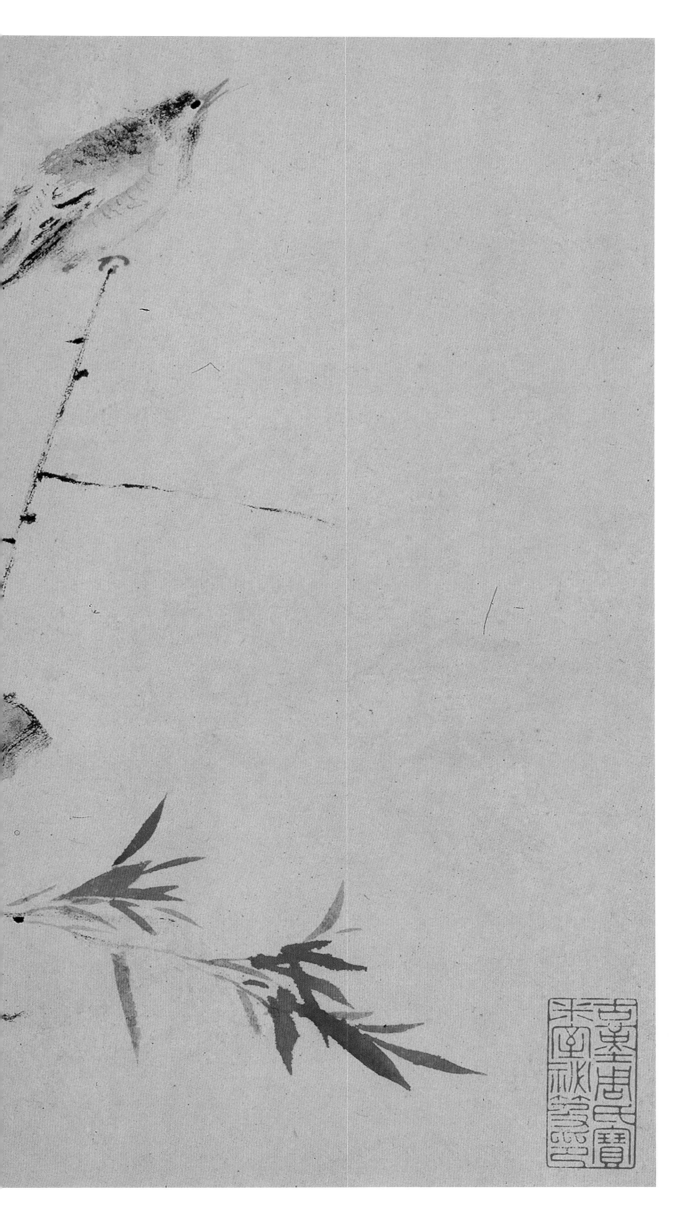

花鸟册（八开）之四

轴 纸 设色
20.5cm×27.5cm
上海博物馆藏

题识： 文雀最微细，毛翮何妍鲜。嘘嗣长嘴鸟，恶声当人前。
款识： 新罗山人品并题
钤印： 华嵒（白文）

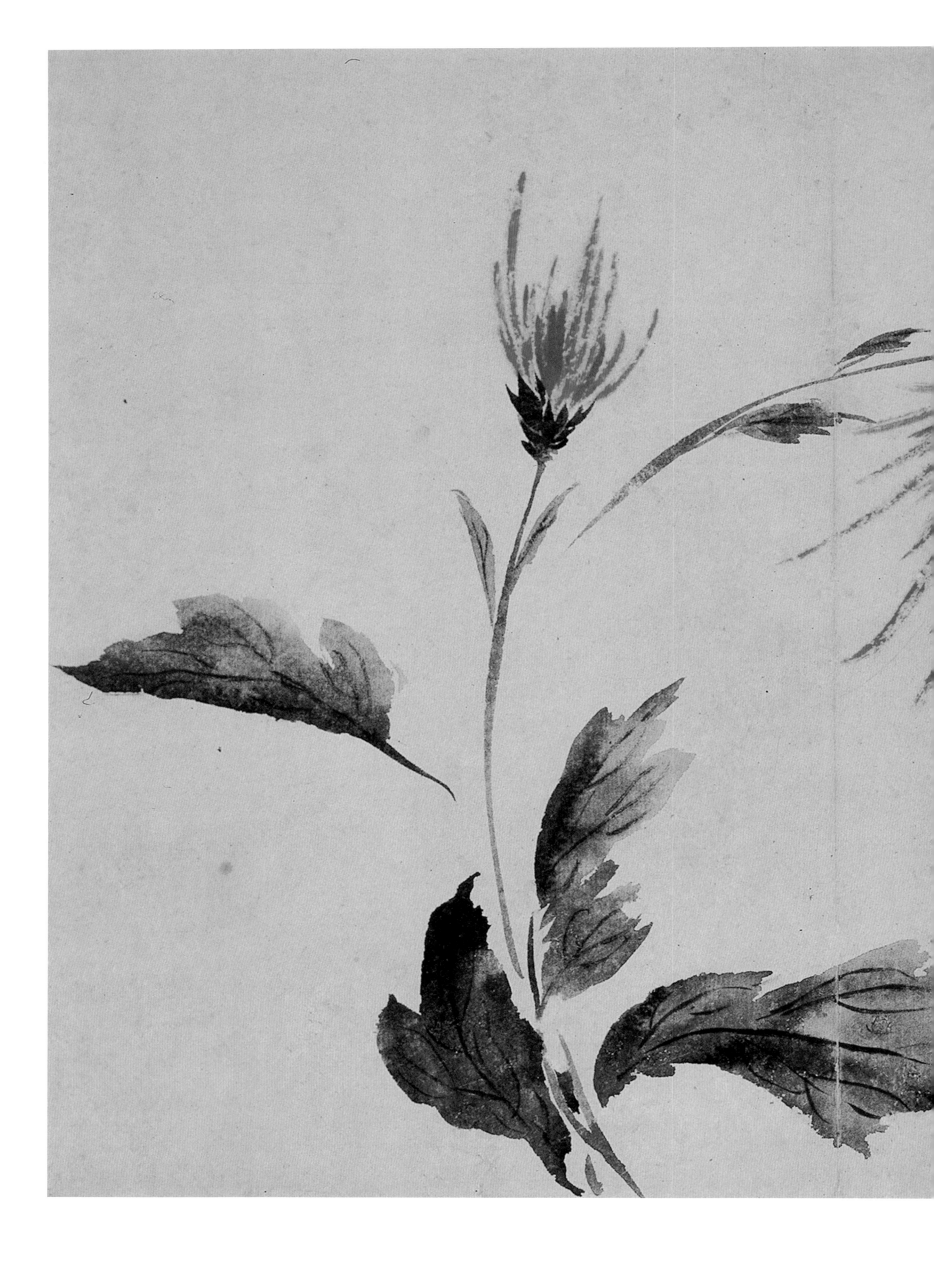

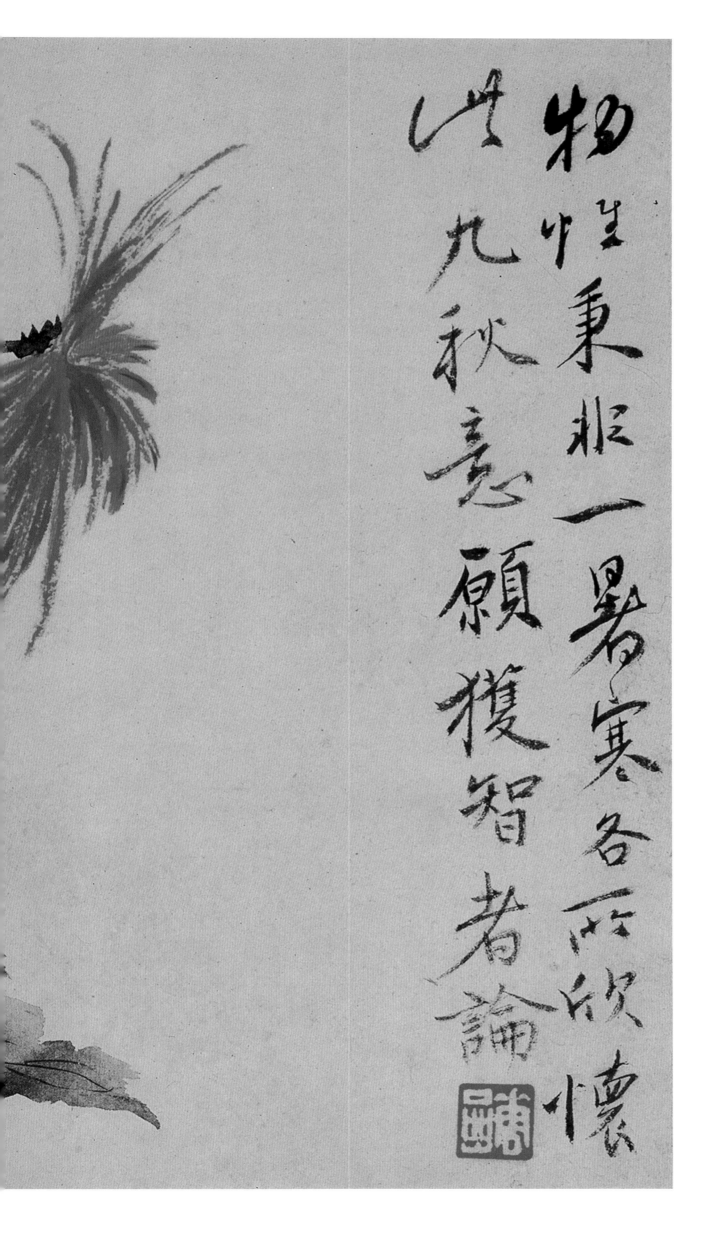

物性秉非一，暑寒各所欣。怀此九秋意，愿获智者论。

花鸟册（八开）之五

轴　纸　设色
20.5cm×27.5cm
上海博物馆藏

题识： 物性秉非一，暑寒各所欣。怀此九秋意，愿获智者论。

钤印： 华喦（白文）

拖綠痕
分息
一

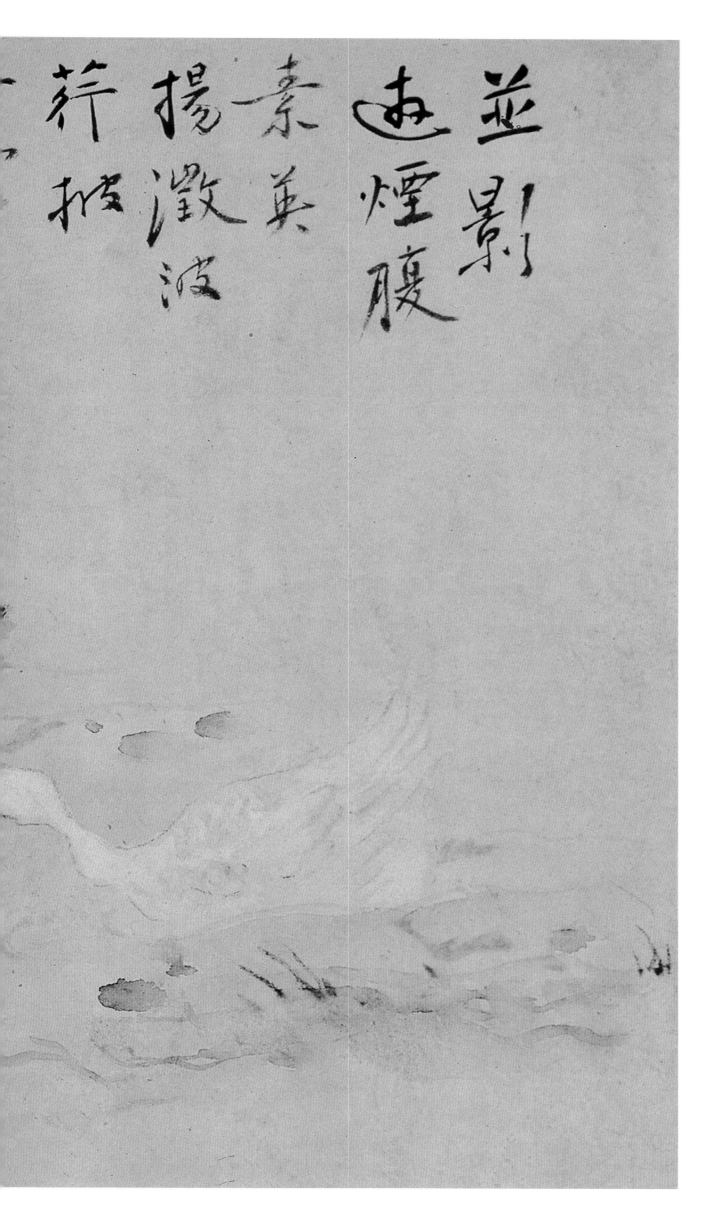

並影遊煙腹

素英揚澂波

荇披

花鸟册（八开）之六

轴　纸　设色

20.5cm×27.5cm

上海博物馆藏

题识： 并影游烟腹，素英扬澂波。荇披
丹掌外，裊裊绿痕拖。

钤印： 华嵒（白文）

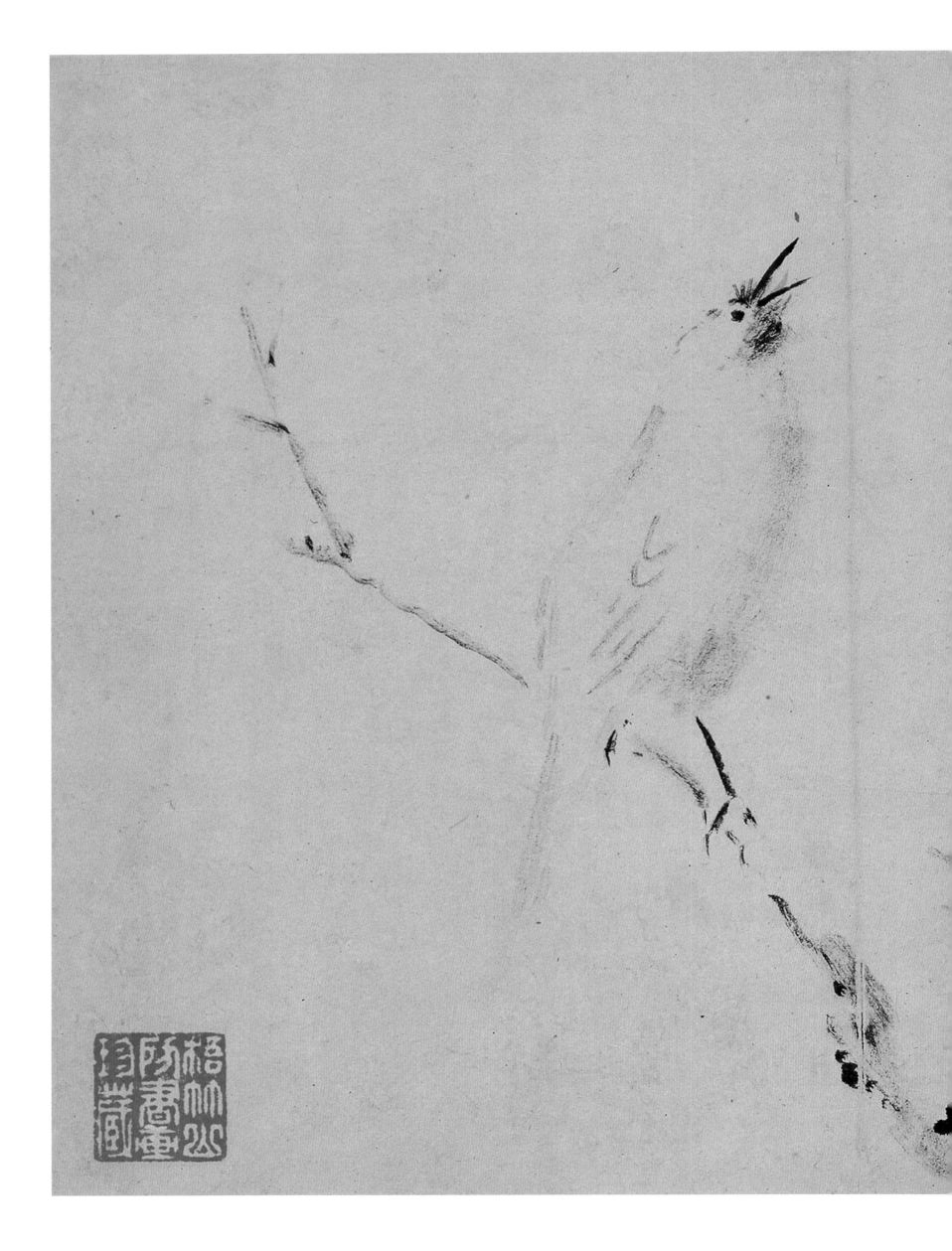

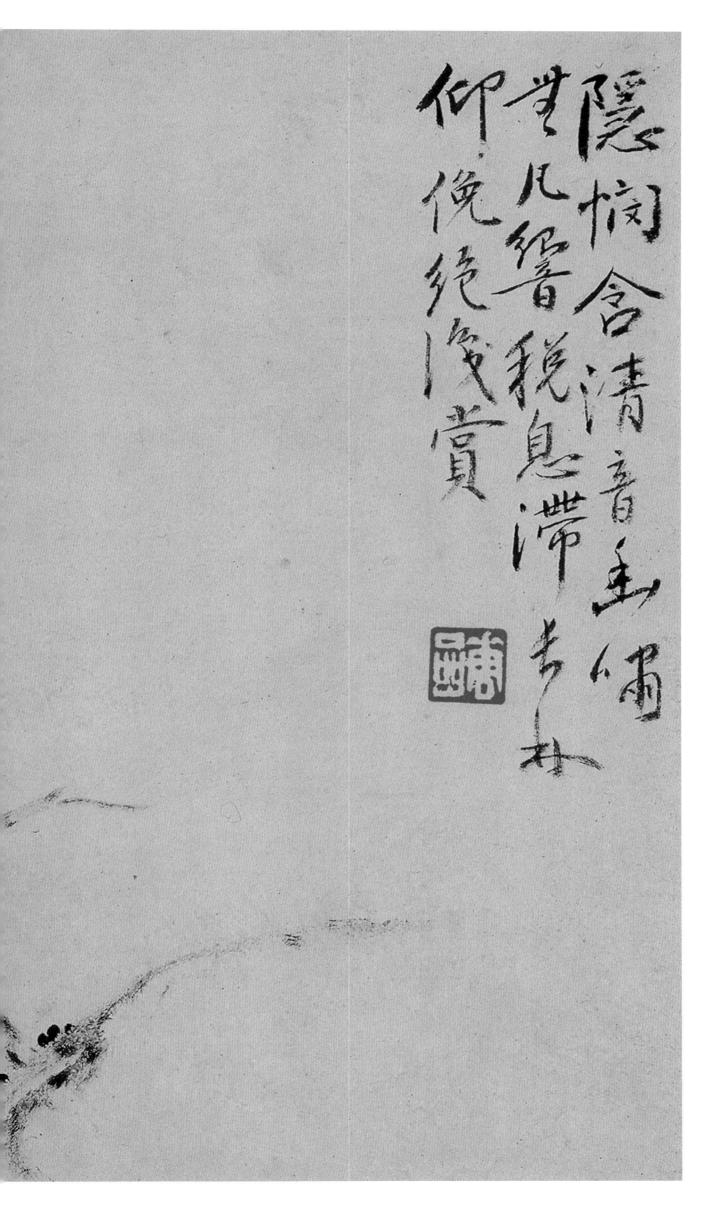

隐恻含清音玉佩
世凡绝响税息滞长林
仰俛绝俊赏

花鸟册（八开）之七

轴 纸 设色
20.5cm×27.5cm
上海博物馆藏

题识：隐恻含清音，幽啸无凡响。税息
滞长林，仰俯绝识赏。
钤印：华嵒（白文）

概運漱由憑理敷
弗可度卷默睇凄
空疎二香雪落

花鸟册（八开）之八

轴　纸　设色

20.5cm×27.5cm

上海博物馆藏

题识：机运微由凭，理敷弗可度。卷默睇
凄空，疏疏香雪落。

钤印：华嵒（白文）

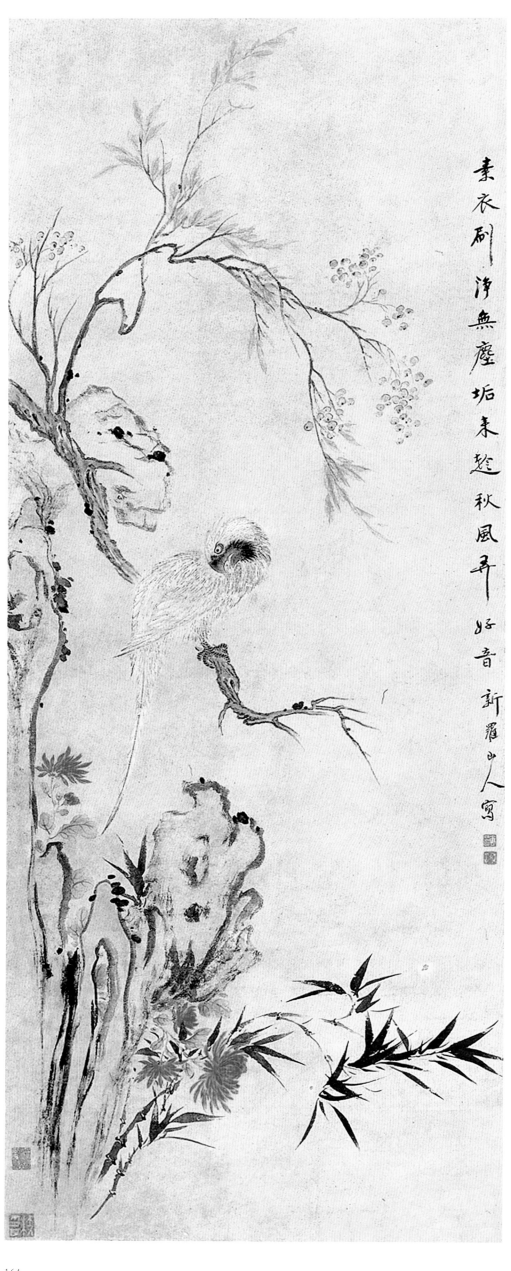

素衣刷净无尘垢，来趁秋风弄好音。新罗山人写

设色花鸟图

立幅　纸　设色

131cm×51.5cm

辽宁省博物馆藏

题识： 素衣刷净无尘垢，来趁秋风弄好音。

款识： 新罗山人写

钤印： 华嵒（白文）、秋岳（白文）、枝隐（白文）

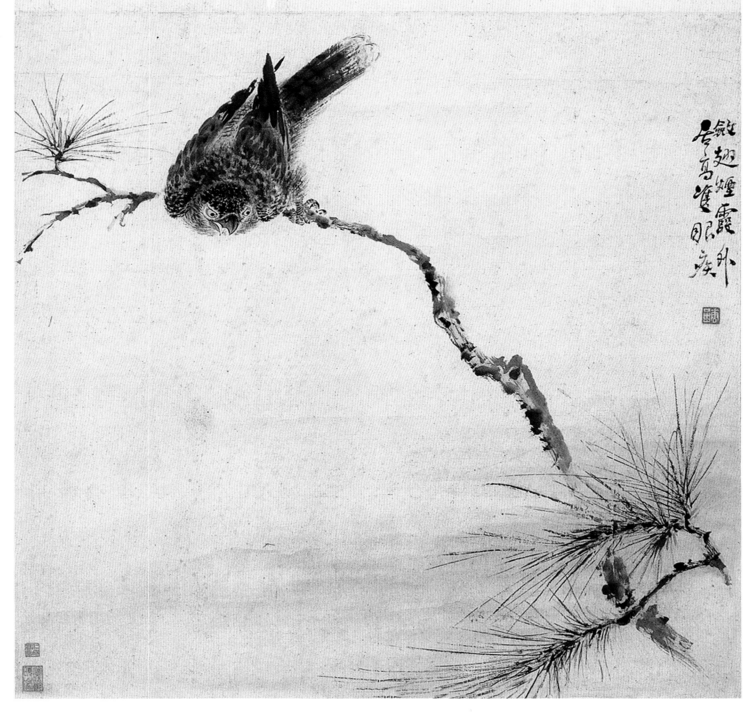

松鹰图

轴　纸　设色
55.8cm×54.3cm
上海文物商店藏

题识：敛翅烟霞外，居高双眼疾。
钤印：华嵒（白文）

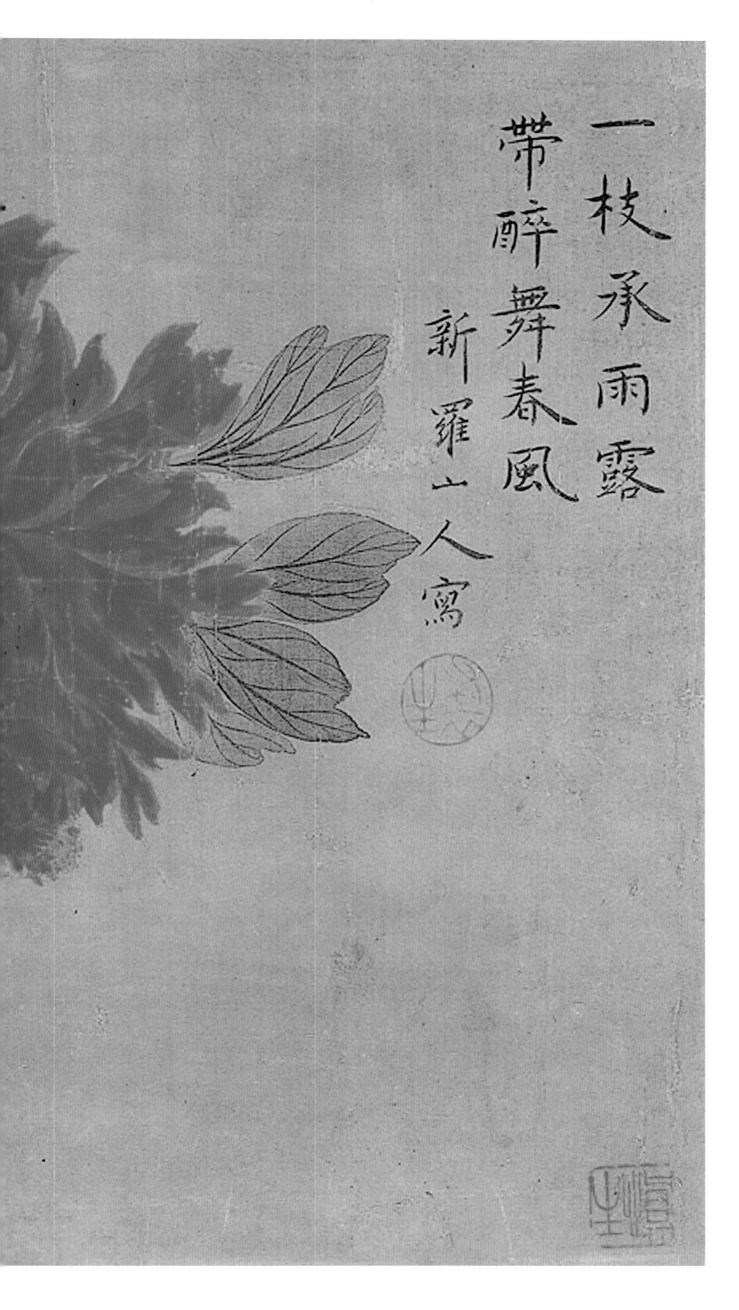

一枝承雨露
帶醉舞春風
新羅山人寫

山水花鸟（四开）之一

册　绢　设色
31.7cm×41.4cm
辽宁省博物馆藏

题识：一枝承雨露，带醉舞春风。
款识：新罗山人写
钤印：布衣生（朱文）、顽生（压角章，朱文）

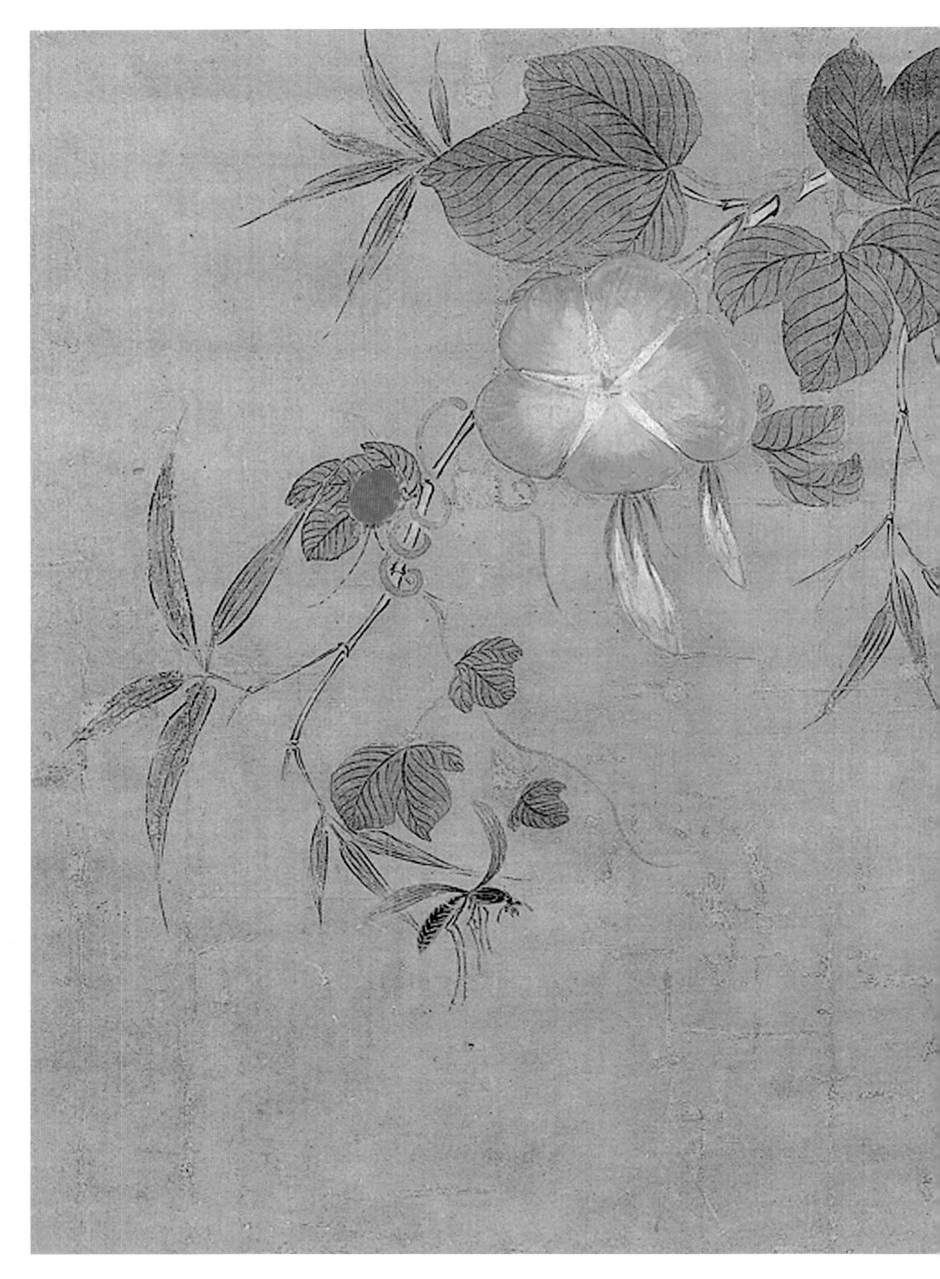

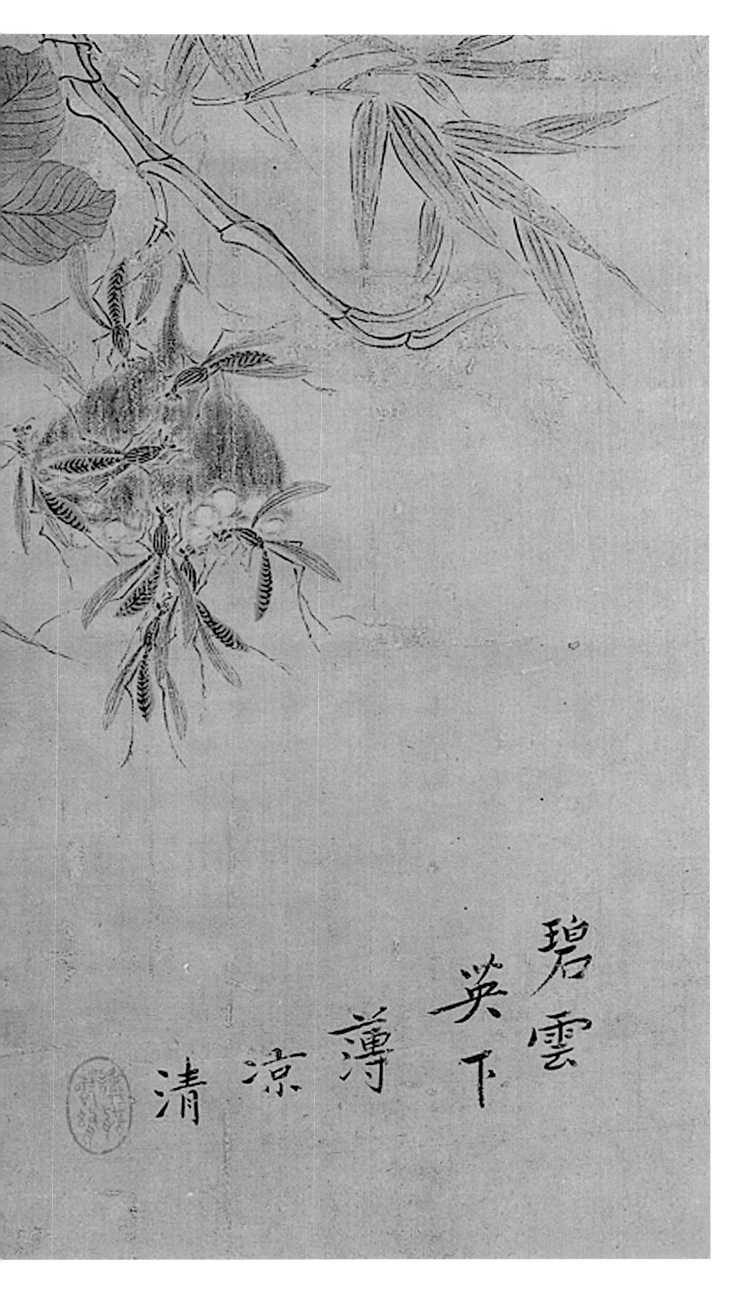

碧雲英下薄凉清

山水花鸟（四开）之二

册 绢 设色

31.7cm×41.4cm

辽宁省博物馆藏

题识：碧云英下薄凉清。

钤印：模糊不清

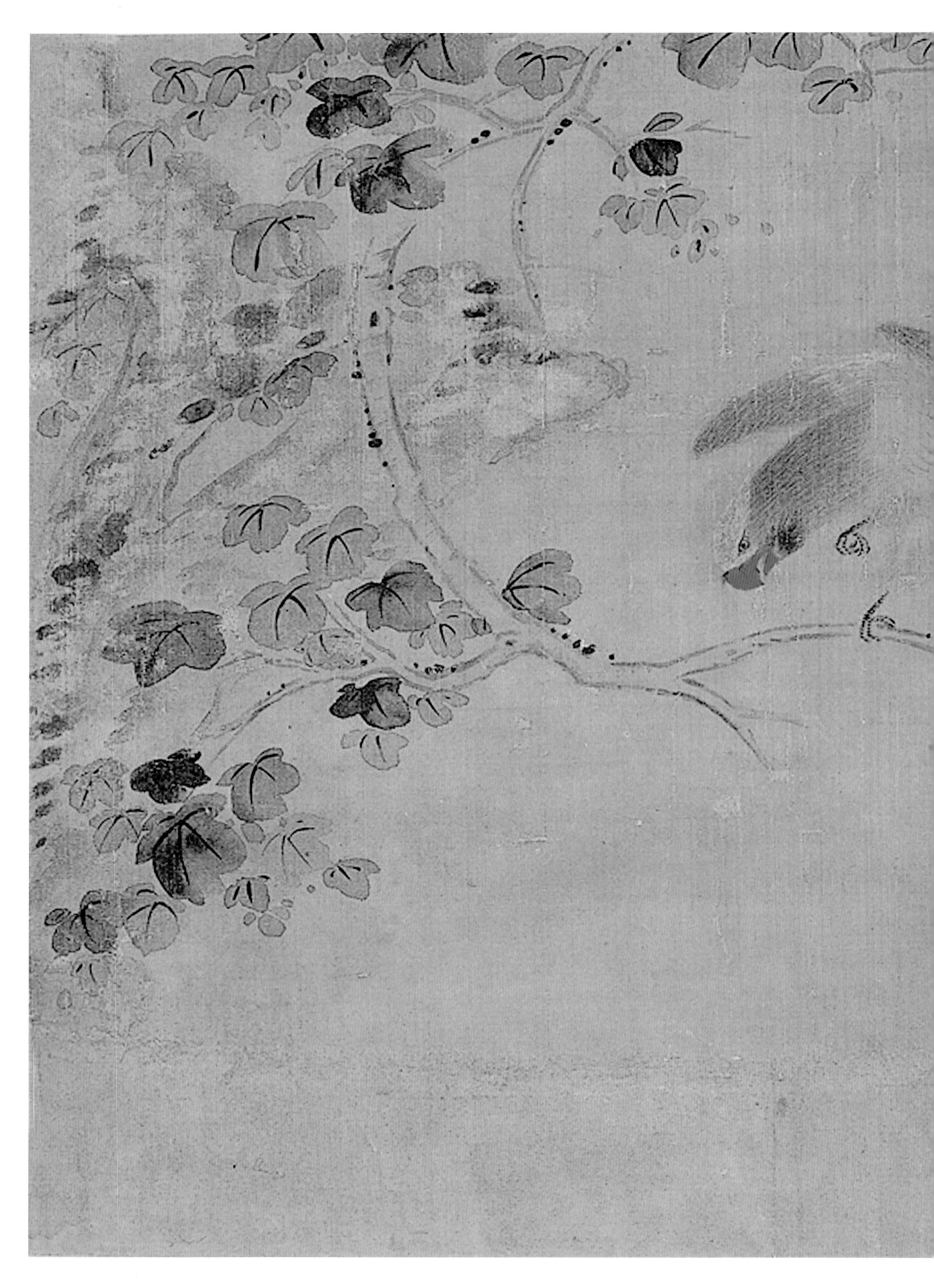

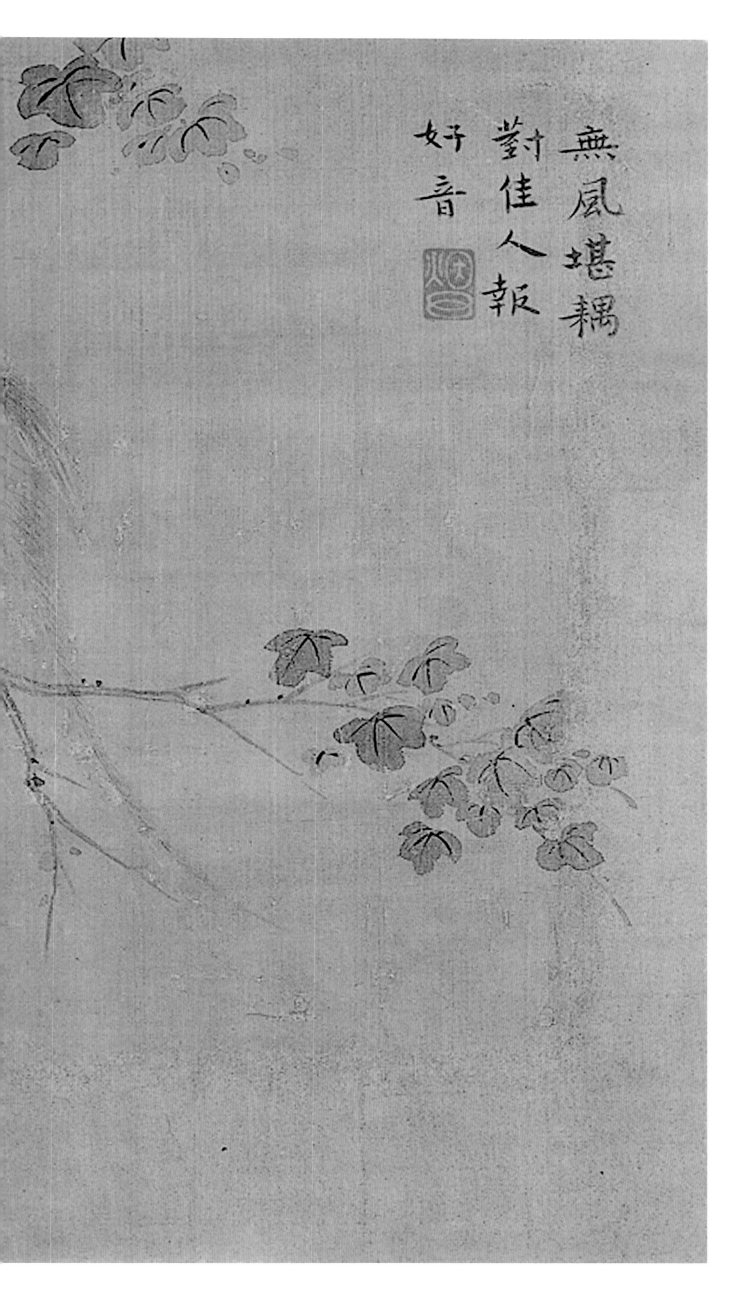

無風堪耦
對佳人報
好音

山水花鸟（四开）之四

册　绢　设色
31.7cm×41.4cm
辽宁省博物馆藏

题识： 无风堪耦对，佳人报好音。
钤印： 秋岳（白文）

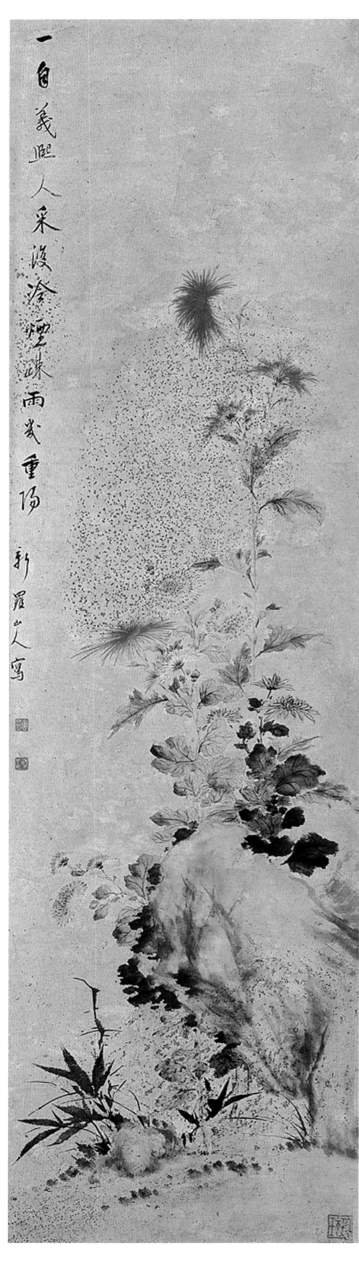

菊石图

轴　纸　设色

130cm×35.5cm

沈阳故宫博物院藏

题识：一自义熙人采后，冷烟疏雨几重阳。

款识：新罗山人写

钤印：华嵒（白文）、秋岳（白文）

双雀戏柳图

轴　纸　设色

收藏者不详

款识：新罗山人写于静寄轩

钤印：华嵒（白文）、秋岳（白文）

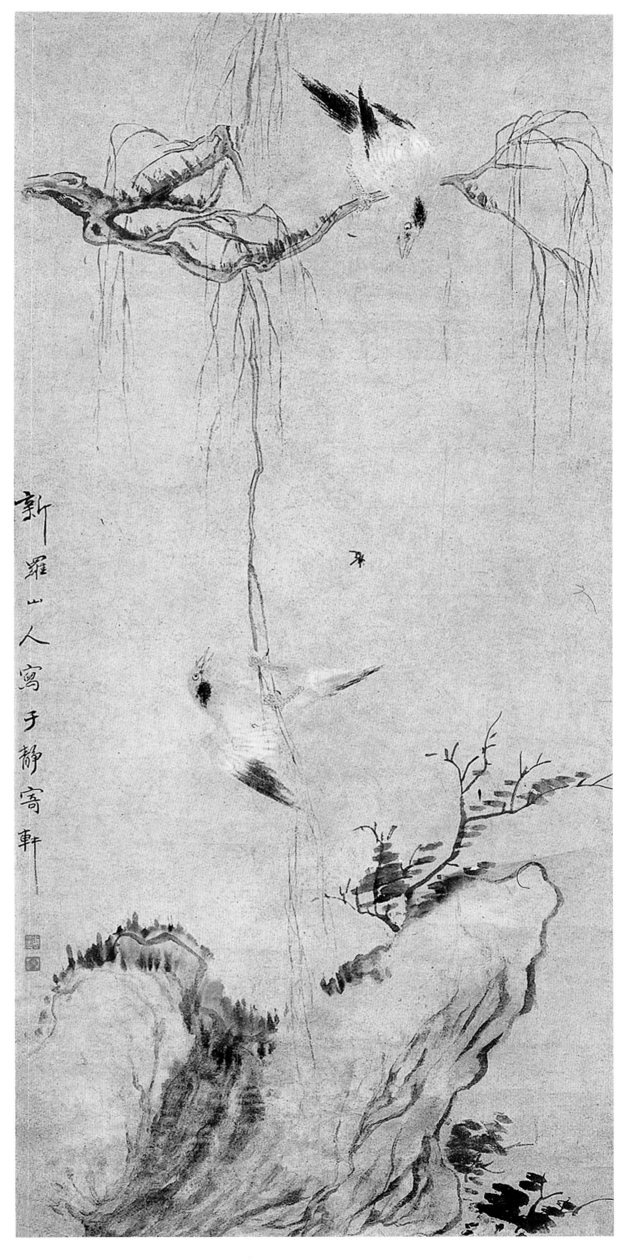

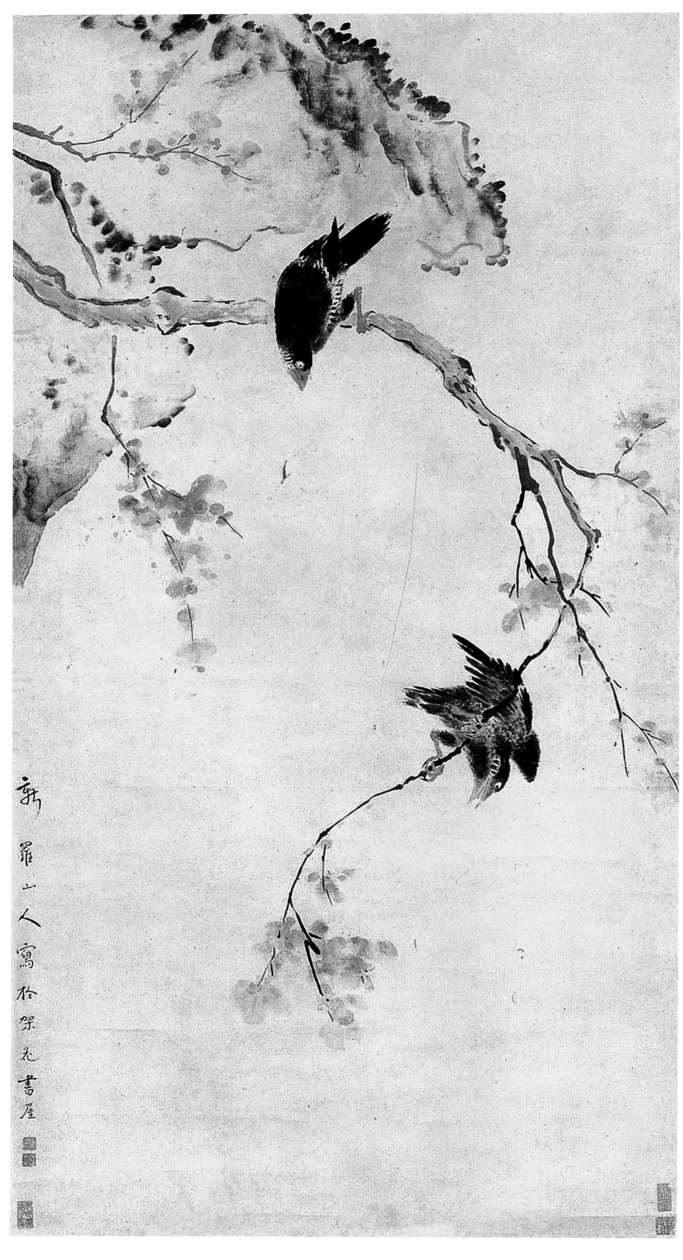

鸜鹆双栖图

轴　纸　设色

134cm×70.5cm

辽宁省博物馆藏

款识：新罗山人写于架花书屋

钤印：华嵒（白文）、秋岳（白文）

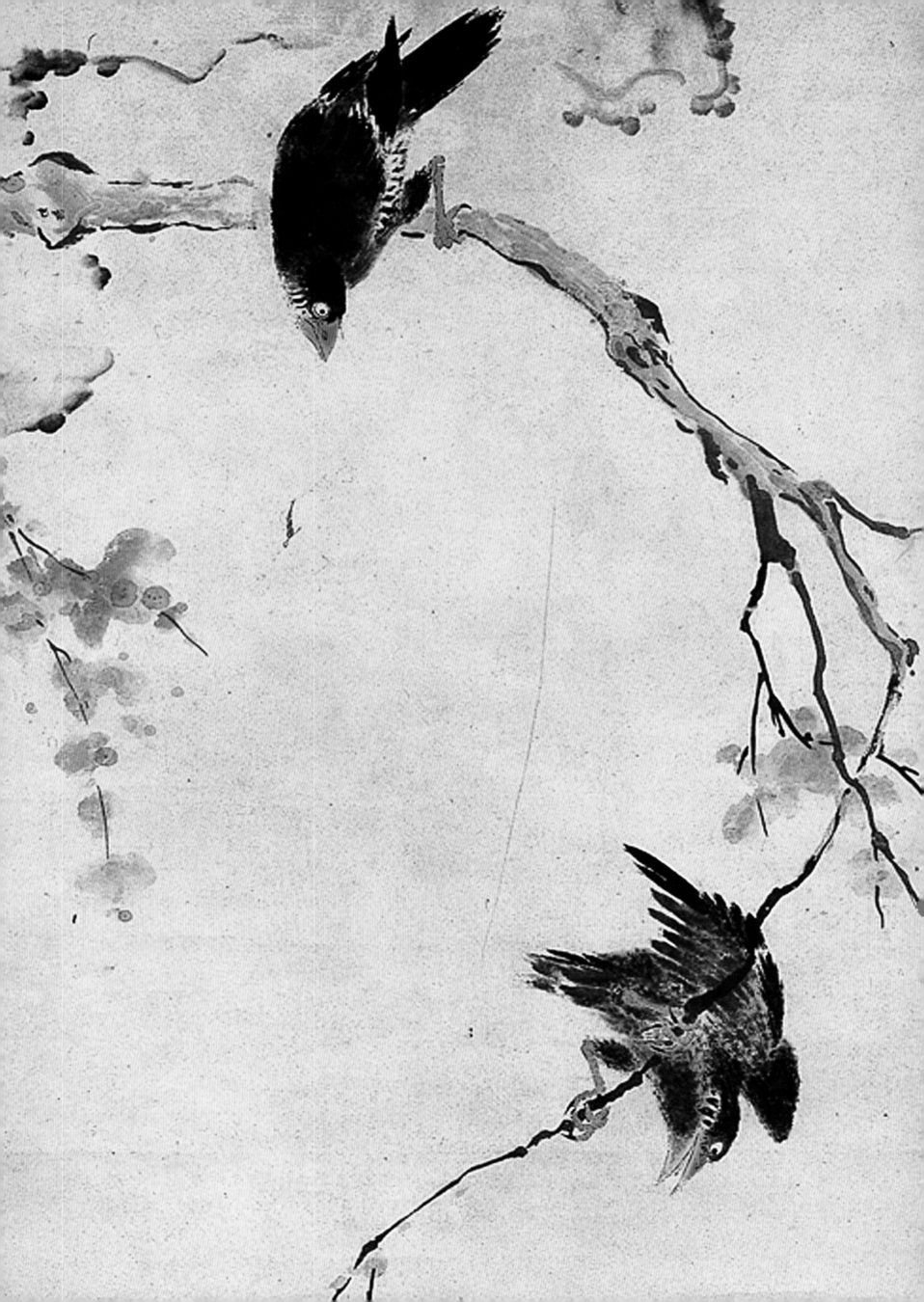

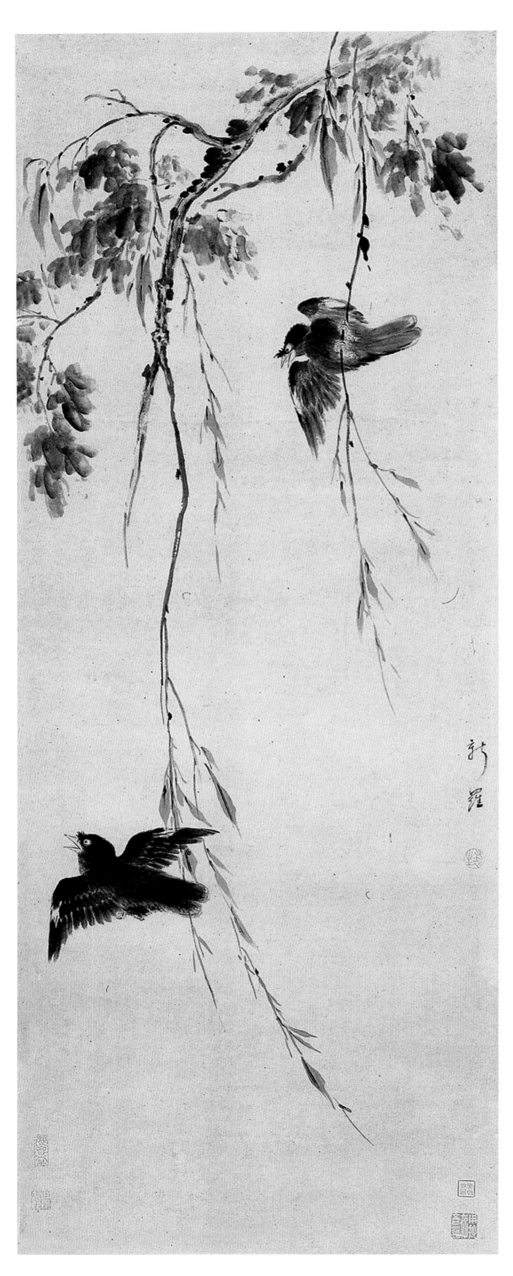

柳禽图

轴 纸 设色

114.8cm×52.4cm

天津市艺术博物馆藏

款识：新罗

钤印：布衣生（朱文）

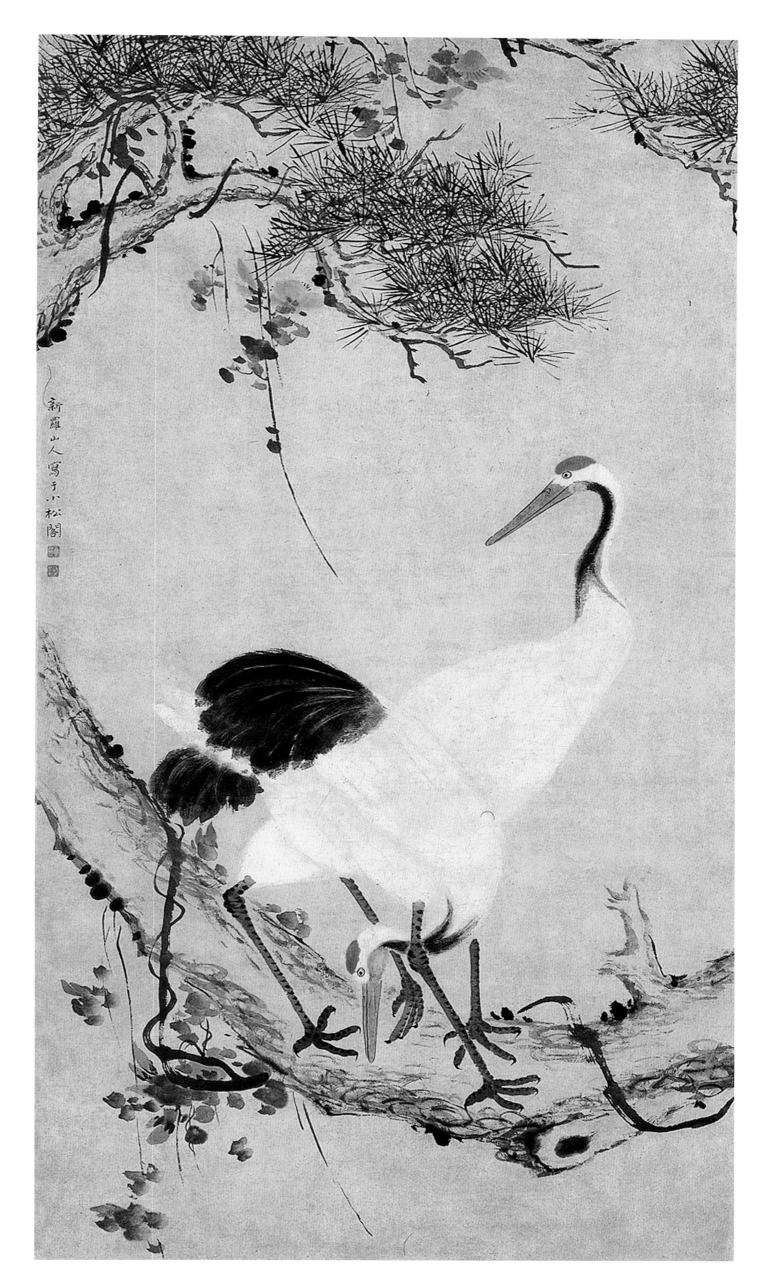

双鹤图

轴 纸 设色

旅顺博物馆藏

款识： 新罗山人写 于小
松阁

钤印： 华嵒（白文）、
秋岳（白文）

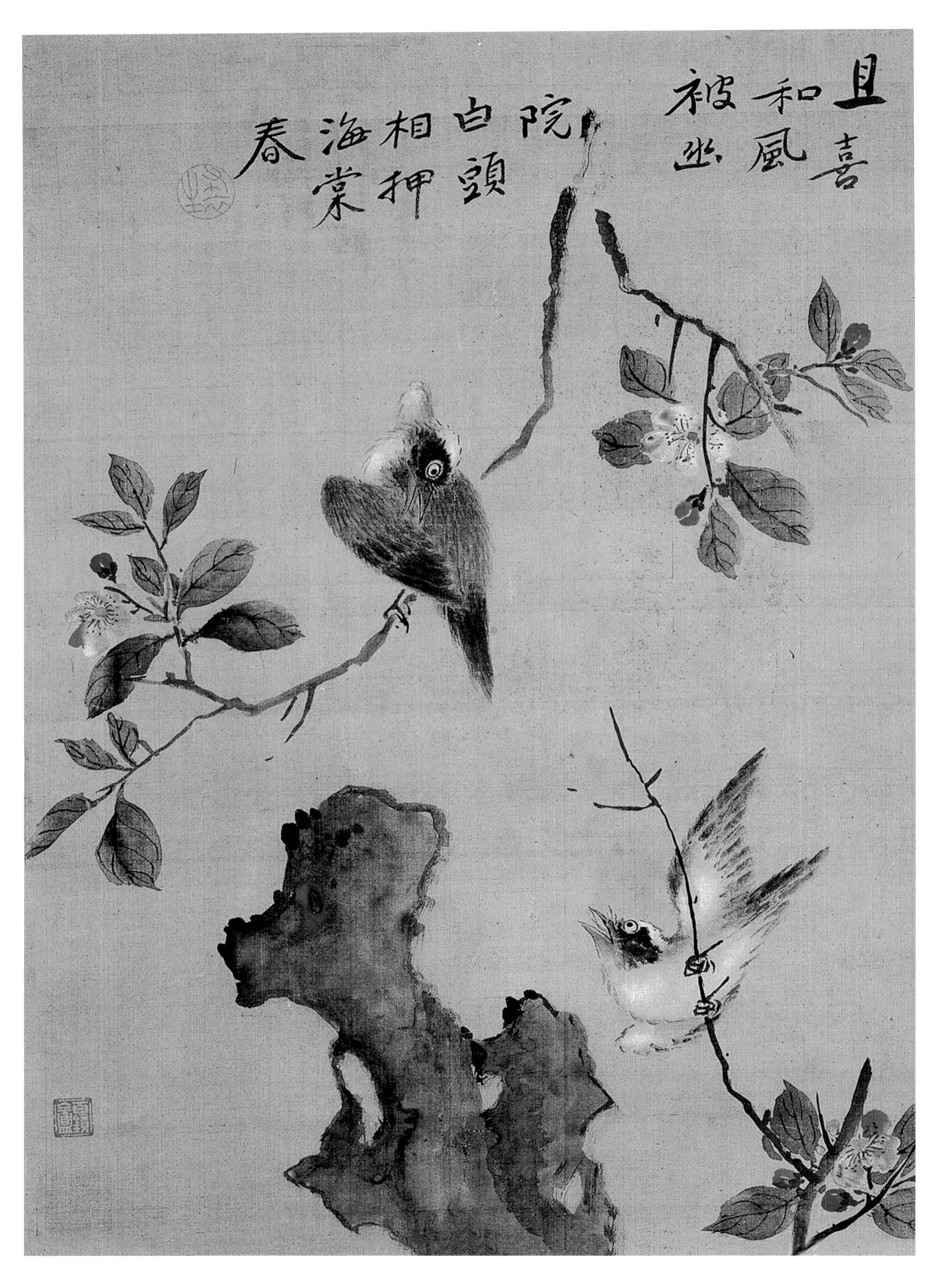

且喜和風被幽

院白頭相押海棠春

高枝好鸟图

轴 纸 设色
101cm×43.1cm
天津市艺术博物馆藏

题识：惜春好鸟恋高枝，尽日娇啼不自持。翻向绿房窥翠影，此情曾有几人知。
款识：布衣生
钤印：布衣生（朱文）、华嵒之印（白文）

海棠白头图

轴 绢 设色
50.8cm×35.8cm
天津市艺术博物馆藏

题识：且喜和风被幽院，白头相狎海棠春。
钤印：布衣生（朱文）

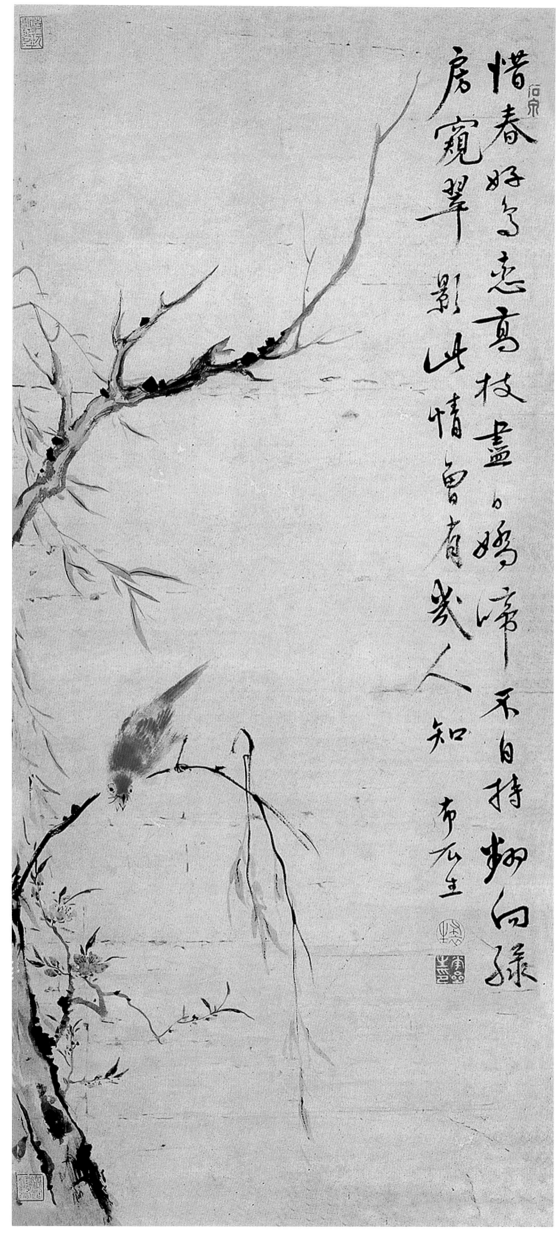

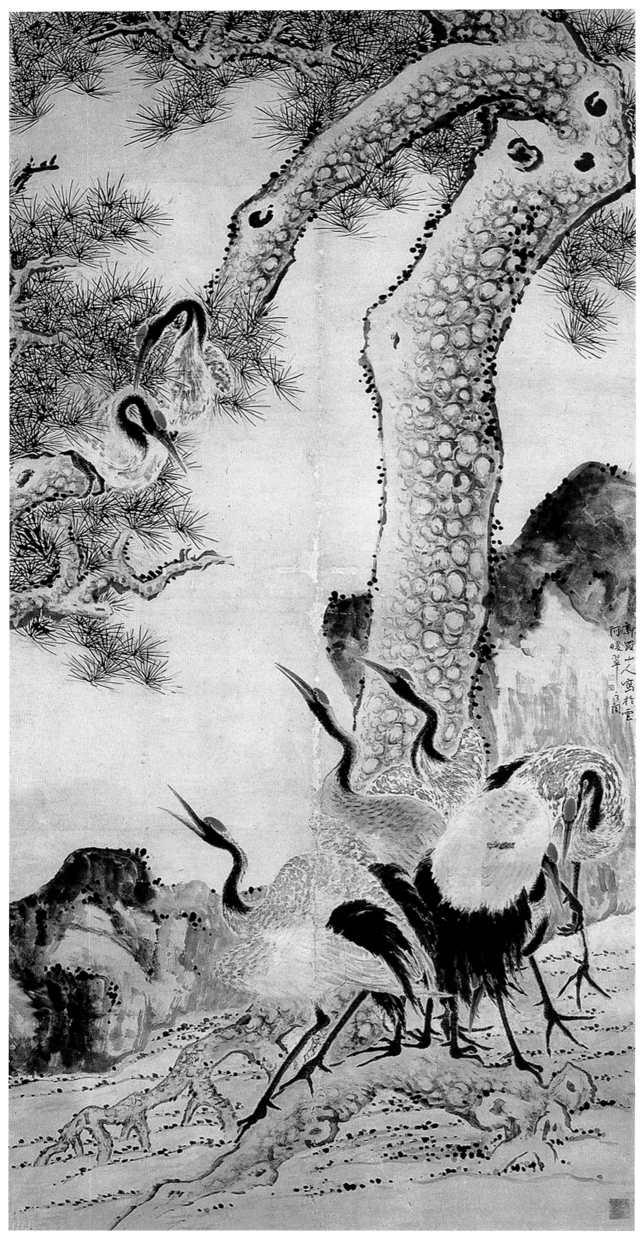

松鹤图

轴　纸　设色

278cm×136.2cm

天津市艺术博物馆藏

款识：新罗山人写于云阿暖翠之阁

铃印：华喦（白文）、秋岳（白文）

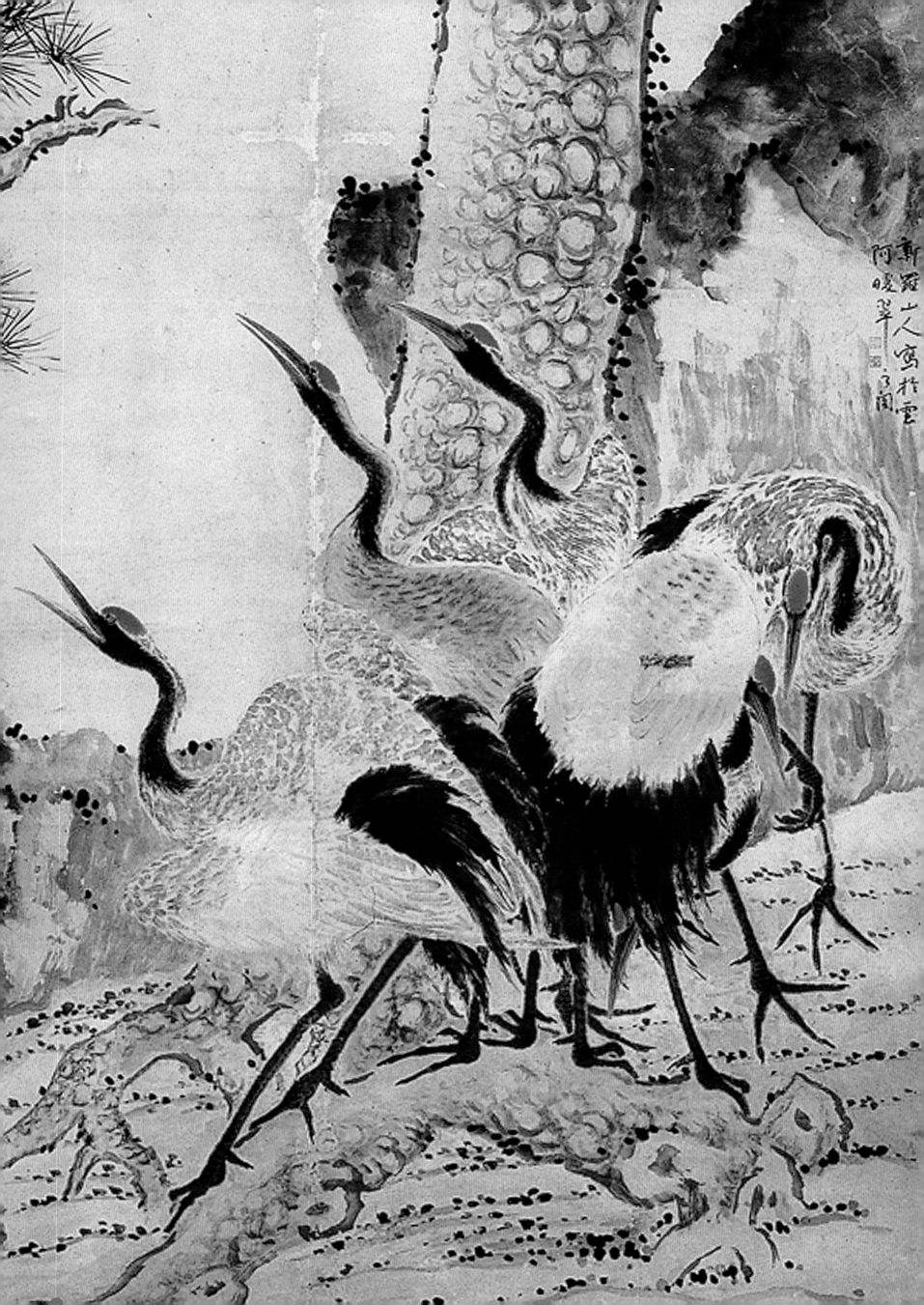

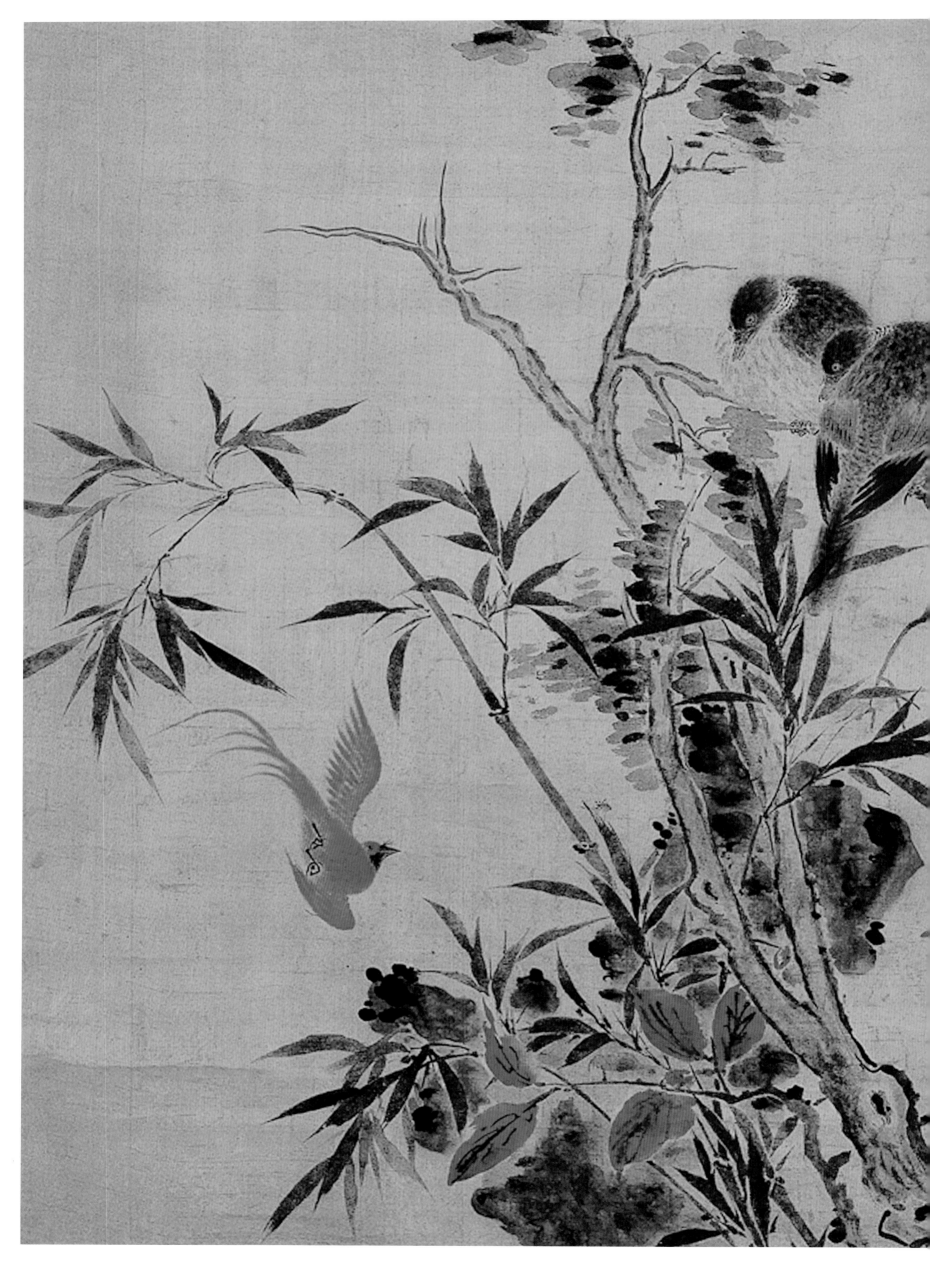

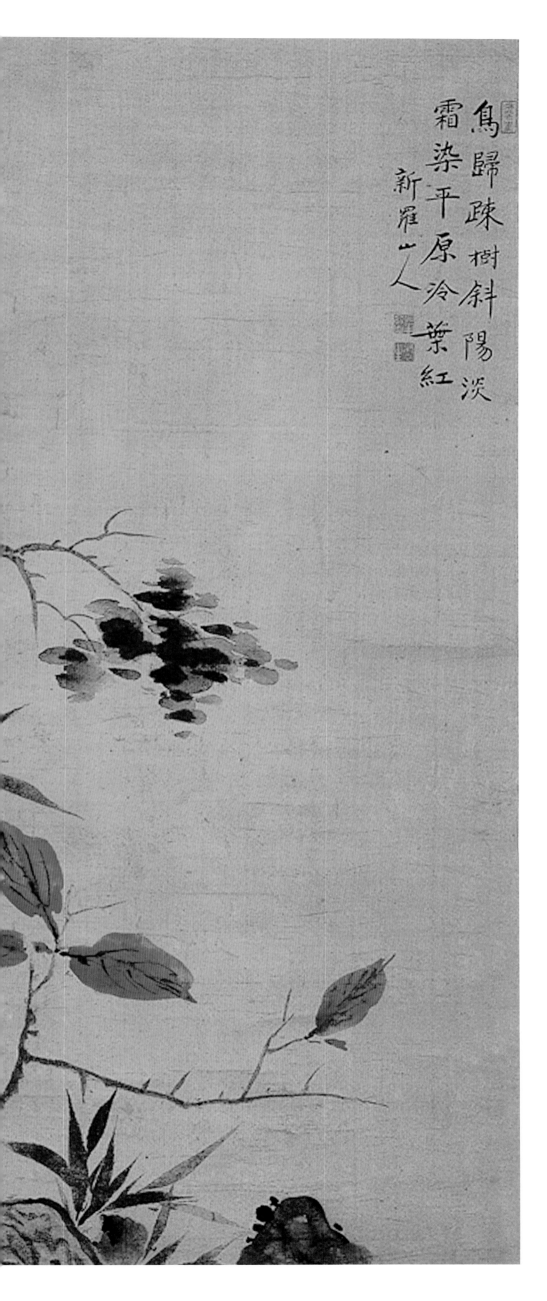

鳥歸疎樹斜陽淡
霜染平原冷葉紅
新羅山人

丹枫归禽图

轴　绢　设色

83.3cm×96cm

天津市艺术博物馆藏

题识： 鸟归疏树斜阳淡，霜染平原冷叶红。

款识： 新罗山人

钤印： 幽心入微（朱文）、华嵒（白文）、秋岳（白文）

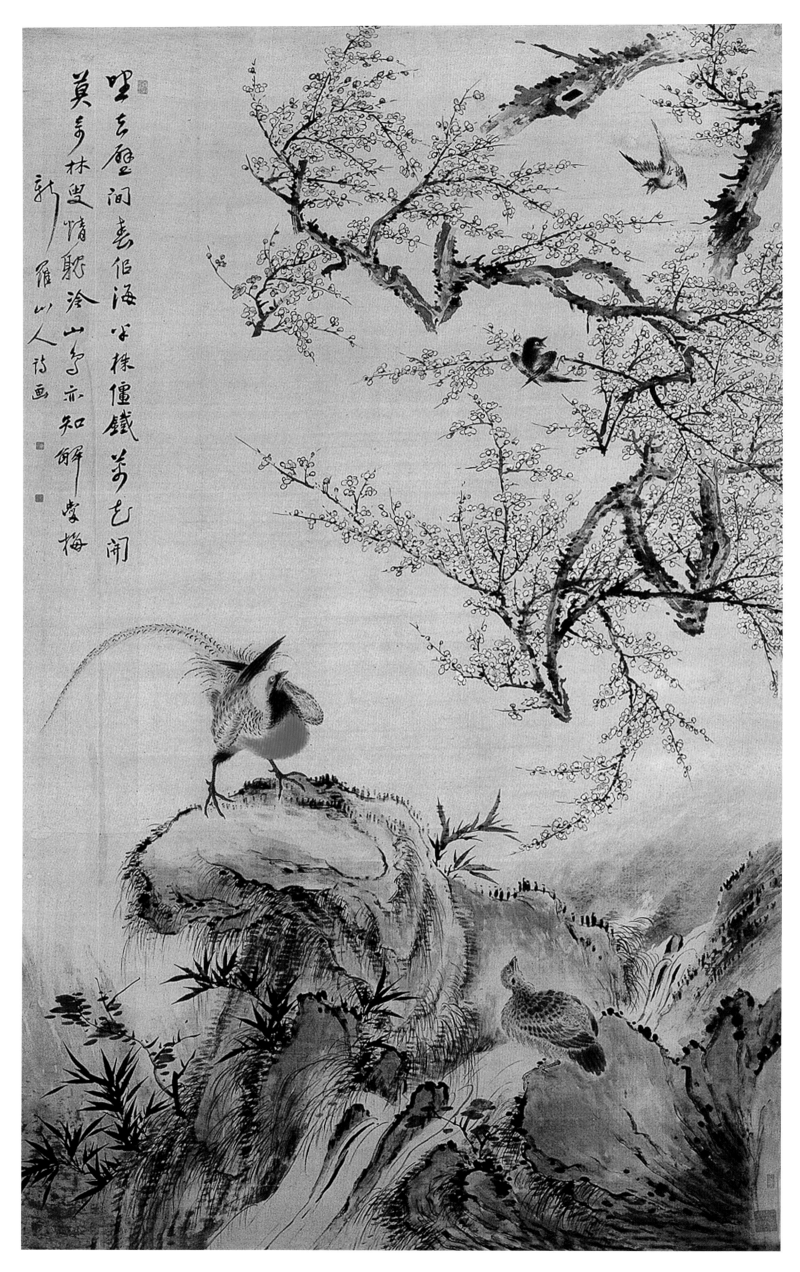

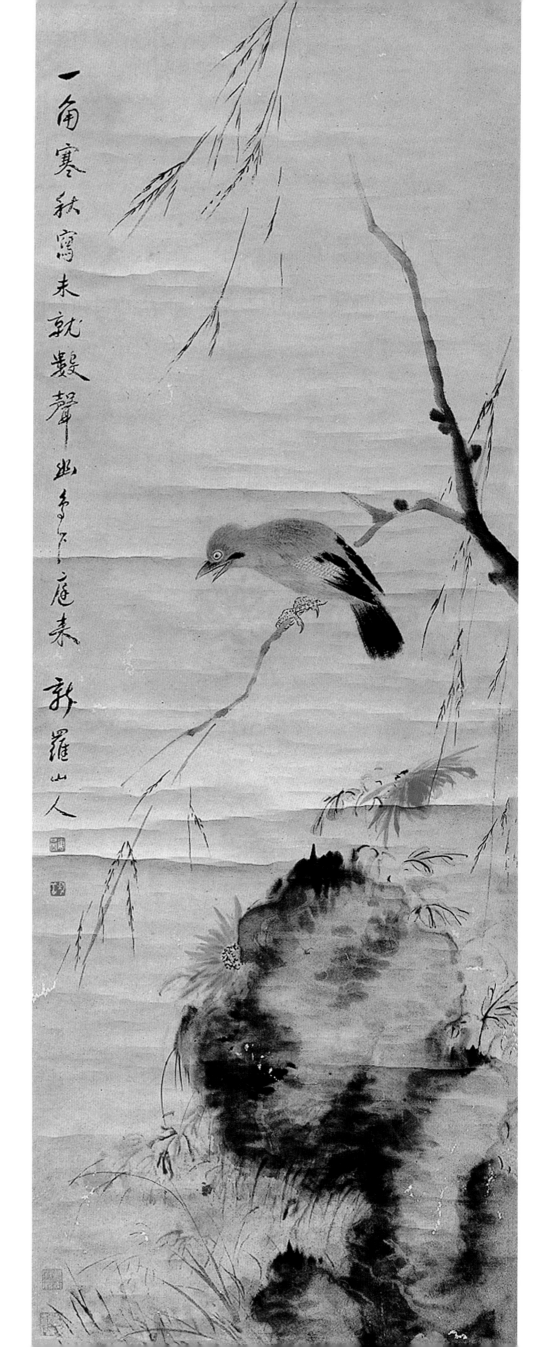

秋庭幽鸟图

轴　纸　设色
124cm×44cm
山西省博物馆藏

题识： 一角寒秋写未就，数声幽
鸟下庭来。
款识： 新罗山人
钤印： 华嵒（白文）、秋岳（白文）

山雀爱梅图

轴　绢　设色
216.5cm×107cm
天津市艺术博物馆藏

题识： 望去壁间春似海，半株僵铁
万花开。莫奇林叟情耽冷，山鸟亦
知解爱梅。
款识： 新罗山人诗画
钤印： 华嵒（白文）、秋岳（白文）

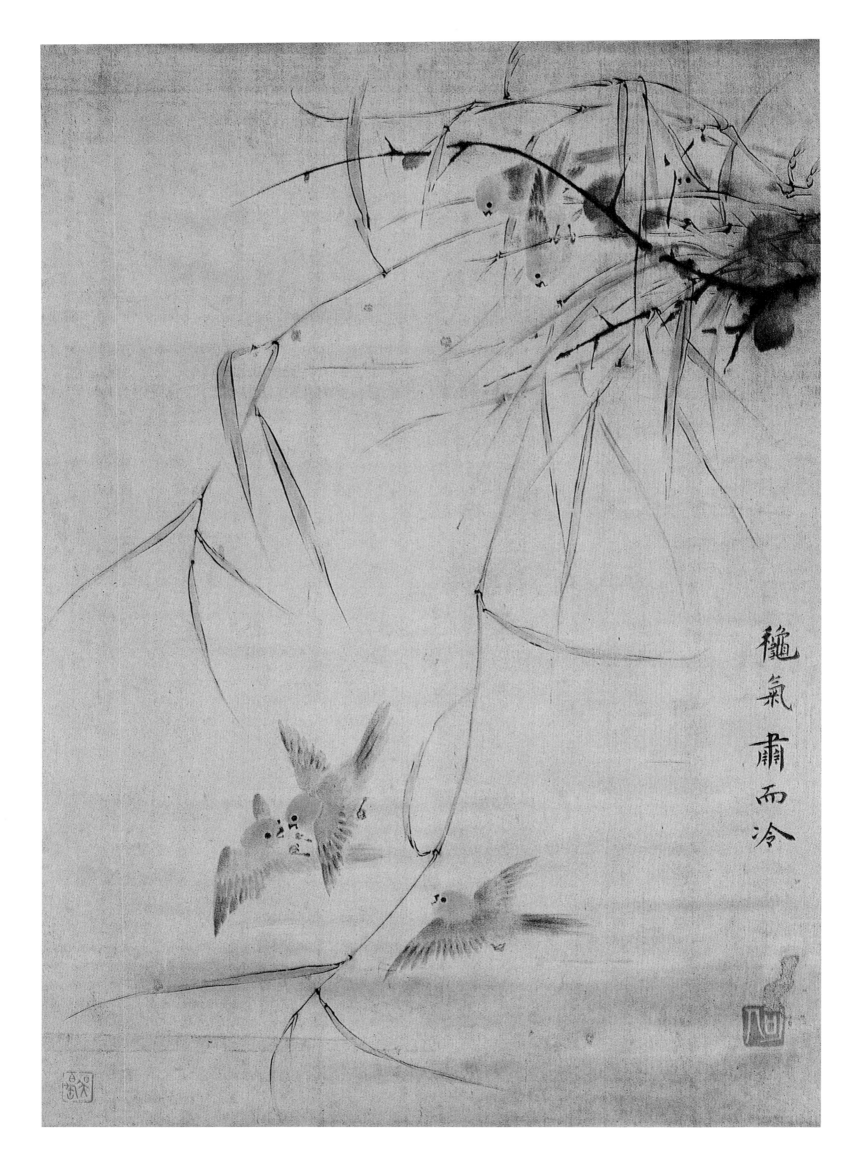

花鸟四条屏之一

屏 绫 设色 55.6cm×37.9cm 南京博物院藏

题识：秋气肃而冷。

钤印：可人（白文）

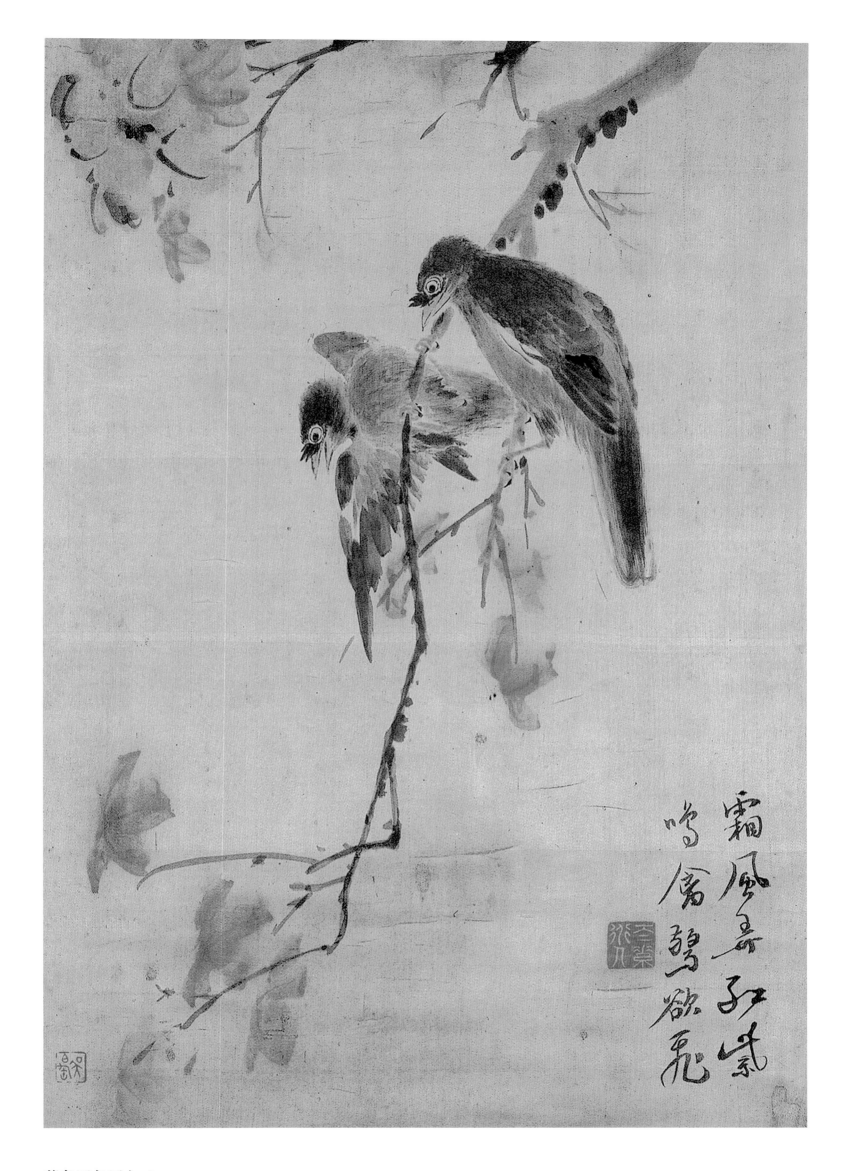

花鸟四条屏之二

屏　绫　设色　55.6cm×37.9cm　南京博物院藏

题识：霜风弄红紫，鸣禽惊欲飞。

钤印：太素道人（白文）

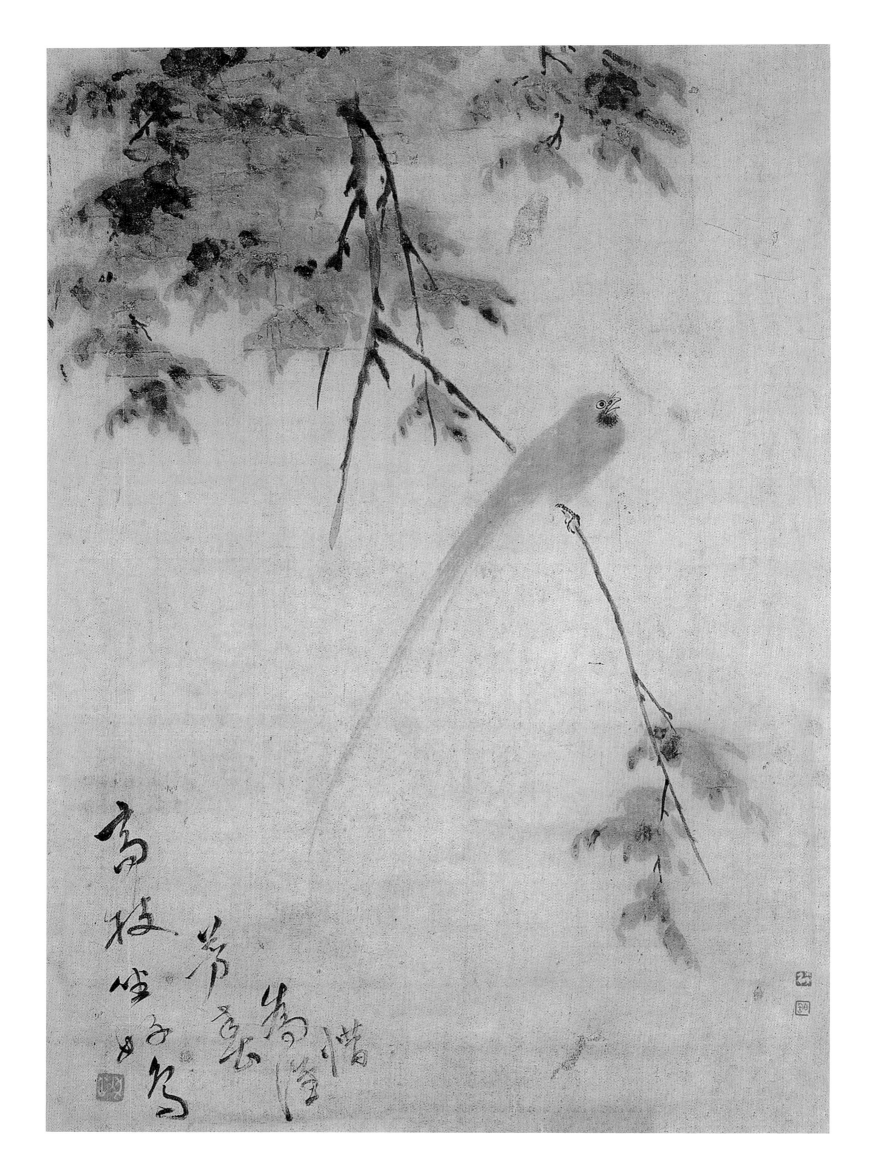

花鸟四条屏之三

屏　绫　设色　*55.6cm×37.9cm*　南京博物院藏

题识：高枝坐好鸟，芳春为谁惜。

钤印：秋岳（白文）

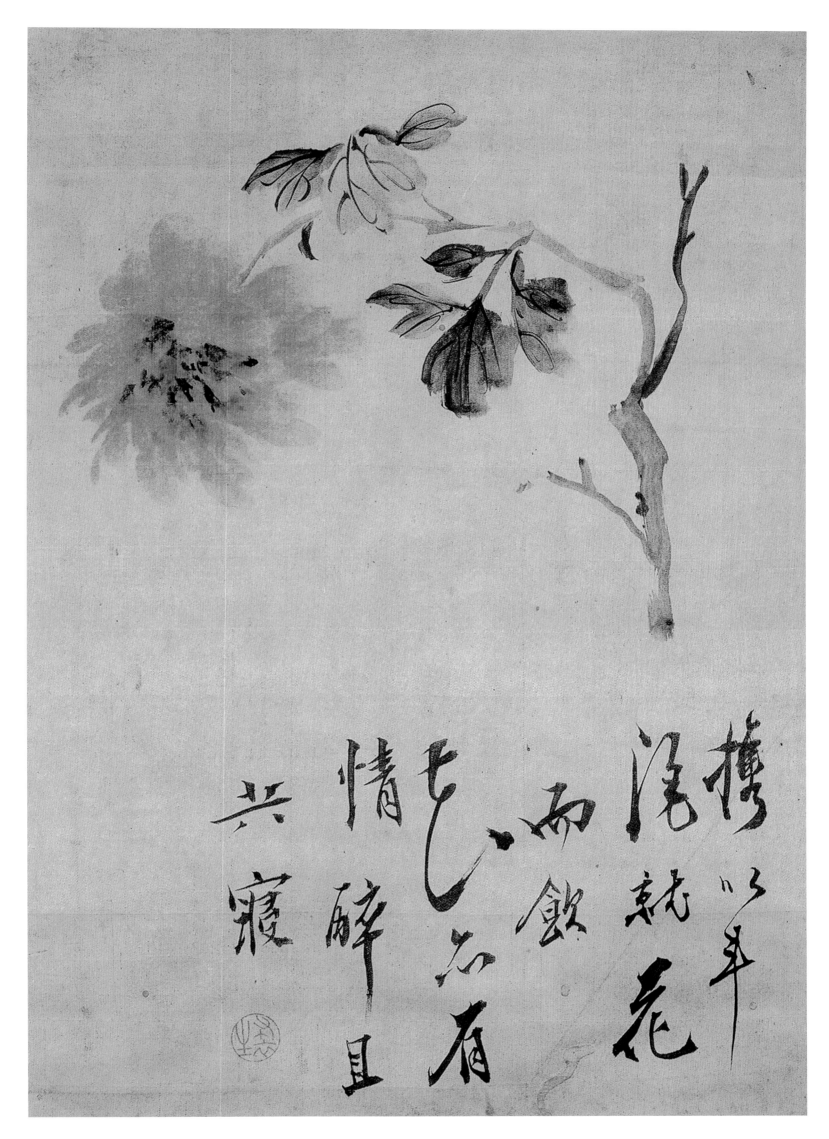

花鸟四条屏之四

屏　绫　设色　55.6cm×37.9cm　南京博物院藏

题识：携以斗酒，就花而饮。花亦有情，醉且共寝。
款识：新罗山人写
钤印：布衣生（朱文）

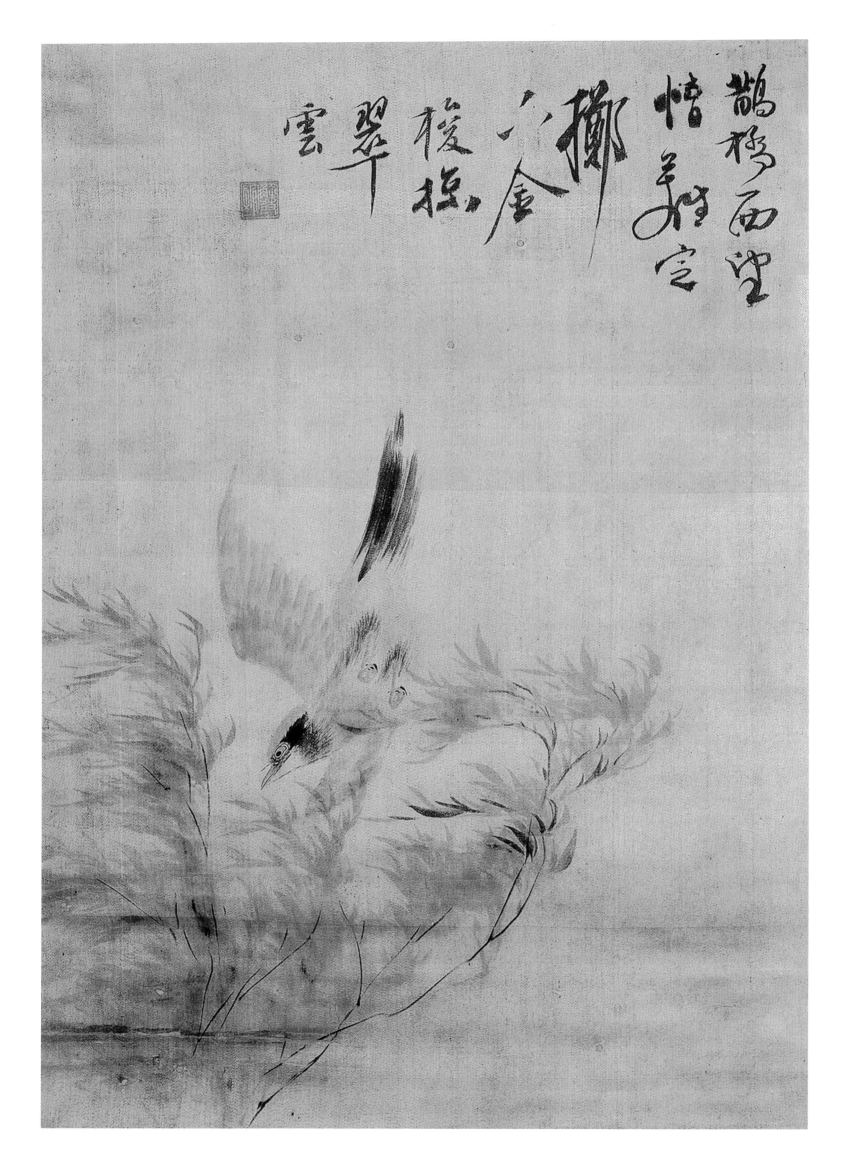

花鸟三条屏之一

屏　绫　设色　55.4cm×37.7cm　南京博物院藏

题识：鹊桥西望情难定，掷下金梭掠翠云。

钤印：解弢馆（白文）

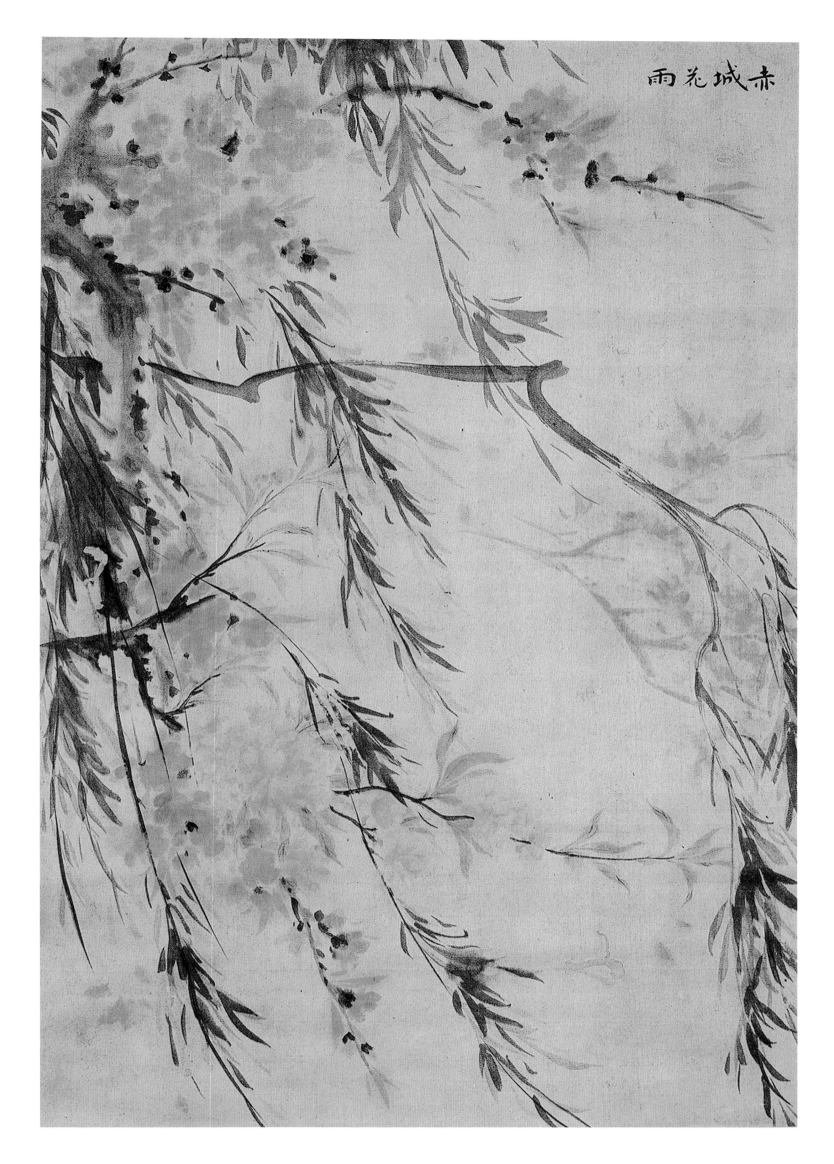

雨花城赤

花鸟三条屏之二

屏　绫　设色　55.4cm×37.7cm　南京博物院藏

题识：赤城花雨。

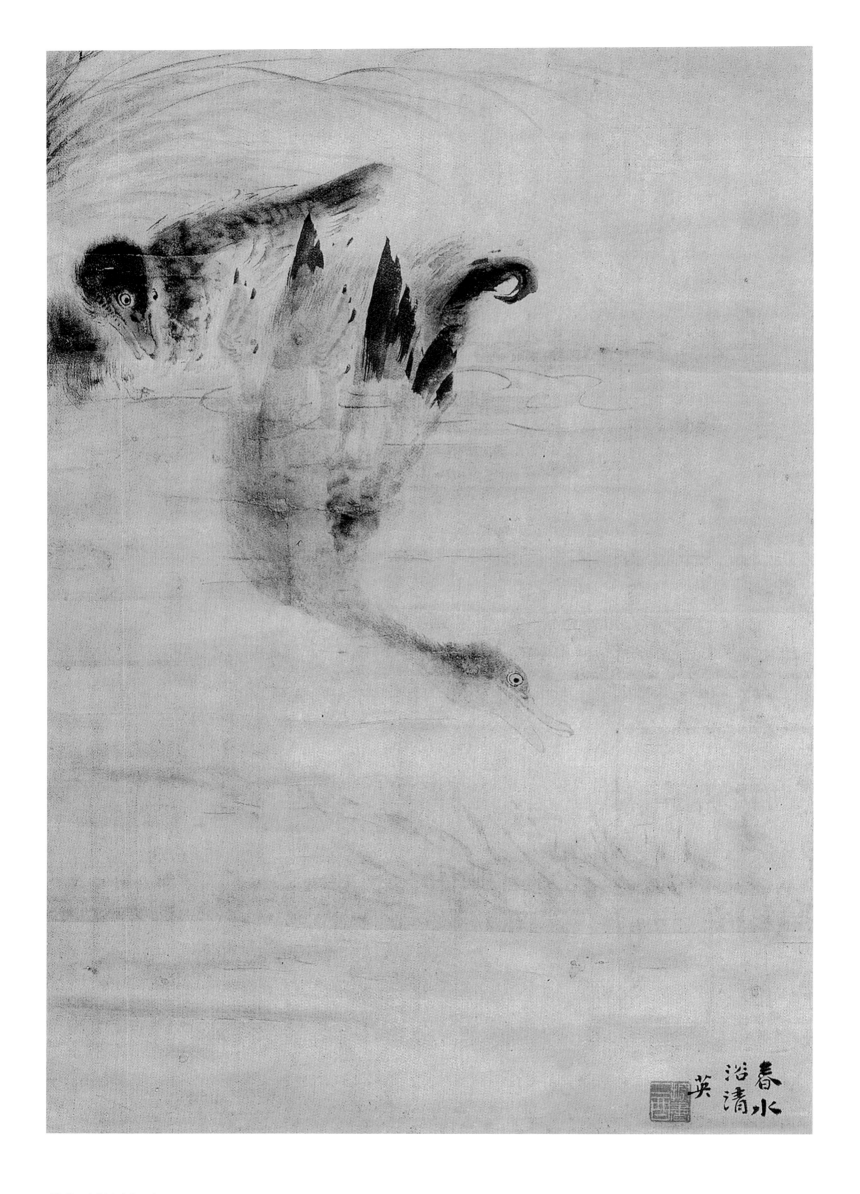

花鸟三条屏之三

屏　绫　设色　55.4cm×37.7cm　南京博物馆藏

题识：春水浴清英。

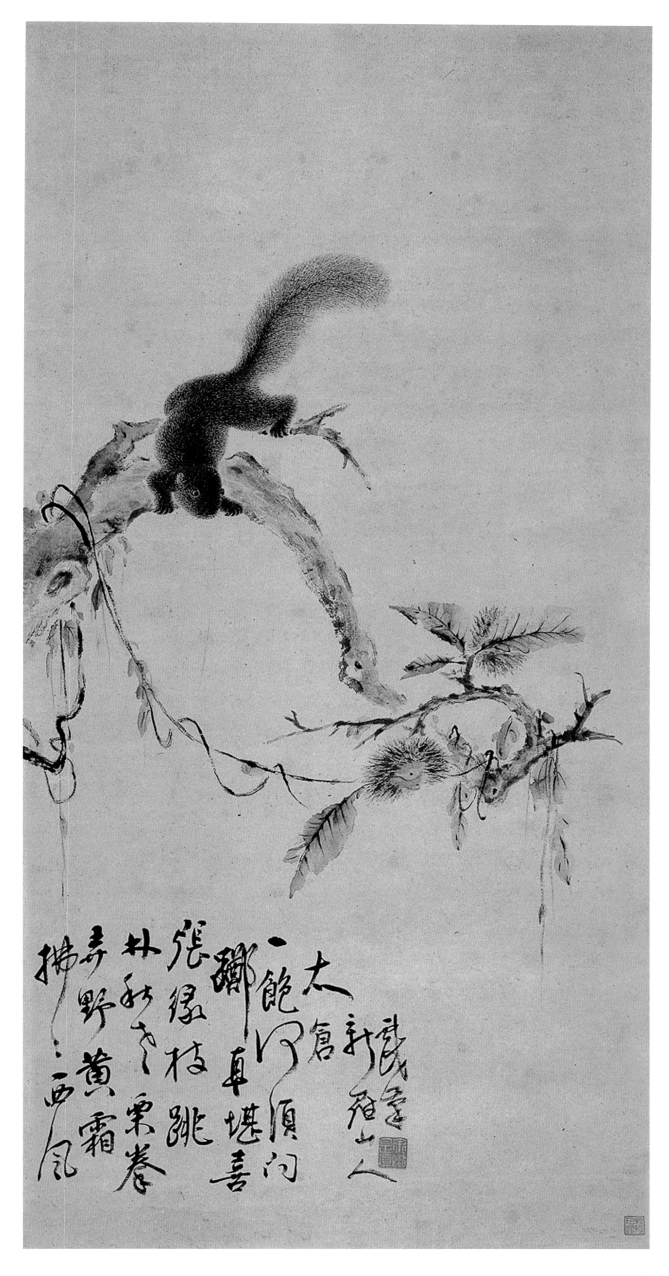

松鼠啖栗图

轴 纸 设色

117.9cm×57.1cm

无锡市博物馆藏

题识： 拂拂西风弄野黄，霜林秋老栗拳张。绿枝跳掷直堪喜，一饱何须问太仓。

款识： 新罗山人戏笔

凉雨條延止朝曦麗以升
濕紅點生樹霞氣馨子慕
寒軒散於空野馬窺空騰
居宇無煩擾几凡備躬凭坐曰
納息任枯侶禪定僧四隄陳檀
氣五色爍魚屏傲質已業蠹繽紛
傯人絕於食鰭液含金精負女指華飾
　　　　　餘落英
拖態徵逆婧美歟陶
　　趙澤漁

吾當養豆生
畎末不如事糖粕
豈用研田口須
枯榮擁書院
放益一忘
名余亦慕疎
浮之身後
此豐於妙
不肯醉愛
難下怲群
賜韵素
樂平生

芍药图

轴　纸　设色

136cm×55.8cm

无锡市博物馆藏

题识：湿风吹雨过蕉林，媆药香翻绿彻深。新试袷衫亭上坐，竹炉茶韵佐清吟。

款识：新罗山人华喦诗画

钤印：空尘诗画（朱文）、华喦（白文）、秋岳（白文）

菊花图

轴　绫　设色

扬州市博物馆藏

题识：凉雨倏然止，朝暾丽以升。湿红点生树，霞气郁相蒸。窗轩敞秋室，野马窜空腾。居寂无烦扰，几曲俯躬凭。半日纳息坐，枯似禅定僧。四壁陈檀气，五色灿画屏。傲质已丛矗，缤纷余落英。仙人绝火食，敛液含金精。贞女捐华饰，拖态征幽情。美哉陶彭泽，以酒乐平生。畅酌东篱下，恒醉不肯醒。受此无尽妙，得之身后名。余亦慕疏放，落落忘枯荣。拥书既无用，砚田何须耕？不如事糟粕，吾当养吾生。

钤印：华喦（白文）

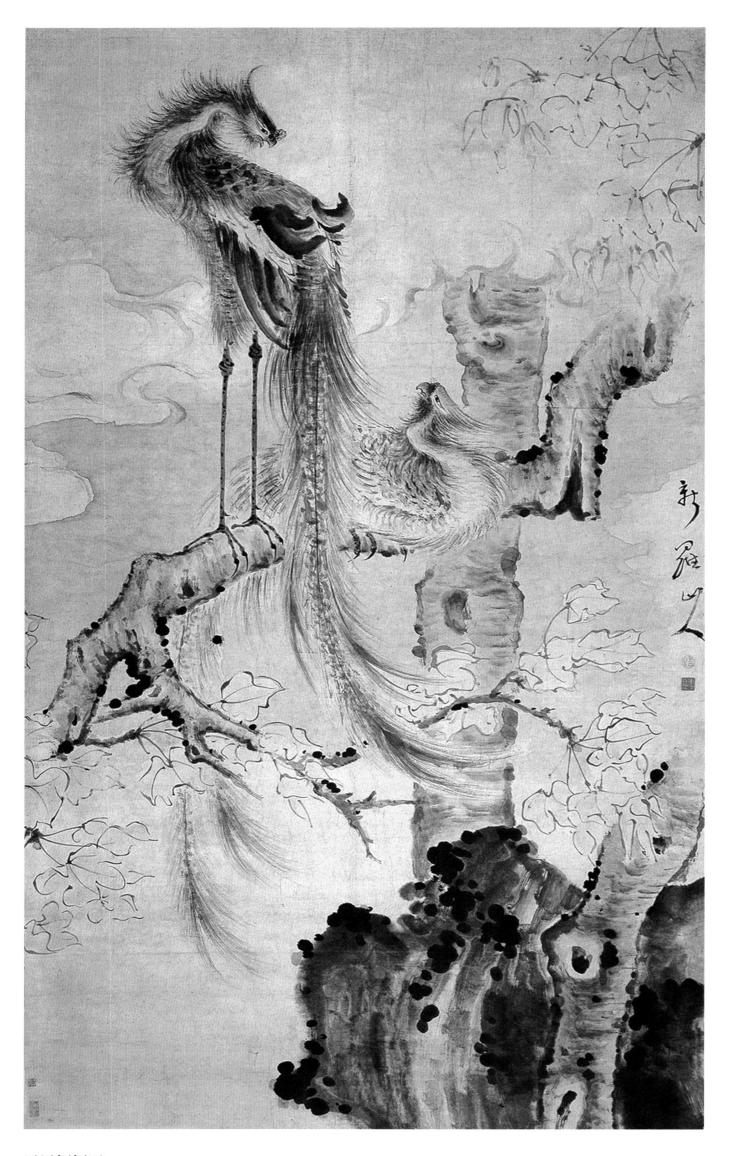

凤凰栖梧图

大轴 纸 设色 204cm×121.5cm 无锡市博物馆藏

款识： 新罗山人

钤印： 布衣生（朱文）、秋岳（白文）

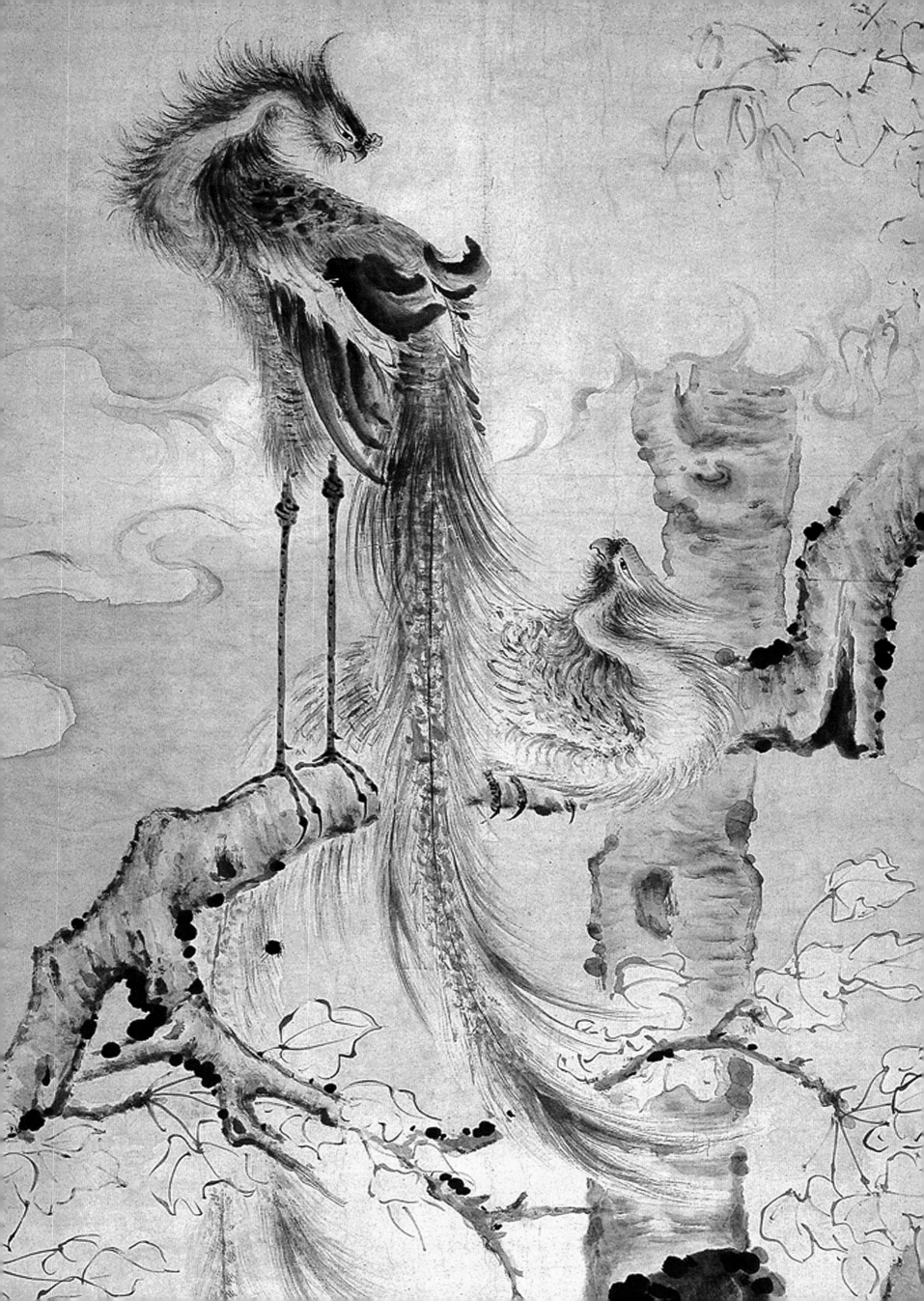

竹禽图

扇　纸　设色
湖北武汉市文物商店

题识： 鸟声惊浅梦，朱韵卸寒秋。为瑞征先生雅玩。
款识： 新罗山人坐小松草亭并题
钤印： 山夫（白文）

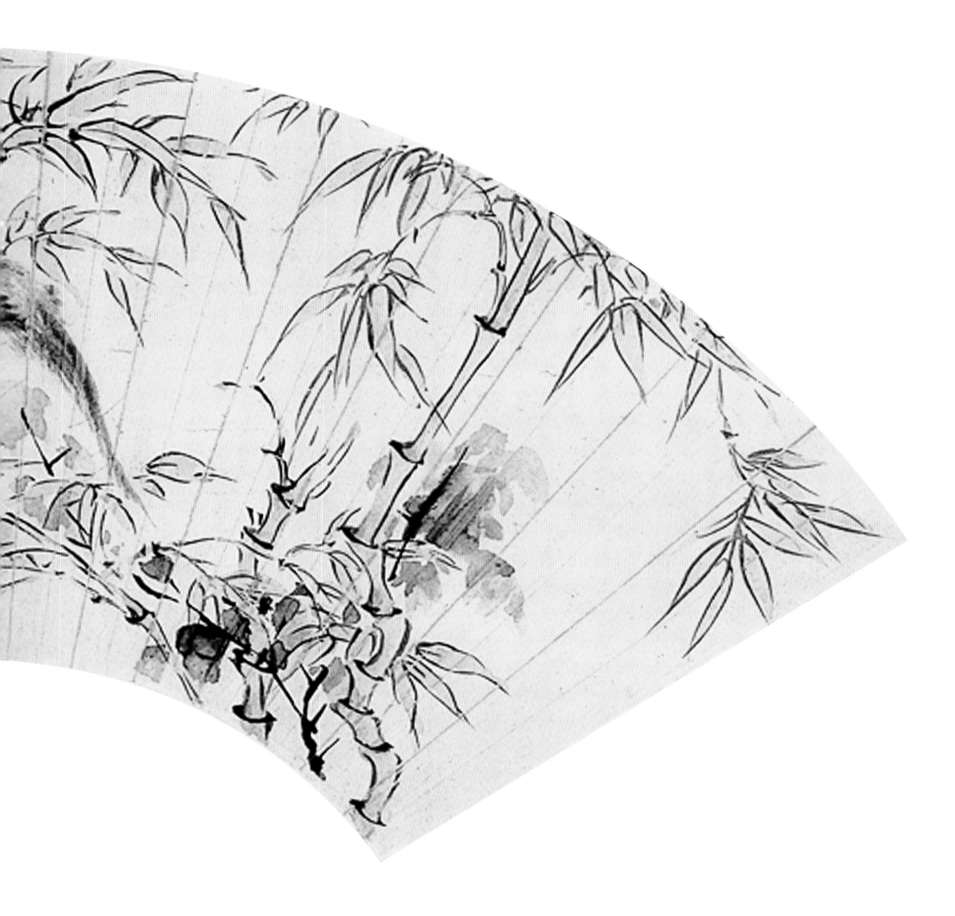

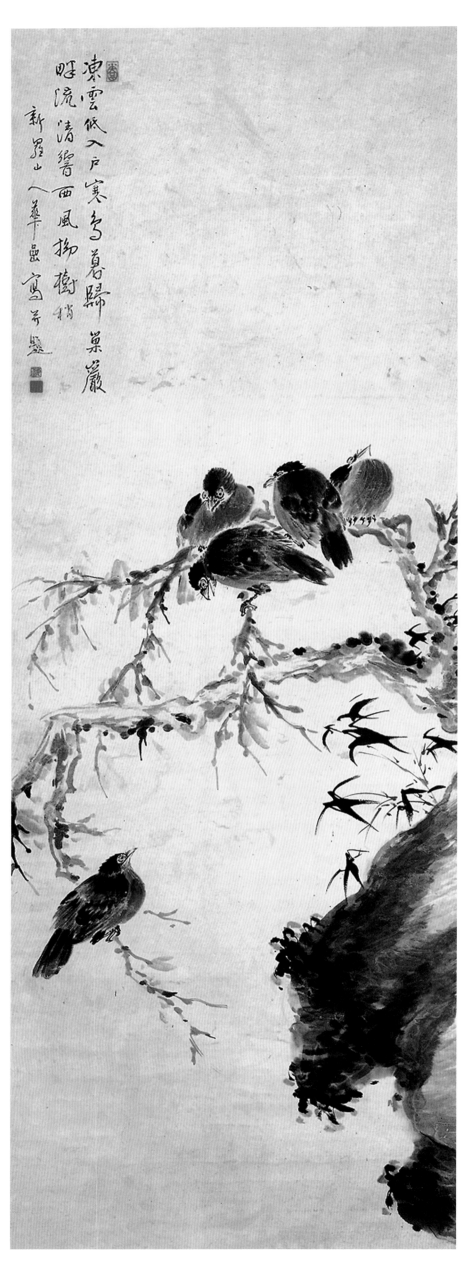

枯松寒禽图

轴 纸 墨笔
163.2cm×58cm
浙江省博物馆藏

题识：冻云低入户，寒鸟暮归巢。岩畔流
清响，西风拗树梢。
款识：新罗山人华嵒写并题
钤印：华嵒（白文）、秋岳（白文）

秋枝双鹭图

轴 纸 设色
143.5cm×49cm
广东省博物馆藏

款识：新罗山人写
钤印：华嵒（朱文）

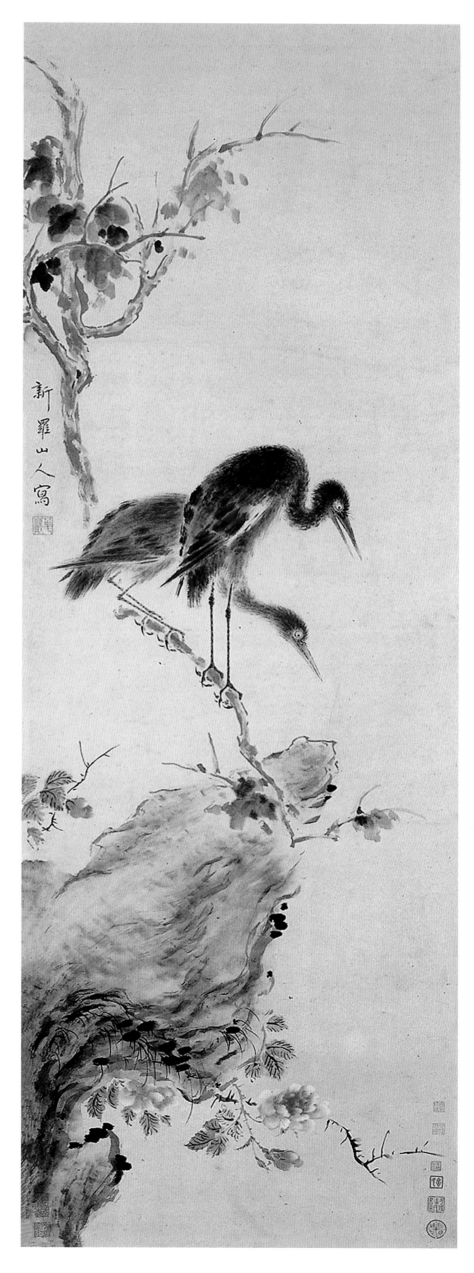

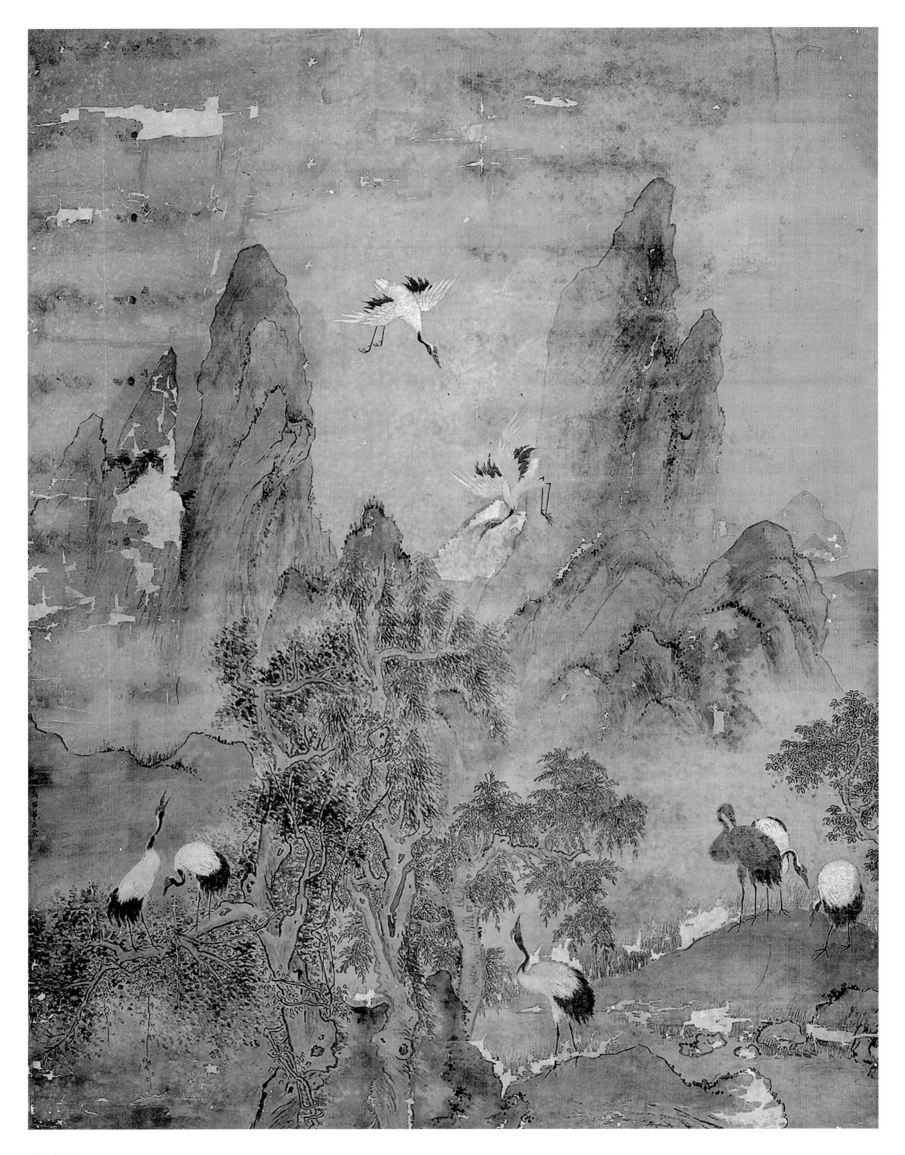

八鹤图

轴　绢　设色　安徽省博物馆藏

款识： 新罗华嵒写
钤印： 模糊不辨

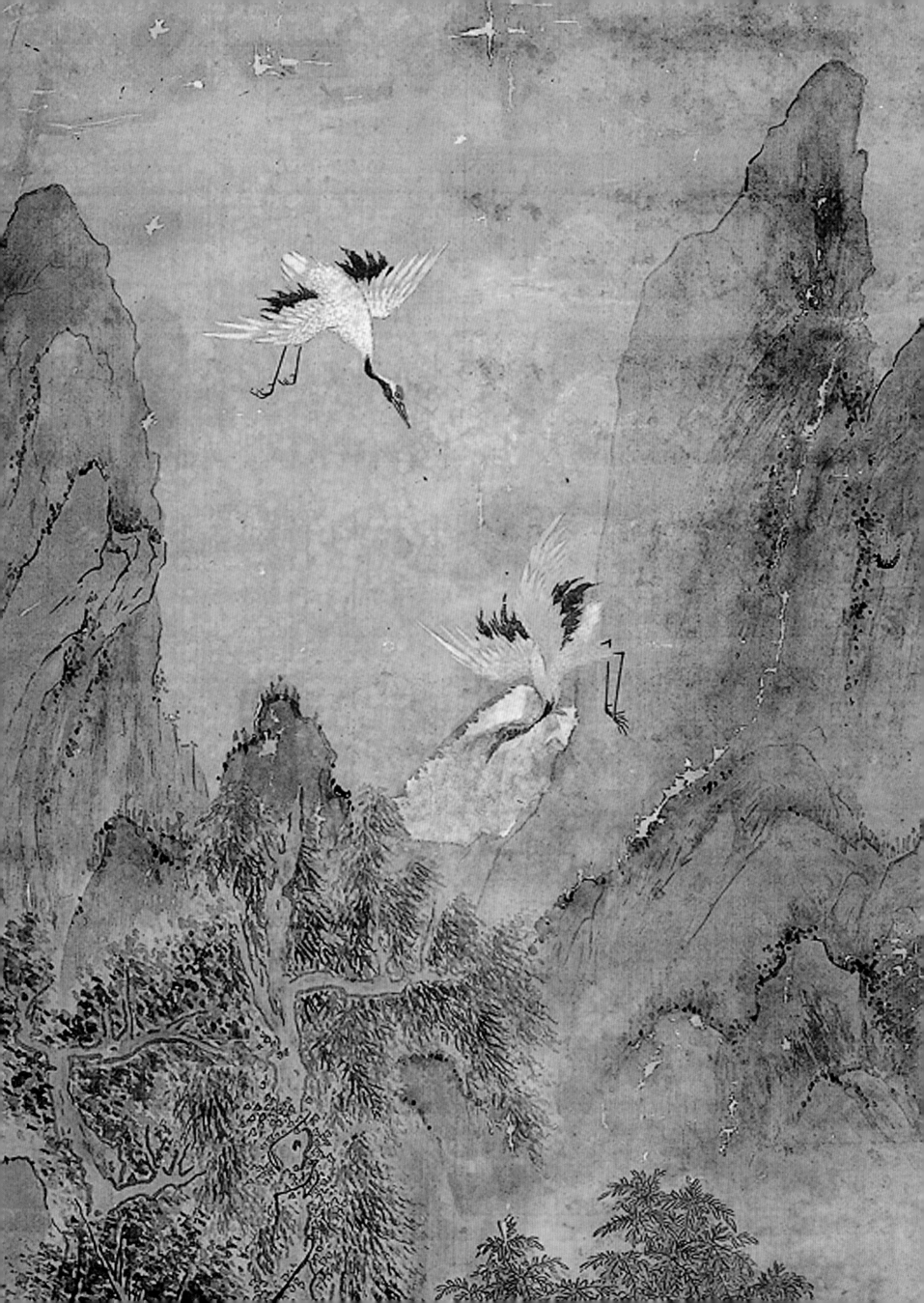

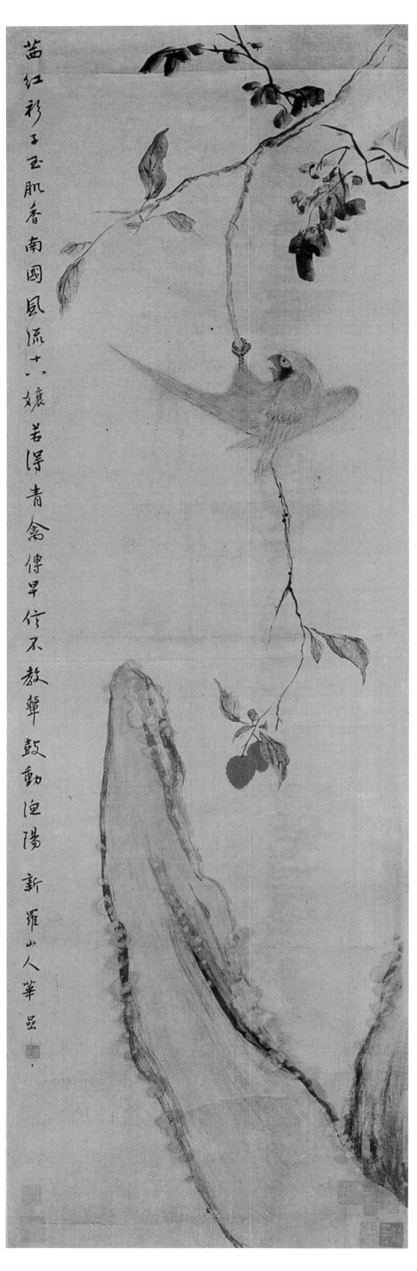

鹦鹉荔枝图

轴　绢　设色

127.5cm×40.5cm

广东省博物馆藏

题识：茜红衫子玉肌香，南国风流十八娘。若得青禽传早信，
不教蛮鼓动渔阳。

款识：新罗山人华嵒

钤印：华嵒（白文）

双鹿图

轴 绢 墨笔
123cm×42cm
广州市美术馆藏

题识：别有野麋人不见，一生常饮白云泉。
款识：新罗山人写于解弢馆
铃印：布衣生（朱文）

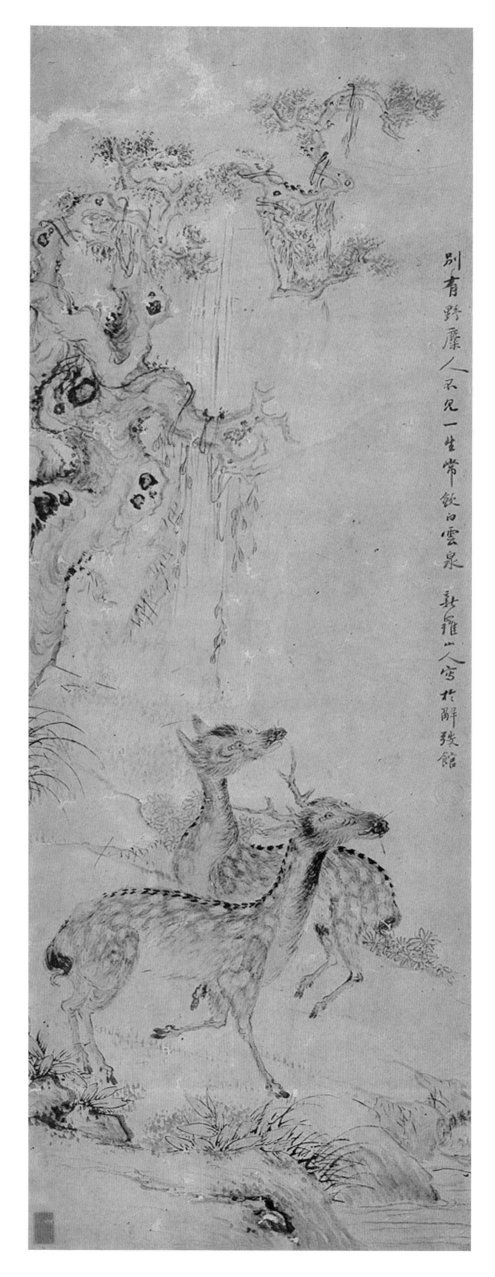

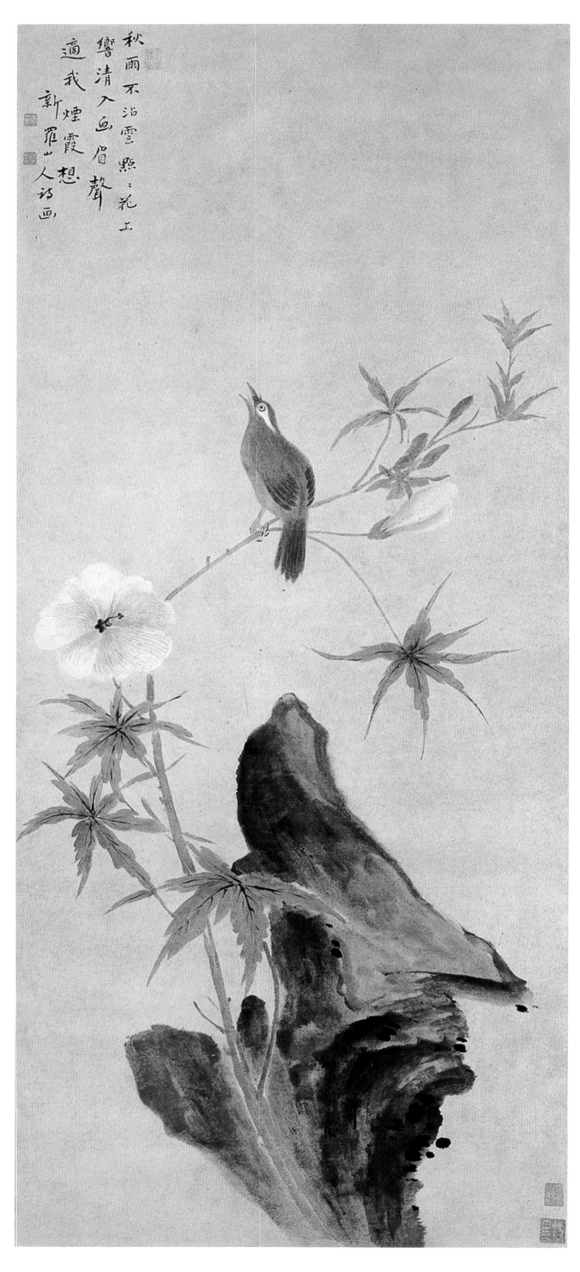

葵石画眉图

轴 纸 设色

131cm×57cm

广东省博物馆藏

题识：秋雨不沾云，点点花上响。清入
画眉声，适我烟霞想。

款识：新罗山人诗画

钤印：华嵒（白文）、秋岳（白文）、
枝隐（白文）

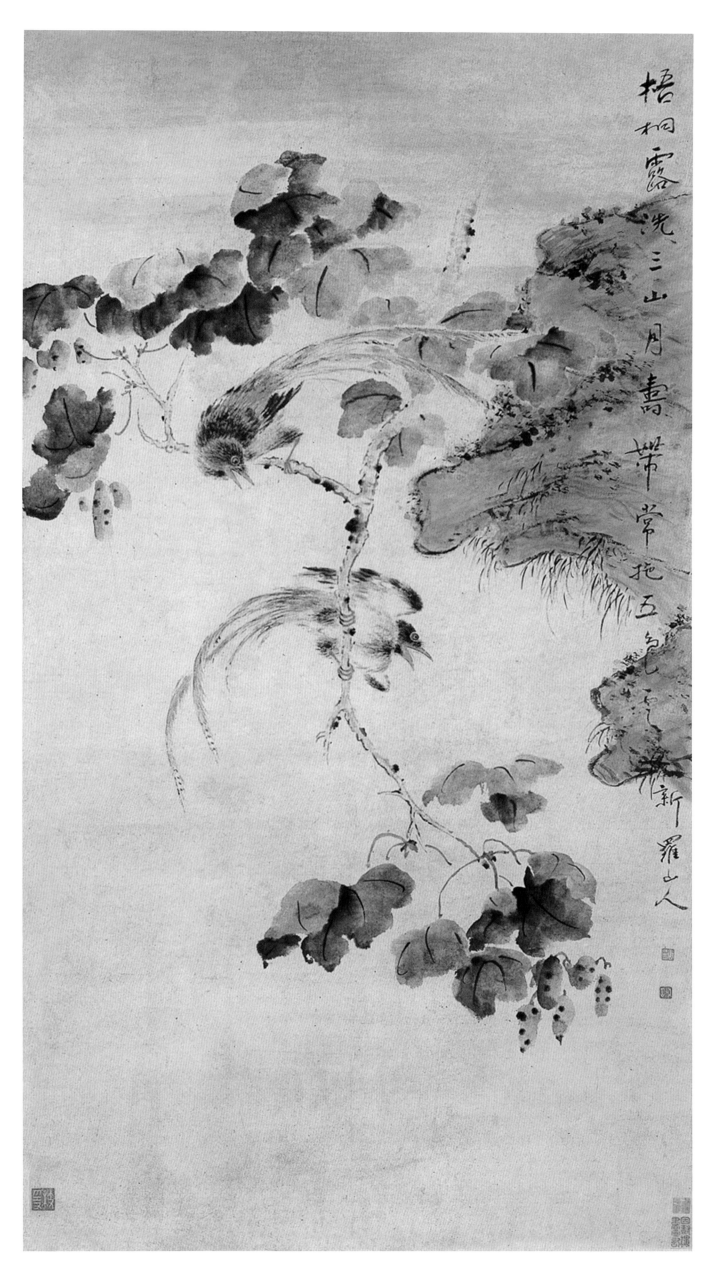

梧桐露洗三山月，
寿带常拖五色云。

新罗山人

梧桐寿带图

轴 纸 设色
138cm×73.3cm
广东省博物馆藏

题识： 梧桐露洗三山月，寿带
常拖五色云。
款识： 新罗山人
钤印： 华喦（白文）、秋岳（白
文）、枝隐（白文）

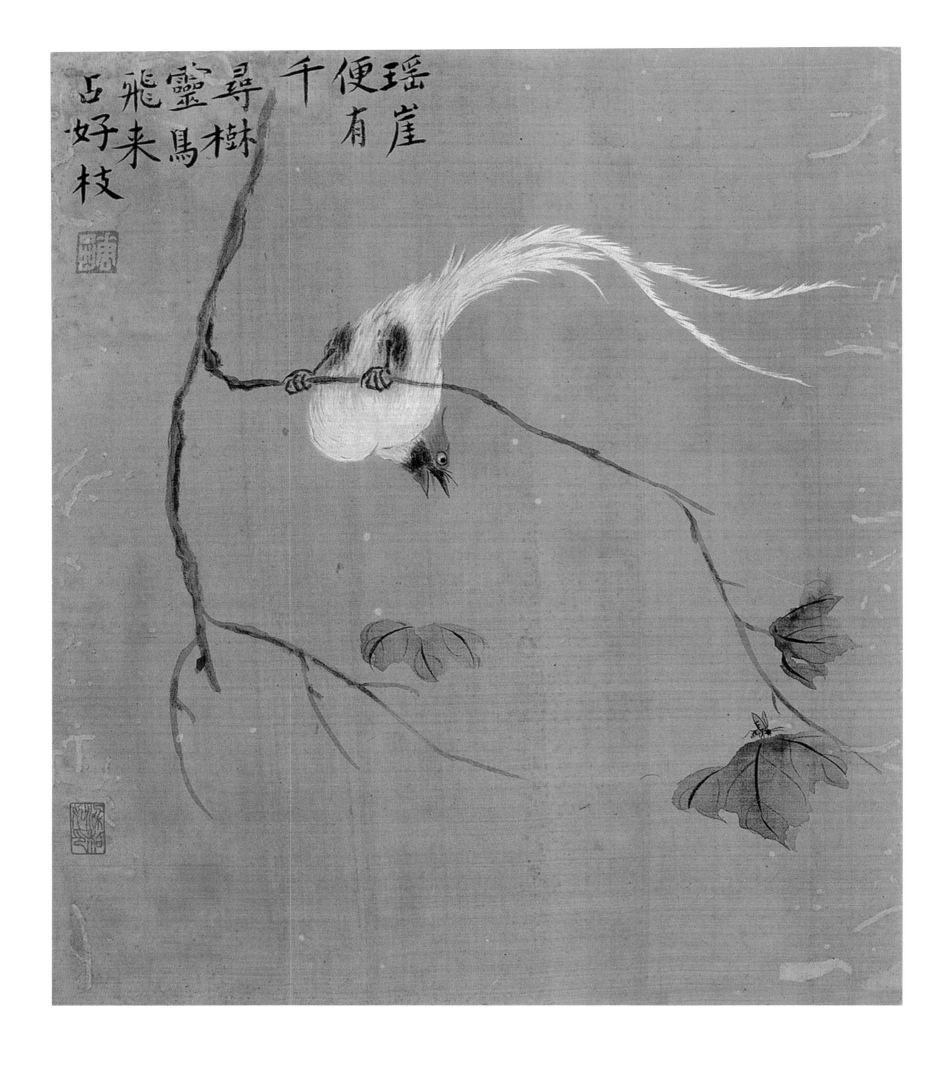

瑶崖便有千寻树
灵鸟飞来占好枝

杂画册（十二开）之一

册　绢　设色

30cm×25.5cm

广州市美术馆藏

题识： 瑶崖便有千寻树，灵鸟飞来占好枝。

钤印： 华嵒（白文）

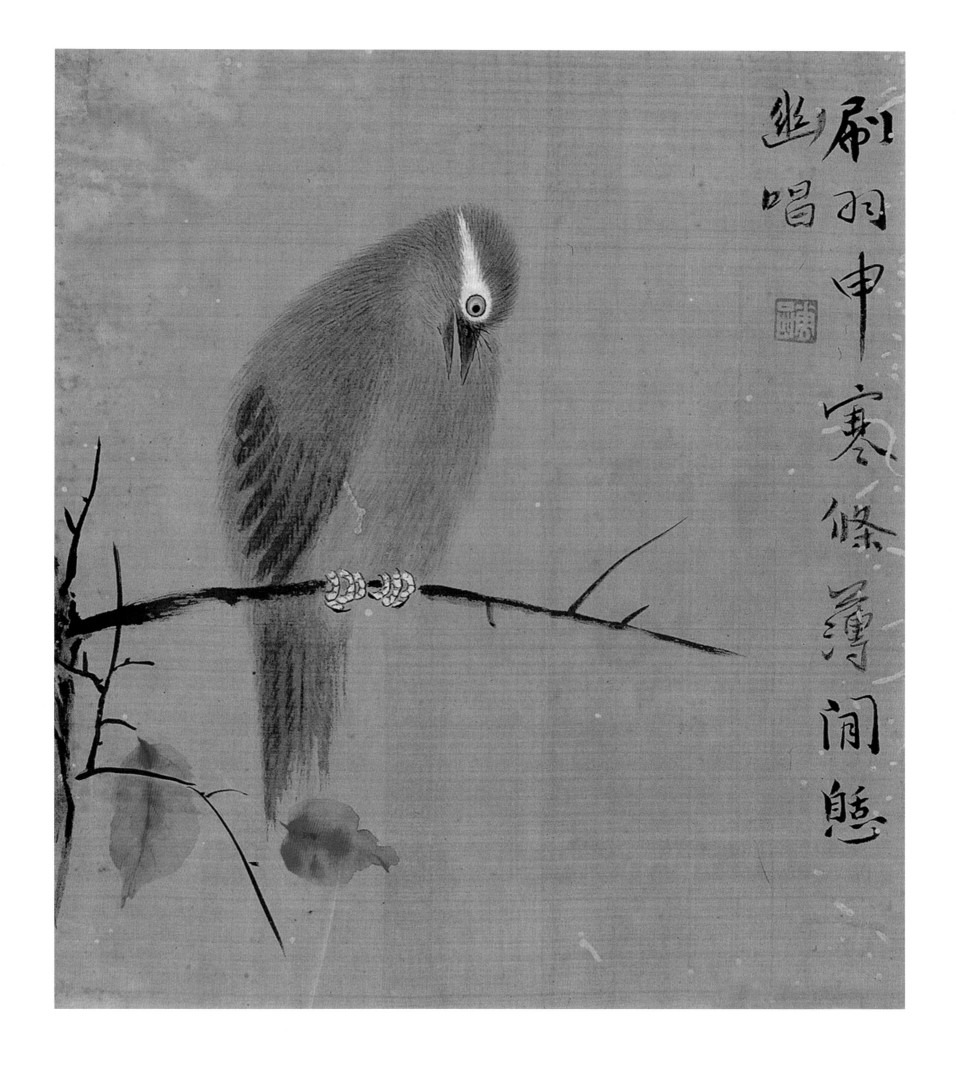

刷羽申寒條薄閒態幽唱

杂画册（十二开）之二

册　绢　设色

30cm×25.5cm

广州市美术馆藏

题识： 刷羽申寒条，薄闲憩幽唱。

钤印： 华嵒（白文）

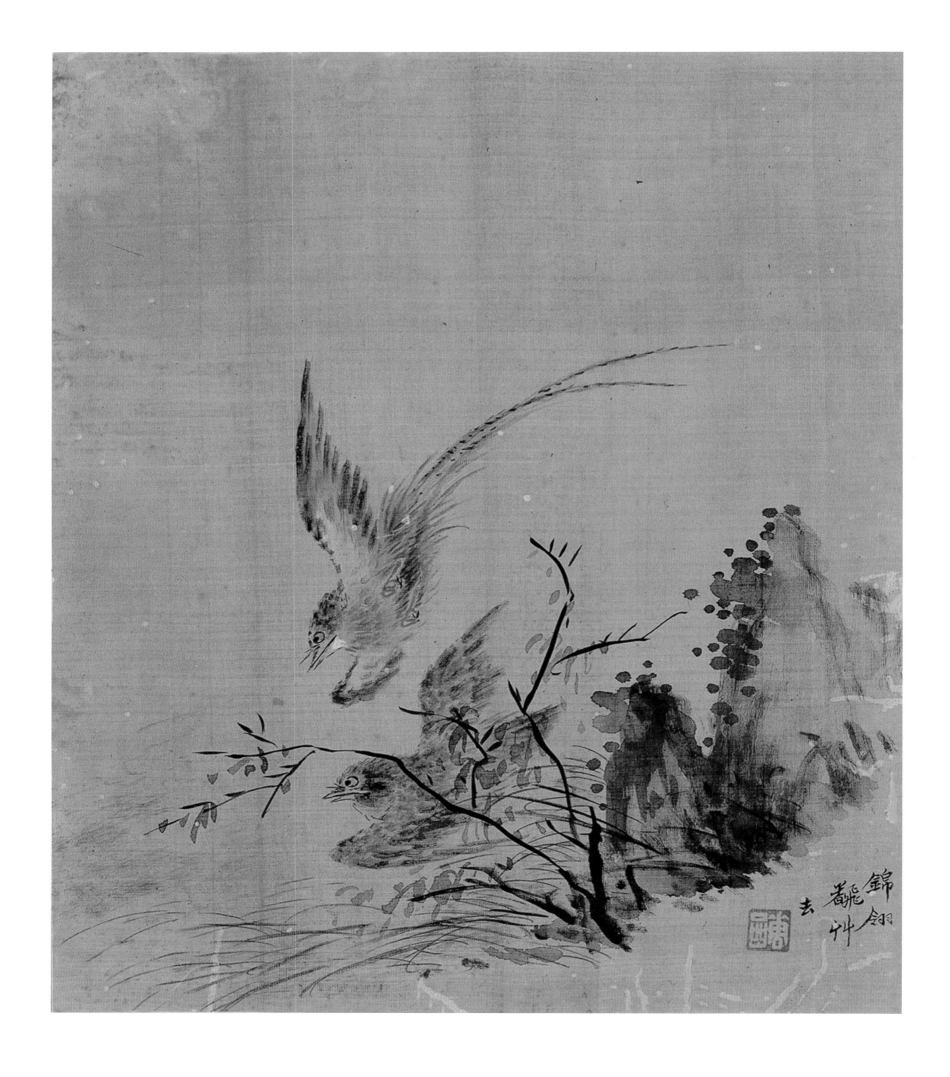

杂画册（十二开）之三

册　绢　设色
30cm×25.5cm
广州市美术馆藏

题识： 锦翎翻草去。
钤印： 华嵒（白文）

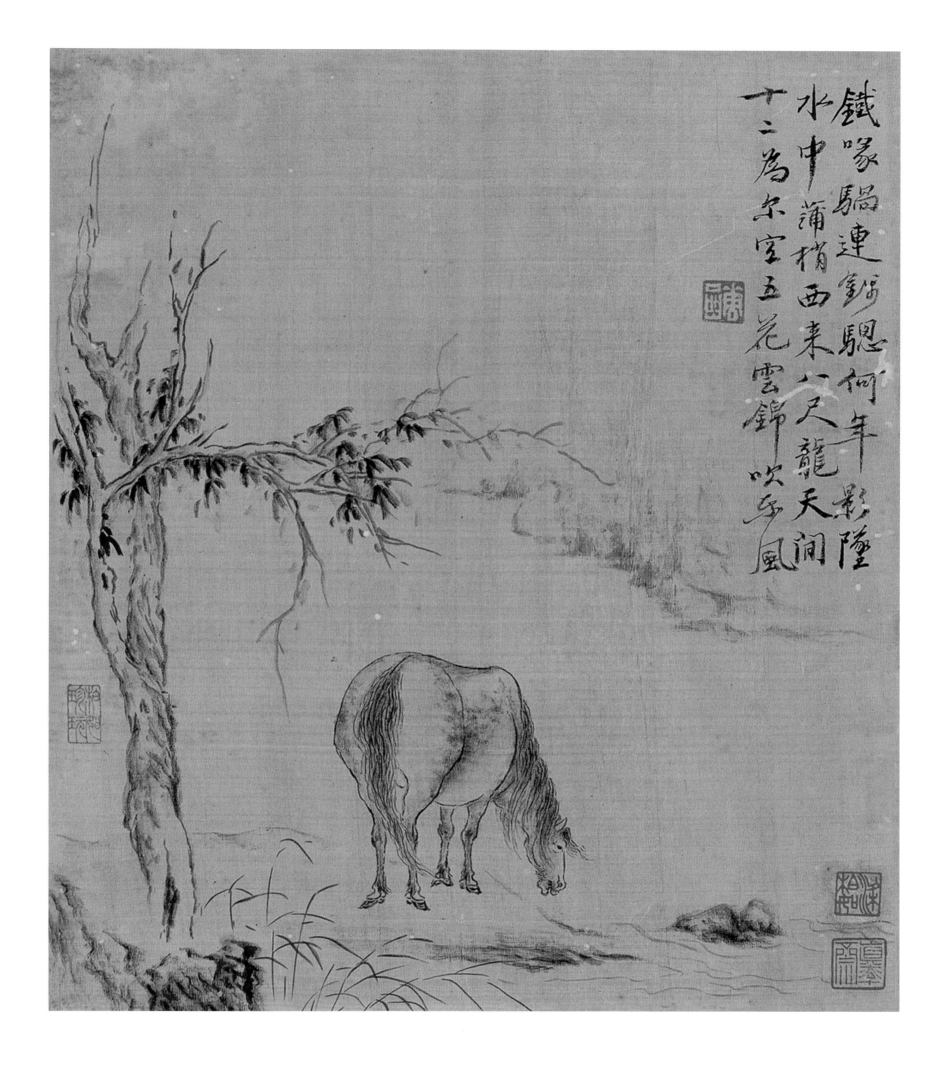

铁喙骒，连钱骢。何年影，墜水中。蒲梢西来八尺龙，天闲十二为尔空，五花云锦吹东风。

杂画册（十二开）之七

册 绢 设色

30cm×25.5cm

广州市美术馆藏

题识：铁喙骒，连钱骢。何年影，墜水中。蒲梢西来八尺龙，天闲十二为尔空，五花云锦吹东风。

钤印：华嵒（白文）

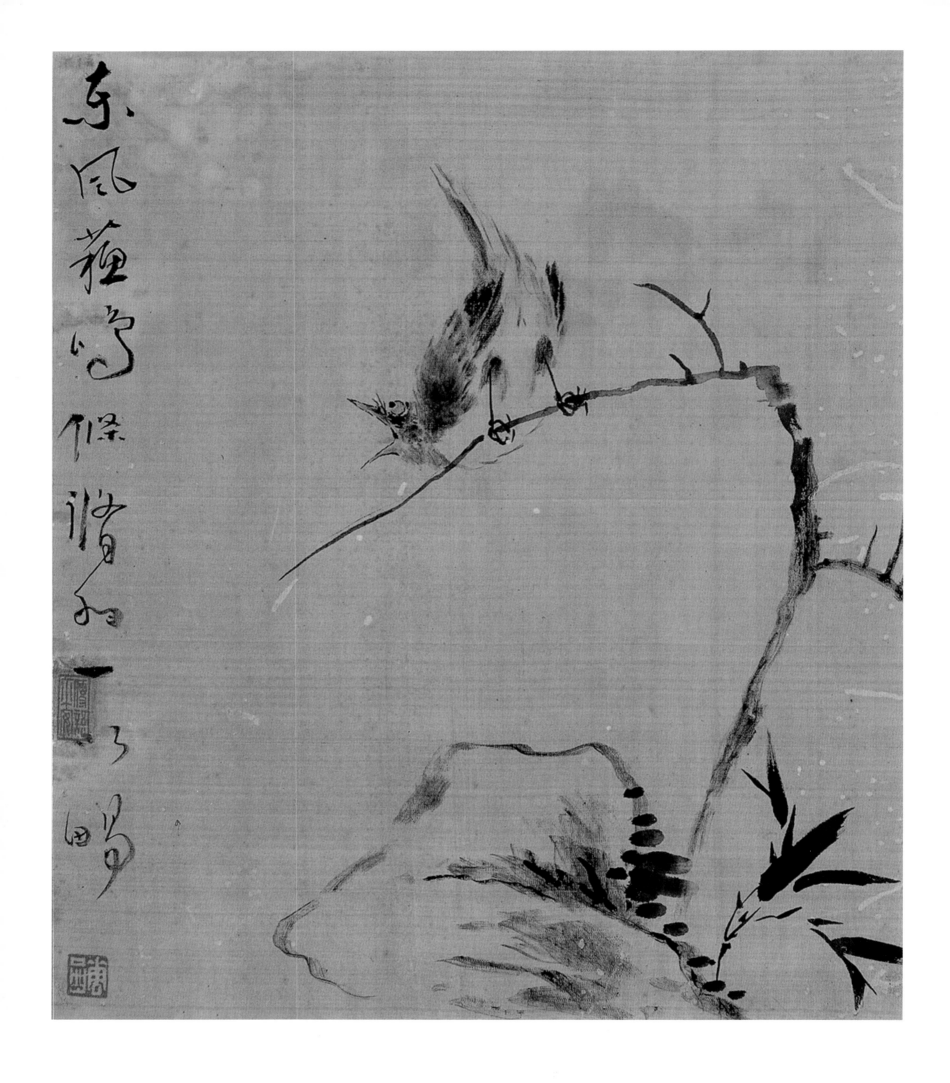

杂画册（十二开）之八

册　绢　设色
30cm×25.5cm
广州市美术馆藏

题识：东风苏鸣条，修羽一以畅。
钤印：华嵒（白文）

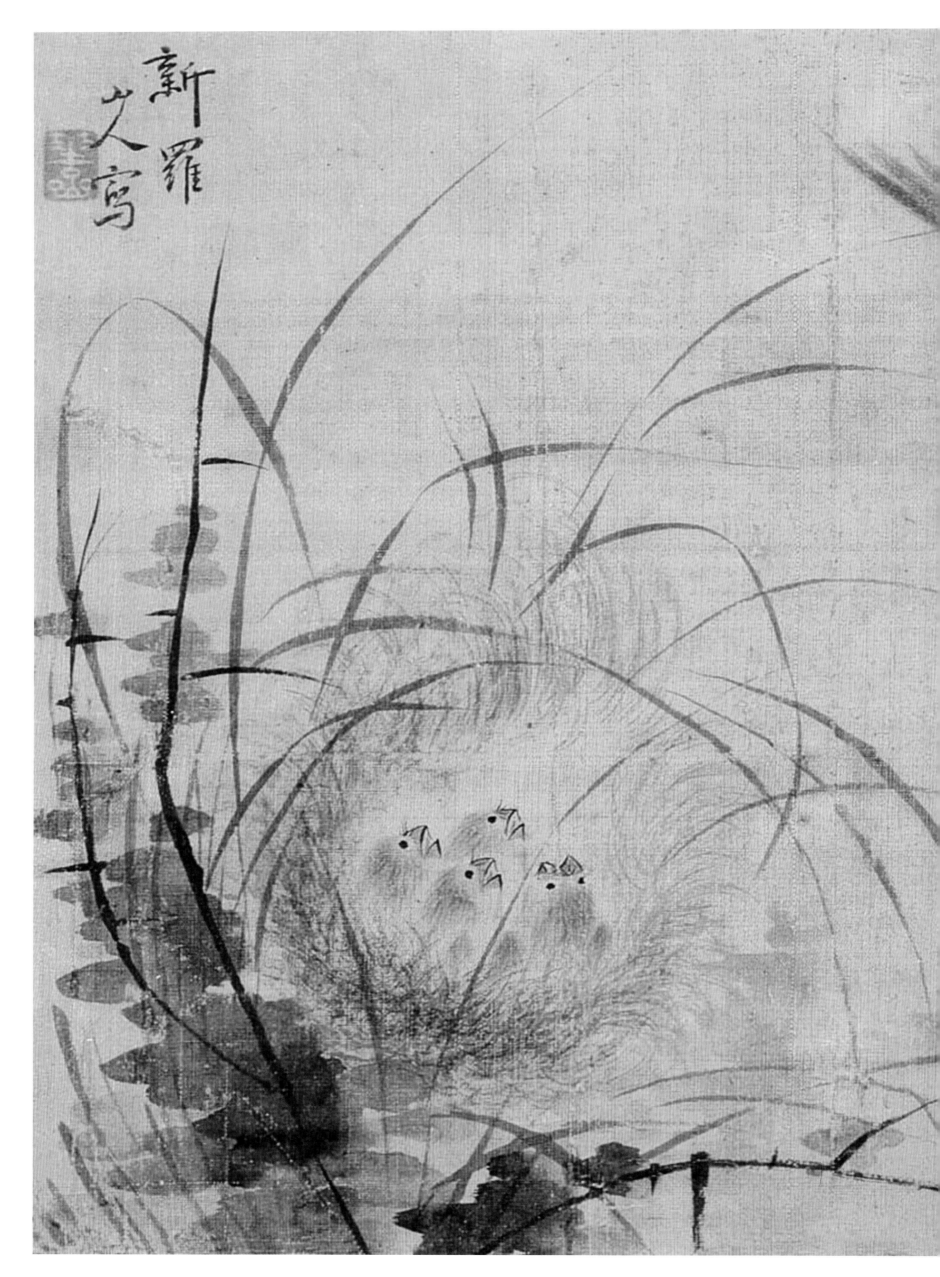

新羅山人寫

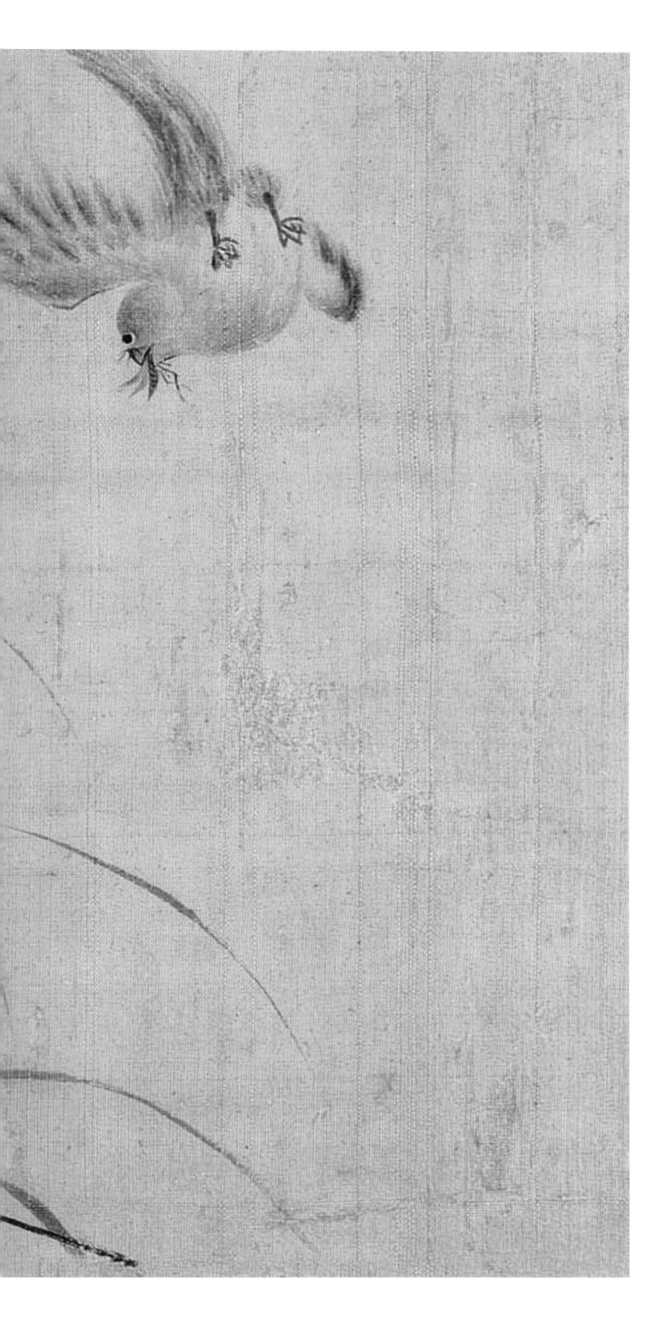

花鸟（十二开）之一

册页
21cm×26cm
艺术市场拍卖品

款识： 新罗山人写
钤印： 华嵒（白文）

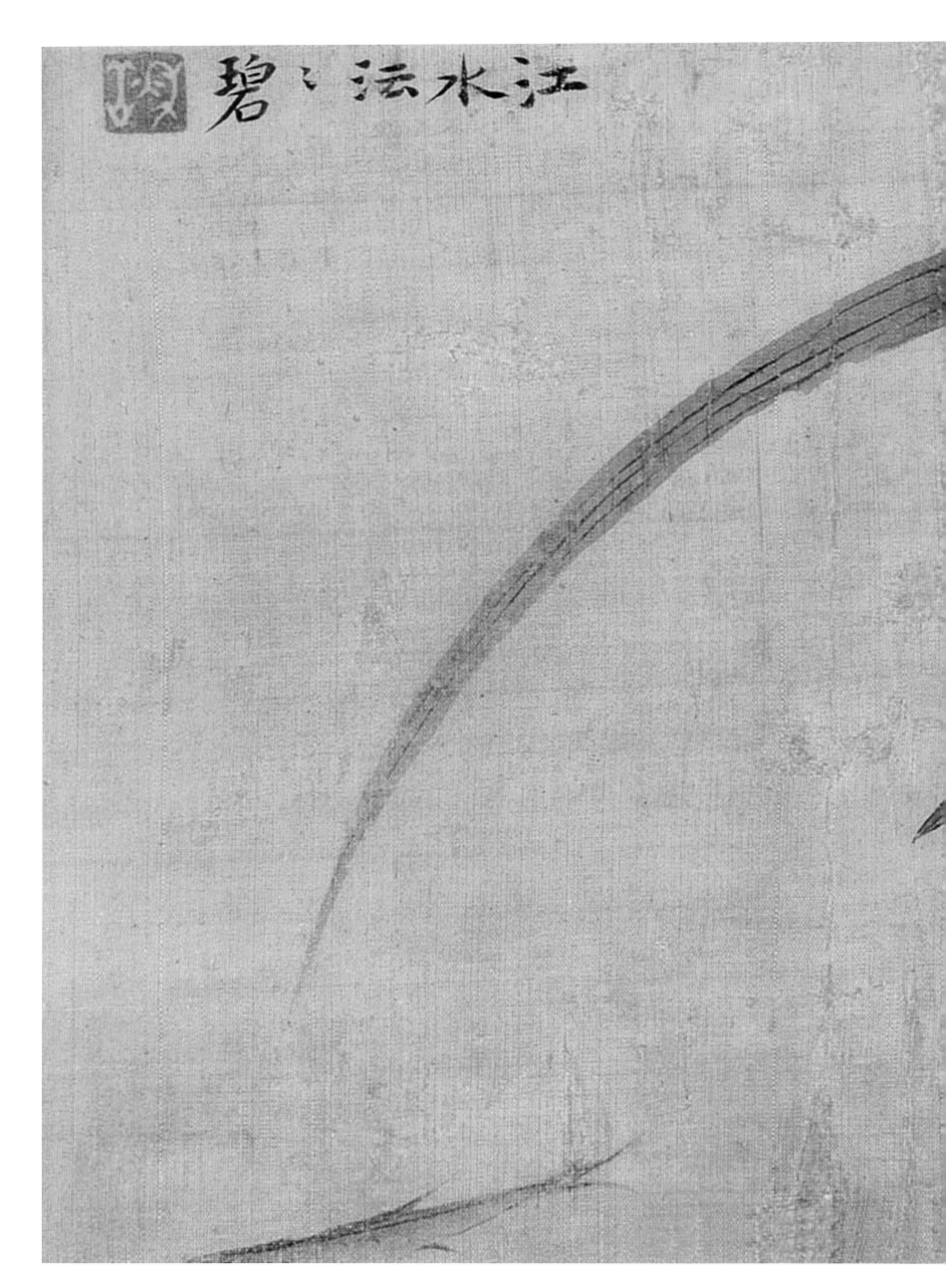

碧さ法水江

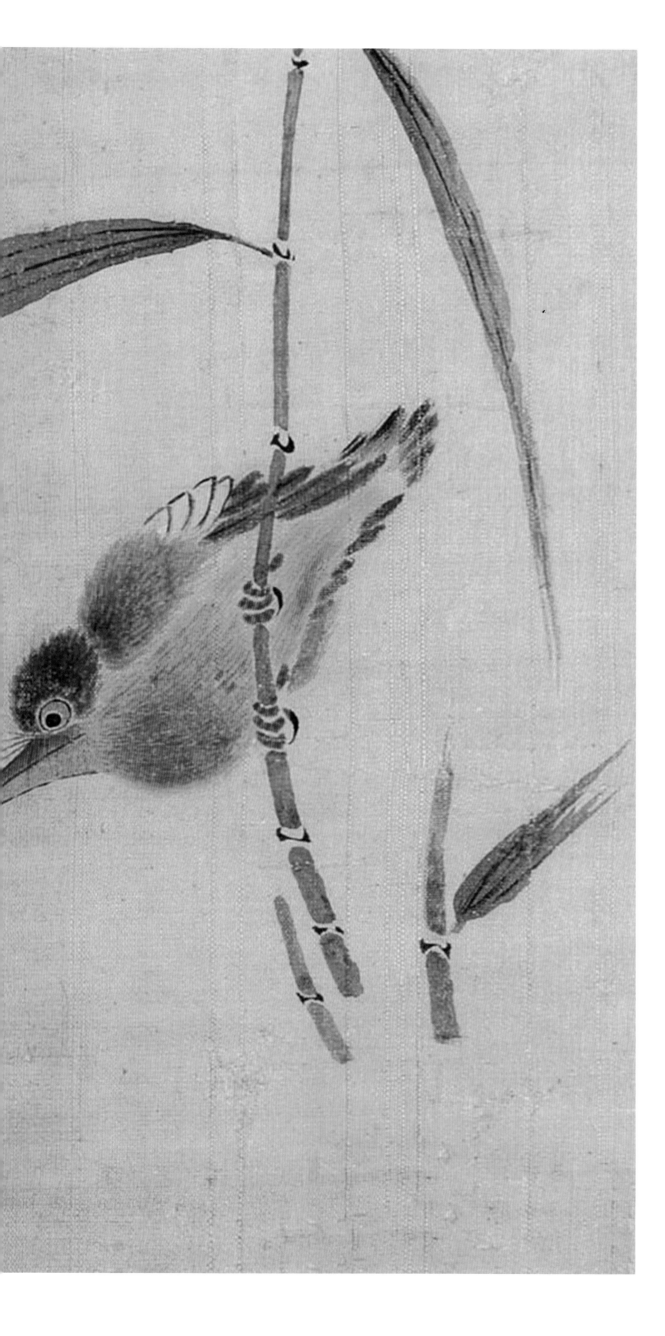

花鸟（十二开）之二

册页
21cm×26cm
艺术市场拍卖品

题识：江水沄沄碧。
钤印：秋岳（白文）

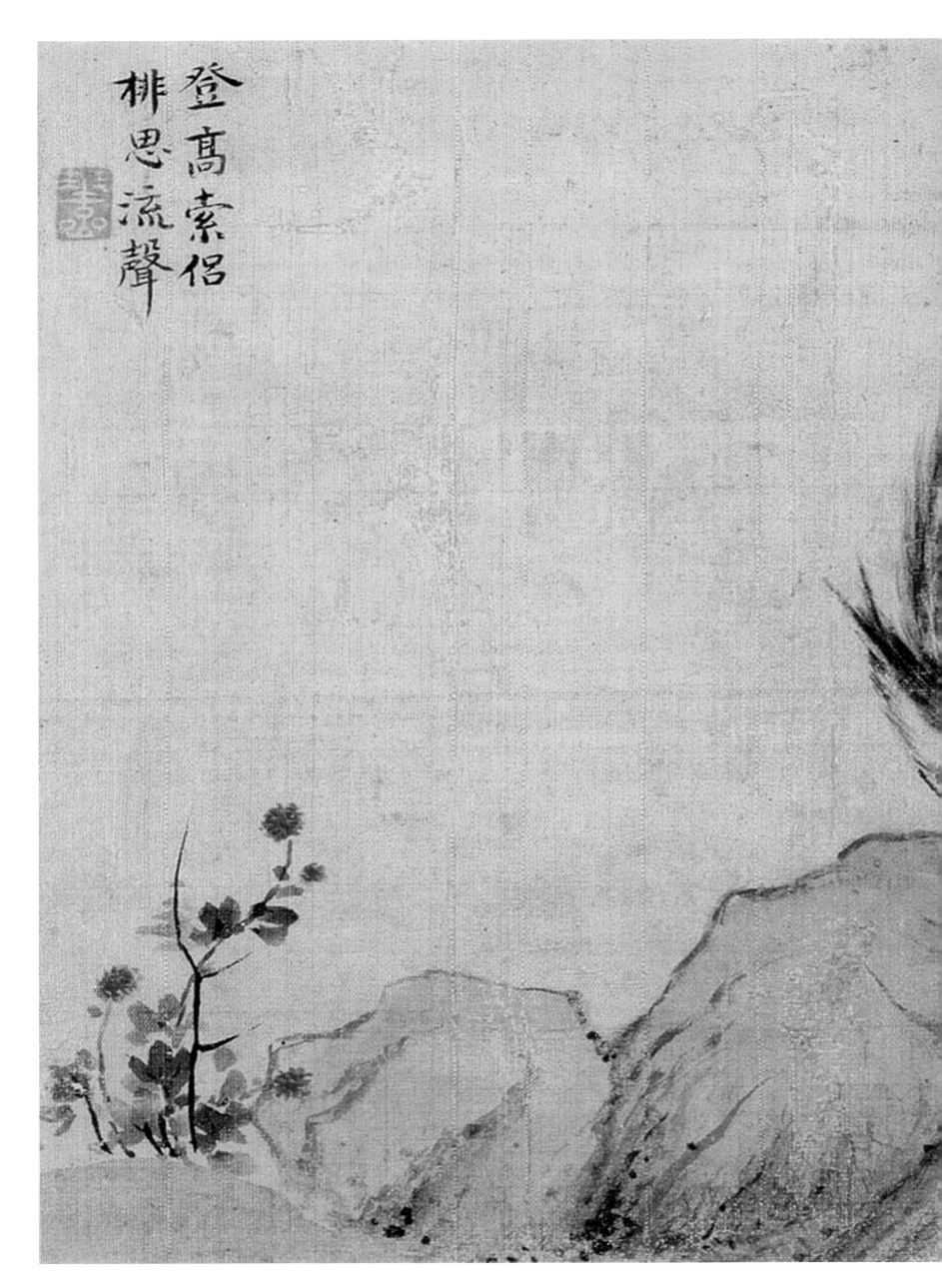

登高素侶
排思流聲

218

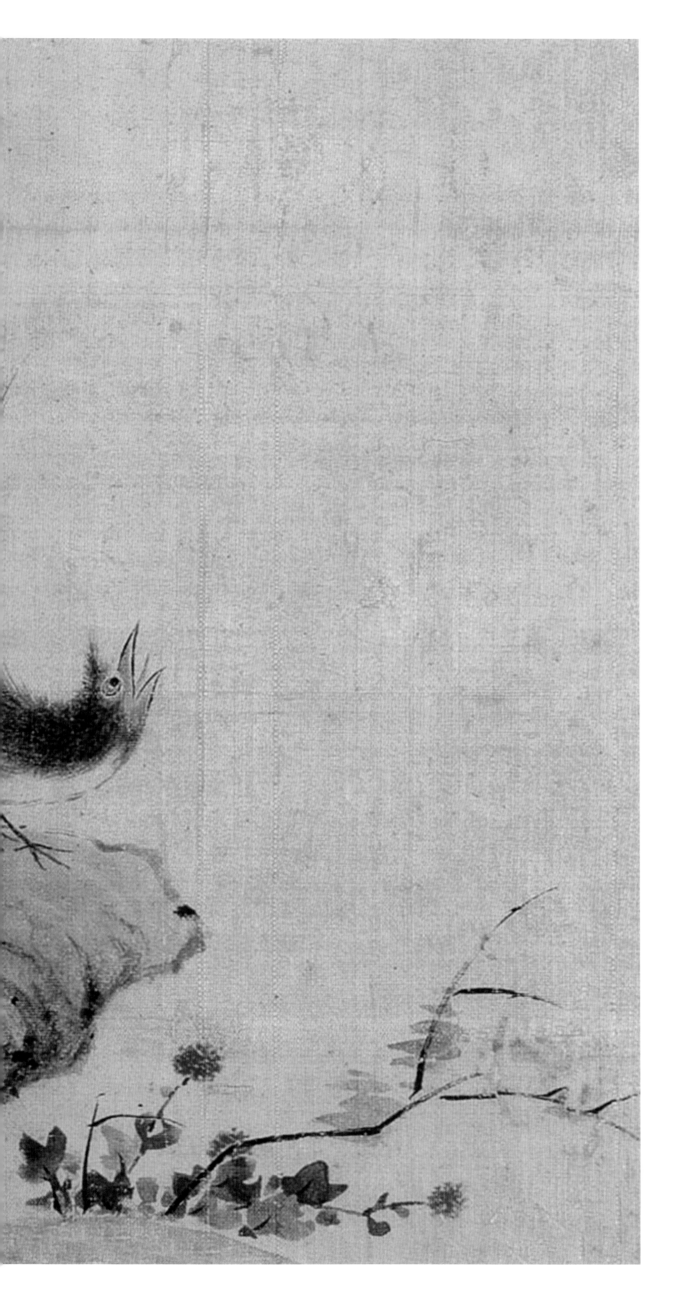

花鸟（十二开）之三

册页
21cm×26cm
艺术市场拍卖品

题识：登高索侣，排思流声。
钤印：华喦（白文）

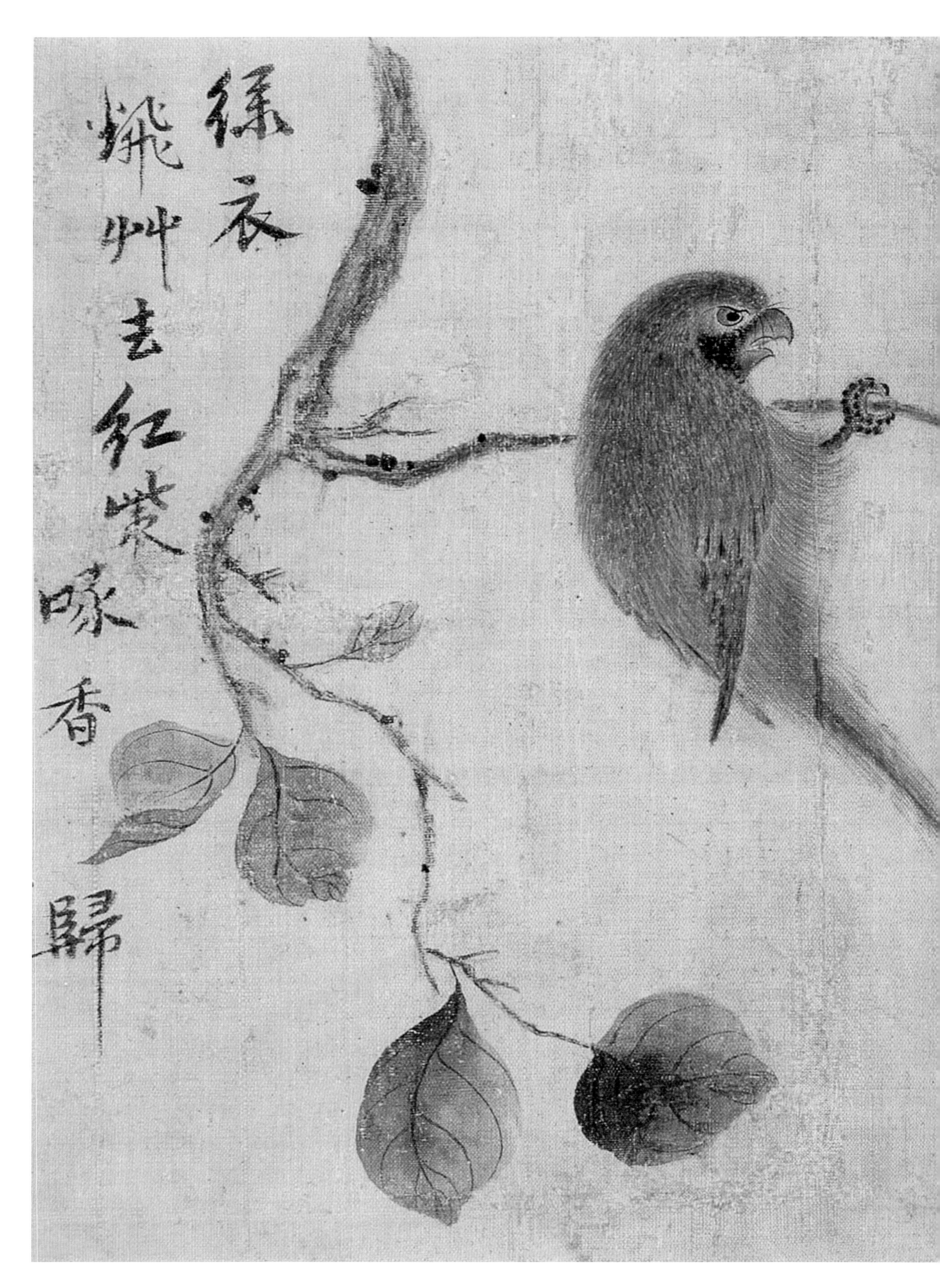

緑衣
姚兒去
紅紫
啄香
歸

花鸟（十二开）之四

册页
21cm×26cm
艺术市场拍卖品

款识： 绿衣翻草去，红嘴啄香归
钤印： 布衣生（白文）

載翔載集
和鳴
好音

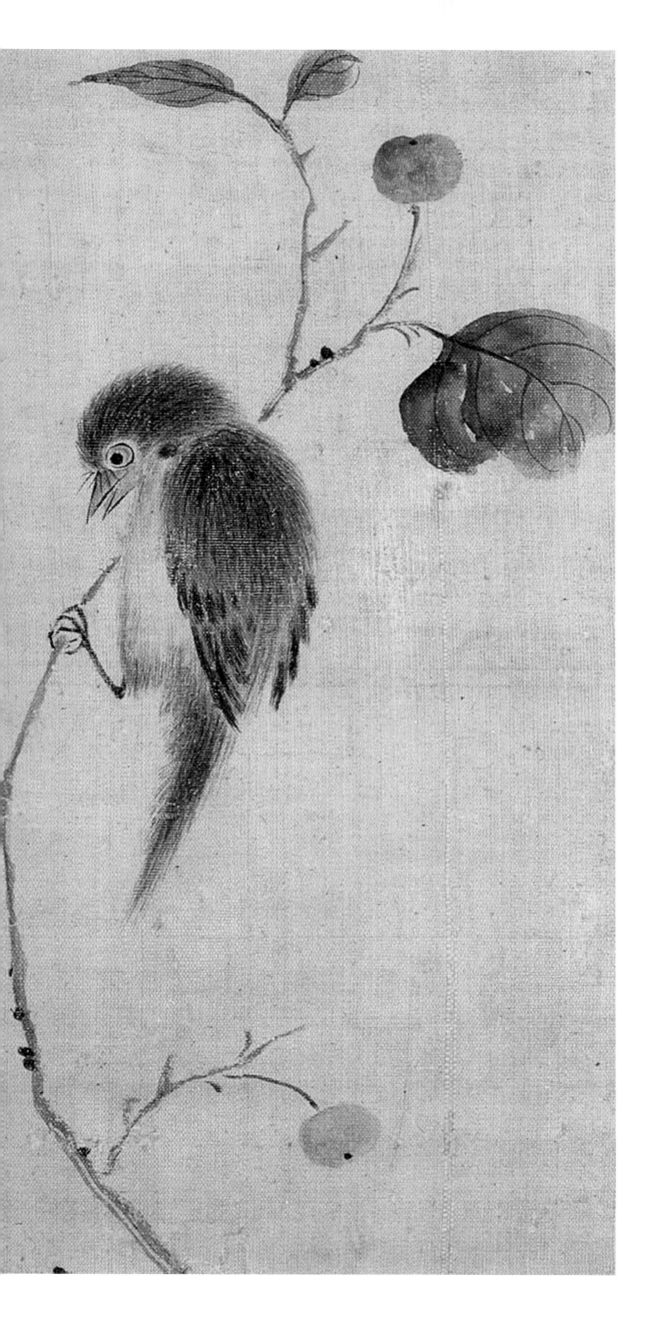

花鸟（十二开）之五

册页

21cm×26cm

艺术市场拍卖品

题识： 载翔载集，和鸣好音。

钤印： 华嵒（白文）

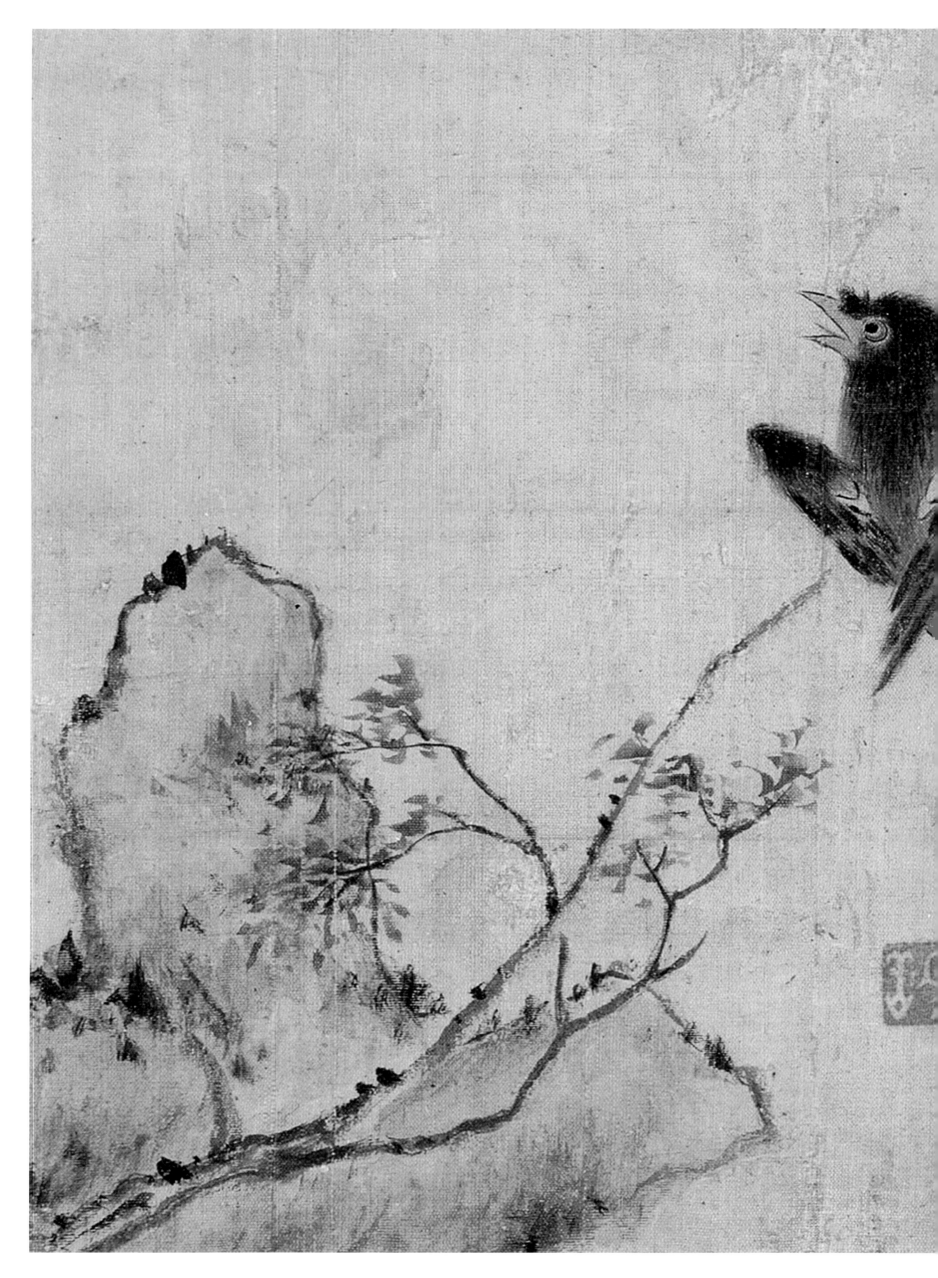

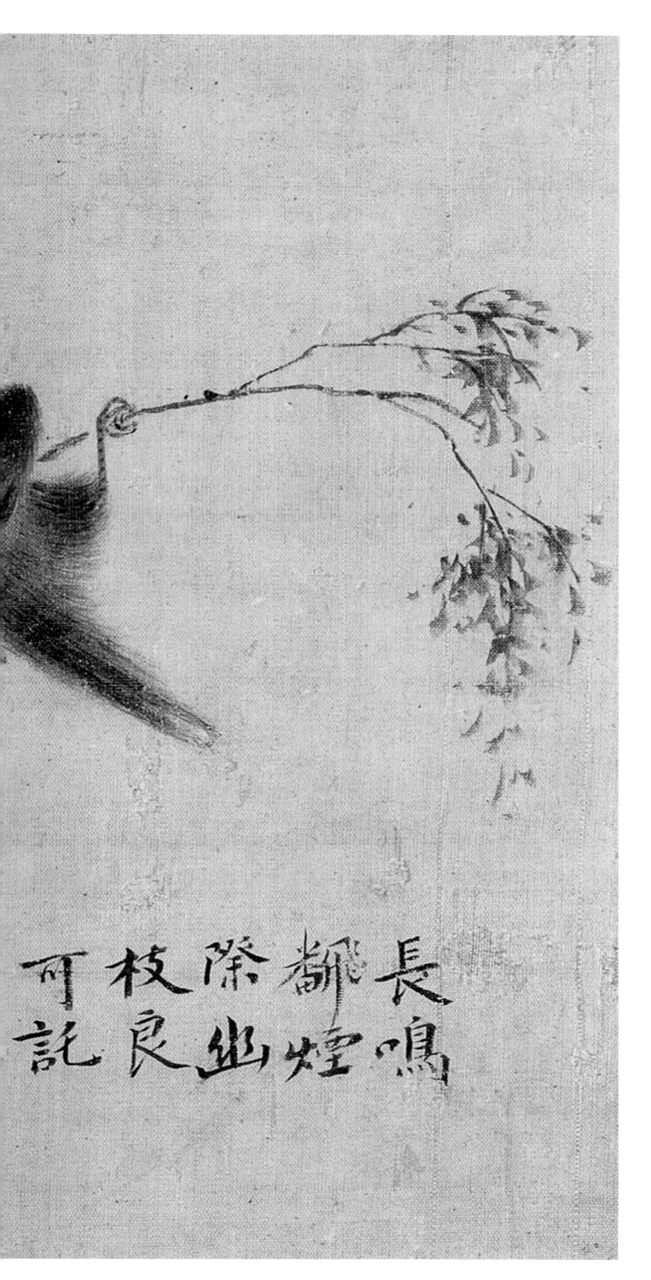

花鸟（十二开）之六

册页

21cm×26cm

艺术市场拍卖品

题识：长鸣翻烟际，幽枝良可托。

钤印：秋岳（白文）

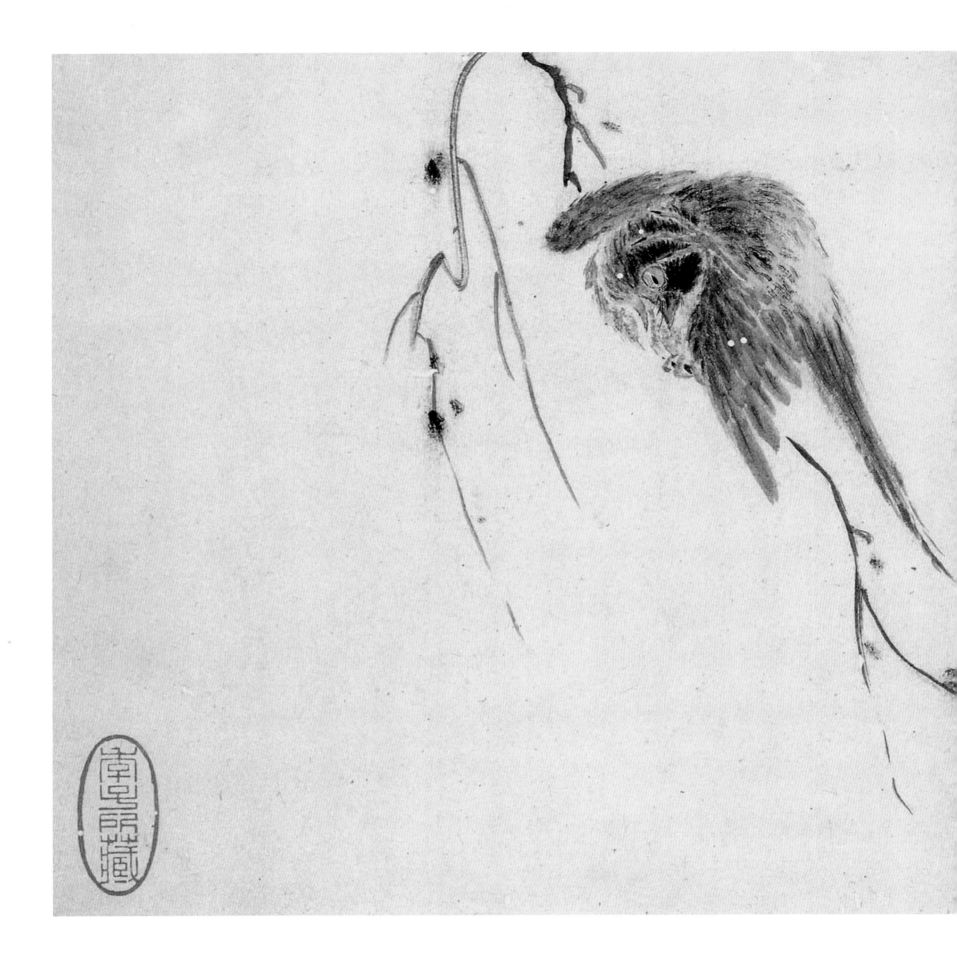

花鸟（八开）之一

册页
18.5cm×38cm
艺术市场拍卖品

题识： 借汝柔枝，以寄嘉休。
钤印： 岩穴之士（白文）

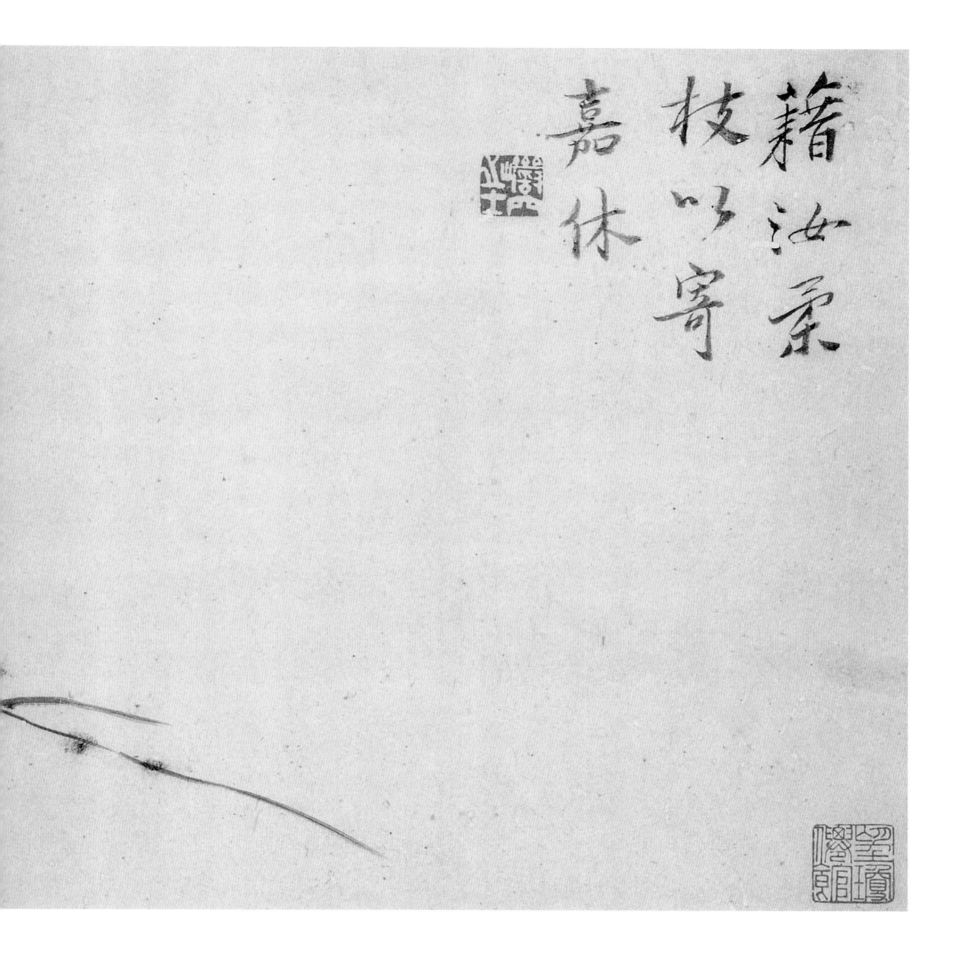

籍汝柔
枝以寄
嘉休

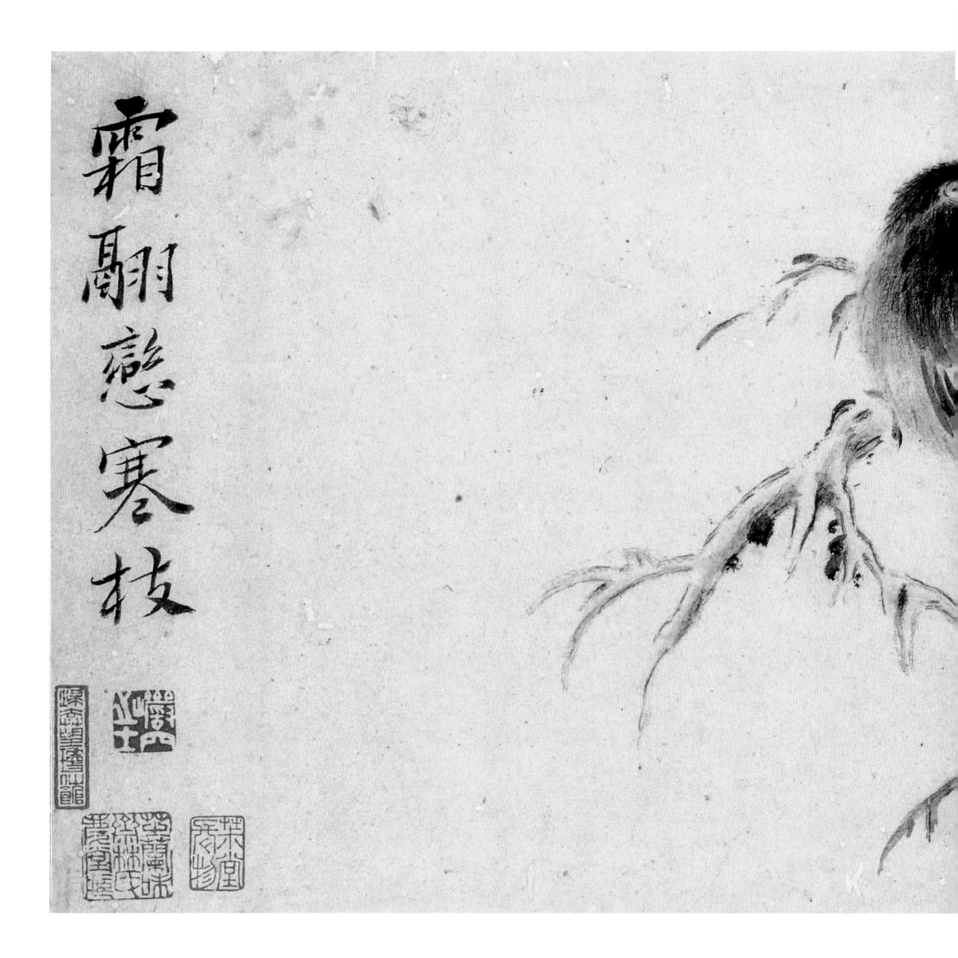

花鸟（八开）之二

册页
18.5cm×38cm
艺术市场拍卖品

题识：霜翮恋寒枝。
钤印：岩穴之士（白文）

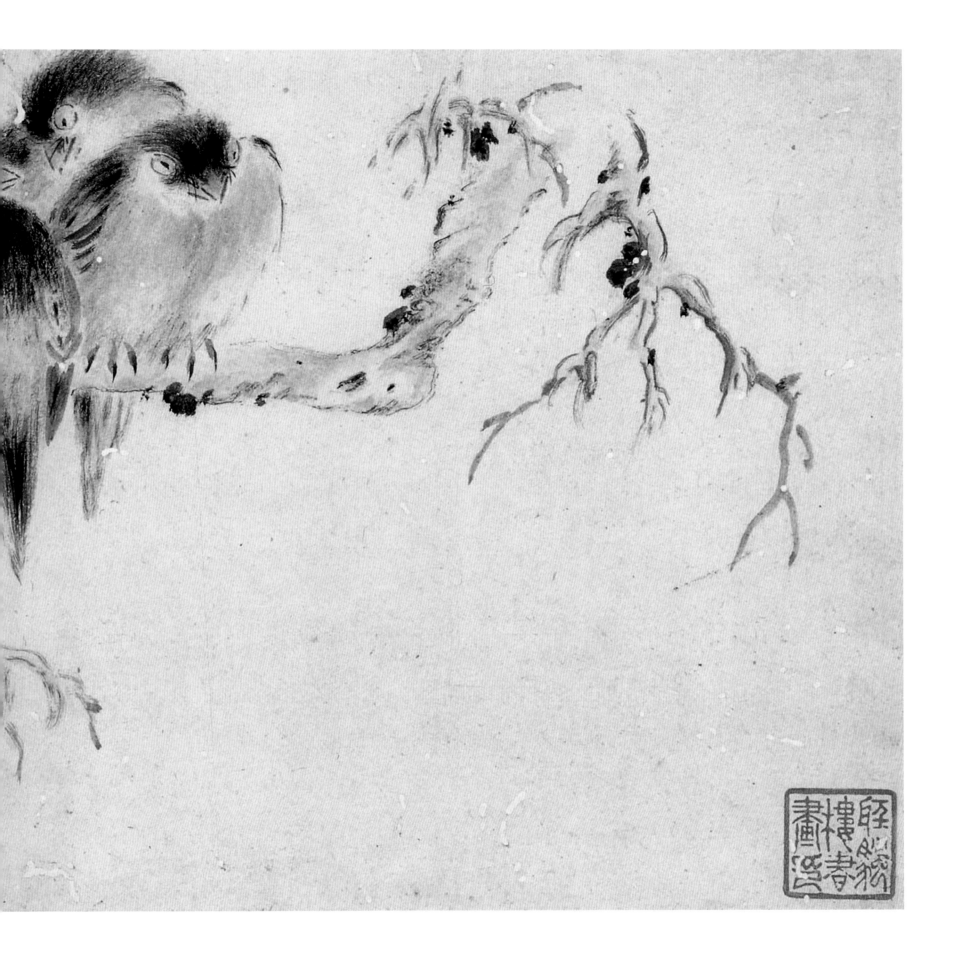

229

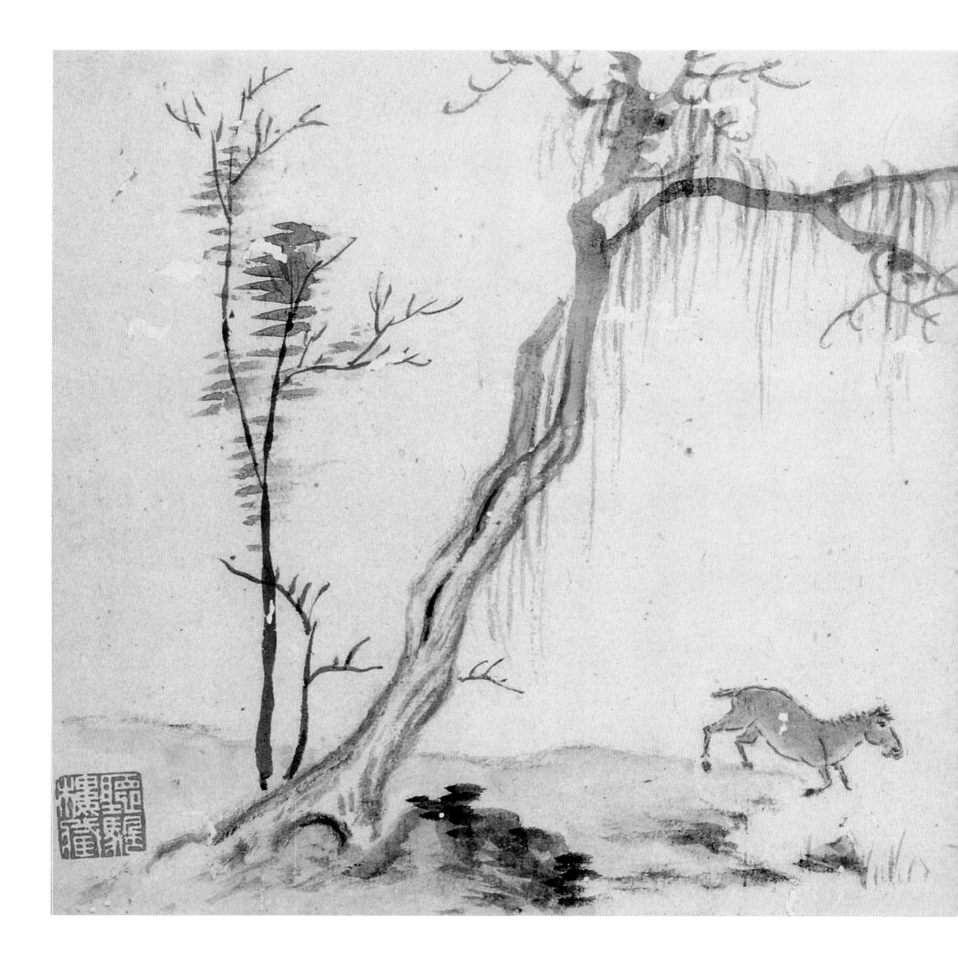

花鸟（八开）之三

册页
18.5cm×38cm
艺术市场拍卖品

题识： 常闻秉龙性，固与白波便。
钤印： 岩穴之士（白文）

常聞棠龍性固興白波便

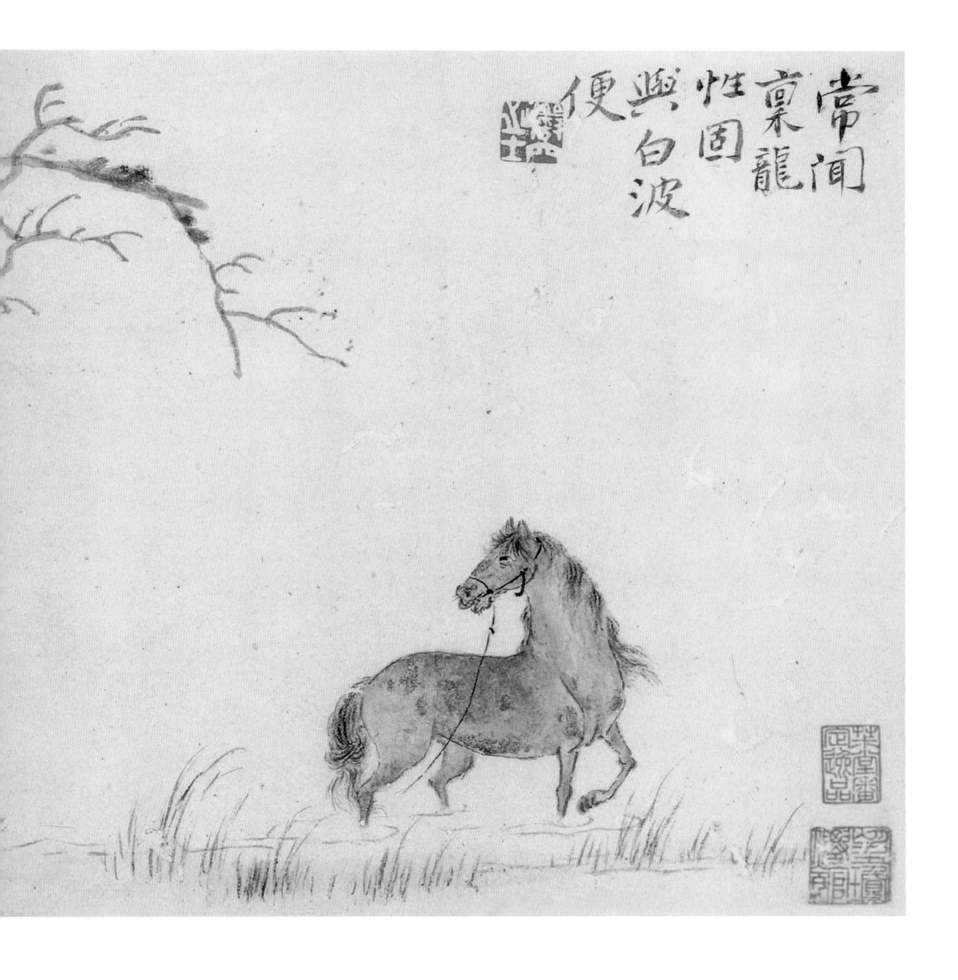

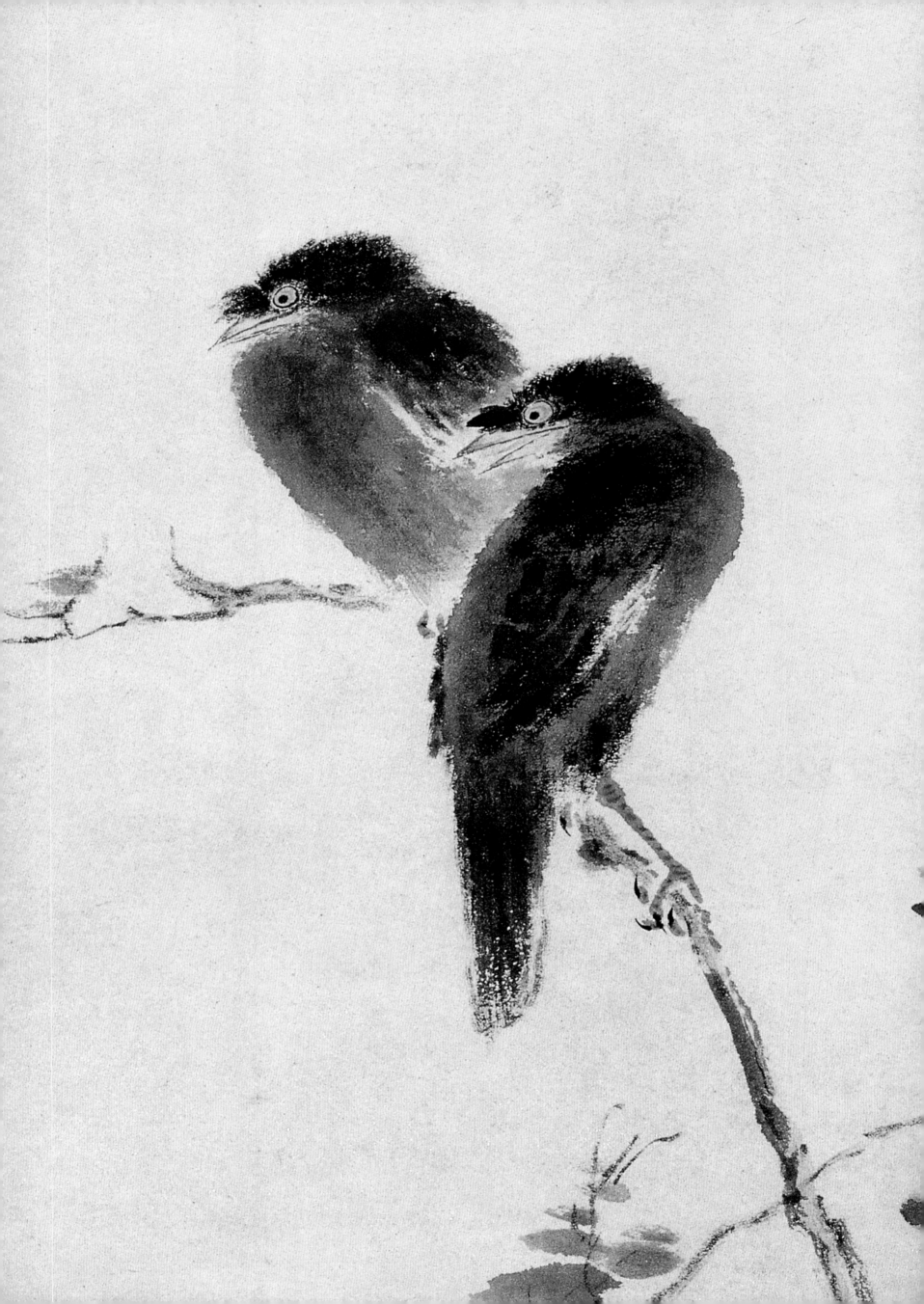

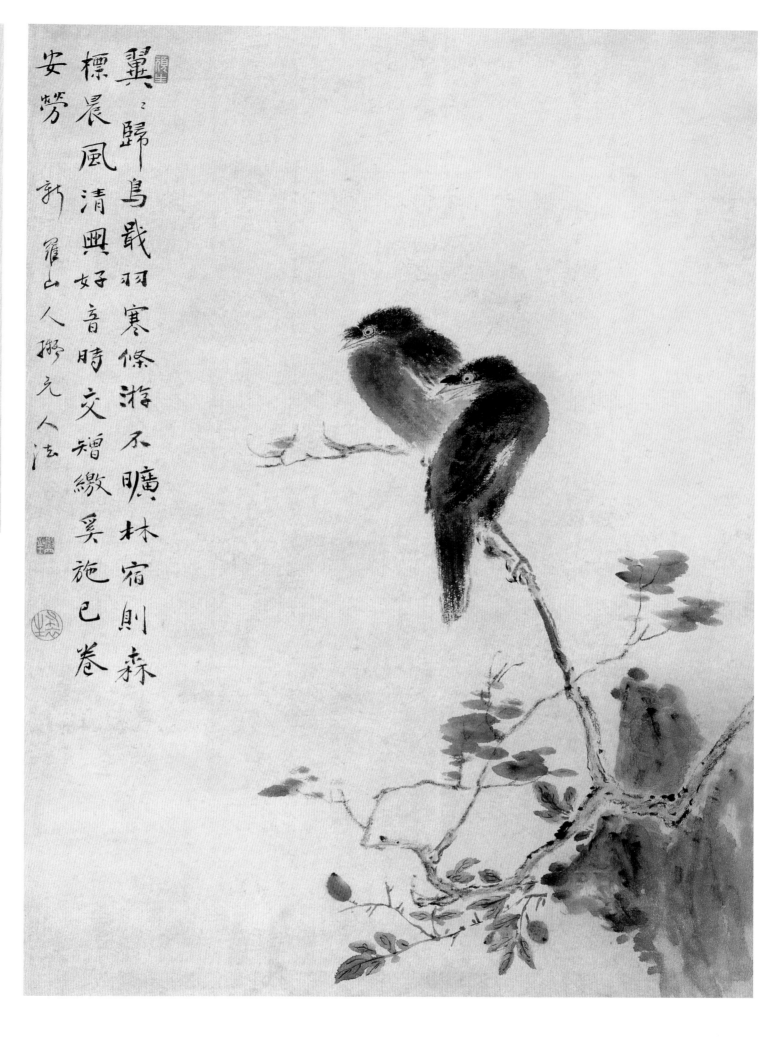

翼翼归鸟，戢羽寒条。游不旷林，宿则森标。晨风清兴，好音时交。赠缴奚施，已卷安劳。

新罗山人拟元人法

晨风清兴

立轴

73.5cm×53cm

艺术市场拍卖品

题识：翼翼归鸟，戢羽寒条。游不旷林，宿则森标。晨风清兴，好音时交。赠缴奚施，已卷安劳。

款识：新罗山人拟元人法

钤印：顽生（白文，引首章）、岩穴之士（白文）、布衣生（朱文）

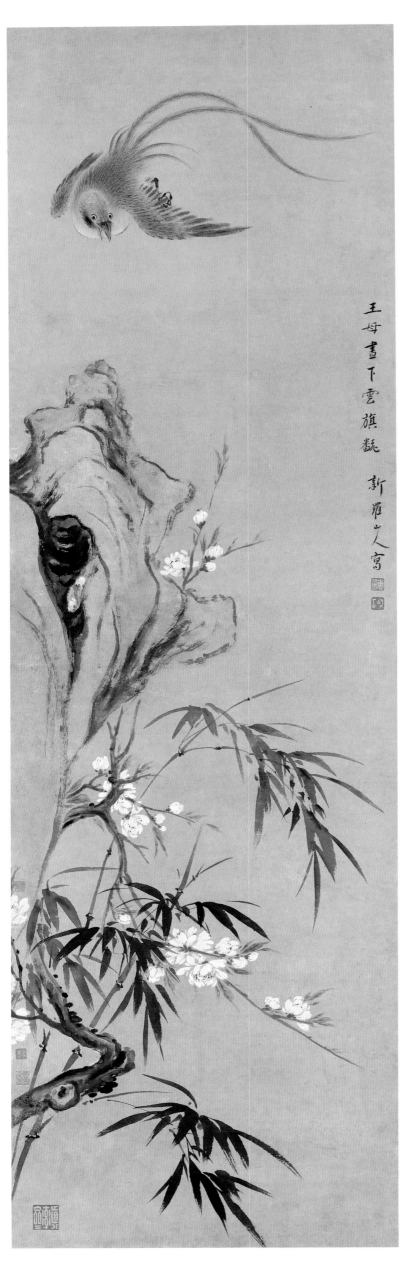

碧桃寿带

立幅
132cm×40.5cm
艺术市场拍卖品

题识：王母昼下云旗翻。
款识：新罗山人写
钤印：华嵒（白文）、秋岳（白文）

锦鸡竹菊图

轴　纸　设色

106.8cm×47.2cm

上海博物馆藏

题识： 风拂游翎舒锦绣，竹翻逸影冒寒芳。

款识： 新罗山人

钤印： 华喦（白文）、秋岳（白文）

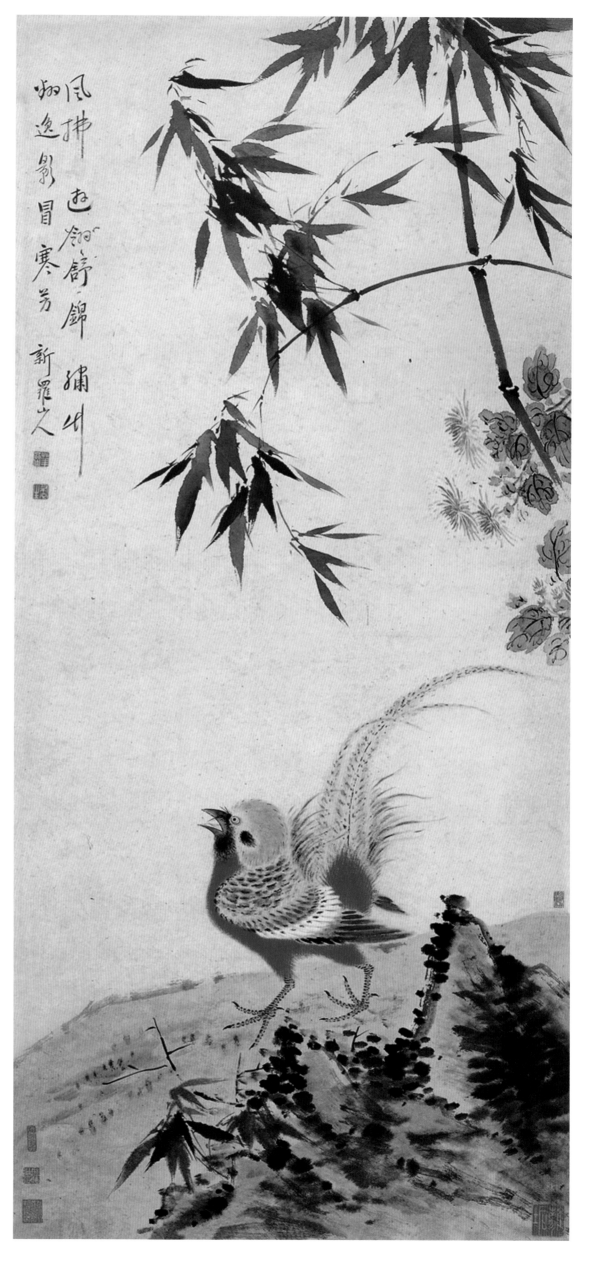

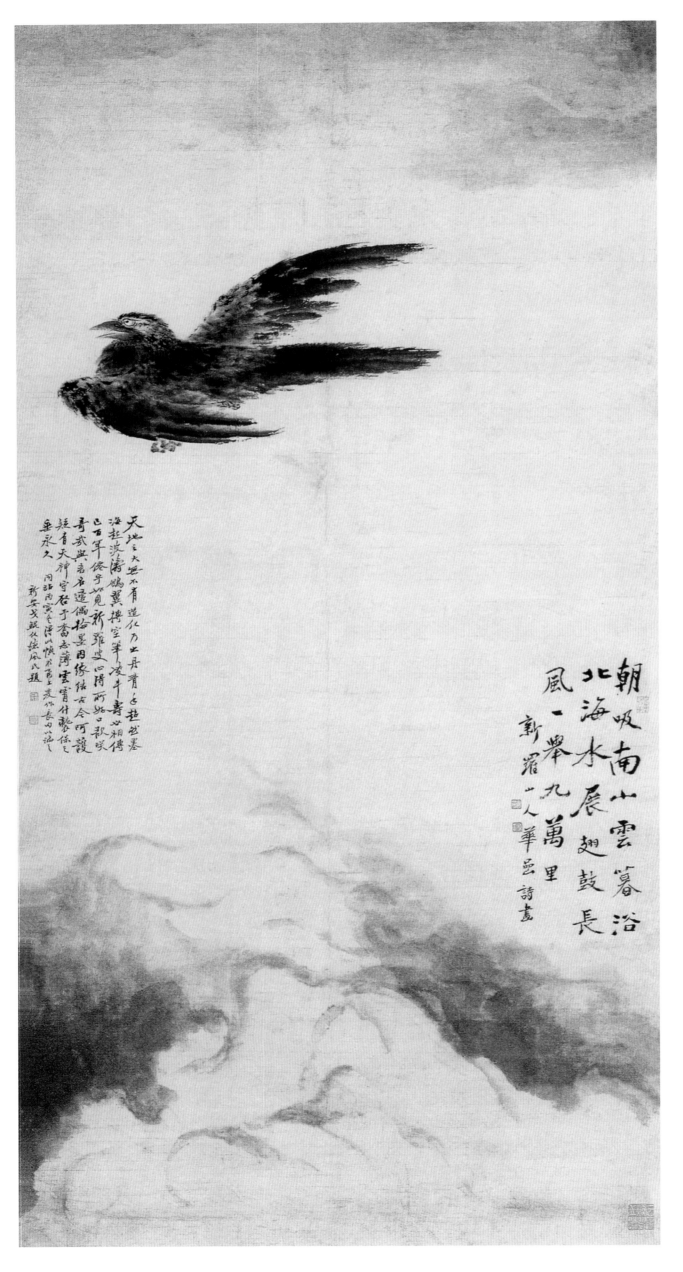

鹏举图

轴　纸本　水墨　淡设色
176.1cm×88.6cm
（日）泉屋博古馆藏

题识：朝吸南山云，暮浴北海水。展
翅鼓长风，一举九万里。

钤印：空尘诗画、秋岳、华嵒、戈鲲
化印、砚畇

鉴藏印：云阿暖翠之阁

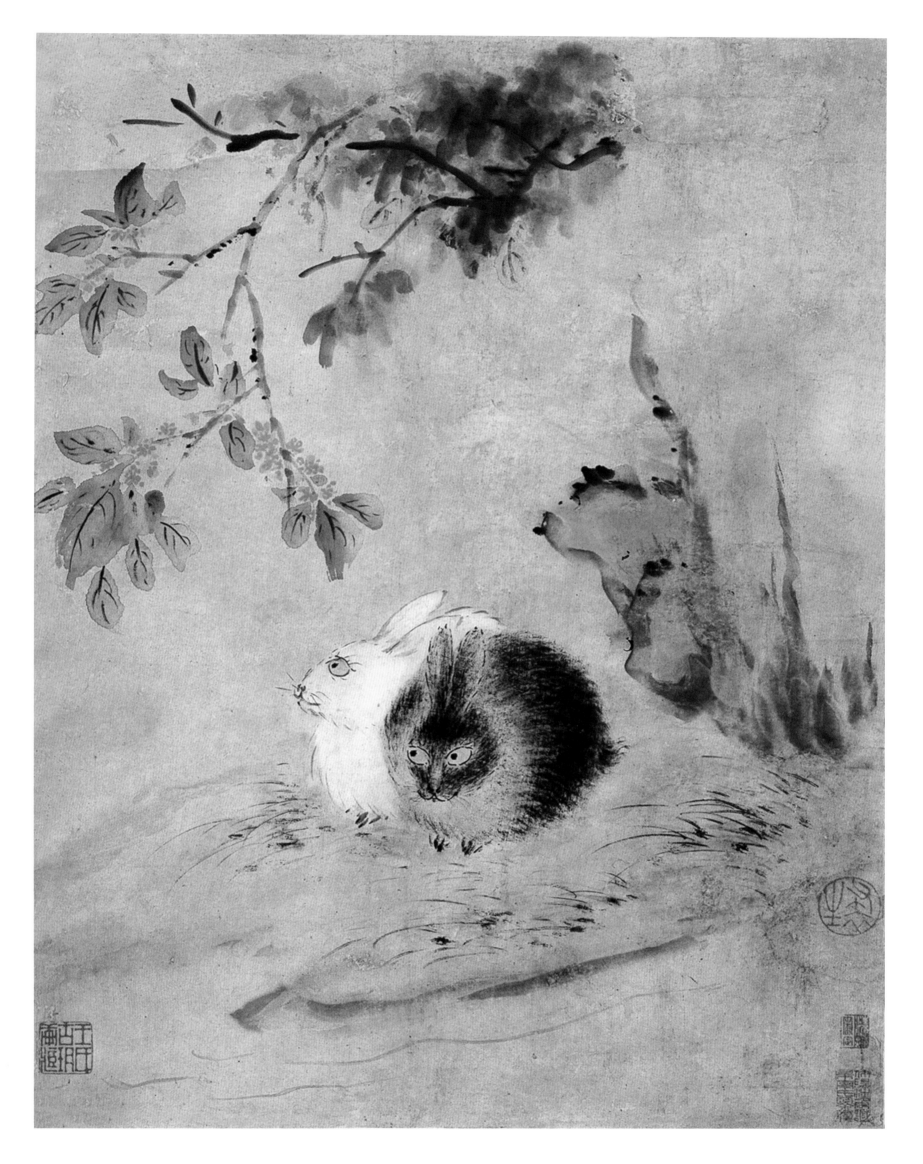

桂兔图

轴　纸　设色　44cm×33cm
广西壮族自治区博物馆藏

钤印：布衣生（朱文）

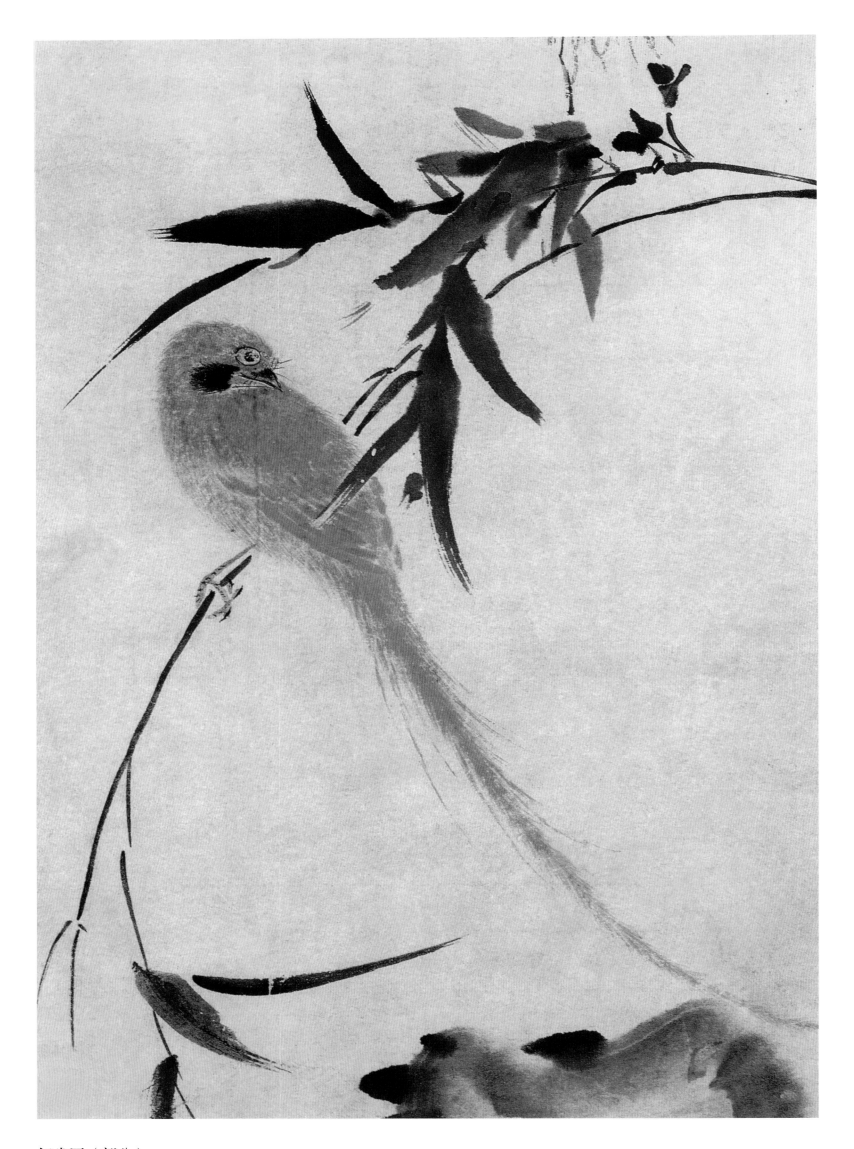

红雀图（部分）

轴 纸本 水墨 设色
126.8cm×59.5cm （美）普林斯顿大学美术馆藏

款识： 新罗山人并录陶句
收藏印： 潘仁成、陈洧舟

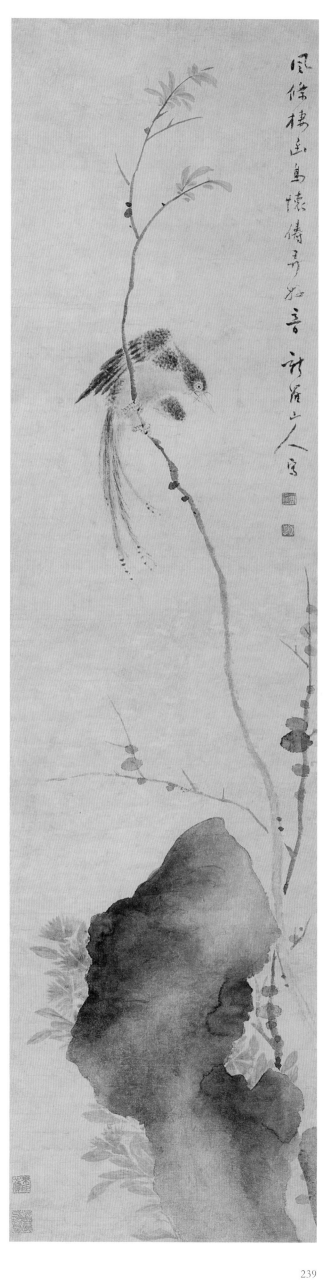

凤条栖鸟图轴

册页　纸本　设色

125.8cm×31.6cm

上海博物馆藏

题识： 凤条栖幽鸟，怀俦弄好音。

款识： 新罗山人写

钤印： 华嵒（白文）、秋岳（白文）

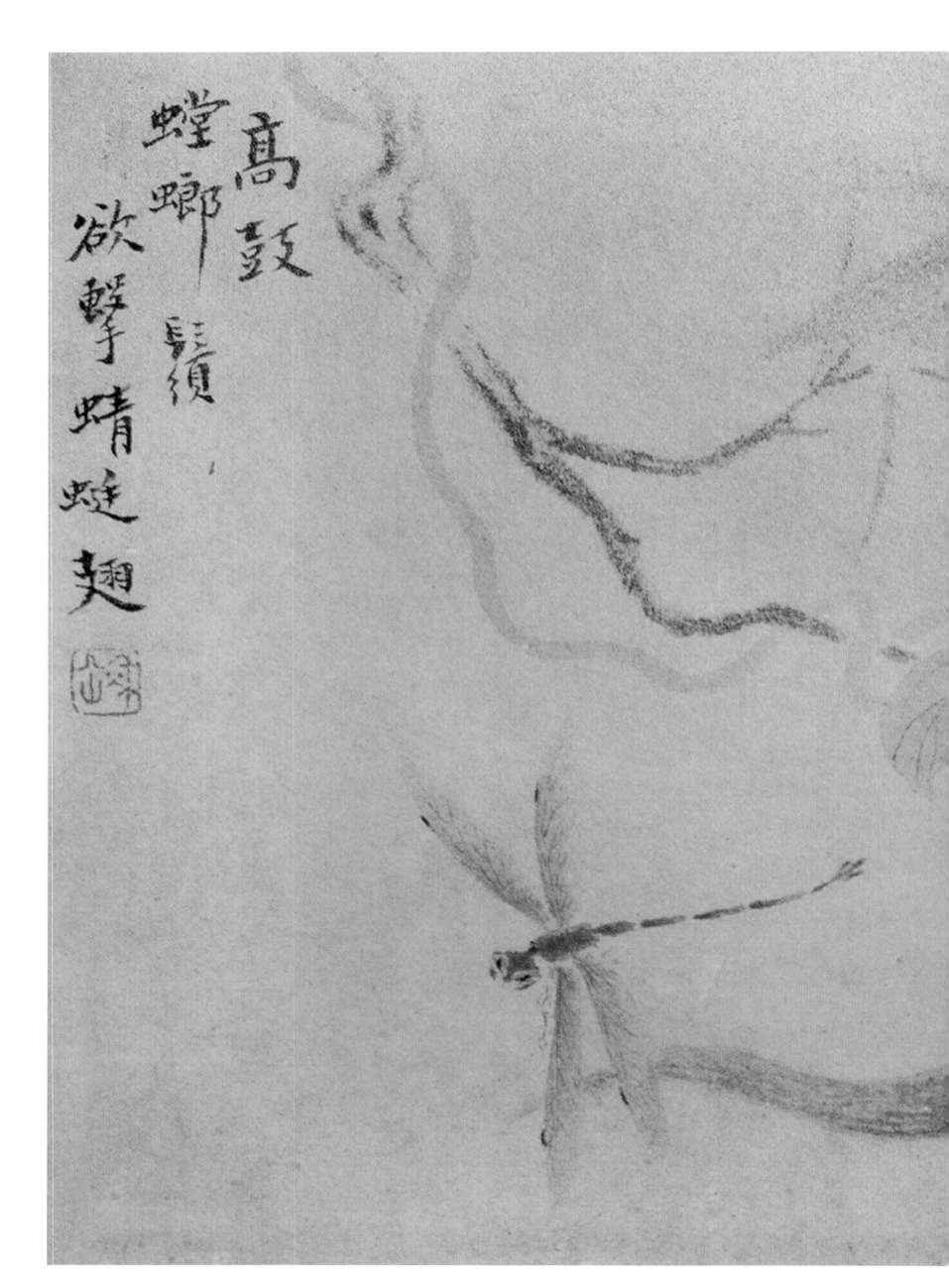

高鼓
螳螂髭鬚
欲擊蜻蜓翅

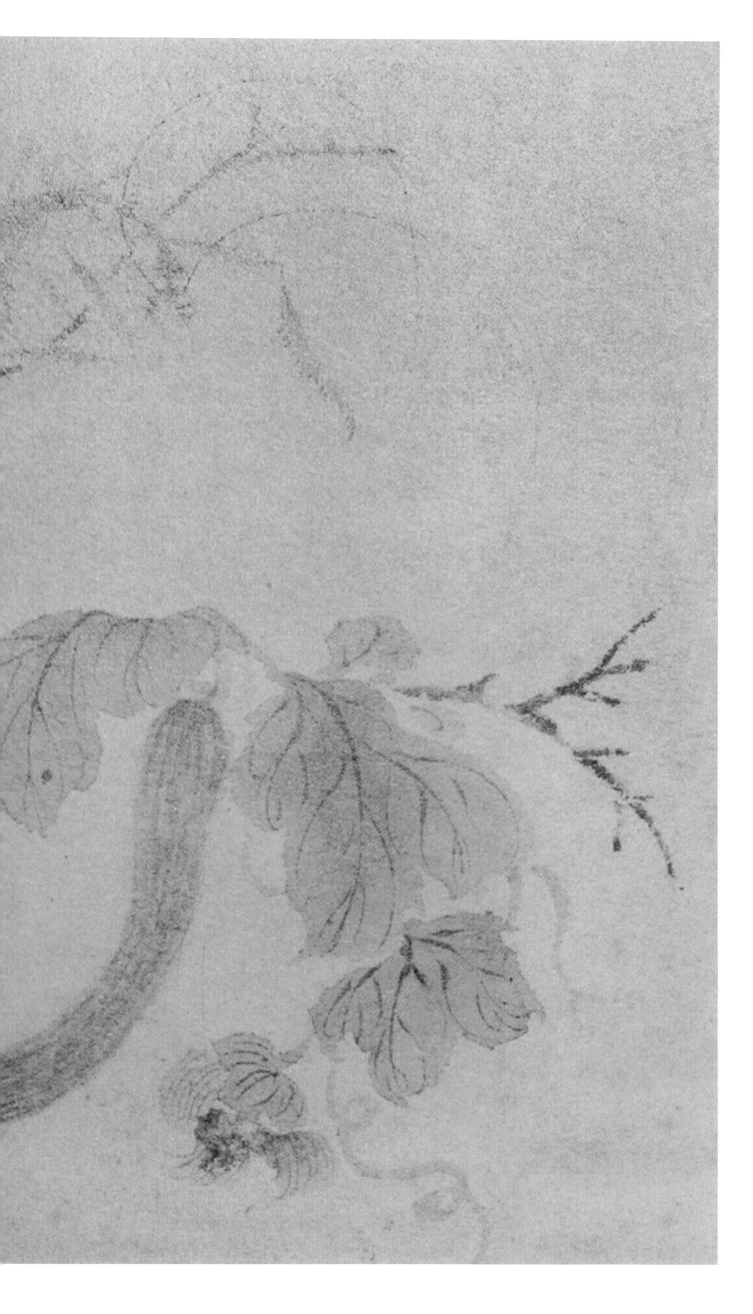

走兽花鸟画册（之一）

册页　纸本　设色

11.6cm×15.2cm

福建省博物馆藏

题识：高鼓螳螂须，欲击蜻蜓翅。

钤印：秋岳（朱文）

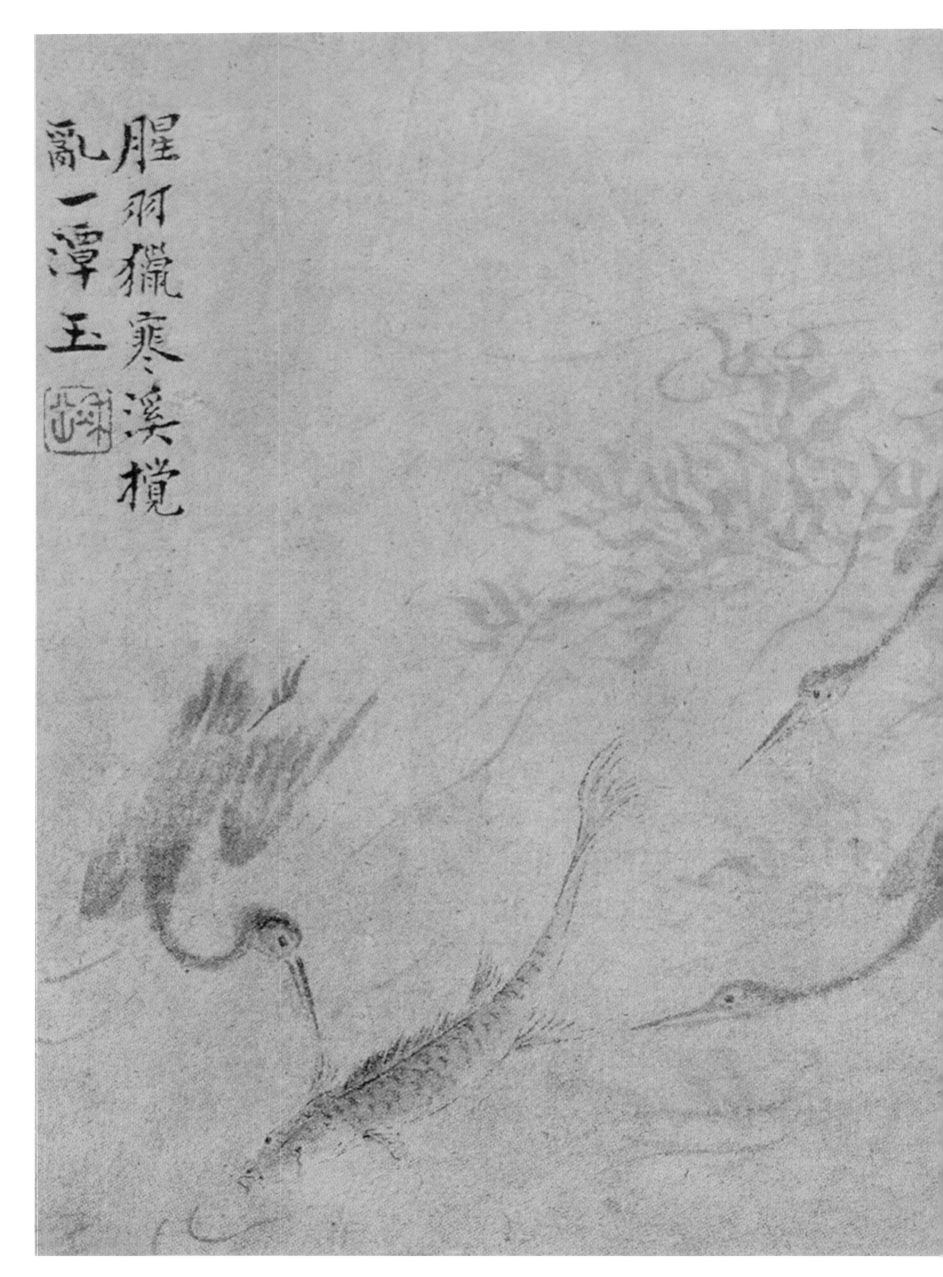

腥羽獵寒溪攬
亂一潭玉

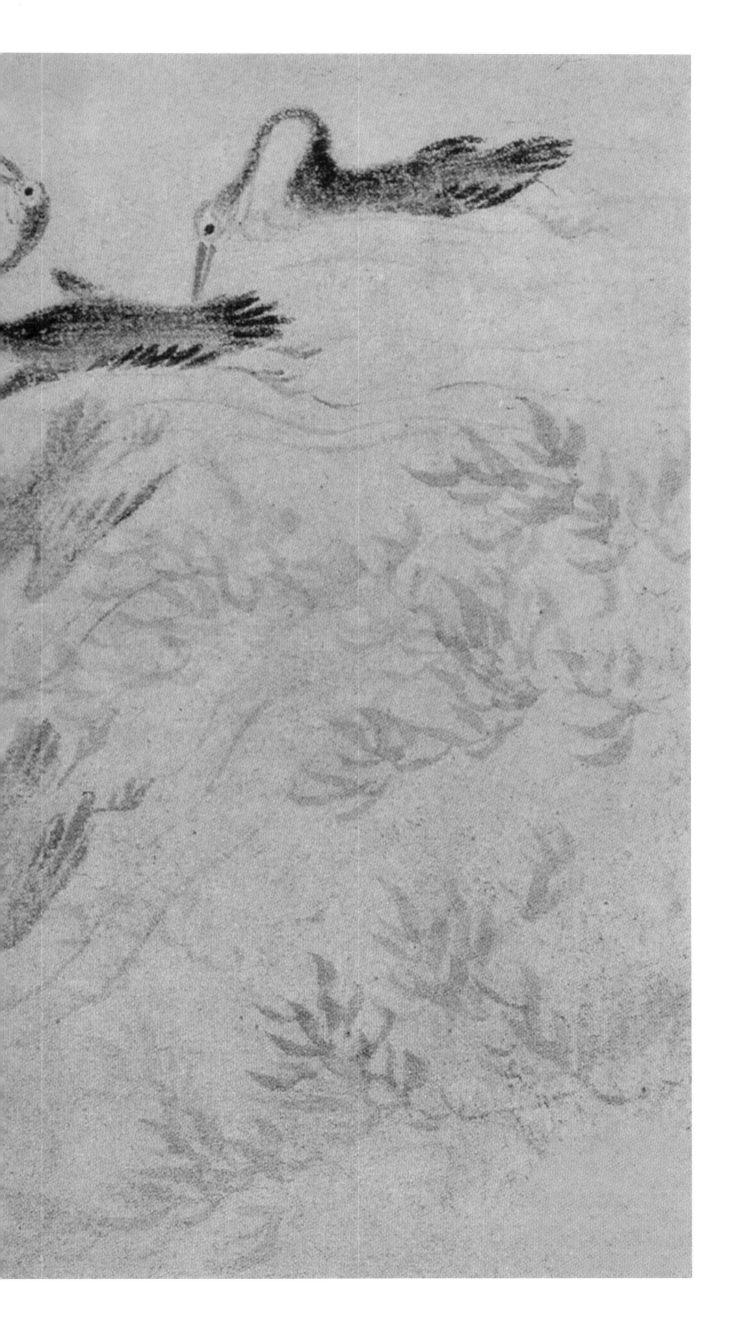

走兽花鸟画册（之二）

册页　纸本　设色
11.6cm×15.2cm
福建省博物馆藏

题识： 腥羽猎寒溪，搅乱一潭玉。
钤印： 秋岳（朱文）

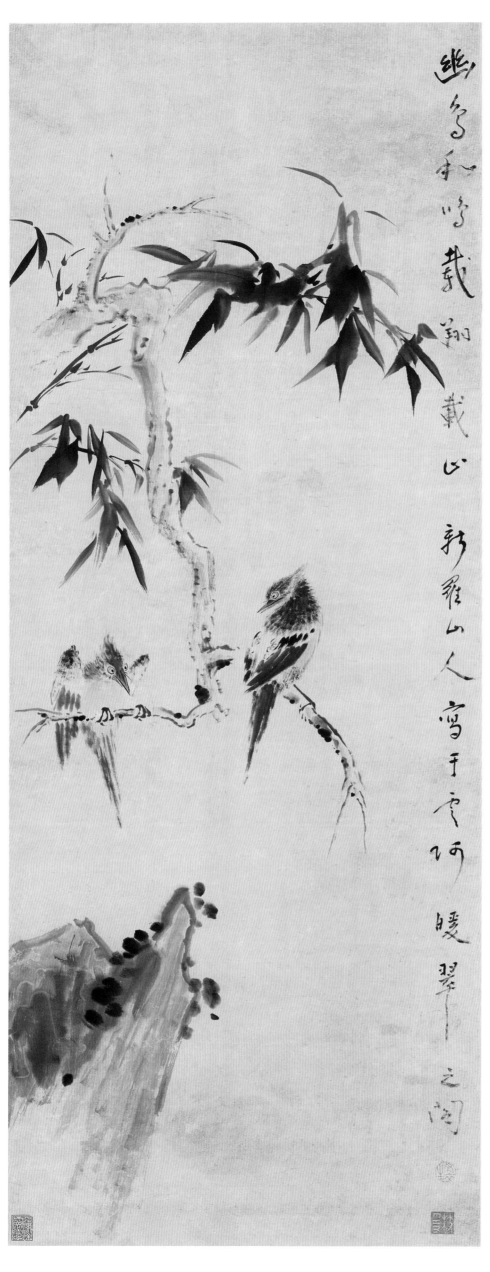

幽鸟和鸣图轴

册页　纸本　设色
143.4cm×52.7cm
上海博物馆藏

题识：幽鸟和鸣，载翔载止。
款识：新罗山人写于云阿暖翠之图
钤印：布衣生（朱文）、枝隐（白文）

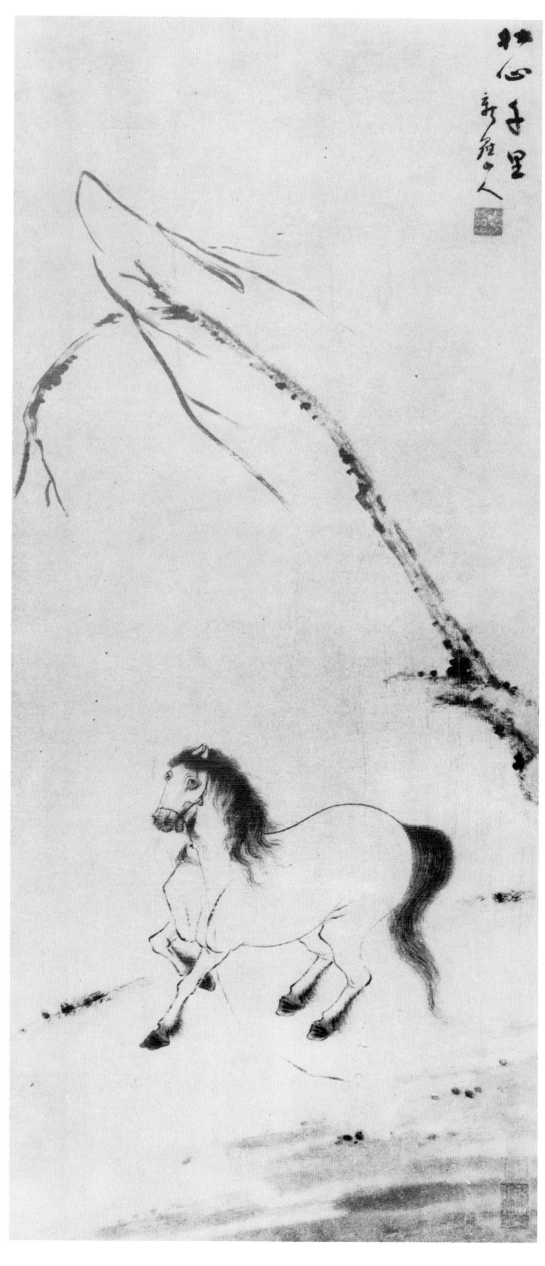

壮心千里图轴

册页　纸本　设色

103.7cm×43.4cm

上海博物馆藏

题识：壮心千里。

款识：新罗山人

钤印：新罗山人（白文）、华嵒（白文）

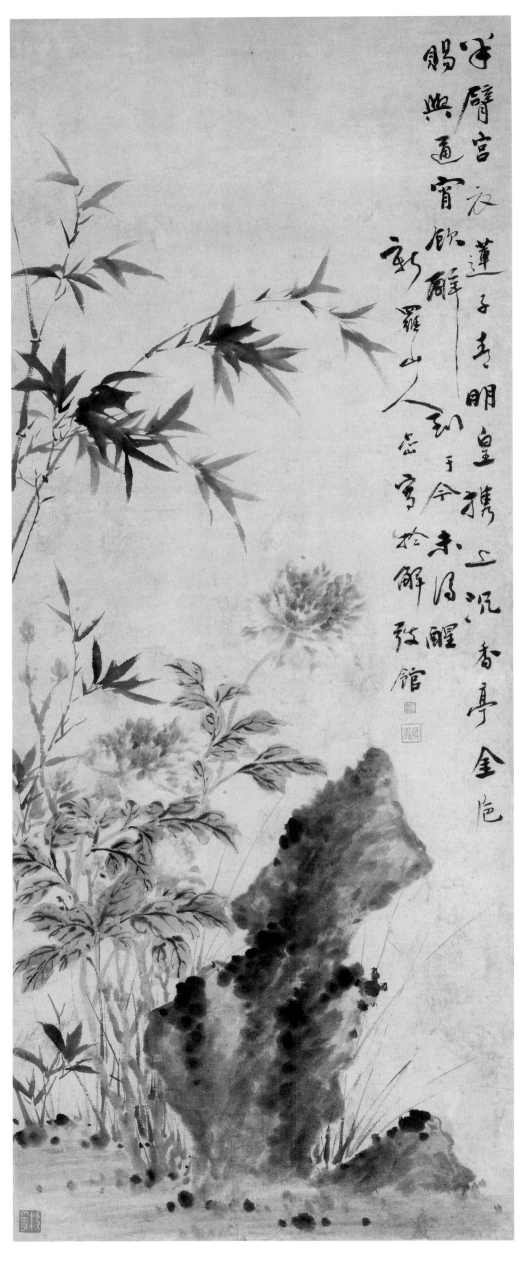

竹石牡丹图轴

立轴　纸本　设色

103.7cm×43.4cm

上海博物馆藏

题识: 半臂宫衣莲子青,明皇携上沉香亭。金后赐与通宵饮,醉到于今未得醒。

款识: 新罗山人喦写于解弢馆

钤印: 华喦(白文)、秋岳氏(朱文)、枝隐(白文)

花新鸟鸣图轴

立轴 纸本 设色

115.2cm×34.1cm

上海博物馆藏

题识： 佳趣无多设，嫣然花自新。和鸣声上下，见静境天真。

款识： 新罗山人晶

钤印： 华晶（白文）、秋岳（白文）、布衣生（朱文）

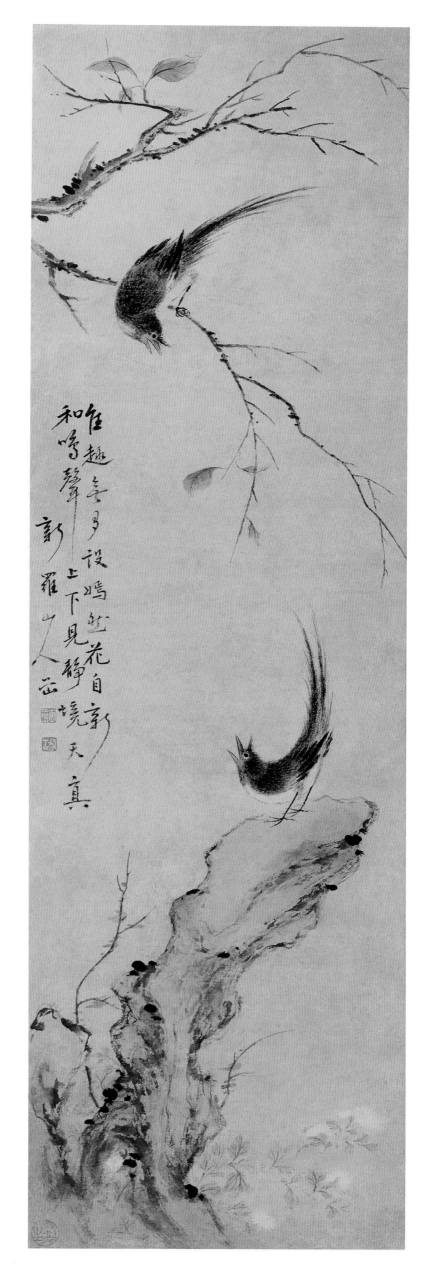

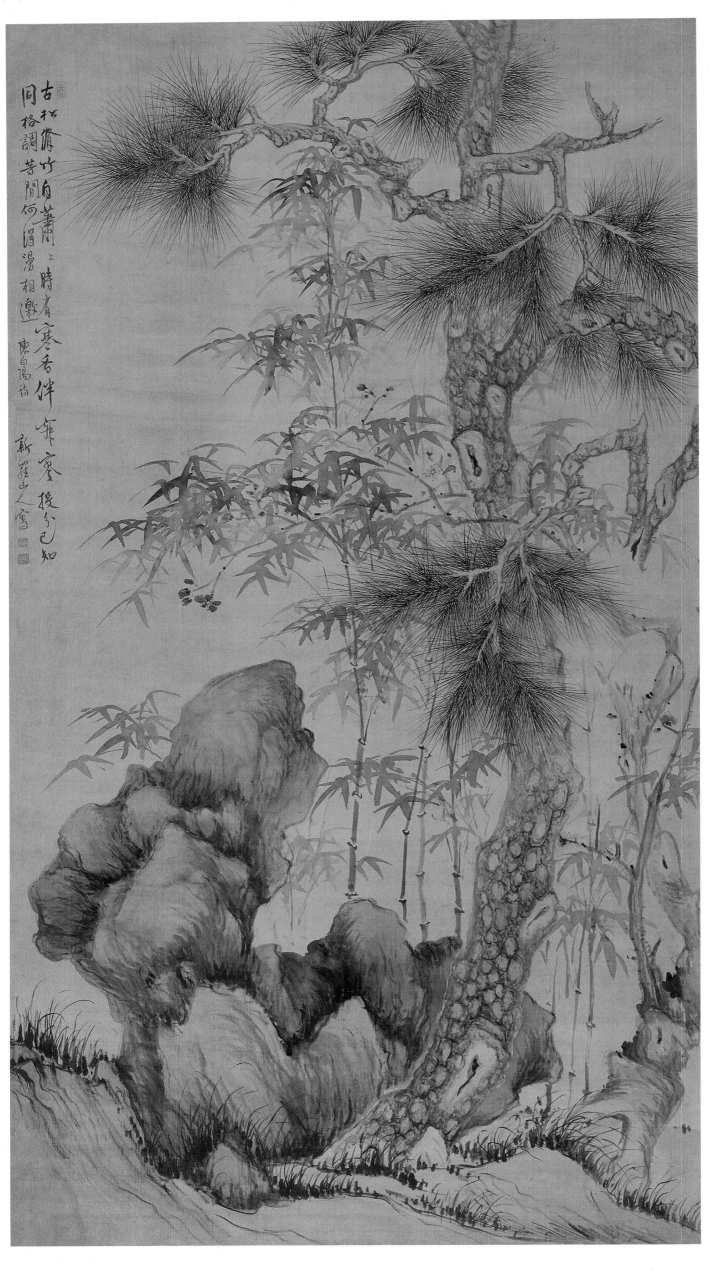

梅竹松石图轴

立轴 绢本 设色

195.7cm×101cm

上海博物馆藏

题识：古松修竹自萧萧，
时有寒香伴寂寥。投分已
知同格调，芳间何得漫相
邀。陈白阳诗。

款识：新罗山人写

钤印：小园（朱文）、华
嵒（白文）、秋岳（白文）

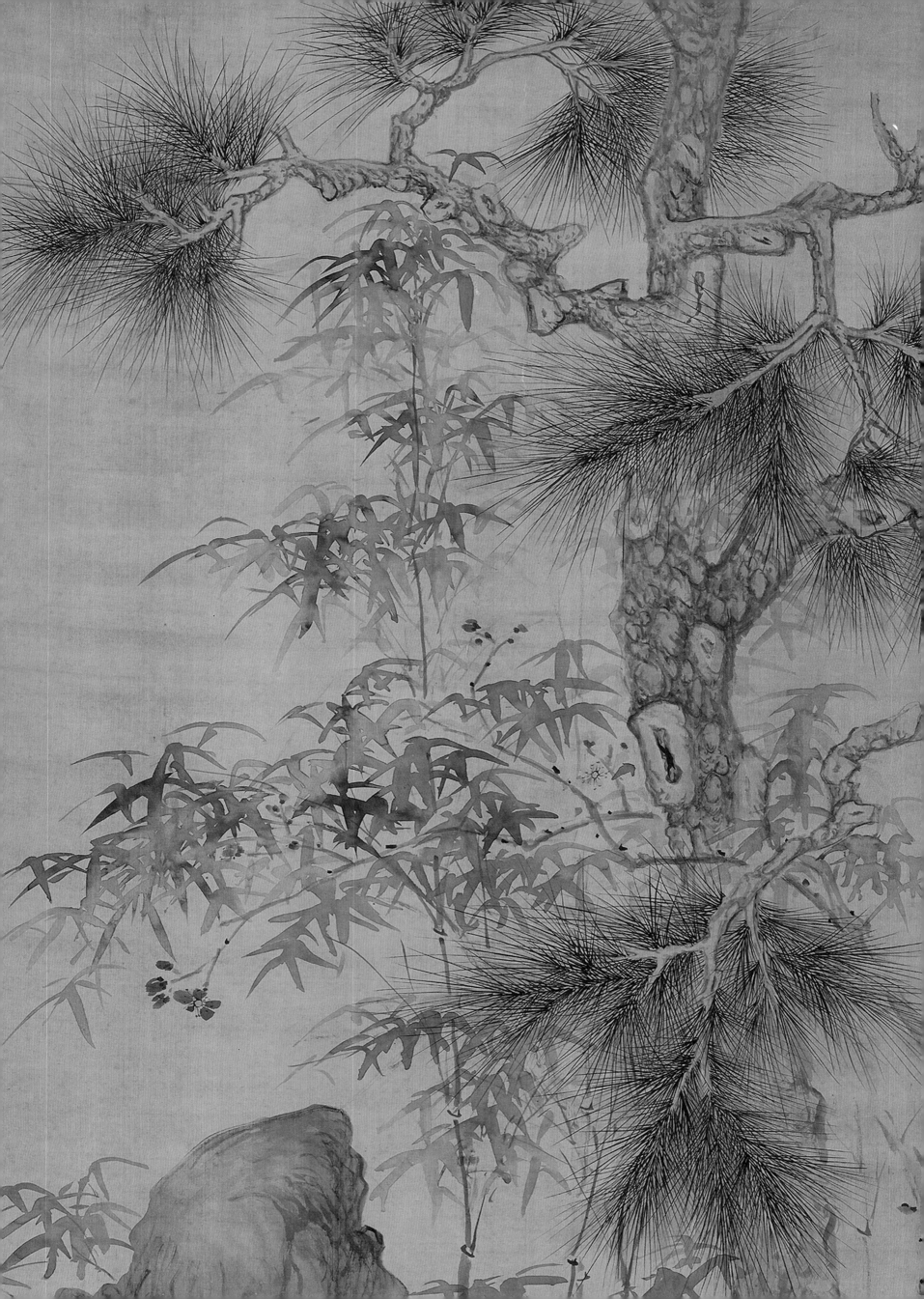

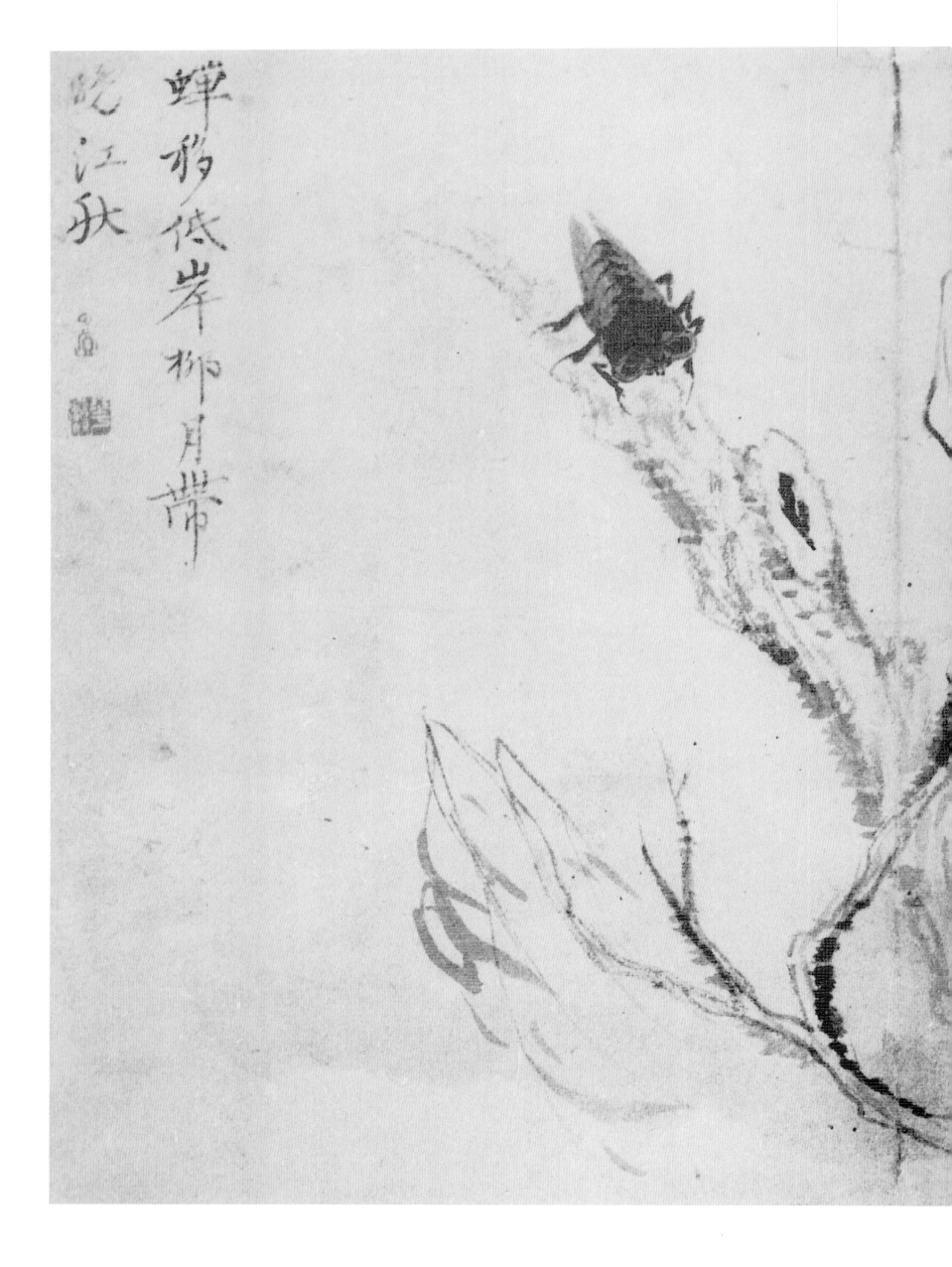

蟬形低岸柳月帶
曉江秋

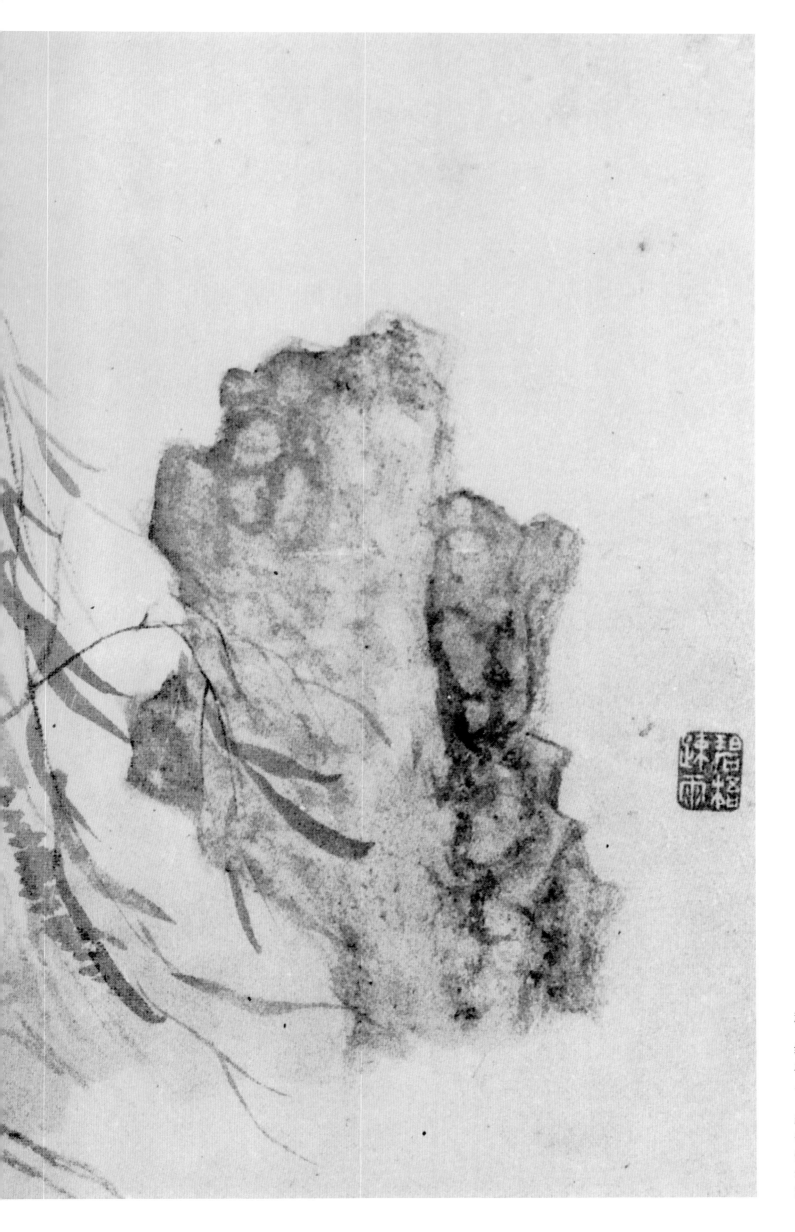

秋月寒蝉图页

纸本　设色
21.6cm×30.7cm
上海博物馆藏

题识：蝉移低岸柳，月
带晚江秋。

钤印：心赏（朱文）、
华嵒（白文）、碧梧疏
雨（白文）

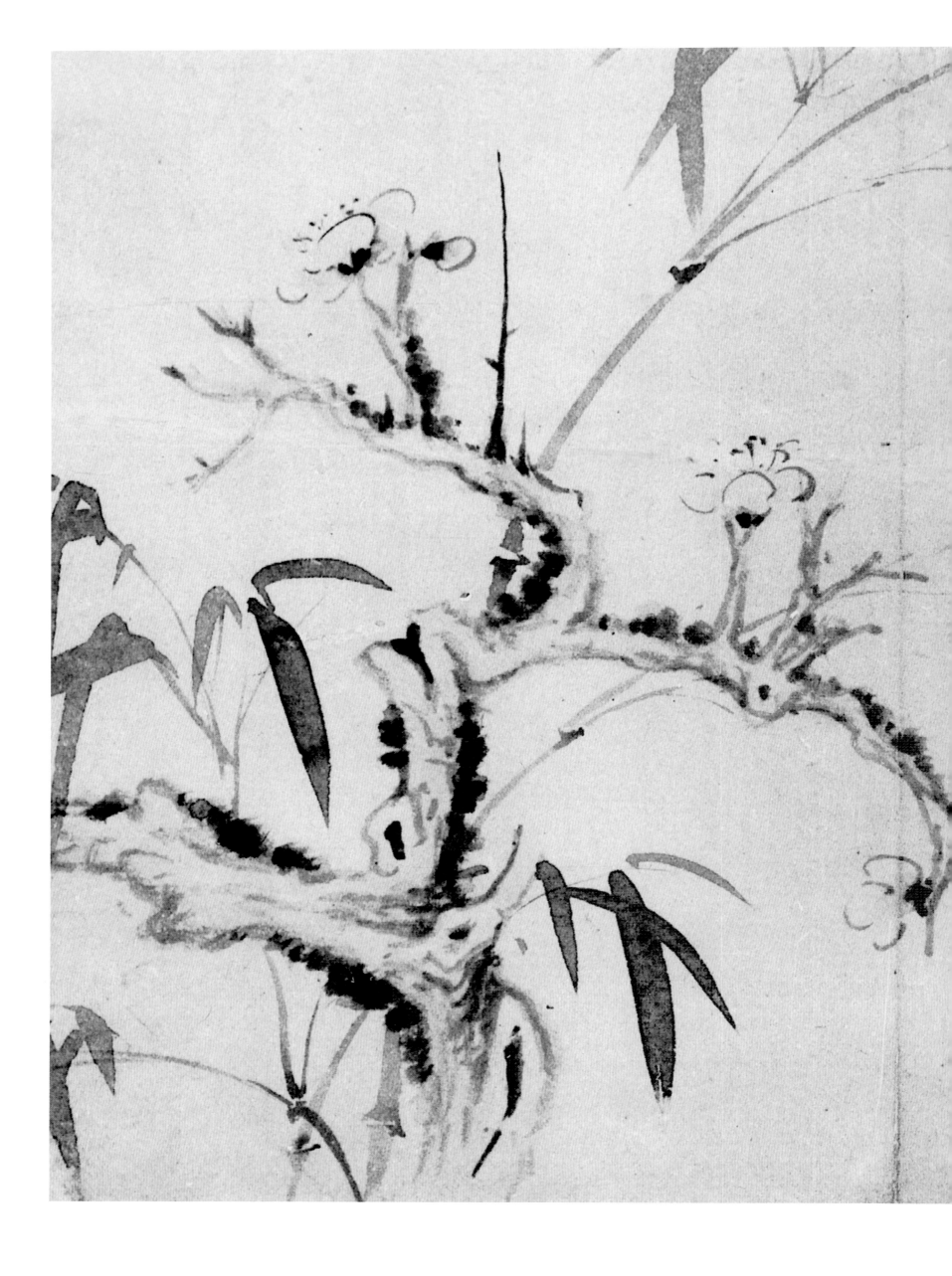

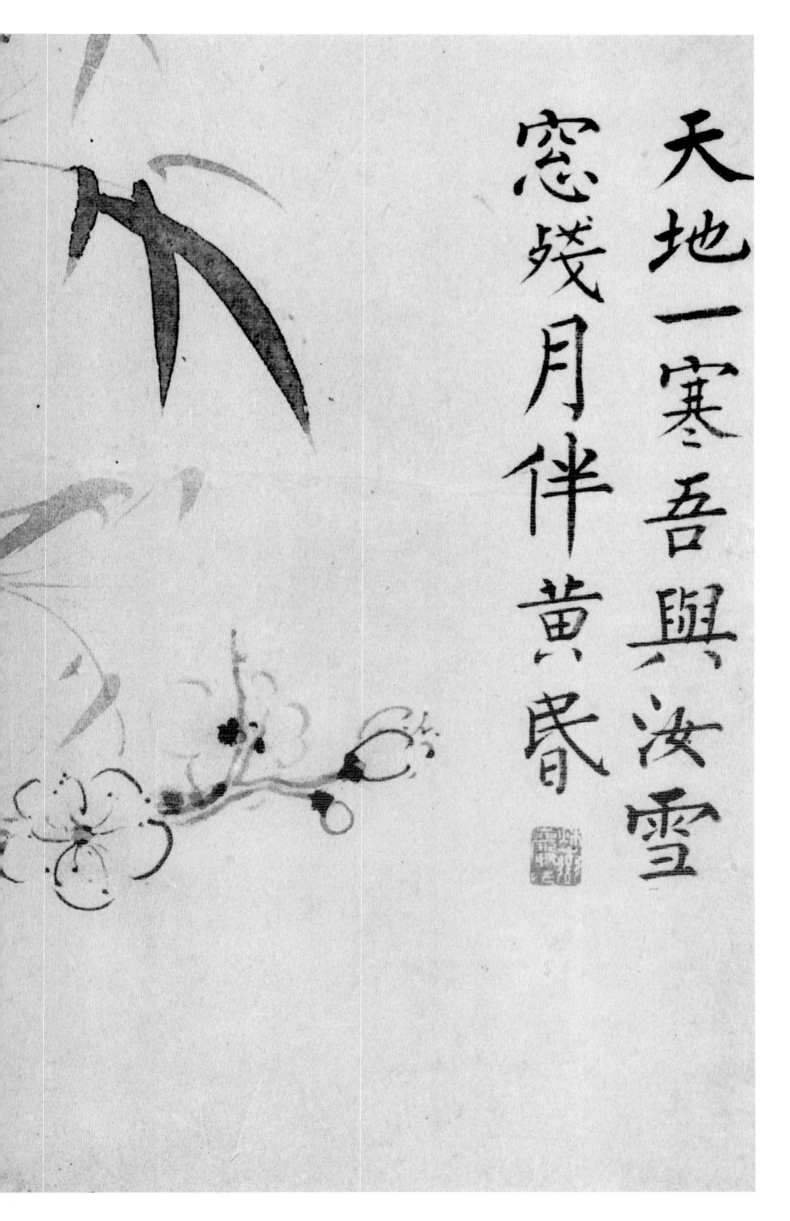

天地一寒吾與汝雪
窓殘月伴黄昏

梅竹图页

纸本　水墨
21.6cm×30.7cm
上海博物馆藏

题识: 天地一寒吾与汝,
雪窗残月伴黄昏。
钤印: 秋岳岩作（白文）

聽漏玉將曙
裘帶照寒宾
羽彩帶
月倚

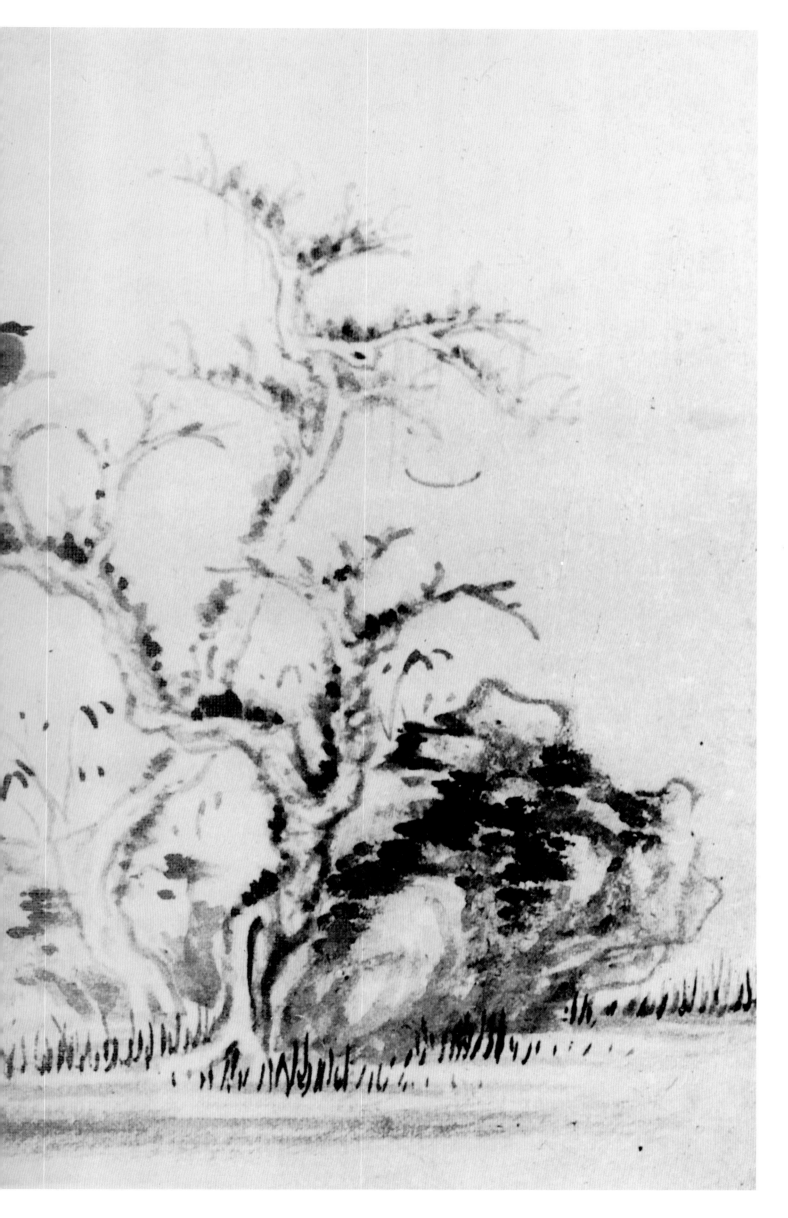

寒鸦啼月图页

纸本　水墨
21.6cm×30.7cm
上海博物馆藏

题识： 听残玉漏天将曙，
几点寒鸦带月啼。
钤印： 砚北（白文）、秋
岳（朱文）

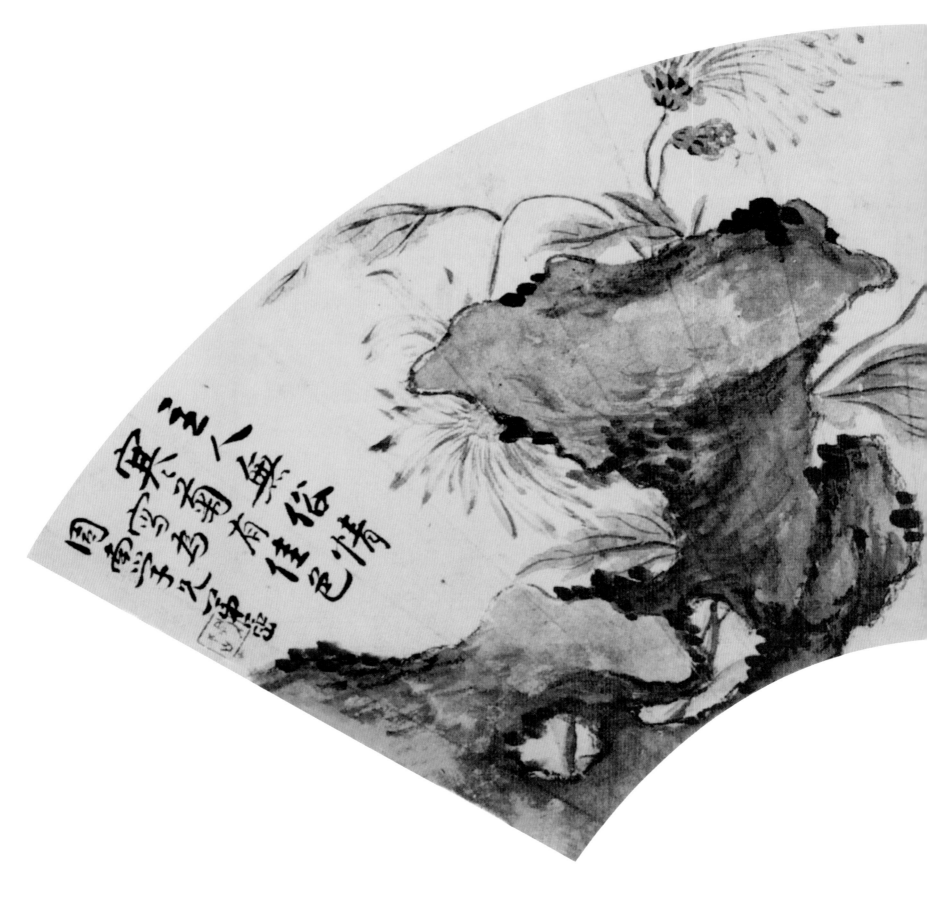

菊石图

扇页　纸本　设色
上海博物馆藏

题识：主人无俗情，寒菊有佳色。写为周南学兄。弟嵒。

钤印：秋岳（朱文）

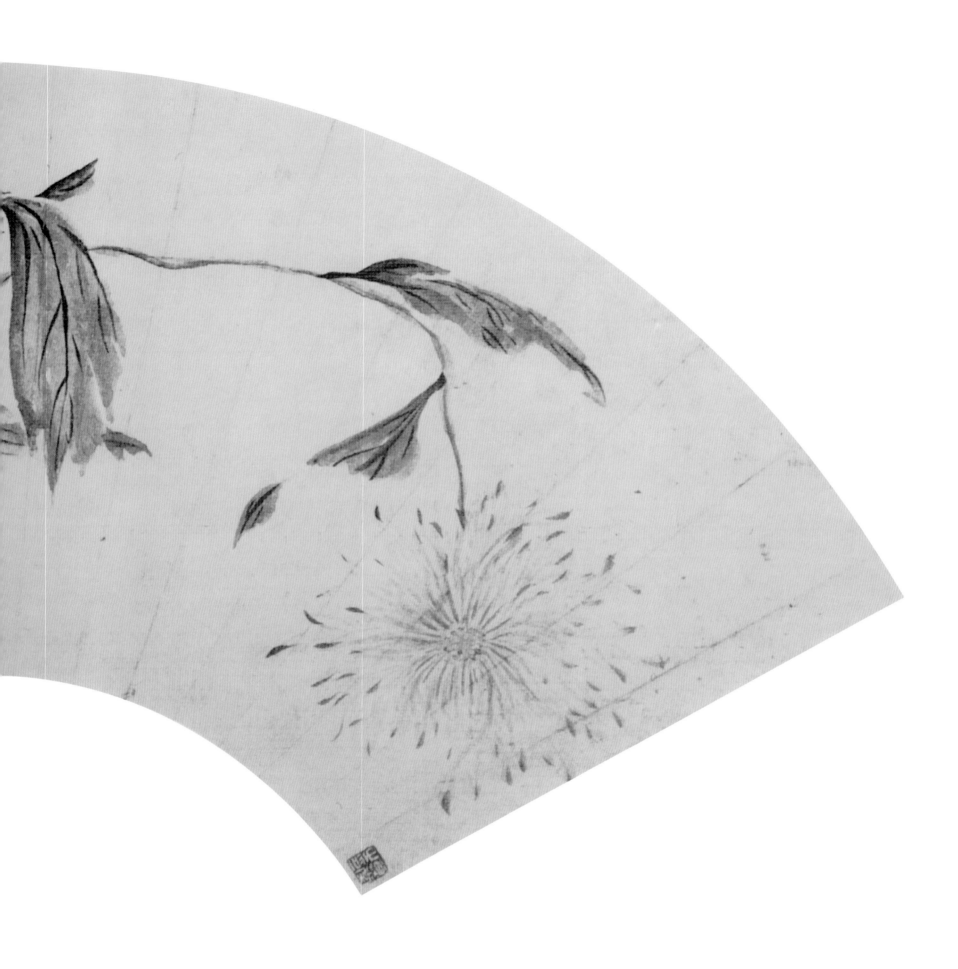

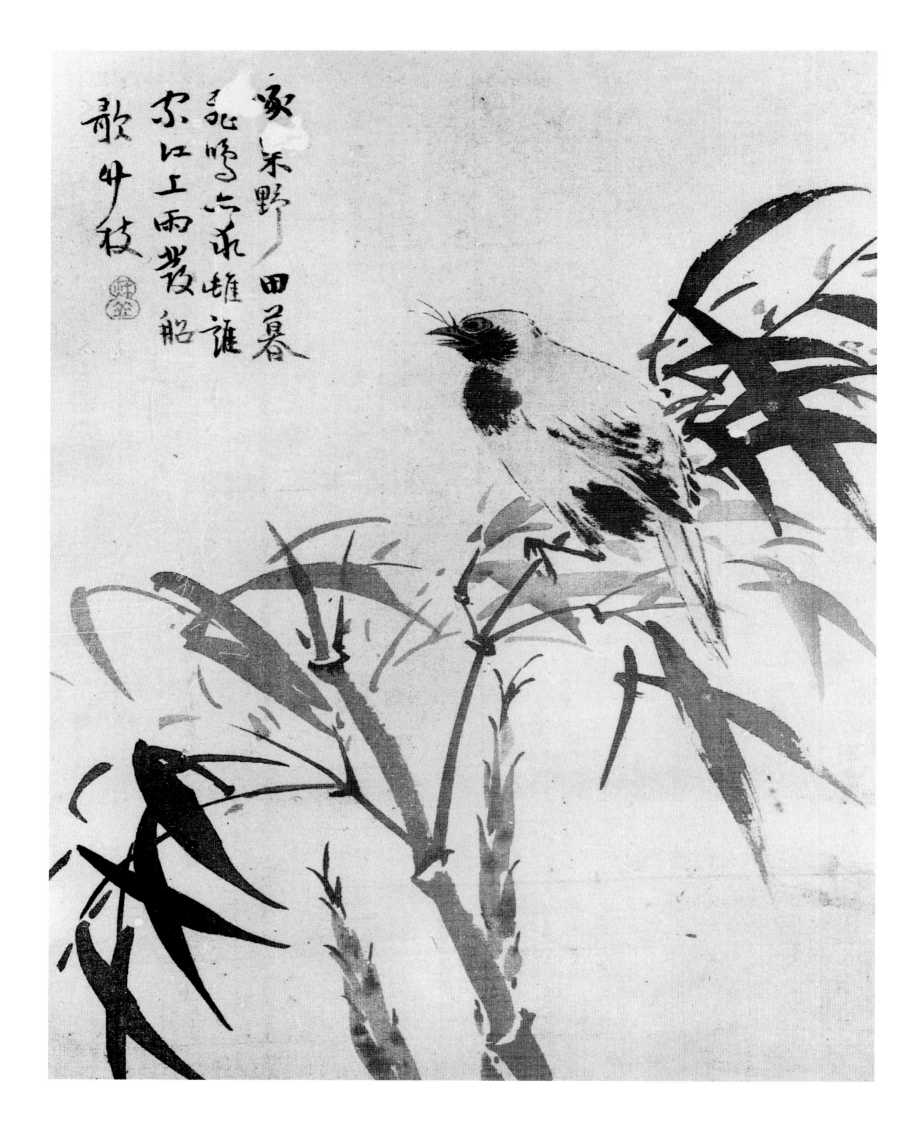

竹枝小鸟图（山水花卉册十一开）

册页　绢本　设色
30.3cm×24cm
上海博物馆藏

题识：啄粟野田暮，飞鸣亦求雌。谁家江上雨，发船歌竹枝。
钤印：秋岳（朱文）

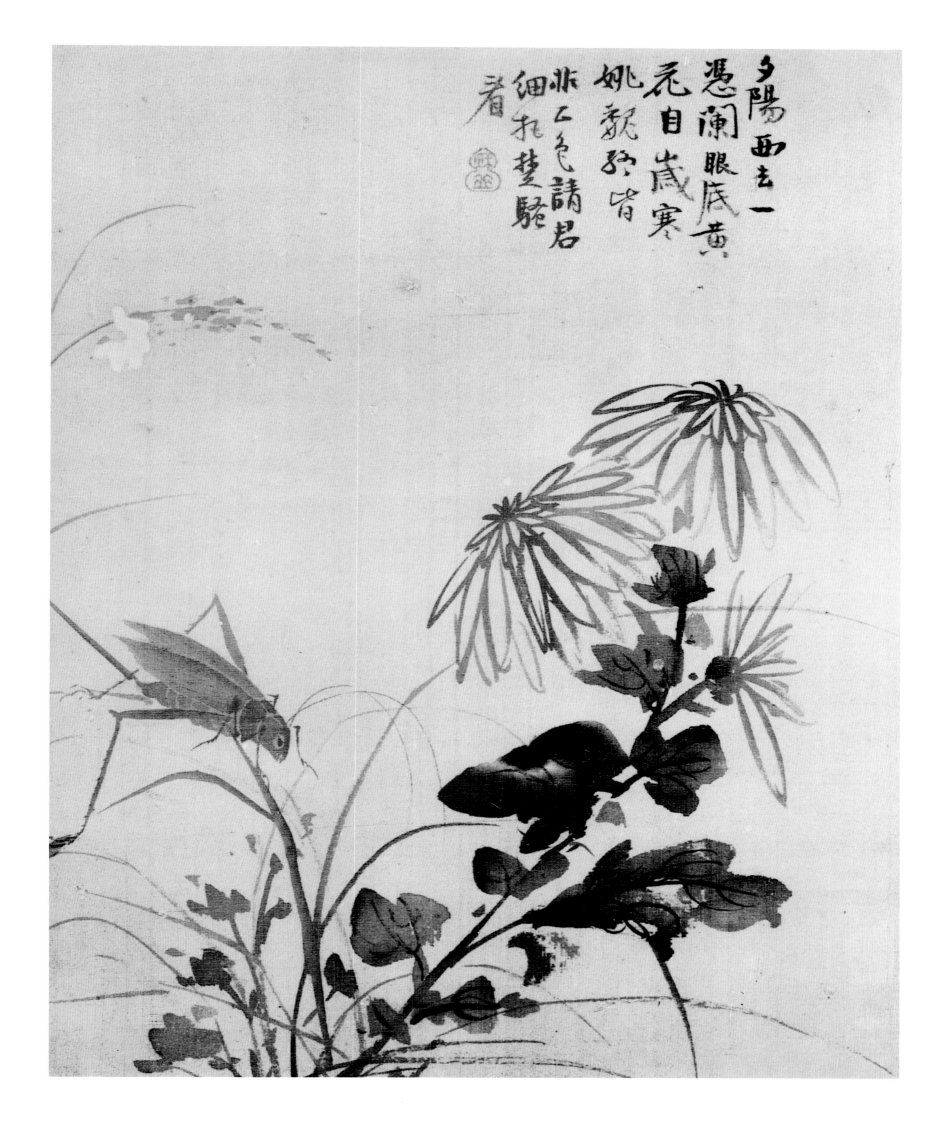

夕陽西去一
憑闌眼底黃，
花自歲寒
姚魏終皆
非正色請君
細把楚騷
看

秋菊图（山水花卉册十一开）

册页 绢本 设色
30.3cm×24cm
上海博物馆藏

题识：夕阳西去一凭栏，眼底黄花自岁寒。姚魏终皆非正色，请君细把楚骚看。
钤印：秋岳（朱文）

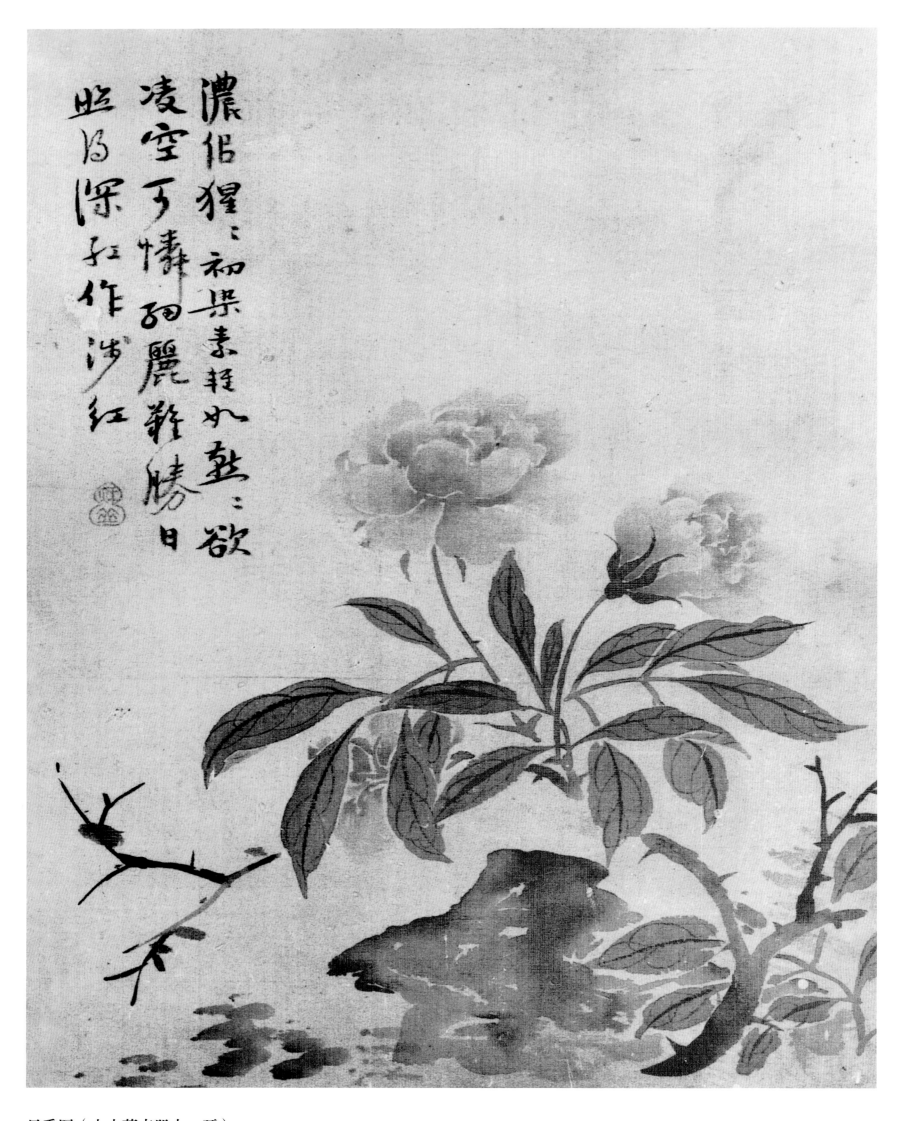

月季图（山水花卉册十一开）

册页　绢本　设色

30.3cm×24cm

上海博物馆藏

题识：浓似猩猩初染素，轻如燕燕欲凌空。可怜细丽难胜日，照得深红作浅红。

钤印：秋岳（朱文）

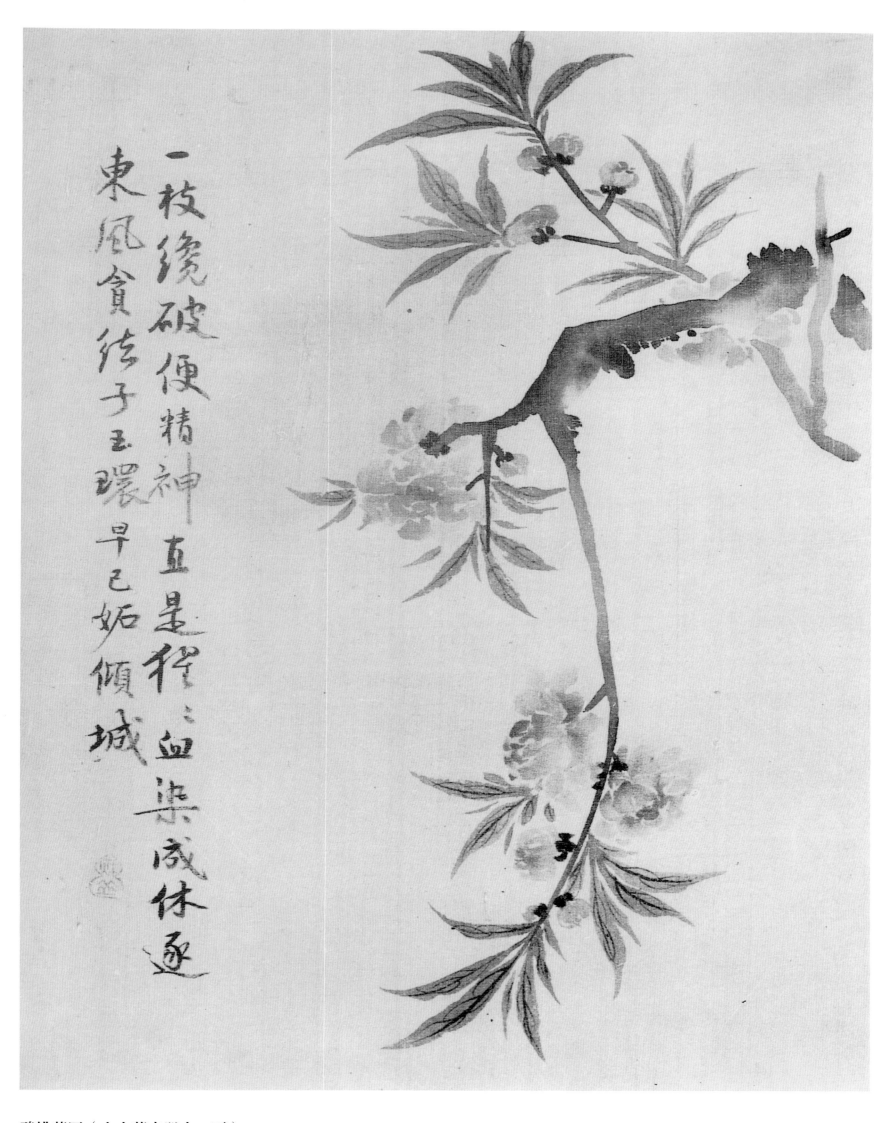

一枝纔破便精神，直是猩猩血染成。休逐東風貪結子，玉環早已妒傾城

碧桃花图（山水花卉册十一开）

册页　绢本　设色
30.3cm×24cm
上海博物馆藏

题识：一枝才破便精神，直是猩猩血染成。休逐东风贪结子，玉环早已妒倾城。
钤印：秋岳（朱文）

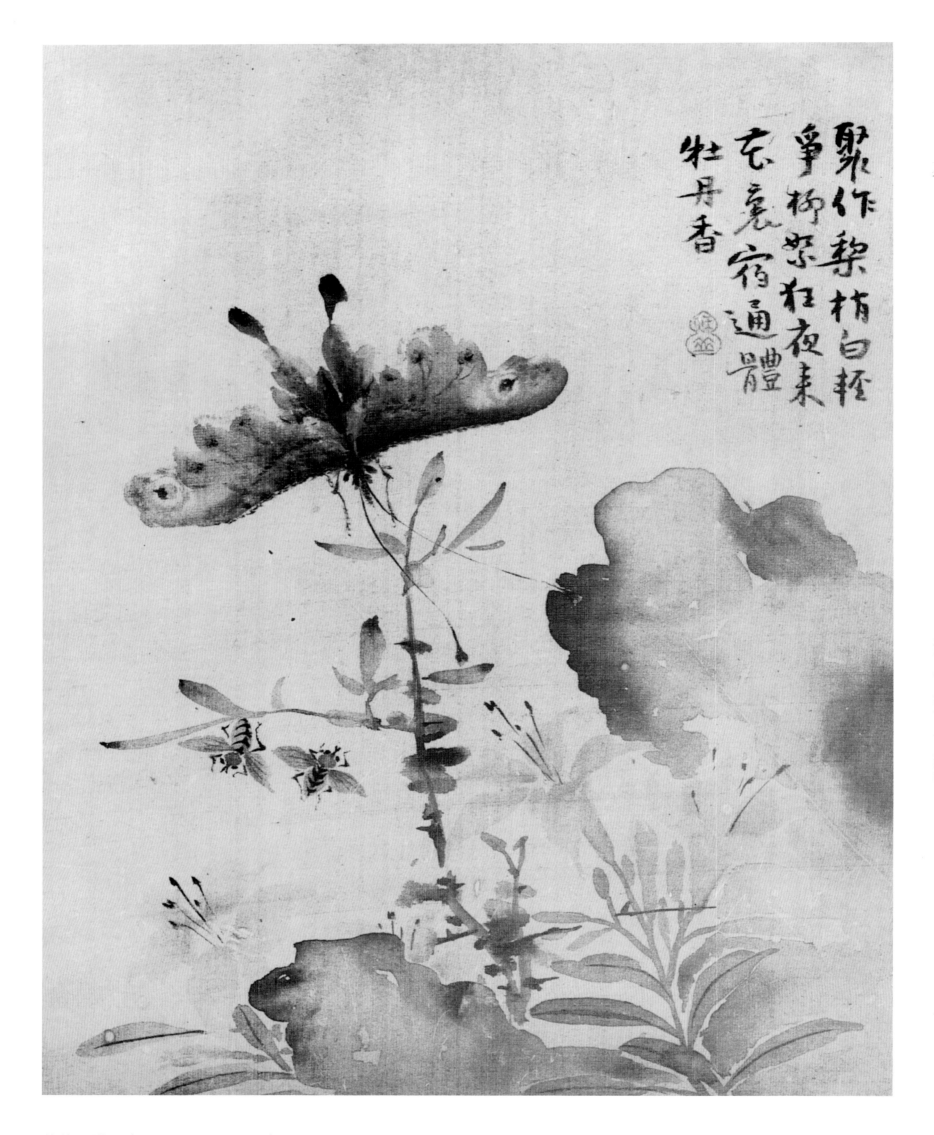

题识：聚作梨梢白，轻争柳絮狂。夜来花里宿，通体牡丹香。牡丹香

萱花蜂蝶图（山水花卉册十一开）

册页　绢本　设色
30.3cm×24cm
上海博物馆藏

题识：聚作梨梢白，轻争柳絮狂。夜来花里宿，通体牡丹香。
钤印：秋岳（朱文）